글자 속의 우주

서체 디자이너가
바라본 세상 이모저모
ⓒ 2021, 한동훈 Han, Dong Hoon

지은이	한동훈
초판 1쇄	2021년 8월 7일
편집	김현지 (객원편집), 박정오, 임명선, 허태준
디자인	이광호 (책임디자인)
미디어	전유현, 최민영
마케팅	최문섭
종이	세종페이퍼
제작	영신사

펴낸이	장현정
펴낸곳	호밀밭
등록	2008년 11월 12일 (제338-2008-6호)
주소	부산 수영구 광안해변로 294번길 24 B1F 생각하는바다
전화	051-751-8001
팩스	0505-510-4675
이메일	anri@homilbooks.com

Published in Korea by
Homilbooks Publishing Co, Busan.
Registration No. 338-2008-6.
First press export edition August, 2021.

Author	Han, Dong Hoon
ISBN	979-11-90971-56-0 (03600)

·가격은 겉표지에 표시되어 있습니다.
·이 책에 실린 글과 이미지는 저자와 출판사의 허락 없이 사용할 수 없습니다.

"세상 모든 것에 감탄하는 지혜로운 사람들의 공간"
호밀밭 homilbooks.com

글자 속의 우주

한동훈
지음

Chapter 3 – 글자 만들기 161

Chapter 4 – 글자 새기기 313

서문 : 서체 디자이너의 눈으로 본 세상

 모든 것은 9년 전 어느 날 사당역 근처 남현동에 있던 중고책방
'책창고'에서 시작됐다. 그곳에서 김진평 선생님의 〈한글의
글자표현〉을 보게 되었고 대학교에서 한글디자인 수업을 들었다.
한글디자인 수업은 글자를 향한 갈증에 불을 지폈다. '갈증에
불을 지폈다'라니 너무 오버 아닌가 싶지만 과거의 기억 미화가
아니라 정말 그랬다. 수업을 듣던 학기 중에 길을 걷다가 재미있는
글자를 만나면 그냥 사진을 찍었다. 처음에는 다음에 와서
찍어야지 했는데 그러다 사라진 것이 너무 많았다. 회사 근처
원남동의 원불교 건물 벽면에 있던 글자만 해도 그랬다. 계속
다음으로 미루고 있었는데, 어느 날 포크레인이 건물을 부수고
있었다. 화들짝 놀라 달리는 버스 안에서 핸드폰을 들었다.
건물은 그날 오후도 안 되어 순식간에 사라졌다. 어떤 날은 '지금은
바쁘니 다음에 각도 맞춰서 제대로 찍어야겠다'하고 지나쳤던
작은 사인물이 흔적도 없이 사라져 있기도 했다. 타이밍이란 게
그런 것이다.
　　　그런 사진에는 설명하는 글이 없으면 허전해서 꼭 코멘트를
붙이고 싶었다. 이 글자는 어떻게 생겼고 어떻게 만들어졌으며 나는
이걸 보고 어떤 상상을 어디까지 했는지, 굳이 말로 풀어 설명하고
싶었다. 모든 것이 누구나 봐도 이해할 수 있도록 쉽고 가벼워야
했다. 물론 목적이 달성되었는지는 읽는 분들만이 알겠지만 말이다.
그렇게 매체에 기고한 글, 혹은 개인 SNS 계정에 틈틈이 쓴 글을
모아 가볍지만은 않은 한 권의 책을 엮게 되었다. 여기에 모든
자료가 집대성된 것은 아니다.

꼭 싣고 싶었지만 자료가 막연해서 못 실은 것도 있고, 근거가 빈약해서 못 실은 것도 있다. 그래도 너무 아까운 건 따로 부록을 만들어 실었다. 사진을 찾았다고 전부가 아니다. 애써 찍거나 찾은 사진이라도 체계적인 분류를 당시에 바로 해 놓지 않으면 컴퓨터 어딘가에서 조용히 사라진다. 이번에 허락되지 않은 것은 다음에 꼭, 그래도 못 찾으면 한 번 더 찍으러, 오늘도 여러모로 미루며 자신을 달랜다.

글은 무엇을 다루든 직간접적으로 글자와 연관되어 있다. 기존 사실의 정리에서 그치는 경우엔 독자적인 아트워크를, 공감하기 어려운 개인 감상에 그치는 경우엔 반드시 이미지와 연결되도록 적었다. 어떤 경우에도 글의 단초가 되는 것은 글자라는 전제를 놓지 않도록 했다.

몇 편의 글을 쓴다고 썼지만 돌아보면 어느 하나 만족스러운 것이 없다. 그러나 모든 것에는 시한이 있다. 아끼고 아낀 글은 걸작의 반열에 오르는 대신 폐기될 뿐이다. 내보내야 할 때 내보내야 한다. 어쩌면 폰트 디자인과 글쓰기가 그 분량이나 결에서 비슷하다는 생각이 든다. 언어를 써서 창조하느냐, 언어의 외피를 창조하느냐가 다를 뿐이다. 앞으로도 다르지만 비슷한 두 세계를 꾸준히 오가려 한다.

2021 여름에 한동훈

Chapter

1

글자 보기

글자의 기초

공간사 개축공사 표지

공사명; 공간사개축공사
허가번호; 107호
위치; 종로구원서동222~3
건축주·설계감리; 공간사
시공; 직영
착공년월일; 1976.6.15
준공년월일; 1977.1.15

용어 구분이 먼저

글자는 시각 소통의 근간을 이룬다. 이 글자를 지칭하는 용어는 그래픽디자인으로만 한정해도 상당히 많다. 타이포그래피와 이를 줄인 타이포, 폰트, 서체, 글자꼴…. 어떤 것이 어떤 범주에 속하는 것일까?

먼저 타이포그래피를 한번 보자. 'Typography'는 타입과 그래피로 나눌 수 있다. 금속활자 조각 그 자체를 타입 Type이라고 하는데 타입을 움직여 판을 짜고 인쇄를 하며 새 판을 짜기 위해 재배치하는 기술을 통틀어 타입의 그래피, 즉 타이포그래피라고 했다. 고전적인 의미의 타이포그래피는 이렇게 활자를 해체 재조합해서 인쇄하는 활판술을 가리키는 용어였다. 그런데 이제는 인쇄할 때 금속활자를 쓰지 않는다. 명맥을 잇는 곳은 있지만 일반적으로는 디지털 파일을 오프셋으로 인쇄하는 방식으로 넘어갔다.

디지털 시대가 되면서 타이포그래피라는 개념은 큰 변화를 맞게 되었다. 만질 수 있는 금속 조각인 타입이 현업에서 사라진 시대, 타이포그래피란 과연 무엇일까? 이에 대해 모두가 수긍할만한 딱 떨어지는 정의가 내려져 있지는 않다. 타이포그래피사전 (안그라픽스, 2012)같은 전문 서적에 서술된 정의는 있지만, 요즘엔 글자를 활용한 거의 모든 디자인이 타이포그래피라고 여겨진다. 고전적인 글자 배치 작업부터 캘리그래피, 레터링, 폰트 디자인, 폰트로 만든 포스터와 그 외의 아트워크를 모두 포함한다.

먼저 가장 많이 쓰이는 용어인 '폰트'를 살펴보자. 폰트는 영어로 '녹이다', '주조하다'라는 뜻을 지닌 'found'에서 온 단어다.

금속활자를 쓰던 아주 전통적인 의미로는, 로만 알파벳 인쇄를 위한 알파벳·숫자·기호 등의 같은 꼴을 가진 같은 크기의 활자 세트 한 벌을 '폰트'라고 불렀다. 즉 이런 의미라면 6포인트 '보도니'와 7포인트 '보도니'는 서로 다른 폰트인 셈인데, 디지털 환경으로 들어오면서 이러한 구분은 희미해졌다.

오늘날, 이 '폰트'라는 용어는 혼란상의 최전선에 있다. 타입페이스, 활자와 구분 없이 혼용되는 경향도 있다. 문화권에 따라 다르긴 하지만 한국을 예로 들면, '폰트' 한 개는 한글과 로만, 알파벳, 한자와 히라가나, 그리고 필요에 따라 키릴 문자와 같은 라틴 확장 영역, 거기에 문장부호와 기타 특수문자를 모두 포함하는, 동일한 글자 모양을 가진 글리프 세트 파일 한 개를 가리킨다.

두 번째로 '타입'. 타입은 직역하면 '활자'다. 활판 인쇄에 쓰이는 일정한 크기와 규격을 가진 금속 덩어리로서 이 '타입' 하나하나를 조합해서 판을 짜 인쇄하는 기술이 원초적인 '타이포그래피'이다. 관련 서적들이 이야기하는 '타이포그래피'의 사전적 정의는 '기둥 모양의 납 따위 금속 끝에 글자나 기호가 볼록하게 새겨져 있는' 것이지만 인쇄 패러다임 자체가 바뀐 지금에 와서는 사실상 '디지털 타입페이스'와 같은 뜻으로 쓰인다.

'타입'? '타입페이스? 그렇다면 '타입페이스'는 또 무엇인가. 활자면, 활자체, 활자꼴 등으로 직역할 수 있는 타입페이스는 말 그대로 금속 조각인 타입에서 종이에 직접 '맞닿는 면', 즉 타입의 페이스라는 의미를 갖고 있다. 실제로 종이와 맞닿아 찍히는 부분을 가리키는 말이다. 금속활자 시대엔 타입과 뚜렷하게 구분되는 용어였지만 타입의 금속 물성이 사라진 현재엔 타입과

타입페이스가 같은 의미로 쓰인다.

　　디자이너와 일반인이 두루 많이 쓰는 용어 중에 '글꼴'도 있다. '글꼴'은 자형, 자체, 서체, 글자꼴 등으로 풀이될 수 있는데 인쇄용 글자인 '활자꼴'과 손글씨 모양을 뜻하는 '글씨꼴'을 모두 포함하는 넓은 개념이다. 글자를 뜻하는 '글'에 형태를 뜻하는 '꼴'을 더해 만든 말이니만큼 글자의 형태를 말할 때는 어디든 쓰일 수 있는 단어지만 일반적으로 '글꼴 디자인', '글꼴 디자이너'처럼 '서체'와 더불어 손글씨보다는 디지털 폰트를 언급할 때에 주로 쓰인다.

　　마지막으로 중요한 '레터링'이 있다. 이 단어는 '글자를 쓰거나 박아 내거나 찍거나 새기거나 하는 글자를 만드는 모든 행위'를 의미하지만 시각디자인 분야에서는 주로 특정 의도를 가지고 글자를 작도하는 일, 혹은 그 결과물을 가리킨다. '폰트'와의 가장 큰 차이점은 활용성에 있다. 한글 폰트는 한 글자 뒤에 최소한 2천여 자, 최대 1만 자가 넘는 자수가 올 경우의 수를 파악해서 디자인해낸 결과물이지만, 레터링은 필요한 몇 글자에 최적화해 디자인하면 되기에 상대적으로 부담이 적다. 타입페이스, 폰트, 레터링 등 비슷하지만 미묘하게 다른 개념을 서로 혼동하지 않는 것이 중요하다.

문자 사회안전망

카페 메뉴판은 인쇄하는 것이 일반적이다. 그러나 영세하거나 나름의 콘셉트를 가진 카페에선 칠판 같은 보드에 메뉴를 직접 쓰기도 한다. 지금은 다른 이름으로 바뀌었지만, 일전에 종종 갔던 회사 근처 카페에서 재미있는 광경을 봤다. 특징이 없는 가벼운 손글씨로 쓰여 있던 메뉴판 글씨가 날이 갈수록 전체의 10%, 30%, 50%… 가상의 사각형 틀에 딱 맞춘 손글씨로 서서히 바뀌고 있던 것이다.

원인은 새로 온 아르바이트생으로 보였다. 중성 줄기를 모두 위쪽에 붙이고, 초성 위아래를 잡아당겨 중성과 같은 길이로 딱 맞춰 버린 어색하기 그지없는 손글씨를 보자마자 무방비 상태에서 웃음이 터졌다. 마치 '여러 사람 앞에서 하긴 민망한 뭔가를 하려다가 딱 걸려서 멋쩍게 웃는 듯한' 글씨라고 하면 느낌에 대한 묘사가 될지 모르겠다. 두껍고 둥글둥글해진 획 맺음과, '플랫 화이트'를 '플렛 화이트'로 쓴 어감도 그런 인상에 한몫한다.

외국인이 쓴 것 같기도 한데, 메뉴판이 왜 갑자기 변한 것일까? 메뉴판에 원래 있던 서체를 닦아내고 열심히 자신의 글씨로 바꾸고 있는 아르바이트생에게 그 이유를 물어보니, "(메뉴가 바뀌어서 새로 써야 하는데) 제가 글씨를 못 써서 … ."라 한다. 그렇다. 본인이 악필이라고 생각하는 사람들이, 자기 손으로 공식적인 글씨를 써야 하는 난감한 상황에 직면했을 때 믿을 구석은 한글이 가진 규칙성과 경직성이다. '초', '코' 같은 세로모임꼴은 네모틀에서 벗어나 있지만 이건 다른 이유가 있다기보다는, 맞출 생각을 미처 하지 못한 것으로 보인다.

한글이 가진 네모틀은 그에게는 최소한의 수준을 보장하는 마지막 안전장치였다. 손글씨에 자신이 없어서 손으로 쓴 티를 최대한 숨기면서 쓰려다 보니 필력이 드러나는 획은 모두 사라지고, '휴먼엑스포'처럼 수직·수평으로 작도한 서체에 가까워졌다. 강조하려고 할 때 모든 획이 아니라 세로획만 두꺼워지는 특징('두유')은 덤이다.

재밌는 글자 이미지를 보여줘서 고맙지만 그 자신은 한 글자 한 글자 정성 들여 쓰느라 고생했을 것이다. 지금은 다른 카페에서 커피를 만들고 있을 그의 다음 행선지는 프랜차이즈 카페이길 바랐다.

Tea
HOT/ICE

페퍼민트 , 캐모마일	2.5
루이보스 , 얼그레이	2.5
레몬얼그레이	3.0
아이스티 (레몬 . 복숭아)	3.0
수제레몬 , 수제자몽	
수제유자 , 생강	3.5
수제유자레몬	3.5
수제 레몬 자몽	3.5

Ade

레몬 , 블루레몬	ICE
자몽 , 유자	3.8
청포도	

Cold brew
HOT/ICE

콜드브루 아메리카노	3.5
콜드브루 카페라떼	4.0
콜드브루 크레마치노	4.5
콜드브루 허니라떼	4.7
콜드브루 돌체라떼	4.9

☆ 원두를 선택해 주세요
예가체프 G2 , 케냐 AA

콜롬비아 수프리모
과테말라 안티구아

콜드브루 원액 500㎖ 13.0

ESPRESSO

에스프레소	2.5
아메리카노	2.5
[디카페인 / ½카페인]	2.8
카페라떼	3.0
카푸치노	3.0
플랫화이트	3.0
바닐라라떼	3.5
카페모카	3.7
카라멜마끼아또	3.7
허니라떼	3.7
허니시나몬라떼	3.9
돌체라떼	3.9
슈크림라떼	4.8
아포가토	4.0

LATTE

초코라떼	3.0
녹차라떼	3.3
민트초코라떼	3.5
밤라떼	3.5
17곡라떼	3.5
고구마라떼	3.8
토피넛라떼	3.8
땅콩카라멜라떼	3.8
밀크티	3.8
+ 리필 [아메리카노]	1.5
+ 샷추가	0.5
+ 헤이즐넛시럽, 휘핑	0.5

◎ 모든음료 두유 변경 가능 !!

벽돌 쌓기, 글자 쌓기

지금은 아라리오 뮤지엄 인 스페이스로 바뀌어 있는 종로구 원서동의 구(舊) 공간건축연구소 사옥(이하 공간 사옥). '김수근의 벽돌 건축 시대를 열었다'고 평가받는 이 건물은 관련 종사자는 물론, 필자와 같은 건축 비전공자에게도 익숙한 작품이다. 외관의 조형적 아름다움과 단절의 연속으로 이뤄진 독특한 내부 구조는 지금까지도 국내 건축계에 상당한 영향력을 미치고 있다. 개인적으로 매일 같이 건물 외관에 설치된 '空間 SPACE' 사인을 보며 출퇴근하기에 매우 낯익은 건물이다.

그런데 최근 흥미로운 사진 몇 장을 발견했다. 구(舊) 공간 사옥의 공사 현장과 건립 초기 풍경을 찍은 사진인데 완성된 후가 아닌 건설 당시 현장의 사진이었다. 나무로 된 공사용 비계로 둘러싸인 건설 현장 사진을 보는 건 처음이었다. 하지만 이보다 더 눈길을 강하게 끈 것은 다름 아닌 사옥 신관의 공사 안내판 사진이었다. 공사 개요를 빼곡히 손으로 적어 내린 이 안내판은 놀랍게도 거의 완전한 조합형 탈네모틀 서체의 형태를 띠고 있다. 폰트라고 봐도 손색이 없을 정도로 한글 자모 간 관계가 체계적으로 정립되어 있고, 중간중간 보이는 기호(세미콜론)도 서체 고유의 룩 look에 충실하다. 중간 정도 넓이의 사각형 붓으로 쓴 듯한 이 글꼴이 건축가가 지은 벽돌 건물에서 파생됐다는 사실이 재미있다. 자·모음이 정해진 자리를 지키고 온자[1]에 따라 자소[2]가

1) 낱자(자모)가 모여 이루어지는 온전한 글자의 줄임말
2) 문자 체계에서 의미상 구별할 수 있는 가장 작은 단위

공사명; 공간사개축공사

허가번호; 107호

위치; 종로구원서동222~3

건축주·설계감리; 공간사

시공; 직영

착공년월일; 1976.6.15

준공년월일; 1977.1.15

때로는 추가되고 떨어져 나가면서 문장이 만들어지는 조합형
탈네모틀 서체의 원리에서 검정 벽돌을 쌓아 만든 공간 사옥의 조적
구조[3]가 오버랩되기 때문이다. 'ㅇ' 외에는 존재하지 않는 곡선,
좌우대칭을 이루는 'ㅅ', 동그라미를 정원으로 만든 것 등 후대에
등장할 조합형 탈네모 고딕에서 볼 수 있는 형태적 속성을 거의 다
가지고 있다. 한편 숫자는 네모틀에 꽉 찬 평체로 한글과 묘한
시각적 대비를 이룬다.

3) 조적식 구조(masonry structure, 組積式構造)로 돌·
 벽돌·콘크리트블록 등을 쌓아 올려서 벽을 만드는
 건축구조

문헌상으로 보자면 1976년경의 시각디자인 분야에서 이런 탈네모틀 글꼴 혹은 그 비슷한 제안이나 견본 글자는 거의 찾아볼 수 없다(탈네모 고딕이 주류 무대에 등장하기 시작한 건 1980년대 중반의 일이다). 조영제 박사의 '한글 타자기를 위한 탈네모틀 연구'나 공병우 세벌식 타자기용 글꼴 정도인데, 그나마도 조영제 박사가 제안한 글꼴은 자소 결합에 따라 온자가 사방으로 퍼져 나가는 초기적 형태이기에 현존하는 탈네모 고딕의 진정한 원형으로 보기는 어렵다. 반면 구(舊) 공간 사옥 공사 안내판 글꼴은 양옆 사이드 베어링(좌우 간격)을 일정하게 지키면서 위·아래로만 결합되고 있다는 점에서 보다 현대적이라고 할 수 있다.

수많은 작품을 남기며 일세를 풍미했던 유명 건축가가 지은 공간 사옥 현장에 이런 안내판이 있었다는 게 그저 우연의 일치라는 생각은 들지 않는다. 일상적인 표지물은 예외 없이 모두 붓글씨로 쓰이던 시대, 공간 건축과 밀접한 관계를 맺고 있었을 레터러 Letterer는 어쩌면 벽돌 건축과 조합형 탈네모틀의 관계를 의식했던 것인지도 모르겠다. 뜻밖의 귀한 구경을 한 셈이다.

글자틀 견본을 한눈에

한글이 타 문자와 차별화되는 점은 여러 가지다. 그중 하나가
자소가 결합하는 형태에 따른 '틀'이 나뉜다는 점이다. 한글 서체의
틀에 관한 아래 사진을 감상해 보자. 길에는 수많은 글자가
있지만 이런 구도가 만들어지기는 쉽지 않다. '한빛웨딩프라자'처럼
글자 주변을 둘러싸는 가상의 틀이 정사각형이 아닌 서체를
이른바 '탈(脫)네모틀', 반면 오른쪽 '모텔'처럼 가상의 정사각형
안에 들어가도록 디자인된 글꼴을 이에 반대되는 개념으로
'네모틀'이라 일컫는다.

탈네모틀은 초·중·종성의 위치가 모든 변수에 상관없이
일정한 '조합형 탈네모틀', 그리고 네모꼴은 아니지만 변수에
따라 초·중·종성의 위치가 달라지는 '완성형 탈네모틀'로
다시 구분된다.

조합형 탈네모틀 서체는 글자가 조합될 틀을 짜고 주요 자소
몇십 개만 만들어 두면 간단한 복사-붙여넣기를 통해 쉽게 만들 수
있어 초보자들의 접근성이 높다. 그러나 완성형 탈네모틀은 보통의
네모틀 서체처럼 고도의 공간 배분을 한 상태에서 글자 아랫선만
불규칙한 리듬을 갖도록 조정한 형태기에 겉보기엔 비슷해도
조합형 탈네모틀 글꼴보다 디자인하기가 훨씬 어렵다. 이런 한계
때문에 조합형 탈네모틀 서체는 현재 상업용 한글 시장에서
비주류로 머물고 있다. 다만 자음과 모음 같은 기본 자소만 만들면
전체 글자의 디자인이 가능하다는 점 때문에 한글디자인을 배우는
초심자 대상으로는 아직 효용성이 있다.

조합형과 완성형이란 용어를 어떤 인물이나 매체가 처음

썼는지 명확히 알려진 바는 없다. 1980년대 후반부터 90년대 초반 사이에 활발히 벌어졌던 한글꼴 조합형-완성형 논쟁에서 유래한 것으로 추측된다.

'모텔'은 의심의 여지 없는 꽉 찬 네모틀 서체다. 그렇다면 '한빛웨딩프라자'는 조합형 탈네모틀 서체일까 완성형 탈네모틀 서체일까? 답은 약간 애매하다. 동일 자소가 무조건 동일한 자리에 가서 붙지 않기에 '변수에 따라 자소가 불규칙해지는' 완성형이라 생각할 수 있지만, 다른 건 다 조합형인데 필요한 곳의 중성만 연장시켜 놓은 꼴이기 때문이다. 보통 '윤고딕200', '윤명조200', 혹은 '산돌고딕네오3'를 꼽는 완성형 탈네모틀 서체의 조건에는 다소 미달이다.

화살표까지 두 서체에 맞게 다르게 만들어져 그야말로 완벽한 대비를 이룬다.

한빛웨딩 프라자 간판

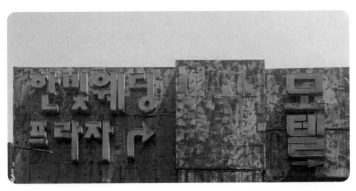

Chapter

2

글자 쓰기

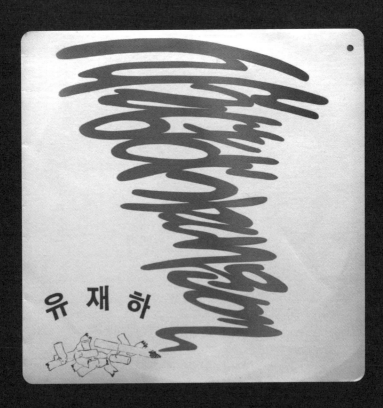

주류(酒類) 라벨 타이포그래피

술을 마시다 보면 주류 라벨에도 관심을 갖게 된다. 즐겨 마시던 술은 아니더라도 주류 라벨 중 깊은 인상을 남긴 몇 가지만 꼽아 보았다.

캡틴큐는 롯데주조에서 1980년 출시한 술로, 원액을 20% 미만으로 섞은 기타제재주, 말 그대로 국산 양주이자 한국의 대중적인 초기 양주다. 초기엔 진짜 럼 원액이 일부 첨가되어 있었으나, 이후 향만 넣는 식으로 성분이 바뀜과 동시에 '진짜 양주'의 유통으로 자연스럽게 저가 이미지로 굳어지게 된다. 선원들이 취하려고 마시던 럼 계열을 표방했던 만큼 싸게 빨리 취하고 숙취가 지독했다는 얘기도 있다.

초기 캡틴큐 광고 영상을 찾아보면 럼의 거친 면모를 어필하려는 장치가 여럿 보인다. 성우가 위압적인 말투로 "럼-!!" 한마디 하는 것도, 화면 전면에 걸쳐 날카로운 끝으로 쓴 RUM이 휘갈겨지는 것도 그렇다. 중요한 역할을 할 한글 워드마크 캡틴큐도 사선 모티프를 가진 고딕 형태로 등장한다. 이 형태는 영문과 함께 단종될 때까지 그대로 유지됐다. 어떤 영상에선 캡틴큐를 파생한 꼴도 등장하는데 '얼음과 함께' '콜라와 함께'가 그것이다. 마찬가지로 사선 모티프를 가진 딱딱한 이 글자들은 캡틴큐의 세일즈 포인트인 '사나이' 느낌을 한층 더해준다.

지금은 우여곡절 끝에 롯데주류가 되었지만, 청하의 원조인 백화양조는 군산을 중심으로 한 지방 거점 기업이었다. 컴퍼스 없이 오직 직선으로 작도한 로고 타입에서 날것의 기류가 읽힌다. '백'의 확 튀어나온 종성 ㄱ과, 라인을 맞추기 위해 비정상적으로 압축된

글자 쓰기

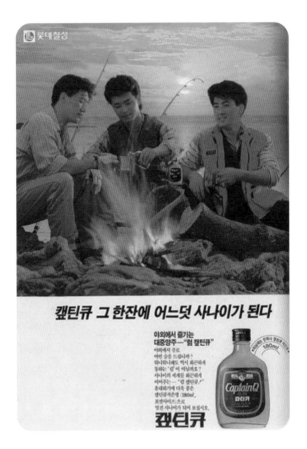

화·조를 보면 굳은 것을 넘어서 과격해 보이기까지 한다. 두산에 넘어간 (주)백화의 로고는 획의 생략과 연결이 가미된 1980년대의 주류 스타일로 바뀌었다. 당대의 최신 유행으로 넘어간 것이다.

1977년 5월 동양맥주에서 처음 출시된 마주앙은 40여 년이란 나름 오랜 역사를 자랑하는 국산 와인이다. 그런데 시각디자인 전공자들에겐 그 맛보다는 가로·세로획 두께 차이가 큰 블랙 레터 스타일을 한글 평체로 재해석한 로고 타입 '마주앙'으로 더욱 익숙하리라 생각한다. 얼핏 불어 쪽으로 들릴 수 있는 마주앙이란 이름이 외래어가 아니라 '마주 앉아 즐긴다'는 의미의 우리말이란 것은 잘 알려진 사실. (이런 작명은 심심찮게 있었다. 드슈라든지, 백화양조의 삼바25는 '쌈빡하다'는 우리말에서 땄다고 자랑스럽게 광고에 적어놓았다) 로고 타입을 포함한 마주앙 BI작업은 서울올림픽 휘장 디자인과 각종 주류 관련 작업으로 잘 알려진 故 양승춘 교수 연구실에서 진행했다. OB씨그램에서 나온 국산 위스키 패스포트도 로만 알파벳 PASSPORT의 세리프를 그대로 살린 일견 우아한 레터링 디자인을 내세웠다.

마주앙은 아직 생산되며 국산 최장수 와인이라는 타이틀을 지키고 있다. 하지만 독특한 멋을 지닌 마주앙 한글 로고 타입은 더 지속되지 못하고 기성 서체로 바뀌는 등 존재감이 계속 작아지다 지금은 아예 사라졌다. 기존 와인 라벨을 따라가기보단 개성적인 한글로 라벨을 장식한다면 고유의 프라이드를 더할 수 있을 것이다.

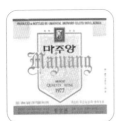

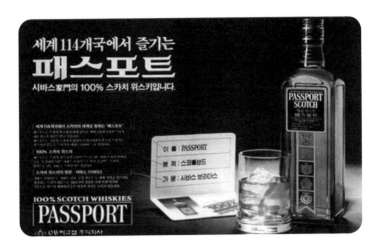

크라운&크라운

빅파이 · 크라운산도 · 죠리퐁 · 참크래커 등 여러 제품으로 지금도 우리에게 친숙한 크라운제과는 1988년 9월 기존에 사용되던 심볼과 레터링 대신 새 CI를 발표했다. 특이한 점은 외부 전문회사에 의뢰하지 않고 내부에서 진행했다는 것이다. 새로 개발하긴 했으나 성격상 CI 이노베이션보다는 리노베이션에 가깝다.

　　이 CI는 독특함과 문제점을 동시에 보여준다. 로고타입 자체는 기존 것을 평범하게 계승 발전시켰지만 심볼을 'CROWN+ 크라운'으로 왕관 실루엣이 되도록 레터링 해 만들었다. 심볼만 따로 이렇게 만든 사례는 그때나 지금이나 드물다. 언뜻 보면 왕관을 제대로 연상시킬 만큼 조형적으로는 독보적으로 독특하다.

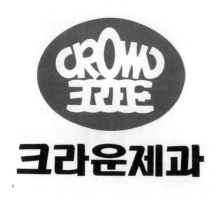

반면 문제점도 명확하다. 간단하게 말해, 너무 '투머치'했다. 당시에도 이미 CI는 비교적 간단한 기하도형 심볼과 로고 타입으로 구성되는 게 일반적이었고 로고 타입만으로도 워드마크 역할을 할 수 있게 한 것도 많았다. 하지만 크라운제과 심볼은 그 자체로 워드마크가 돼도 무리 없을 만한 빽빽한 밀도를 가지니 당연히 탈이 날 수밖에. CROWN-크라운은 획 수가 적은 문자열이지만 이걸 심볼에 한꺼번에 몰아놓으면 상황이 달라진다. 거기다 '크라운' 위아래에 제과를 상징하는 '빵'스러운 디테일까지 넣어 심볼의 미덕과는 더 멀어졌다. 그리고 이렇게 복잡해진 아웃라인 때문에 외부에 타원을 넣을 수밖에 없었는데 이것이 올드함까지 준다.

관계자 인터뷰를 보면 '강력한 힘의 원천이 느껴지도록 하였다. 또한 코퍼레이트 심볼이 갖춰야 할 조형의 내구성을 위해 오랫동안 부심하였다. 이 심볼마크는 영문과 한글의 조합으로 왕관을 표현하였으며 아래 한글에는 제과회사의 이미지를 부여하였다. 바탕의 타원은 세계를 의미하며, 그 속에 크라운제과의 왕관이 웅지와 위용을 분출해내고 있다.'고 하는데, 장고 끝에 악수 둔다는 말이 딱 여기 해당하는 말이다.

자신의 회사를 너무나 잘 안다고 생각해 내부에서 진행한 게 오히려 이런 과잉을 낳은 건 아니었을까? 이 CI는 지금도 잡지 광고 같은 데서 보면 다른 모든 시각물을 제치고 시선을 잡아끈다. 그러나 1997년 크라운창립 50주년을 맞아 지금까지 쓰이는 새 CI가 발표됨에 따라 10년도 못가 단명하게 된다. (인용 일부는 월간 〈디자인〉1988년 10월호에서 발췌)

크라운제과 심볼을 보고 있자니 같은 이름을 쓰지만 비슷한 시기 CI 변경에서 정반대의 길을 걸어간 ㈜조선맥주의 대표 브랜드,

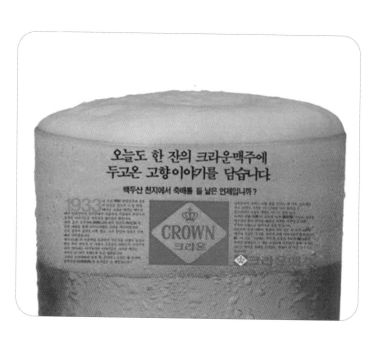

글자 쓰기

크라운맥주 얘기를 안 할 수 없다. 동양의 OB맥주와 조선의 크라운맥주가 50년대 이래로 한국 맥주시장을 오랫동안 양분해 왔는데, 말이 좋아 양분이지 점유율 싸움에서 크라운맥주가 OB에 심하면 더블스코어로까지 뒤져 왔다는 건 잘 알려진 얘기다. 당연히 2인자인 크라운 측은 판세를 뒤집거나 조금이라도 줄여보고자 갖은 노력을 아끼지 않았으며, 그런 구도는 크라운이 기업 아이덴티티를 리뉴얼하게 되는 80년대 중반에도 마찬가지였다.

크라운이 안 팔렸던 이유엔 여러 까닭이 있겠으나, 오랜 시간 구축된 '2등' 이미지도 무시할 수 없었을 것이다. 병맥주를 그때그때 기분에 따라 OB 갔다 크라운 갔다 할 사람은 별로 없다. 오늘 저녁 술자리에서 국산 맥주를 시킨다고 생각해 보자. 오늘 저녁이나 30년 전 저녁이나, 모종의 이유로 OB의 우세가 시작된 이후로는 아마 습관적으로 크라운을 피하는 사람들이 생겨났을 것이고 조선맥주 경영진은 이런 인식을 없앨 필요가 있었다. 맥주 자체를 빼면 마케팅 측면에서 제일 혁신적인 것이 바로 아이덴티티를 통째로 바꿔 버리는 것이다.

기존 크라운맥주 심볼은 말 그대로 크라운다운 단순한 왕관 형상으로, 전혀 관계는 없으나 같은 시기 크라운제과와 유사점이 많았다. 이에 작업을 맡은 올커뮤니케이션의 안정언 교수팀은 왕관 모양은 유지하되 마름모꼴이 주조가 되는 기존과는 완전히 다른 추상적인 왕관 심볼을 만들어 냈다. 이 심볼은 절묘하다. 마름모가 점점 좁아지면서 상승하는 모양이 맥주 거품을 닮았기 때문이다. 프로젝트는 1985년 완료되어 1986년 1월 말 신문광고에서 CI 변경을 대대적으로 알리고 2월부터 라벨·홍보물 등에 정식 적용했다.

다소 과잉인 크라운제과 심볼과는 다르게 브랜딩

전문회사에서 담당해 로고 타입과 심볼의 역할 분담이 잘 이뤄진 크라운맥주 CI 변경은 개인적으로 좋은 사례라고 평하고 싶다. 그러나 뜻밖에도 이 CI 역시 10년도 채 못 가는 운명을 맞고 말았다. 이후에도 점유율이 계속 불리하게 돌아가자, 조선맥주가 수십 년간 이어져 온 크라운이라는 브랜드 자체를 아예 폐기하고 1993년 하이트를 출시, OB 진영에 통렬한 공세를 퍼붓기 시작했기 때문이다. 이후로도 법인과 브랜드, 경쟁사의 변화는 있었지만, 맥주 시장 패권을 둘러싼 싸움은 하이트진로의 테라가 데뷔한 지금까지 현재진행형이다.

글자 쓰기

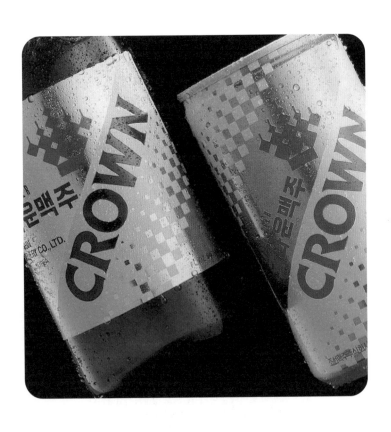

한국과 미국의 치킨 타이포그래피[1]

글자가 전하는 메시지와 그것의 외피는 서로 무관하지 않다. 다시 말해, 글자꼴은 단순한 정보 전달 기능만 수행하는 것이 아니라 글귀가 드러내고자 하는 분위기까지 암시하고 있다. 자고로 깔끔한 내용은 깔끔한 서체에, 복잡한 내용은 복잡한 서체에 담아야 인지부조화를 유발하지 않는 법이다. 만일 스타벅스 커피의 로고 타입이 세리프인지 산세리프인지 모를 '데드 히스토리'(1990)나 '블랙 레터'로 만들어져 있다면 어떨까?

회사의 지향점과 로고 폰트가 어울리지 않는다고 해서 그 끔찍함이 커피 맛에 영향을 미친다는 근거는 어디에도 없다. 하지만 타이포그래피에 대한 지식 유무와 관계없이 모든 사람은 이미지에 분명히 영향을 받는다. 설령 커피는 소비하더라도 처음 가는 사람이라면 한 번쯤 문턱 넘길 망설이거나 디자인 수정에 대한 요구가 끊이질 않을 것이다. 시선을 잠시 다른 곳으로 돌려 보자. 한국에서 많이 볼 수 있는 음식 관련 간판은 무엇일까? 배달 음식을 포함해 가장 대중화된 외식 거리는 무엇일까? 아마 열에 여덟은 치킨이라고 답할 것이다. 1960년대 영양센터 통닭으로 한국에 상륙해 첫선을 보인 이래, 치킨은 우리 삶에 가장 밀접한 관련이 있는 먹거리 가운데 하나가 되었다. '치느님'이라는 말까지 있을 정도니, 개별 먹거리로선 참으로 절대적인 위상이다. 그래서인지 길을 걷다가 폰트로 이루어진 통닭집 간판을 목격하게 되는 경우도 많다. 그중 한 간판이 떠오른다. 거기 사용된 폰트는 토속적이거나

1) 〈월간 디자인〉에 연재했던 글을 다듬어 실었음

글자 쓰기

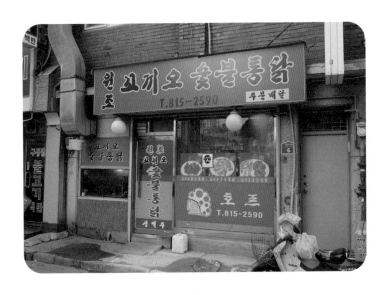

Chapter 2

강렬한 이미지를 원할 때 자주 사용되는 서체 'HY백송'이었다. HY백송은 그곳에서 의기양양하게 빛나고 있었다! 만약 통닭이 주는 우락부락하고 울긋불긋한 이미지에 깔끔하게 작도된 무균질 고딕이 붙어 있었다면 그것이야말로 불가사의한 일일 것이다. 주인 혹은 간판업자가 의도하고 사용했는지는 알 수 없지만, HY백송이 가진 힘찬 인상과 급격한 획 대비, 정형화되지 않은 둥글둥글한 외곽선은 통닭집의 주메뉴를 소개하기에, 또 연상시키기에 전혀 부족함이 없었다.

후라이드치킨의 종주국인 미국에서도 치킨에 딱 어울리는 폰트를 쓴 치킨 가게 간판을 찾을 수 있다. 바로 그 유명한 KFC다. ('치킨'하면 떠오르는 이미지와 유사한 폰트를 사용한 경우를 거의 찾아보기 힘든 한국의 대형 프렌차이즈와 비교된다) 이들은 1978년부터 정식 상호를 KFC로 변경하기 전인 1991년까지 말랑말랑한 치킨 다리를 연상시키는 'Kentucky Fried Chicken' 로고 타입을 사용했다. 이 로고는 폰트일까? 'ITC Typewriter Bold Condensed'와 많은 부분 유사하지만, 길게 빼서 밑줄 i의 점까지 대신하게 만든 K의 레그leg[2]나 곧게 편 t의 터미널terminal[3]을 보면 폰트를 그대로 사용한 것은 아니고 일부를 손질해 로고 타입으로 활용한 듯하다. 물론 ITC Typewriter는 타자기로 타이핑된 글자꼴을 모티브로 한, 치킨과는 일말의 관련도 없는

2) 대문자나 소문자 'K'나 대문자 'R'에서 아래로 향하는 기울어진 획을 말한다.

3) 획 끝부분에서 볼 수 있는 곡선의 한 형태. 소문자 'f'에서 볼 수 있는 눈물 모양 등을 예로 들 수 있다.

폰트이며 로고 타입을 만든 디자이너가 이러한 사항까지 고려했다고 보긴 어렵다.

하지만 KFC 간판 위에서 숨 쉬던 ITC Typewriter를 보고 있으면 다른 음식을 생각할 수 없다. 말랑말랑하고 두툼한 슬랩 세리프와 부드러운 맺음. 그것은 바로 치킨이다. 켄터키 후라이드 치킨은 1991년 ITC Typewriter에서 벗어나 약자 KFC와 속도감 있는 선을 조합한 형태로 CI를 변경했다. 기본적인 형태는 큰 변화 없이 현재까지 사용하고 있다. 두툼한 두께는 이전과 같지만 디테일은 훨씬 얇고 날카로워졌다. 이를 13년간 먹고 뼈만 남은 치킨으로 비유한다면 지나친 견강부회일까? 사족 아닌 사족을 덧붙이자면, 'HY백송'에 탑재된 로만 알파벳의 전체 실루엣은 1955년에 최초로 선보인 KFC의 로고 타입과 굵기, 획 전개, 장평면에서 유사하다. HY백송이 이런 용도로 디자인된 폰트는 아니지만, 앞의 용례를 떠올려 본다면 닭 요리에 대한 정서적 공감이 국경을 초월하는 것 아닌가 하는 엉뚱한 생각도 해보게 된다.

트렁크 타이포그래피

'트렁크 타이포그래피'.

자동차 트렁크 엠블럼만큼 오랜 시간 다양한 곳에서 다양한 영감을 제공해 온 존재들이 또 있을까? 이 분야엔 사례가 너무나 많아서 인상 깊은 차종 모두를 꼽긴 어렵지만, 그중 주변에서 볼 수 있는 차종을 일부나마 몇 개 소개해 본다.

폭스바겐의 서체들

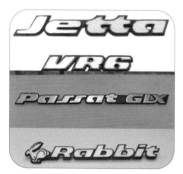

폭스바겐이 1980년대 후반에서 1990년대 초중반까지 채택했던
이 타입들은 어떤 기준으로 뽑아도 분명 순위에 있을 것이다.
폭스바겐은 한동안 바람 이름을 딴 일관된 차량 작명 원칙을
고수했다. 제트 기류를 뜻하는 제타, 아열대 지방 무역풍 파사트,
멕시코만에 불어오는 강풍 골프, 그리고 산타나·폴로·보라·
코라도까지…. 이 모든 이름은 바람을 연상시키는 낮고 강한
서체로 만들어졌고, 폭스바겐 차의 꽁무니에 달려 전 세계로
수출되었다. 극단적으로 낮고 평평한 비율을 가졌으면서도
그 안에서 X-하이트를 또다시 작은 대문자(Small Caps) 수준으로
높여 대·소문자의 크기 차이를 거의 없앤 글자들, 그리고 높이가
애매해지자 바로 앞으로 넘어뜨려 버린 s의 카리스마를 보라.
당대 폭스바겐 자동차 디자인의 특징인 쭉 뻗은 직선 라인과도
궁합이 딱 맞는 이 서체들은 처음 본 후 오래도록 기억에서
사라지지 않았다.

　　　1987년 출시된 기아 프라이드는 1981년 신군부가 단행한
자동차공업 합리화 조치로 승용차 생산이 막혀버린 지 6년여 만에
컴백하는 기아산업의 첫 타자였다. 프라이드는 소비자 공모를
통해 자랑할 만한 차, 자부심(pride)을 느낄 만큼 싸고 좋은 차라는
뜻으로 붙여진 이름이다. 1986년 말 양산 1호 차가 공장에서
굴러 나온 데 이어, 이듬해 3월부터 일반 고객에게 인도되기
시작했다. 크기, 공차중량, 엔진 배기량 모두가 87년 당시 한국에서
생산되던 승용차 중 가장 작은 크기였는데 이는 르노5·피아트
우노·푸조 205·닛산 마치 등 당시 세계시장의 최신 유행이던
'전륜구동의 리터급 배기량을 갖춘 2박스 구조 소형차'라는 공식에
충실한 결과였다.

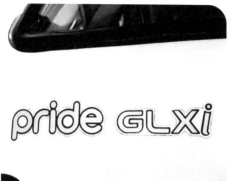

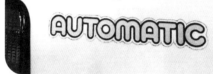

　　마쓰다가 설계하고 기아가 제작, 포드가 판매를 담당하는
한·미·일 3국 협력체제의 월드카. 처음엔 3도어 해치백만 나왔으나
후에 5도어와 4도어 세단인 프라이드 베타가 라인업에 추가
됨으로써 한 메이커의 베이식 카를 담당하는 명실상부한 라인업을
갖추게 된다. 마침 두 해 전인 1985년 한국의 자동차 등록 대수가
100만대를 돌파해 서민들이 차를 본격적으로 몰고 청년층도
사회진출 시 첫차를 염두에 두는 '마이카' 시대로 진입하고 있었다.
튼튼하고 기본기에 충실한 차 프라이드는 때맞춰 불어온
모터리제이션 붐을 타고 불티나게 팔려나가 기아산업의 승용차
시장 안착에 크게 기여했다.

봉고 시리즈로 연명하다가 오랜만에 승용차를 출시하는 만큼 기아는 프라이드의 성공에 사운을 걸었다고 해도 좋을 만큼 큰 기대와 노력을 들였다. 그걸 아는지 모르는지 각진 부분이 하나도 없는 프라이드의 로고타이프는 깜찍하기만 하다. 차의 성격과 주 고객층을 의식해 기하도형에 최대한 가까운 모양으로 동글동글하게 디자인된 pride. 아직도 프라이드를 기억하는 많은 분의 기억 속에 살아있을 것이다. 후에 자동변속기 옵션이 추가됐는데 이를 표시하는 AUTOMATIC도 룩에 맞는 깔끔하고 귀여운 모양으로 만들어졌다.

프라이드의 성공으로 승용차 시장에 성공적으로 안착한 기아는 10년만인 1997년, 외환위기의 파고를 넘지 못하고 부도처리라는 현실을 받아들여야 했다. 한국에 MPV라는 개념을 사실상 처음 소개한 기아 카니발은 이렇게 어려운 시점에서 1998년 초 데뷔했다. 카니발은 다인승 차로서 판매 호조로 회사에 크게 기여했다는 점에서 선배인 봉고와 비슷했다. 회사가 넘어가는 건 막을 수 없었지만 이와 별개로 시장에는 성공적으로 안착했다.

카니발이 소개한 미국형 정통 미니밴은 한국에선 생소한 장르였다. 생계형이라고 말하긴 어려운 이런 차량은 어느 정도 여가를 즐길 여유가 있는 사람들을 겨냥하기 마련이다. 그런 여유랄지 평화스러운 느낌이 카니발 로고 타입에서도 그대로 드러난다. 자동차 로고 타입은 강한 인상을 주기 위해 긴장감 있는 형태를 가진 '산세리프'로 디자인하는 게 보통이다. 하지만 '로만 세리프'로 된 카니발 로고는 편안한 본문형 서체 같은 느낌을 준다.

갤로퍼나 에쿠스처럼 로고가 전부 대문자 세리프로 된 차종은 있었어도 대·소문자가 결합한 일반적인 '본문 단어' 느낌의

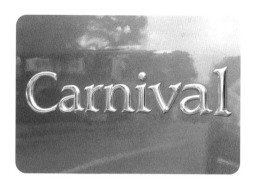

글자 쓰기

세리프 타입은 1955년 시발자동차를 시작으로 한국 자동차산업이 열린 이래 생산된 모든 차종을 통틀어 거의 없다. 출시한 지 20년이 넘은 1세대 카니발은 대부분 퇴역해 찾기가 쉽지 않은데, 우연히 깨끗한 차를 발견해 촬영했다.

1990년대 중반 3파전을 펼쳤던 완성차 메이커 3사의 소형차 로고 타입은 또 어떤가. 한국에서 한 세그먼트의 로고가 모두 로만 필기체로 통일된 건 전무후무한 현상이었다. 호황이 불러온 신세대·신감각·개성이라는 화두 없이는 불가능한 일. 당시까지만 해도 로만 알파벳 메인로고가 있더라도, 대부분 같은 컨셉트의 한글까지 레터링 하던 시대였기에 한글 버전도 같이 남아있다. 이런 분위기는 후속세대까지 영향을 미쳐, 베르나·리오·라노스Ⅱ의 로고도 필기체로 디자인됐다.

살짝 앞으로 다시 가보자. 문민정부 출범과 함께, 비록 명목상이지만 부분적으로나마 탈권위화가 이뤄졌다. 엄숙한 네모틀에서 벗어난 한글 탈네모틀 글꼴이 마치 새 시대의 기수처럼 가장 널리 쓰였던 시기도 이때이고, 손글씨 방송자막도 활발하게 사용됐다. 1980년대에는 주로 단정하게 획을 그어 손글씨임을 숨기려 하는 자막이 대부분이었다면, 90년대 초반에 들어서면 그 분위기가 크게 바뀐다. 가령 1993년 MBC 〈경찰청 사람들〉 초기 방영분에 사용된 손글씨 자막의 경우, 아예 캘리그라피에 가까운 자유분방한 모습이다.

이런 바람은 차량 디자인과 그 로고 타입에도 불어왔는데 특히 현대차에서 민감하게 반응했다. 현대는 1992년 컨셉트카 'HCD-1'로 새 시대를 예고한 데 이어 뉴 그랜저·쏘나타2·뉴 그레이스/포터·엑센트·아반떼·티뷰론·쏘나타3에 이르기까지,

엑센트

accent

아벨라

Avella

라노스

Lanos

풀 에어로다이나믹 스타일 곡선을 쓴 핵심 모델을 연이어 데뷔시켰다. 컬러도 톡톡 튀는 파스텔톤 색상을 시도했다. 변화를 선도했던 현대의 전략은 유효했다.

우연히 만난 뉴 그레이스(1993~96) 역시 이 시절 모델. 국산 원박스카 중 개인적으로 제일 좋아하는 모델이기도 하다. 그전까지 사각 헤드램프를 부리리며 딱딱한 라인을 고집하던 그레이스가 은근한 곡선과 코랄, 연청색 등의 새 페인트를 입은 뉴 그레이스로 거듭났다. Eurostile 풍으로 각지고 딱딱하게 쓰여 있던 'GRACE'도 마커로 휙 휘갈긴 듯한 꼴로 바뀌었다. 트림 명인 'Super'도 부드러운 도구로 쓴 듯한 로만 필기체로 디자인했는데, 그 이후의 차들에선 좀처럼 보기 어려운 스타일이다. 같이 나온 뉴 포터도 마찬가지다. 그라데이션된 데칼과 대문자 PORTER가 이채롭다.

차주가 있다면 양해를 구했겠지만 행방이 묘연해 보여 그냥 찍고 있는데 뒤에서 고함이 들린다.

"거기 뭐 찍어요? 왜 찍어요?"
이크. 하지만 익숙한 상황이다.
"이거 올드카잖아요. 둘러봐도 맨 저기 스타렉스같은
 요즘 차만 있고 이런 차는 없어서…."
"이거 25년 몰았어요. 오래됐지."

'알긴 아네?' 하는 표정과 함께 아저씨의 군은 얼굴이
예상치 못한 포인트에서 풀어졌다.

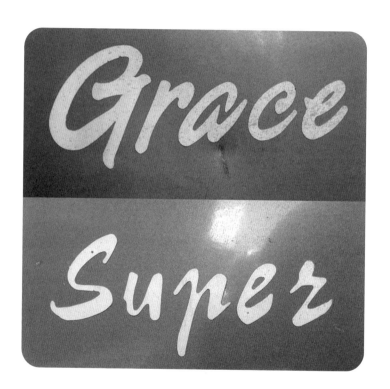

글자 쓰기

기아자동차 상징의 변천사

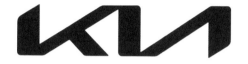

기아자동차의 새 심볼

최근 기아자동차의 심볼이 바뀌었다. 중간에 잠깐 쓰였던
밀레니엄 로고를 빼면, 1986년 이후 근본적인 변화로는 두 번째다.
로만 알파벳 KIA를 모티브로 속도감 있게 풀어낸 새 심볼은
전통적인 엠블럼 대신 펜으로 쓴 듯한 서명 형태를 택했다.
서체 디자이너 입장에서 아쉬움이 없는 것은 아니지만 어쨌든
온전한 알파벳 문자열로 만든 워드마크라는 나름의 방향성을
이어간 부분은 긍정적이다.

　　기아자동차의 전신인 기아산업은 국내 자동차 · 자전거
산업에서 동시에 중요한 위치를 점하는 뿌리 깊은 회사다. 국내
대부분의 회사가 그렇듯 기아산업만의 통합된 브랜드 '전략'은
1980년대 중반까지는 부족했다고 여겨진다. 다만 로고 타입만은
한글/한자/로만이 상당한 통일성과 짜임새를 갖고 사용되었다.

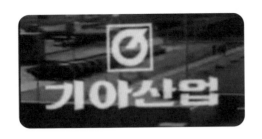

　　한글 이니셜 ㄱ와 ㅇ를 결합한 심볼과 같이 사용된 '기아산업'
그리고 'KIA MOTORS' 로고 타입은 깔끔한 선과 절제된 라운딩
그리고 사선으로 날카롭게 깎인 맺음이 돋보이는데, 한글은
아쉽지만 특히 한자가 아름답다.

　　시간이 지나 1986년. 자동차공업 합리화 조치에 묶여 '봉고'
같은 상용차나 특장차밖에 생산하지 못했던 기아산업은
본격적으로 승용차 시장에 복귀할 준비를 한다. 그리고 기업 이미지
개선 작업의 일환으로 'CDR 어소시에이츠'의 조영제 교수팀에
기업 아이덴티티 디자인을 의뢰했다. 조영제 교수는 심혈을 기울여
만든 승용차 시장 복귀작 프라이드의 해외 판매를 앞둔 기아의
기업 인지도를 끌어올리려는 목적으로 추상적인 심볼 대신 'kia'

세 글자를 각인시킬 수 있도록 알파벳 문자열을 응용한 심볼을 제안했다. 심볼과 대응하는 한글 로고 타입은 줄기와 줄기를 이으면서 모서리는 둥글리는 당시 유행을 따랐다. '기아산업'에서 '업'의 종성 ㅂ은 획이 트인 형태인데, 두꺼운 평체라는 글자틀 안에서 답답함을 피함과 동시에 'MOTORS'의 R과 시각적인 통일을 추구한 것이 아닌가 싶다.

　　기아의 여러 심볼 중 나는 이 버전에 가장 큰 애정을 품고 있다. 어릴 때 탔던 프라이드와 라이노 5톤 트럭이 생각난다. k의 위쪽 줄기에서 시작하는 깃발 형태가 i의 점까지 커버하면서 a에서 끝을 맺는 형태가 멋있게 느껴져서 참 많이 따라 그렸다. 같은 계열사인 '아시아자동차'의 Asia에 응용된 형태도 절묘하다. 이제 시간이 많이 지나 이 심볼이 달린 차를 길에서 보긴 쉽지 않게 됐지만, 우연히 만날 때마다 반갑고 사진으로 찍어두고 싶어진다.

　　네이버 블로그 〈코리아 디자인 헤리티지〉에는 관련 스케치와 매뉴얼 이미지가 있다. 그중 한글 '기아모터스'를 영문 'MOTORS'와 통일시킨 스케치가 눈에 띄었다. 이런 형태를 카탈로그나 다른 매체에서 본 적이 없는 것으로 볼 때, 초기 아이디어 스케치가 아닌가 싶다. 작업이 진행될수록 전체 시스템에 적용하기 애매해서 사장된 것 같지만, 글자를 관통하는 수평선과 획이 맞물리는 모습이 대단히 아름답다. 다른 글자로도 파생해 보고 싶을 정도다. 아마 문자열 자체가 받침이 하나도 없는 평이한 문자열인 것도 그 간결함에 한몫했을 것이다.

　　이후 94년 컬러를 붉은색으로 확 바꾸고 타원 안에 비교적 평이한 KIA를 디자인해 넣은 심볼로 전면 교체, 이런저런 리뉴얼 끝에 지금에 이르고 있는데, 지금까지 기아자동차의 심볼은 세계

글자 쓰기

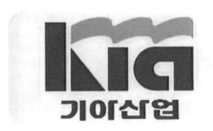

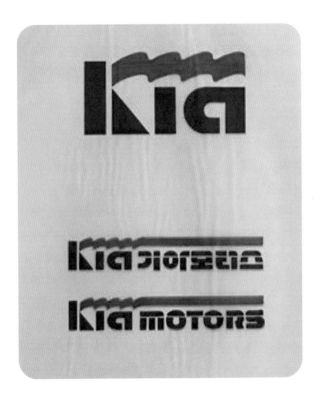

유수의 자동차 메이커와 비교하면 교체 주기가 짧은 편으로
롱런했다고 볼 수는 없었다. 타원을 벗어난 이 새로운 심볼은
어떻게 변화해 나갈까. 워드마크로 된 심볼이 한때의 시도로 그칠
것인지 시대에 맞는 관리를 계속 받으며 기아자동차만의 인상
구축에 주도적인 역할을 할 것인지 궁금해진다.

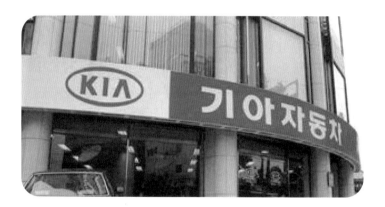

글자 쓰기

서라벌레코드 레터링

1977년 혜성처럼 등장한 3형제 록밴드 산울림의 음악은 기존에 존재했던 어떤 노래의 영향이나 작법에서도 자유롭다는 평가를 받고 있다. 그중 초기작으로 분류되는 1집부터 3집까지가 특히 프로그레시브한 음악을 들려준다. 록 그룹 '무당'의 리더 최우섭 역시 "퍼즈 기타만을 가지고 그런 헤비한 사운드를 낸 게 대단하다"고 인터뷰에서 언급한 적이 있다. 김창완이 대학 시절인 71년경부터 작곡했다는 이 노래들은 서정적인 가사와 툭툭 뱉는 듯한 보컬도 기존과는 뭔가 다른 느낌을 준다.

산울림이 기존 밴드와 다른 점은 음악도 음악이지만 앨범 커버에 있었다. 1집부터 12집에 이르기까지(그리고 나중에는 부분적으로 13집에도) 그림+독창적으로 작도한 로고 타입의 일관된 구성을 유지했다는 점. 초기 앨범에는 대표 수록곡도 로고 타입과 비슷한 룩으로 함께 레터링 해 표시했다.

커버에 수록곡을 레터링 한 건 그 시절의 보편적 디자인이니 딱히 새로운 건 아니다. 그러나 ㅅ·ㅈ꼴에 포인트를 준 애매한 굴림이 대부분인 통속적 형태와는 다르게 산울림 커버를 장식한 글자들은 기준선을 아래로 확 내려버린 낯선 것들이었다. 주요 부분을 밑으로 깔고 세로 줄기를 위로 높이 드리운 직선적 글자의 행렬을 보고 있으면 마치 산울림 음악이 갖는 의미를 상징적으로 표현한 '새 시대의 기수' 같은 느낌을 받는다. 글자를 압축시켜 납작한 평체로 만들어 놓고 세로 줄기만 위로 뽑아낸 모양인데 초성 ㅇ만 타협하지 않는 사운드를 암시하듯 눈에 확 튀는 정원을 그대로 유지하고 있다.

산울림 1, 2, 3집 앨범 커버아트. 특유의 레터링을 볼 수 있다

글자 쓰기

1~3집까지 커버를 장식했던 개성적인 글자들은 4집에서 평범하게 바뀌었다가 5집부터는 둥근 고딕으로 완전히 대체되며 점차 사라져 갔다. 마찬가지로 산울림이 초반에 보여줬던 원초적이고 매니악한 록 에너지 역시 장르를 아우르는 다양한 실험, 그리고 성공과 함께 희석되어 갔다.

비슷한 시기 서라벌레코드에서 나온 〈윤시내 새노래 모음〉 앨범 재킷은 또 어떤가. 이 앨범은 이후 '열애', '공부합시다', 'DJ에게' 등의 곡을 히트시키며 전설이 된 가수 윤시내의 실질적인 1집 음반이다. 음악 외적으로 이 음반이 독특한 이유는 재킷 아래쪽에 깔린 레터링 때문이다. 레터링과 윤시내의 손짓, 포즈가 절묘한 조화를 이뤄 마치 강렬한 하드 록의 불길 속에서 사운드를 조율하는 지휘자 같은 인상을 준다.

초성 'ㅁ'을 역사다리꼴로 만드는 등 직선적인 구성에, 중성을 위로 확 끌어 올림으로써 역으로 시선을 잡아끄는 방식은 산울림 1· 2· 3집 커버와 같은 방식이다. 서라벌레코드 소속 그래픽 디자이너 중 이런 식의 한글 운용을 선호하는 인물이 있었던 듯하다. 지금도 그렇지만 당시에도 흔치 않았던 모양이다. 차이점이 있다면 산울림 판은 평체지만 윤시내 판은 집어넣을 텍스트가 많아서 그런지 몰라도 장체로 이뤄져 세월의 흐름을 거의 느낄 수 없다.

가수 윤시내의 앨범 재킷

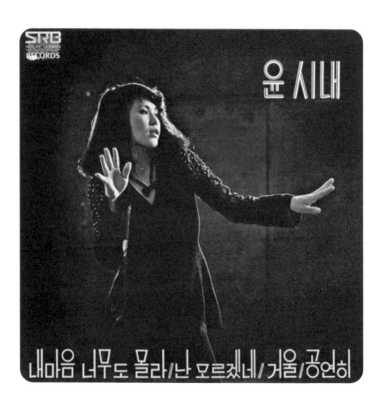

　글자 쓰기

글꼴이기 때문에

25세의 젊은 뮤지션 유재하는 대중 가요사에 영원히 남을
기념비적인 1집 앨범(그해 여름으로 널리 알려졌지만 실제 발매
시점은 봄이라는 의견도 있다)을 발표한 지 다섯 달쯤 지난 1987년
10월 31일, 동창이 찾아왔다며 집을 나섰다. 그리고 다음 날인
11월 1일 새벽, 용산구 한남동 인근 도로에서 술 취한 친구가
운전하는 차량에 동승했다가 마주 오는 택시와 정면충돌해 숨졌다.

　　1987년 3월 서울음반에서 발매된 유재하의 앨범 〈사랑하기
때문에〉 초반 커버는 이랬다. LP 커버라는 개념이 처음 등장했을
때부터 이때까지 커버 디자인은 가수 이미지에 레터링, 혹은
기성 서체를 얹은 천편일률적 수준에서 크게 벗어나지 않고 있었다.
좀 다른 시도가 일러스트를 활용한 정도.

　　이 앨범 커버 디자인은 CD시대가 도래하기 전 등장했던 국내
많은 앨범 가운데 의미를 형상화한 '레터링'을 전면에 내세우기
시작한 첫 세대 커버다. 고개를 오른쪽으로 꺾어서 보면 '사랑하기
때문에'가 어렴풋이 눈에 들어온다. (다만 일곱 글자가 한데 뭉쳐
보이는 것은 아쉽다. 약간 떨어뜨리고 형태를 더 좋게 만들고 싶다.)
한 해 전 나온 봄여름가을겨울 1집 커버 디자인도 새로웠지만,
글자가 메인이라고 보기엔 아무래도 무리가 있다.

　　작사·작곡·편곡·노래를 모두 유재하 본인이 한 이 앨범은
새로운 장르와 디자인을 품고 세상에 나왔다. 기존 공식과 달랐던
디자인은 유재하의 취향일까, 디자이너의 취향일까. 그것도
아니라면 아무도 주목하지 않았던 무관심의 결과였을까. 그의
앨범이 제대로 주목받은 것은 사후의 일이다.

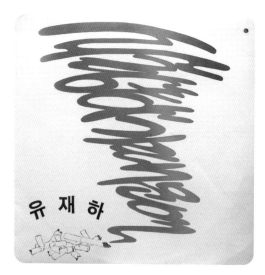

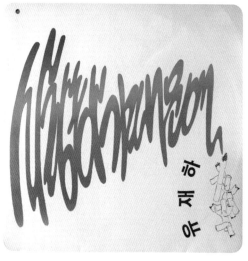

글자 쓰기

〈사랑하기 때문에〉의 초반 전주를 듣고 있으면 해뜨기 전 이른 새벽에 홀로 피우는 담배 연기가 떠오르며, 그라데이션된 커버 레터링이 자연스럽게 매치된다. 그것은 연인을 생각하는 아련한 심정 같기도 하고, 새로운 '발라드'의 시작을 알리는 여명 같기도 하다. 이런저런 생각들이 머릿속에서 뒤섞이며 비운의 천재가 남긴 대표곡에 풍미를 더해 준다.

봄여름가을겨울 그리고 탈네모틀

2019년 10월 19일에서 20일로 넘어가던 새벽, 귀가하려고 탄 택시는
목적지인 아파트 인근에 가까워지고 있었다. 늦은 밤이라 그런지
차내 라디오에서도 차분하고 진지한 방송이 흐르고 있었다. 요즘엔
유튜브로 대거 유입된 중·장년층 성향을 반영하듯 간혹 기사님이
유튜브를 보는 경우도 있다고 하나, 아직 한 번도 만나지는 못했다.
하여튼 여성·남성 패널이 나와서 이런저런 음악 얘기를 하고,
윤상의 〈가려진 시간 사이로〉가 지나가고…. 대충 별생각 없이 차창
밖을 보고 있었는데 갑자기 여성 패널이 이런 말을 했다.

"동아기획, 하나뮤직, 이런 음악의 명가들, 이런 데서 나온
앨범 재킷들이 하나같이 똑같은 안상수체 폰트를 사용합니다.
나중에 폰트 보시면 아시겠지만 한글에 이런 네모꼴…."

이건 뭔가? 싶었다. 마침 목적지에 도착해 바로 내려야 해서
더 파악할 수는 없었다. 그때 시간이 대략 12시 반경. 다음날
같은 시간 대의 모든 라디오 채널을 확인한 결과 해당 프로그램이
MBC 표준FM 〈김이나의 밤편지〉라는 걸 알게 됐다. DJ인
작사가 김이나 씨가 '브로콜리너마저'의 윤덕원 씨와 함께한 '내가
수집한 앨범'이라는 코너였다. 대화가 길지만 전후 맥락 파악을
위해 거의 그대로 옮겨 본다.

김이나 (이하 김)

　자, 어쨌든 오늘은 내가 수집한 앨범이라는 주제로 이야기 나누고 있고요. 저는 제가 수집한 건 아닌데 재킷에 얽힌 스토리가 흥미로워서 다시 한번 들여다보게 됐던 재킷이 있어요. 바로 봄여름가을겨울 1집 앨범입니다.

윤덕원 (이하 윤)

　오, 어떤 의미가 있나요?

김　이게요. 서도호 작가라고 혹시 들어보셨나요? 세계적으로 굉장히 유명한 설치미술가구요. 이분 작품 보면 되게 놀라워요. (중략) 혹시 디깅클럽서울이란 프로젝트 아세요? 거기서 이적 씨가 말해 주신 건데, 이 재킷이 서도호 씨 디자인이라는 거예요. (중략) 아, 그래서 또 히스토리가 있는 게, 이즈음만 해도 모든 앨범은 그냥 음, 가수 얼굴과...

윤　맞아요. 얼굴 있고, 그리고 또 기억나는 게 그 당시 (1980년대 중반) 앨범들은 보통 위쪽에다가 한글로 크게 타이틀곡 A면과 B면이 딱 적혀 있었어요.

김　그래서 요즘 세대분들이 보면 "아니, 이렇게 성의 없게 해?" 이럴 수 있어요. 그런데 이때 (봄여름가을겨울 1집이) 되게 혁신적인 재킷(디자인)이었다고 해요. 나중에 사진으로 올려드리겠지만 굉장히 심플한,

윤　일종의 파인아트를 도입한 거군요.

김　맞습니다. 그리고 이때 독특했던 흐름 중 하나는 이런 앨범
재킷의 변화가 시작되면서 하나같이 특히 동아뮤직이나
하나기획(동아기획·하나뮤직을 헷갈리신 듯), 그 음악의
명가. 두 레이블에서 나온 음반이 똑같이 하나같이 안상수체
폰트를 사용합니다. 되게 특이하죠?

윤　왜 그랬을까요? 그게 멋있어 보였던 적이 있는 것 같아요,
확실히. 새롭고 신선한 느낌. 왜냐면 그 당시만 해도 우리가,
신문이 세로쓰기였잖아요. 세로쓰기하고, 한자 많이 쓰고.
저 같은 어린이들에게 힘들게 다가왔기 때문에 (안상수체
류가) 좀 편하게, 낙서한 것 같은 느낌도 드는 이런 서체들이
신선하게 다가왔던 것 같긴 해요.

김　네. 그래서 그 얘기 들으면서 흥미로워서 좀 찾아보는데,
안상수체 나름대로 어떤 철학도 있었더라고요? 이게 나중에
폰트 보면 아시겠지만, 네모 안에 한 글자가 규격으로 안
들어가는, 막 튀어나오잖아요. 그게 자유로움? 틀에 갇히지
않는다는 메시지를 담은 폰트라고 하더라고요.

(중략)

김　이때가 앨범 재킷에서, 가수들이 음악뿐 아니라 재킷에서도
뭔가 예술을 추구하는 그런 움직임이 시작된 때라고
하더라고요. 80년대죠. 음악의 르네상스 시대.

사진은 봄여름가을겨울 1집과 대표적인 동아기획 아티스트 중
한 명인 김현철 씨의 앨범 재킷. 툭툭 뻗어 나간 안상수체가 선명하다.

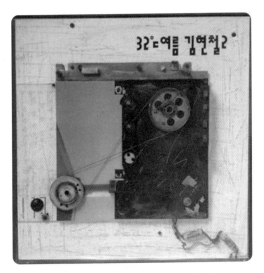

봄여름가을겨울은 알아도 1집 재킷을 일부러 찾아본 적은
없었는데, 덕분에 재킷 디자인사에서 이 재킷을 의미 있게 보는
관점이 있다는 걸 알게 됐다. 좋은 의견 들려주신 김이나 씨께
감사드린다. 찾아봤더니, 쨍한 노란색이 인상적인 봄여름가을겨울
1집 재킷 속 글자는 안상수체는 아니지만 비슷한 부류라고 할 수
있는 기하학적인 한글 탈네모틀 레터링으로 디자인되어 있다.
2집까지 로고 타입이 비슷하게 이어진 걸 보면, 뮤지션이나
기획사에선 이 타이틀에 별 불만이 없었던 모양이다.

한글 창제 후 수백 년간 한글 모양은 초·중·종성이
결합했을 때 아웃라인이 정사각형에서 벗어나지 않는 네모틀로
유지됐다. 한글 자소가 각각 다른 모양인데 모든 글자를 결합할 때
정네모틀에 가깝게 유지하려면 글자에 따라서 같은 자·모음이라도
모양이 달라지게 된다. 그런데 어떤 글자를 만들든 간에 자음과
모음이 같은 자리에 가서 붙고 모양도 모두 똑같다면 어떻게 될까?
예를 들면 'ㄱ'은 '각'이나, '곡'이나, '곽'이나, 어디에 들어가든 한
가지 모양을 고수한다면 어떻게 될까? 자연히 글자 실루엣은 조합된
것들마다 천차만별이 된다. '빼' 같은 글자는 옆으로 길쭉하고
'꽐' 같은 글자는 밑으로 툭 튀어나오고…. 이것이 소위 '네모틀'의
반대 개념인 '탈네모틀'이다.

글자 한 자 한 자가 일정한 틀 안에 자리 잡지 않은 탈네모틀
폰트는 1970년대만 해도 나비의 날갯짓과도 같은 약한 바람이었다.
그런데 시간이 지날수록 출현하는 빈도가 잦아지더니 80년대
중반쯤 되면 시각디자인 분야에서 무시하기 어려운 독립된
흐름으로 자리 잡게 된다. 그 최전선에 '안상수체'(1985)가 있었다.
이때는 소수지만 탈네모틀을 한글이 지향해야 할 미래 그 자체로

여기는 관점도 존재할 정도로, 탈네모틀 폰트가 기존 네모꼴 폰트와는 차별화된 하나의 강력한 사상 비슷하게 기능하던 시기였다고 생각한다.

패널들이 나눈 위 대화는 안상수체를 위시한 '세벌식 탈네모틀 고딕' 폰트가 비(非)디자이너에게 어떻게 보이는가를 가감 없이 읽을 수 있다는 점에서 흥미롭다. '샘이깊은물체'(1984)와 안상수체를 포함한 '세벌식 탈네모틀 고딕' 폰트는 얼핏 보면 윤덕원 씨 말대로 어린아이의 감각이 엿보인다. 한글의 민낯이 그대로 드러나 보이기 때문이다. 그러나 동시에 그것은 한 줄기 의심도 없이 '한글이라면 당연히 이래야 한다'는 법칙을 따랐던 기성 업계에 던지는 통렬한 메시지였다. 이후 세벌식 폰트 혹은 레터링을 쓴 결과물이 잇따라 출현하며 90년대 중·후반까지 이어지는 탈네모틀 한글의 전성기가 시작된다.

김이나 씨는 '가수 얼굴+레터링' 식의 천편일률이 아닌 탈네모틀(당연히 탈네모틀이란 단어를 직접 언급하진 않았지만) 폰트와 파인아트로 채운 재킷이, 지금은 너무 흔하고 익숙해져서 새롭게 느끼지 못해도 당대엔 엄청난 파격이었다는 논지로 봄여름가을겨울 1집 소개를 끝맺는다. 이런 재킷 위에 있는 탈네모틀 글자꼴이야말로 정말 제 쓰임새를 찾아갔다고 하지 않을 수 없다. 어느 쪽이든 그것은 새로운 바람이 불어옴을 알리는 분명한 신호였다.

한글디자인 삼대 : 새마을금고 로고타입

새마을금고 종로3,4가 본점 앞을 지나다가 재미있는 사인물을 봤다.
이 지점을 드나드는 사람 중 이를 의식하는 사람이 얼마나
있을지 모르겠지만, 사실 이곳은 시간의 흔적이 뒤섞인 현장이다.
'종로3, 4가' 아래쪽에 쓰인 탈네모틀 서체는 1993년 새마을금고
로고타입이 탈네모틀로 변할 때, 아이덴티티 상 필수적인
문구를 표기하기 위해 로고타입과 같은 디자인으로 함께 개발된
문자열이다. 요즘의 전용서체와 비슷한 개념이다. 요즘 쓰이는
맨 위쪽 'MG새마을금고' 로고타입은 2013년 바뀐 것.
영리를 추구하는 기업의 얼굴로써 소비자에게 첫 번째로
다가가는 시각물인 CI는 필연적으로 시대의 거울일 수밖에 없다.
한글 로고타입이 선도한 제목용 한글꼴의 유행은 시기별로 변해
왔고, 3세대에 걸쳐 변한 새마을금고 로고타입은 그 훌륭한 견본이
된다. 전부를 설명할 수는 없어도 어느 정도 읽히는 면이 있다.
새마을금고뿐만 아니라 많은 기업들이 그렇다.
첫 번째로 붓글씨 타입이 있다. 이 타입은 93년경까지
쓰였다고 짐작되지만, 각 지점마다 사인물을 교체하는데 시간도
걸리고 칼로 자르듯 교체되는 것이 아니기에 매체와 지점마다
오차는 있을 수 있다.

붓글씨(새마을금고 ~1993. 여러 모양과 혼용)
HY백송체를 연상케 하는 고전적인 붓글씨 로고타입이
쓰였다. 이 붓글씨라는 것은 그 자체로는 현대 디자인이라고 하기
어려운 상당히 원시적인 형태로써, '계획 하에 디자인된 로고

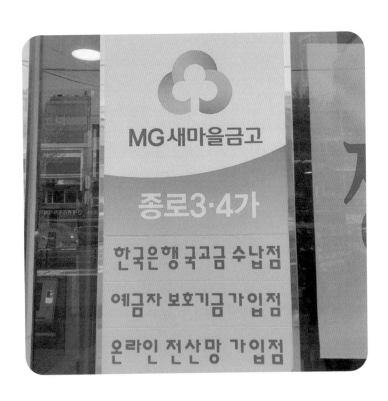

타입'이란 개념이 자리잡기 전에 그 공백을 담당했던 형태다. 예를 들어 삼성이 93년 대대적으로 기업 아이덴티티를 재정비하기 전까지 썼던 三星이나, 現代를 생각하면 쉽다. 한자도 많았지만 한글로 쓰인 붓글씨 로고타입도 많았다. 유수의 기업들이 현대적인 CI를 정식 도입한 이후에도 여전히 사회 각 분야에서 심심찮게 사용되어 왔고, 또 지금도 어렵지 않게 찾아볼 수 있다.

탈네모틀(새마을금고 1993~2013)

한글이여 네모틀을 벗어라. 새로움과 급진성으로 사회에 큰 파장을 미친 탈네모틀의 유행은 CI라는 분야에도 밀려왔다. 그 유행은 시각물의 분포를 볼 때 1990년대 초반에 제일 컸다고 생각된다. 올커뮤니케이션에서 담당해 93년 이노베이션된 '새마을금고'는 자소가 위아래로 크게 돌출되어 문자열 파생의 용이성과 함께 당시로선 아주 신선한 인상을 줄 수 있었다. 자주 쓰이는 빈출자도 로고타입처럼 위아래로 크게 톡톡튀는 탈네모틀로 만들어졌다. 아직 드문드문 이 로고타입이 크게 남아있는 지점이 보인다.

네모꼴(MG새마을금고 2013~)

일각에선 한글의 미래라고까지 생각했던 탈네모틀의 유행은 곧 가라앉았다. 여러 요인이 있지만, 미관상의 이유와 함께 기술발전으로 네모틀 서체가 갖는 제작이 오래 걸린다든가 하는 단점이 개선되고 있는 게 제일 큰 이유라 하겠다. 2013년 시간의 흐름에 따라 더욱 미려하게 CI 리노베이션이 이루어졌다. 리노베이션된 새마을금고 아이덴티티는 '디파크브랜딩'의 작품이다.

글자 쓰기

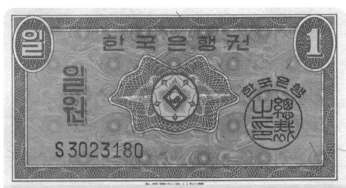

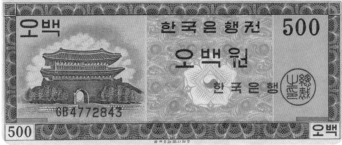

머니 타이포그래피

대한민국에서 통용되는 지폐인 '한국은행권'. 한국은행권은 1962년
주 금액 표기를 환에서 원으로 바꾼 후 몇 차에 걸친 크고 작은
도안 변경이 있었다. 공식 자료를 참고하면 지폐 서체는 크게
3세대로 나뉜다.

1세대는 1962년 6월 발행된 모델. 도안과 제조를 영국 '토마스
데라루社'에서 담당했다 하여 수집가들 사이에선 '영제' 1원권,
백원권 등으로 불린다. 여기 쓰인 서체는 향후 계속 쓰일 지폐
서체의 기초가 됐다. 그런데 살펴보면 어색한 부분이 있다. 상당히
벌어진 섞임모임꼴 '권', 그리고 '원'의 어색한 비례⋯. 특히 '원'은
정말 부자연스럽다. 토마스 데라루가 한글에 비교적 어두울 수밖에
없는 외국 업체라는 사실과 관계있지 않을까 추측해 본다.

2세대는 1962년 하반기에 발행된 모델. 데라루社에 위탁했던
제조를 국내 업체로 변경했다. 원산지만 바뀐 게 아니었다. 도안과
서체도 동시에 바뀌었는데, 1세대와 비교하면 더 균일해진 글자
폭이 눈에 띈다. 양식은 고딕에서 끝부분과 꺾임에 돌기를 추가한,
지금은 '순명조'라고 통칭하는 명조꼴로 변했다. 이때 바뀐 서체가
2006년까지 큰 변화 없이 계속 쓰이게 된다.

참고로 지폐는 뭔가 바뀔 때마다 세대별로 자음매김인
가나다 순으로 분류한다. 이런저런 도안이나 규격 변경을 거쳐
1983년 6월 나 1,000원(2세대)/다 5,000원(3세대)/다 10,000원권
(3세대)이 발행됨으로써 디자인이 완전히 정착됐는데 이때 바뀐
지폐가 바로 대다수 사람이 기억하는 '구권' 디자인이다. 서체는
여전히 2세대 순명조를 썼다.

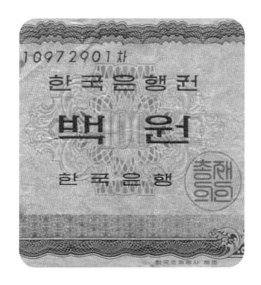

Chapter 2

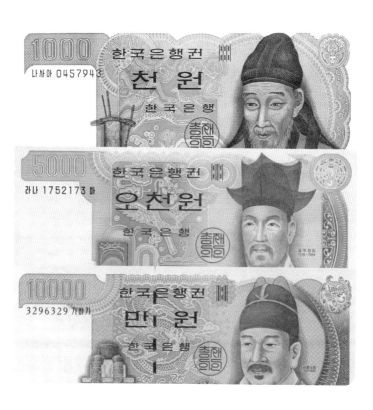

　　　　글자 쓰기

2006년 전면적인 도안·컬러 변경과 함께 지폐 서체도 확 바뀌었다. 평체스러운 순명조에서 깔끔한 장체 고딕으로 바뀌었고, 이것을 현행인 3세대라고 칭할 수 있겠다. 2006년 1월 오천원권이 발행된 데 이어 2007년 1월 새 천원권, 만원권이 발행됨으로써 은행권 세대교체가 이뤄졌다. 당시 도입된 지 얼마 안 되어 어디에선가 신권을 받으면 사용감이 별로 없는 것들뿐이었다. 지금은 오히려 구권이 반갑지만, 빳빳하고 선명한 컬러의 신권을 써버리는 게 아까워 돈 쓸 일 있으면 구권으로 해결했던 게 기억난다. 돈이 아니라 무슨 작품 같았다.

순명조 평체가 44년 만에 장체 고딕으로 바뀐 것은 시각 문화의 변천과 화폐 디자인의 보수성을 동시에 상징한다.

주화는 1970년도의 5원과 10원 같은 경우를 빼면 대체로 돌기가 삭제된 고딕형이다. 종이에 인쇄한 큰 사이즈의 디테일을 작은 금속 조각 표면에 굳이 재현할 필요는 없었을 것이다. 날짜는 한국은행 표기를 참조했다.

한국은행권 주화의 도안은 주로 돌기가 삭제된 고딕형이다

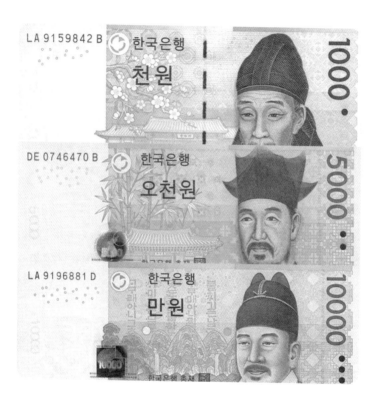

글자 쓰기

매킨토시의 탄생

1983년 말, 애플은 위기에 빠져 있었다. 일 년 전까지만 해도 시장의 확고한 지배자였던 '애플 II'의 판매량은 이제 IBM-PC와 그 호환 기종에 두 배 넘게 뒤져 있었고, 야심작 '애플 III'와 '리사'가 잇따라 참담한 실패를 맛본 상태였다.

이제 내부의 관심은 곧 출시 예정인 새 모델 '매킨토시'에 쏠렸다. 매킨토시는 여자 이름으로 되어있던 프로젝트명을 성차별적이라고 여긴 제프 래스킨이 제안한 중립적 이름으로, 자신이 좋아하는 사과 품종인 'McIntosh'에서 가져오되 기존 업체와의 상표 중복을 피하기 위해 철자를 'Macintosh'로 바꾼 것이었다.

당시 막 태동하기 시작한 퍼스널 컴퓨터 시장에서 매킨토시가 취해야 할 방향성을 놓고 크고 작은 잡음이 있었다. 싸고 간단하지만 보급률을 높여 모든 사람이 컴퓨터를 쓸 수 있도록 만들 것인가? 아니면 최고 수준의 그래픽 유저 인터페이스(GUI)를 갖춘 제품을 만들 것인가? 이는 중요한 분기점이었고, 갈등은 있었지만 결국 후자를 주장했던 스티브 잡스가 이겼다.

잡스는 컴퓨터의 스펙뿐 아니라 디자인에서도 전권을 휘둘렀다. 그는 바우하우스 스타일에 깊은 감명을 받았으며 '단순한 디자인이라는 핵심 요소가 제품을 직관적으로 사용할 수 있도록'(스티브 잡스 평전, 213p)만든다고 굳게 믿었다. 이로써 매킨토시는 본체와 모니터를 수직으로 결합시킨 육면체의 매끈한 외형을 가질 수 있었다.

이런저런 변경과 간섭으로 출시가 계속 지연된 끝에

매킨토시는 결국 역사에 길이 남을 광고(소설 〈1984〉에서 모티브를 얻은)와 함께 1984년 1월 24일 데뷔했다. 매킨토시는 화려했지만 만능은 아니었다. 또한 초기 버전은 심각할 정도로 속도가 느렸으며, 신뢰성도 그다지 좋은 평가를 얻지 못했다. 이런 제품으로 IBM-PC 위주로 재편되기 시작한 퍼스널 컴퓨터 시장의 주도권을 탈환할 수는 없었다. 그런 점에서 매킨토시는 실패작이라고 볼 수도 있다. 그러나 매킨토시는 그것보다 더 중요한 일을 해냈다. 매킨토시는 현재까지 이어져 내려오는 애플이라는 회사의 성격을 확실히 규정지었고, 회사의 사명을 함축한 원형같은 존재로 자리잡았다. 또한 사용자 친화적인 인터페이스와 각종 그래픽 소프트웨어로 전 세계 디자인 업계에 남긴 지대한 공헌 역시 빼놓을 수 없다. 1980~90년대의 출판·편집·인쇄 혁명은 매킨토시가 있어 비로소 가능했다. 그가 사람들에게 처음으로 건넸던 메시지 hello는 우리 마음 속에 영원히 남아 있을 것이다. 매킨토시 하면 떠오르는 메시지 'hello'를 한글로도 옮겨 보았다.

매킨토시 하면 떠오르는 메시지 'hello'를 한글로도 옮겨 보았다

안녕하세요.

hello.

카세트의 추억

주목할만한 올드 팝을 되살리는 프로젝트 '디깅클럽서울' 2018의
일환으로 '데이브레이크'가 모노의 히트곡 〈넌 언제나〉(1993)를
리메이크했다. 뮤직비디오에 등장하는 소품과 자막도 당시의
분위기에 충실하다. 그중 주인공이 쓰는 카세트 플레이어가
눈길을 끌었다.

이 카세트 플레이어는 20여 년 전 LG전자가 판매했던
'TM-121'이다. LG그룹의 전자제품 브랜드가 Goldstar에서 LG로
바뀔 동안 꾸준히 생산된, 아마 그런게 있었는지도 모를 정도로
존재감 없는, 어디서나 쓸법한 평범한 모델인데 윗면에 프린팅된
글자가 탈네모틀로 돼 있다. 90년대 초중반은 어딘가 자유로워
보이는 탈네모틀 고딕이 본격 유행하기 시작한 때. 이게 카세트
플레이어에까지 영향을 끼친 모양이다.

앞쪽 '자동정지'는 휴먼굵은팸체. 윗면버튼에 적힌 빨리감기,
되감기, 재생, 녹음은 신원불명의 얇은 탈네모틀 글꼴이다.
계속 보니까 받침이 있는 글자는 '윤체'스럽고, 받침이 없는 글자는
부자연스럽게 줄여서 위쪽으로 줄을 맞춰 놓은 것이 원래
네모꼴인 윤체를 억지로 탈네모틀로 끼워 맞춘 게 아닌가 싶은데,
정확하게 알기는 어렵다. 그 외 '전원'. '라디오 꺼짐' 같은
프린팅은 이전 세대(80년대)의 둥근 고딕으로 쓰여있는 등,
TM-121 전기형의 상판은 각 시대 글자꼴이 총체적으로 모인
과도기 같은 현장이다.

퀄리티 있는 리메이크를 보여준 데이브레이크 〈넌 언제나〉의
뮤비. 시각적인 연대도 적절한 노란색 카세트 플레이어 TM-121은

소품으로 좋은 선택이었다. Goldstar 대신 LG그룹 심볼이 들어간
TM-121 후기형은 대부분의 프린팅이 휴먼굵은팸체로 정리됐다.

20여 년 전 LG전자가 판매했던 'TM-121' 카세트 플레이어

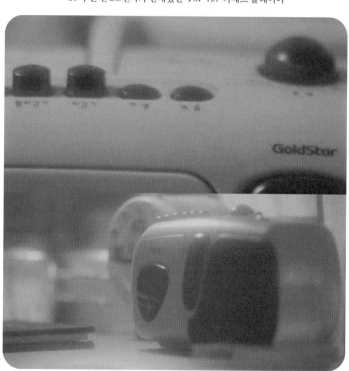

글자 쓰기

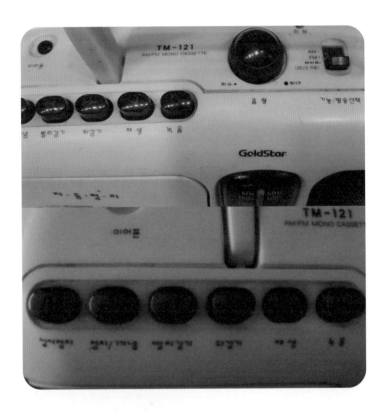

Chapter 2

초창기 비디오 게임 레터링 :
재믹스, 재미나, 그리고 신검의 전설

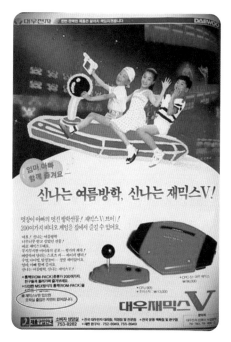

재믹스V 광고 이미지

1970~80년대는 컴퓨터와 게임 전용 기기의 구분이 지금보다 모호한
개인용 컴퓨터 초창기였다. 한국에도 삼성, 금성사, 대우 등에서
만들었던 여러 개인용 컴퓨터 혹은 게임기가 있었다. 필자는
그런 기기를 실제로 플레이하면서 자란 세대는 아니지만, 그렇기에
국산 올드 컴퓨터가 오히려 낯설고 흥미롭게 느껴졌다.

　‘대우 재믹스’는 대우전자가 1980년대 중반부터 생산했던

비디오 게임기로, 그 실체는 MSX 규격 컴퓨터를 게임전용으로 변형한 제품이다. 대우전자 컴퓨터사업부 소속으로 개발에 깊이 관여했던 강병균 씨의 회고에 따르면 재고로 남은 구형 DRAM을 소진하기 위한 한시적 기획 상품이었다고 한다. 넓은 관점으로 보자면 재믹스는 8비트 컴퓨터와 MSX 규격이 퇴조하고, 삼성과 현대의 본격 참여로 독주시대가 끝나기 전까지의 폐쇄적인 사용 환경 속에서 잠깐 반짝 했던 게임기에 불과하다. 하지만 그 반짝 했던 독주기간 많은 이에게 남긴 플레이의 기억이 지금에 와서는 컬트적인 인기의 원동력이 되고 있다.

재믹스의 외형에서 다양한 원색 컬러만큼 특징적인 부분이 위쪽에 프린팅된 '재믹스' 한글 로고타입이다. 속도감과 특색을 갖춘 이 글자는 대우그룹 전용서체(이 전용서체는 지금의 KS규격에 부합하는 폰트의 개념이 아니라, 기업 아이덴티티 작업 시 자주 쓰는 글자도 함께 그린 것을 말함)에서 온 것으로 보인다. 평평하고 납작한 글자틀, 글자의 가로세로 획 콘트라스트가 다른 대우 전용서체와 비슷하다. 그러니까 대우 전용서체로 쓴 '재믹스'를 속도감 있게 커스텀해서 전용으로 썼다고 보는 편이 정확할 것이다. 어쨌든 날렵하면서 무게감도 있는 것이 게임기와 상당히 어울린다. 엔지니어인 강병균 씨가 이례적으로 '로고 디자인이 성공적이다' 라고 거론할 정도였다.

재믹스에 대해 좋은 기억을 가진 올드 게이머들이 많다 보니 복각판 생산도 추진됐다. 대표적인 것이 '재믹스 네오'와 '재믹스 미니'. 두 제품 모두 동호회를 중심으로 추진된 복각판 기기인데, '재믹스 네오'는 재믹스를 현대적으로 재해석한 디자인이며 '재믹스 미니'는 큰 인기를 끈 재믹스V의 외형을 거의 그대로 재현했다.

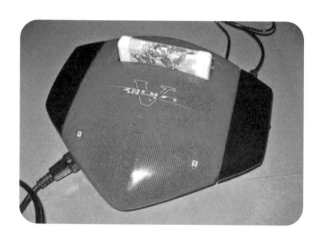

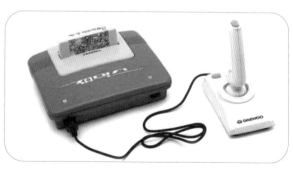

글자 쓰기

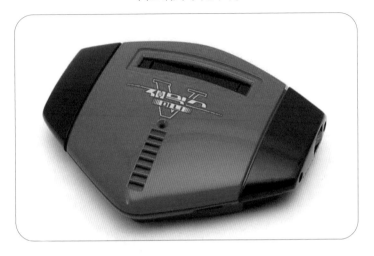

기술적인 부분은 차치하고, 자칫 누락되거나 변형될 수 있었던
고유의 로고타입이 거의 훼손되지 않고 출시되어 적어도 디자인
면에선 복각의 정석이 무엇인지 확실히 보여주었다.

하드웨어에 이어 곧 국산 소프트웨어도 나타났다. 1987년은
한국 게임 소프트웨어의 태동기로 알려져 있다. 최초의 상용 한글
게임이자 최초의 국산 롤플레잉 게임인 <신검의 전설>과 재미나의
<형제의 모험>이 그해에 나왔기 때문이다.

<신검의 전설>은 당시 고등학생이었던 남인환이 제작한
'애플2'용 롤플레잉 게임이다. 플레이 스타일은 울티마 시리즈와
비슷하다는 평이지만, 여러가지 면에서 최초로 인정받고 있다.

〈형제의 모험〉은 '재미나'에서 제작한 MSX규격 컴퓨터용 게임이다. 게임 자체의 상품성 부족과 무단복제라는 근본적 한계 때문에 〈신검의 전설〉만큼 기억되지 못하는 것 같지만 그래도 초창기를 논할 때 빠질 수 없는 존재다.

'재미나'는 일종의 재믹스 서드파티 제조사였다. 다만 오리지널 게임 개발보다는 주로 유명한 타이틀의 무단복제품을 만들었다. 'ZEMINA'라는 로고타입 자체도 플랫폼인 대우 재믹스의 로만 알파벳 타입(ZEMMIX)와 디자인이 완전히 같은데 서로 다른 업체일 뿐더러 이 부분을 굳이 통일할 이유가 없다는 점에서 그냥 베꼈을 가능성이 높다.

〈신검의 전설〉, 〈형제의 모험〉 로고타입을 보고 있으면 묘하다. 어딘가 익숙하기 때문이다. 〈신검의 전설〉 타이틀은 붓글씨, 〈형제의 모험〉 타이틀은 가로세로 획 대비가 심한 컨셉인데 디자인과에 처음 들어간 학생들이 글자 관련 수업에서 레터링한 글자 같다는 인상을 받았다. 기본적인 조형감각과, 손 스케치를 컴퓨터로 구현하는 과정에서 나오는 느낌이 유사하다. 전혀 다른 둘이지만, 시공간을 뛰어넘어 '도구를 사용한 처음'이란 면에서 닿는 데가 있는 모양이다.

최초의 상용 한글게임이자 최초의 국산 롤플레잉 게임인
〈신검의전설〉과 재미나의 〈형제의모험〉

글자 쓰기

셔터 다이얼 서체

모든 카메라가 전자식으로 바뀐 지금은 오히려 희귀해졌지만, 수동
SLR 카메라라면 당연히 렌즈의 조리개 링과 바디 오른쪽 상단의
셔터 스피드 다이얼(이하 셔터 다이얼)로 촬영에 필요한 수치를
조절해야 하던 시절이 있었다. 이 배치는 굳건한 공식이었다. 업계를
좌지우지하던 니콘의 유명한 엔트리 모델 FM마저도 설계상 카메라
전면에 셔터 다이얼이 들어가야 했지만 관성을 거스를 수 없어
상단에 배치하느라 변칙적인 설계를 했다는 기록이 있을 정도다.

수동카메라의 셔터 다이얼

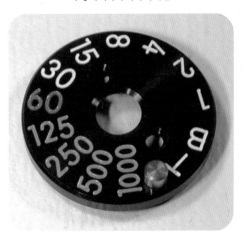

셔터 속도를 여러번 표기해야 하므로 '60, 125, 250…'와 같이 공통적으로 많은 숫자들이 집적되는 곳이 앞서 말한 셔터 다이얼 부분이다. 여기서 문제가 되는 것은 폰트 디자인이다. 숫자가 많이 들어가는 카메라 특성상 숫자 폰트가 필요했는데 상표가 다르듯 각 메이커별 폰트도 당연히 달랐다. 다이얼은 카메라 전체로 보자면 지극히 작은 부분이나, 스펙에 따라 T·B셔터부터 많게는 4000, 8000까지 원형으로 빙 둘러 들어가야 하고 필름감도 선택창이 자리를 더 잡아먹는 경우도 있어 기종에 따라서는 지저분하다 싶을 만큼 복잡해지기도 한다.

해결책은 대체로 두 가지로 나뉘었다. 첫 자리만 크게 표시하고 나머지 자리수는 축소하거나 폭이 좁은 폰트를 써서 공간을 줄이는 것이었다. 각각 니콘과 펜탁스 카메라가 표본이라 할 만 하다.

니콘은 S3(1958)부터 사용한 다이얼 폰트를 F나 F2같은 플래그십 모델에도 계속 적용했다. 둥근 고딕 계열의 지금 봐도 손색 없는 디자인이 명료하고 친근하다. 250부근부터 뒷자리 숫자가 살짝 작아지는 모습이 보인다. F의 후속모델인 F2에 와서는 셔터스피드가 1/2000으로 높아졌기 때문에 2000을 표기해야 했는데 당시 폰트 디자인이나 사이즈로는 이를 도저히 수용할 수 없어 중심축보다 숫자를 비틀어 배치하는 고육지책을 쓰기도 했다. 이후 니콘은 기존 디자인으로 한계가 있다고 느꼈던지 FM부터 다이얼 폰트를 바꾼다. 새 폰트는 더 작아지고, 각을 살림으로써 더 또렷해졌다. 뒷자리에 붙는 0도 걸리적거리지 않게 아예 파격적으로 작게 만들었다. 바뀐 새 디자인은 성공적이었다. 이후 셔터속도 1/4000초를 구현한 FM2, 1/8000초를 구현한 F4의

숫자들을 무리 없이 소화해 냈다.

펜탁스는 스포매틱부터 다이얼 폰트 디자인을 확립했다. 숫자를 전체적으로 좁은 Condensed 계열로 디자인했고, 무엇보다 중요한 0을 납작하게 만들어 공간을 확보했다. 이로써 다른 인위적 변형 없이 1000까지 무난하게 표기할 수 있었다. 그 뒤 KX, K1000, MX에 이르기까지 폰트 디자인은 변함없이 유지되었다. 다만 이러한 펜탁스도 결국 2000을 표기해야 했던 플래그십 LX에 와서는 뒷자리 숫자를 축소하는 쪽을 부분적으로 수용했다. 하려면 확실하게 하려 했는진 몰라도 0이 점인지 뭔지 헷갈릴 정도의 파격적인 형태를 띄고 있다. 이렇듯 카메라의 셔터 다이얼은 전체로 보면 말단 부위에 지나지 않지만 어떻게 하면 적은 공간에 많은 숫자를 효율적으로 표기하면서 빠른 조작에도 높은 시인성을 유지하느냐 하는 끊임없는 고뇌의 산물이 숨겨진 부분인 셈이다.

여담으로, 미놀타 9Xi는 셔터속도 1/12,000초라는 괴물 스펙을 실현했던 전무후무한 카메라지만, 미놀타는 이미 출시 오래 전에 전 기종의 조작을 전자식으로 바꿔버려 다이얼에 무려 다섯 자리를 새겨 넣어야 하는 불상사(?)는 일어나지 않았다.

니콘의 셔터 다이얼 서체

펜탁스의 셔터 다이얼 서체

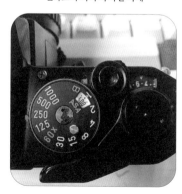

글자 쓰기

각인의 추억

1980년대 중반 카메라들이 본격적으로 플라스틱 외피를 입기 전까지 거의 모든 SLR카메라는 황동을 비롯한 금속으로 만들어졌다. 기술제한 혹은 경제적 이유로 인해 이 금속 몸체에 메이커별로 모델별로 새겨진 로고는 하나의 독자적 양식을 형성하게 되었다. 카메라 몸체에 무제한으로 자유로운 프린팅이 가능해진 현재, 이제는 추억 속으로 사라진 지 오래인 황동 카메라 속 각인 로고를 유명한 모델을 중심으로 살펴보자.

올림푸스 펜-F(1963) : 압축된 카리스마

디자인과 성능만 다를 뿐 기초 메커니즘은 대동소이한 카메라 시장에서 올림푸스는 언제나 독보적인 존재였다. 마치 로터리 엔진을 고수하던 자동차업계의 마쓰다처럼 독자 규격과 기상천외한 기술로 카메라 역사를 장식해온 올림푸스. SLR 카메라 소형화 바람을 몰고 온 OM-1부터 현재의 독자 센서규격 '마이크로 포서드'까지 자타공인 공돌이 집단이라 할 만한 올림푸스의 모델 중 제일 강렬한 인상을 남긴 모델을 꼽는다면 무엇이 있을까? 십중팔구는 작고 알찼던 하프사이즈 카메라 펜 시리즈를 꼽지 않을까.

다양한 파생형을 낳은 펜 시리즈의 정점은 1963년 출시된 펜-F였다. 펜-F는 일안반사식(SLR) 카메라 하면 떠오르는, 윗부분에 툭 튀어나온 펜타프리즘 대신 쌍안경에나 쓰이는 포로프리즘을 채용해 도무지 SLR같지 않은 외형을 지녔지만 촬영 성능은 투박하고 큰 일반 SLR에 별로 뒤지지 않았다.

올림푸스 디자인팀은 이 카메라를 특별하게 기념하고 싶었던 것 같다. 카메라 우측과 렌즈캡에 블랙레터로 크고 멋들어지게 각인된 'F' 로고가 그 증거다. 각인 로고에 로만 알파벳 필기체는 많았지만, 그 전에도 후에도 블랙레터가 등장하는 일은 거의 없었다. 너무 둥글지 않으면서 적당히 직선적이고 화려한 형태가 그 옆 'OLYMPUS PEN'과 잘 어울렸다.

이후 선보인 펜의 두번째 버전 펜-FT부터 블랙레터는 간소한 산세리프로 바뀌었다. 줄일 수 있는 가동 부품과 크기를 최대한 줄이는 미니멀리즘 카메라 펜의 컨셉에는 어쩐지 이 쪽이 더 어울리는 듯 하면서도 초기형의 매력적인 블랙레터 F에 대한 미련을 버리긴 어렵다. 그것은 톱니와 강철, 유리로 이루어진 삭막한

기계장치에 던지는 진정 감성적인 메시지였다.

　　그후, 올림푸스는 펜을 부활시켰다. 현재 생산되고 있는
미러리스 카메라 펜-F는 디자인 뿐 아니라 펜의 첫 모델 정면에
각인된 'OLYMPUS PEN', 그리고 윗부분에 외곽선으로만 각인된
'PEN-F' 레터링을 '그대로' 재현했다. 그러나 제일 중요한 블랙레터
F가 빠졌다. 올림푸스 디자인팀은 이 클라이맥스를 어떻게든
현대적으로 되살려냈어야 했다.

　　루이 다게르가 카메라 옵스큐라로 사진을 찍어 현상하는
기술인 다게레오타입을 고안해낸 지 180여 년. 스마트폰 버튼만
누르면 사진이 찍히는 2021년 현재, 기술적인 지식 부족때문에
사진촬영을 못 하는 사람은 거의 없다. 그러나 불과 40여 년 전만
해도 사진 촬영은 지금보다 훨씬 특수한 행위였다. 전자장치 없는
카메라는 말 그대로 '필름을 끼운 후 조리개와 셔터를 정해진
시간에 열고 닫음으로써 필름을 빛에 노출시켜 상을 새기는 기계'에
불과했다. 그 구체적인 수치를 도대체 얼마만큼 주어야 적절한
사진이 찍힐까? 직업 사진가도 아닌 일반인이 노출에 대한 사전
지식과 다년간의 경험 없이 의도에 딱 맞게 사진을 찍는다는 것은
참으로 어려웠다. 적정 수치를 지시해주는 노출계가 장착된
카메라라고 해도 일반인이 노출계가 지시하는 대로 수치를 맞춰
찍으려면 한 컷 한 컷마다 비교적 긴 촬영시간이 소요됐다.

　　캐논의 'AE-1'은 이런 상황 속에서 출시됐다. AE-1은
조리개 수치와 셔터 스피드를 모두 직접 설정해야 했던 기존
카메라들과 달리 셔터우선 자동노출 방식을 탑재했다. 사용자가
AE-1로 자동화된 사진을 찍고 싶을 때 렌즈의 조리개 레버를
'A'(Auto)에 놓은 후, 셔터 다이얼로 셔터스피드만 설정하고

현재 생산되고 있는 올림푸스 미러리스 카메라 펜-F

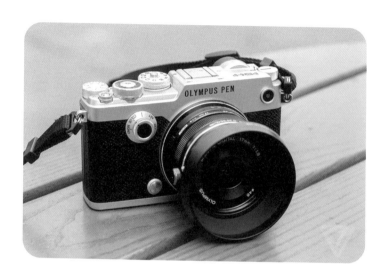

글자 쓰기

캐논 AE-1(1976): 사진의 대중화를 이끈 기수

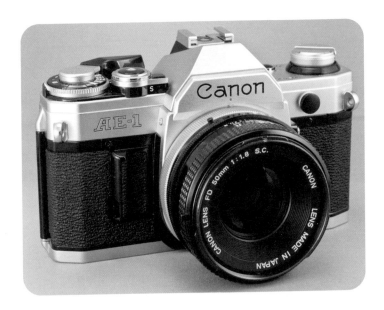

셔터를 누르면 내장된 마이크로컴퓨터가 알아서 조리개 수치를 설정해 사진을 찍어 주었다.

이는 혁명이었다. 촬영 프로세스를 자동화시킨 일련의 기능으로 인해 사진 기술을 전문적으로 배우지 않아도 노출 요소를 제어해 사진을 찍을 수 있는 시대가 열린 것이다. AE-1은 길이 남을 만한 히트 카메라가 되었으며 현재까지도 필름카메라 입문자에게 기종 추천 시 첫손 꼽히는 모델로서, 중고 카메라 시장에서 쉽게 구할 수 있다.

그 영향만큼이나 몸체 왼쪽 상단에 각인된 로고도 인상적이었다. 곡선이라곤 찾아볼 수 없는 넓고 투박한 슬랩 세리프, 넓은 자폭, 수평적인 흐름, A의 평평한 에이펙스(대문자 A의 윗부분)와 마치 A를 맨 앞칸으로 해서 질주하는 열차를 연상시키는, 오른쪽으로 살짝 기운 형태까지. AE-1의 로고는 새 시대를 여는 기수에 걸맞는 당당함을 지녔다. 이 로고는 떡 벌어진 카메라의 어깨와 합쳐져 시너지 효과를 톡톡히 냈다. 2년 후에 선보인 업그레이드 기종 A-1도 AE-1의 포스를 따라가진 못했다. 오히려 카메라에 붙은 잡다한 부가장치에 가리고 사이즈도 축소되어 한층 약한 모습이 되었다.

SLR의 명가 '아사히펜탁스'는 1970년대 중반 내놓은 K시리즈로 무난하게 라인업을 구축해 가고 있었다. 그러던 차 올림푸스에서 출시된 'OM-1'은 촬영에 필요한 모든 기능이 빠짐없이 들어가 있으면서도 크기는 KX 등 K시리즈의 주력 모델에 비해 압도적으로 작았기에 적잖은 충격을 몰고 왔다.

이에 영향 받아 아사히펜탁스가 다음 해에 K시리즈를 바로 단종시키고 내놓은 모델이 ME, MX로 대표되는 M시리즈다.

M시리즈의 가장 큰 특징은 시리즈명(Miniature)에서 알 수 있듯 전작에 비해 매우 작아진 카메라 몸체.

이 M시리즈의 주요 모델로는 자동기능이 없는 완전수동 MX와 조리개 우선 자동노출(앞서 언급한 셔터우선 자동노출의 반대로서 조리개 설정 후 셔터를 누르면 셔터 스피드를 자동 설정해 사진을 찍어 주는 기능)을 탑재한 ME, 그리고 ME를 개량한 ME super가 있는데 모두 작고 가벼우면서도 기능은 뒤지지 않아 히트작이 되었고, 현재까지도 쓸 만한 필름카메라를 찾는 많은 입문자와 서브 필름카메라를 찾는 전문가들로부터 중고 시장에서 많은 사랑을 받고 있다.

꿀릴 것 없다고 외치는 듯 했던 전작 KX의 거대한 로고와 달리 MX의 로고는 사이즈에서부터 대폭 다이어트가 이루어졌다. 일단 매우 납작해졌고, KX와 달리 몇 개의 선으로만 간결하게 처리했다. 결과적으로 글자 양옆 외곽선이 뚫려 보여 슬림함과 함께 깃털처럼 가벼워 보이는 느낌을 주었다. 이에 어울리게 MX는 무게도 495g으로 35mm 규격 필름 SLR 가운데 한 가족인 ME에 이어 두 번째로 가벼웠다. 510g인 라이벌 OM-1의 벽을 넘은 수치. 수평 흐름을 방해하는 모든 요소는 깔끔하게 삭제되었다. 만일 풍동 테스트라는 것이 있다면 많은 카메라 중 MX의 로고가 공기저항계수가 제일 작을 것이다.

아사히펜탁스 MX(1976): 작은 것이 아름답다

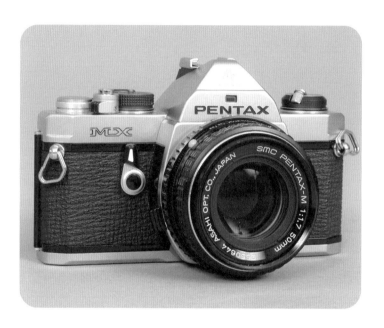

글자 쓰기

프로야구와 글자

1982년 출범한 프로야구. 그해의 리그 최강팀을 가리는 경기는 한국시리즈다. 1984년 한국시리즈에서 맞붙은 팀은 삼성 라이온즈와 롯데 자이언츠였다. 한 시즌을 전기리그와 후기리그로 나누어 각 우승팀이 한국시리즈를 치르게 하는 시스템에는 많은 문제점이 있어 곧 단일시즌제를 채택해 오늘에 이르고 있지만, 어쨌든 당시엔 시스템대로 전기리그 우승팀인 삼성과 후기리그 우승팀인 롯데가 자웅을 겨루게 되었다. 그런데 이 대결이 이목을 끈 것은 그 과정에서의 잡음 때문이었다. 전기리그 우승을 달성한 삼성은 후기 레이스에선 OB(현 두산 베어스)와 롯데에 밀려 있었는데 이대로 가면 조금 더 앞서 있는 OB가 우승할 판이었다. 즉 삼성이 정상적인 경기력을 발휘한다면 OB베어스와 한국시리즈를 치르게 된다는 뜻.

삼성이 페넌트레이스 마지막 롯데와의 2연전에서 노골적인 져주기 게임을 해 OB를 떨어뜨리고 롯데 자이언츠를 후기리그 우승팀으로 올려 한국시리즈 파트너로써 골라잡았다는 것은 유명한 이야기다. 삼성은 전체 전력이 상향평준화 되어있던 OB보다는 롯데가 파트너로 적합하다고 여겼다. 당시 선수단 간의 신경전도 있었고, 최동원이라는 슈퍼스타 한 명은 있지만 팀 전체의 전력이 약한 롯데와 싸우는 것이 유리하다고 판단한 것이다. 촬영된 당시 경기 영상을 보고 있으면 어쩐지 유니폼 서체가 눈에 들어온다. 막강한 후원을 받는 호화 멤버로 구성된 삼성 선수단 등판의 단정한 견고딕에 비해 롯데 유니폼에 프린팅된 한글은 어린 시절 자로 대고 그은 불조심 포스터처럼 프로의 그것이라고 말하기 어려울 만큼

1984년 삼성과 롯데가 맞붙은 한국시리즈 영상

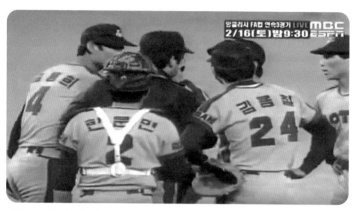

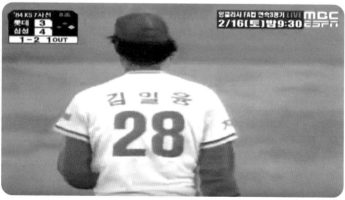

글자 쓰기

형편없다. 마치 두 팀의 입장 만큼이나 분명한 대비를 이룬다.

그렇다면 프로야구의 전반적인 디자인 현황은 어땠을까? 프로야구가 처음 탄생하고 시즌이 진행됨에 따라 '프로'란 개념이 정착되고, 더 이상 이전의 실업야구 시대가 아닌 만큼 '야구단' 자체에 대한 전문적인 브랜딩 수요가 고개를 들었다. 82년 프로야구가 처음 출범할 때를 포함해 디자인파크에서 86년 제 7구단으로 합류한 빙그레 이글스(현 한화 이글스)의 로고타입과 유니폼, 캐릭터 등 브랜딩 전반을 담당했고, 이외에도 해태 타이거즈(코래드), 태평양 돌핀스(두킴디자인), 쌍방울 레이더스(인피니트), MBC청룡을 인수해 문을 연 엘지 트윈스(디자인파크), 삼성 라이온즈(디자인파크) 등 8~90년대 많은 구단에 브랜딩 전문 에이전시의 손길이 닿았다. 스포츠 전문 기업체인 프로야구단이 생김에 따라 구단의 시각적 표정까지 전문가가 만드는 것은 자연스러운 흐름이었다.

그렇다면 84년 시리즈의 결과는 어땠을까? 모두가 알고 있는 것처럼 투수 쌍두마차 김일융, 김시진과 장효조, 장태수, 오대석 등 강한 멤버로 무장한 삼성은 최동원 한 명만 조심하면 된다고 여겼던 그 '최동원'에게 한국시리즈 4승을 내주는 전무후무한 패배를 당하며 롯데 자이언츠에 우승컵을 양보하게 된다. 불조심 포스터처럼 허접하게 보였던 롯데 유니폼 속 글자 표정이 갑자기 승부사의 터프한 상징으로 탈바꿈하는 순간이다. 삼성은 그 다음 시즌 전기, 후기 리그를 모두 제패해 통합우승을 달성하긴 했지만, 그 다음엔 해태의 그늘에 밀려 창단 첫 한국시리즈 우승까지 거의 20여년에 가까운 세월을 기다려야 했다.

구단별 브랜딩 에이전시는 월간 〈디자인〉 1998.5월호 기준.

한국시리즈에서 전무후무한 4승을 거두며 롯데에 우승을 안긴 최동원 선수

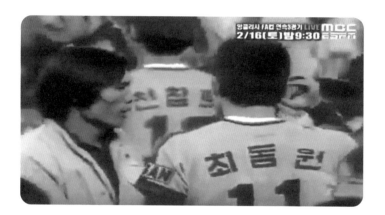

글자 쓰기

유니폼 타이포그래피

유니폼 타이포그래피란 스포츠 유니폼에 적용되는 타이포그래피를
가리킨다. 선수의 이름과 등번호가 들어가야 하는 스포츠 유니폼
특성상, 타이포그래피는 항상 따라다닐 수밖에 없다. 세상엔 많은
스포츠가 있지만 그중 가장 대표적이고 활발한 스포츠가
축구라는데 이견은 많지 않을 것이다.

축구로 한정해 보면 이 분야에서 가장 유서 깊은 메이커는
아디다스다. 예전 아디다스가 후원하는 팀 유니폼엔 라인 스타일의
독특한 숫자 폰트가 달려 나왔다. 우연의 일치인지 라인 스타일
로고타입이 아이덴티티의 주요 요소였던 1970년 월드컵 이후
출현한 이 숫자 폰트는 Eurostile을 연상시키는 장방형에 가까운
형태와, 좀 더 둥글고 기하학적인 형태 두 가지가 있었다. (FIFA
월드컵 기준) 팀에 따라 두 가지가 혼용되다가 1980년대 초반부터는
입체적으로 디자인한 새로운 숫자 폰트가 출현한다. 이는 1998년
월드컵까지 숫자 폰트의 주류를 차지했다. 클래식한 라인 스타일
폰트는 아디다스가 자체적으로 재해석해 2006년 자사가 후원하는
팀 가이스트 라인 유니폼에 달기도 했다.

아마 지금껏 본 제일 독특한 사례는 1992년 바르셀로나
올림픽 남자 축구 종목에서 스페인 팀이 입고 나왔던 유니폼 속
쿠퍼 블랙이 아닐까. 개최국 스페인 팀은 그 조직력에 어울리지 않는
작고 귀여운 쿠퍼 블랙을 입고 나왔다. 뭉툭한 세리프의 쿠퍼
블랙은 솔직히 판독성에서는 그닥 좋지 않았다. 둥글둥글한 숫자
폰트와 좋은 궁합을 이룬 가장 재미있다는 펠레 스코어 3:2로
폴란드를 누르고 금메달을 땄다.

1992년 바르셀로나 올림픽 당시 스페인 팀의 유니폼

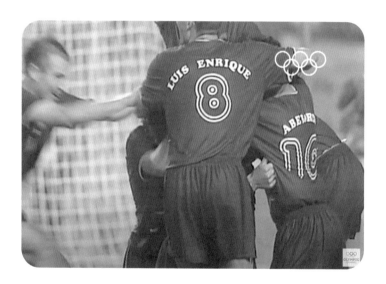

글자 쓰기

유로 1996에 출전한 독일 팀의 유니폼

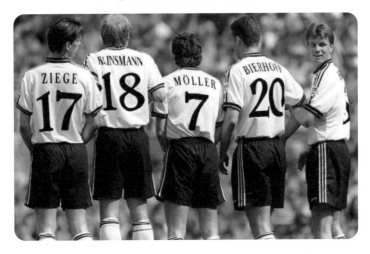

아디다스 06-08 라인 유니폼 폰트

쿠퍼 블랙 얘기를 했지만, 보통 유니폼에 세리프 폰트는 잘 쓰지 않는다. 산세리프가 거의 대부분이고, 쓰더라도 그 돋보임에서 산세리프와 거의 차이가 없는 두껍고 각진 슬랩 세리프를 쓴다. 특별한 이유가 있어서라기보단 아무래도 먼 거리에서 빠르게 움직이는 선수들이 서로의 이름을 판독하는 데, 그리고 감독이나 해설자의 판독에 불리해서가 아닐까 추측해 본다. 하지만 유로 1996에서 독일 팀은 세리프 폰트를 입고 나와 결승에 올랐다. 상대는 퓨마 유니폼을 입은 체코. 그러나 체코 유니폼의 둥글둥글한 폰트는 이번에는 세리프의 날카로움에 밀려 힘을 쓰지 못했고, 비어호프의 두 방으로 독일이 앙리들로네컵을 들어 올렸다.

각을 살리거나 여기 입체 효과를 더한 스타일의 숫자 폰트는 꽤 오랫동안 유행했지만(한국에서도 예외는 아니었다) 현대에 다시 부활할 것인가에 대해서는 솔직히 회의적이었다. 그런데 특유의 강인한 인상 때문일까. 그런 고정관념을 깨고 디자인을 되살려낸 경우도 있다. 2018~19시즌 조던 스폰서로 파리생제르망이 입었던 유니폼 폰트가 대표적이다. 유행은 돌고 돈다.

어쨌든 해외 구단들은 시즌마다 유니폼 컨셉에 맞는 마킹 폰트를 개발해서 디테일을 한층 살리고 있다. 여기 비교하면 국내 현실은 열악하다. 소수를 제외하면 원칙 없는 기성 폰트로 때우는 경우가 태반. 속 편하게 특정 인물이나 단체를 겨냥하고 말 문제는 아니다. 내가 구단 관계자라고 해도 이렇게 티 안 나는 쪽에 돈을 써야 한다면 반대하지 않을까.

최소한의 스펙으로 선수용 로만 알파벳 폰트를 개발하려면 대문자 26자와 아라비아 숫자만 만들면 된다. 전담 디자이너가 있다면, 이 정도면 팀별로 각 시즌마다 다른 폰트를 충분히

디자인해서 지원해줄 수 있을 것이다. 이에 비해 한글은 일단 모아쓰기라 제한된 공간 안에서 폰트 교체의 효과가 드라마틱하게 드러날 수 없으며, 만들어야 하는 글자가 엄청나게 많으니 당연히 디자인 비용 상승을 동반하게 된다. 국내 프로 스포츠에서 시즌별로 컨셉에 맞는 폰트를 등에 새긴 선수들이 대부분의 그라운드를 누비는 날은 과연 올까?

여러 가지 이유로 팀별 혹은 시즌별 한글 폰트가 여의치 않더라도, 역사상 유명했거나 독특한 유니폼 폰트를 한글 폰트로 오마주하는 작업은 개인적으로 해 보고 싶다. 지금껏 많은 디자이너가 만든 많은 로만 알파벳 폰트가 있고, 그중에는 다른 언어로 번역되어도 여전히 독특한 조형성을 가질 만한 것들도 많다. 역시 한글 폰트의 빈 곳은 넓고, 갈 길은 멀다는 사실을 또 실감한다.

2018~19시즌 조던 스폰서로 파리생제르망이 입었던 유니폼 폰트

Chapter 2

올림픽과 로고타입 디자인[1]

올림픽과 로고타입(logotype) 디자인. 올림픽 로고타입이란 과연 무엇인가? 이 용어에 대해 논하려면 먼저 올림픽 공식 엠블럼의 각 부분 명칭을 정리할 필요가 있다. 이 글에서는 1988년 서울 대회를 예로 들면 맨 위쪽 삼태극 자리에 배치되는 도형적·회화적 요소를 '로고', 중간 오륜을 '오륜', 맨 아래쪽 'SEOUL 1988'자리에 있는 문자 요소를 '로고타입'이라고 정의한다. 그리고 로고+로고타입+오륜이 합쳐진 디자인물을 '올림픽 엠블럼'으로 정의하는게 더욱 정확한 구분이 될 것이다.

사전상에는 로고타입을 '회사나 제품의 이름이 독특하게 드러나도록 만들어 상표처럼 사용되는 글자체'(두산백과), '회사명·브랜드명을 의미 면에서 확실하게 전달할 수 있지만 마크가 도형적·회화적으로 표현된 것임에 반해 글자가 판독성을 가진 채로 개성적으로 디자인된 것'(한글글꼴용어사전)으로 정의하고 있다. 종합하면 ①올림픽 엠블럼에 포함되어 있고 ②공식 포스터 등 각종 올림픽 관련 디자인물에 광범위하게 쓰이며 해당 대회 심볼처럼 사용되는 ③한 세트를 이루어 부분적으로 해체되거나 변질되지 않는 문자 그래픽 요소를 올림픽 로고타입이라 정리할 수 있겠다.

올림픽 로고타입은 상위 개념인 올림픽 엠블럼과 함께 모더니즘-포스트모더니즘 사조와 그 이후를 모두 겪어내고 있다. 그중에는 로고가 내뿜는 자기장에 흡수되어 버리거나 팽팽한 힘겨루기를 했던 것들도 있고, 아예 로고를 잠식해 버린 경우도

1) 계간 〈디자인 평론〉 5호에 실렸던 글입니다.

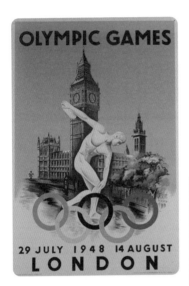

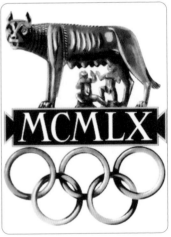

존재했다. 이처럼 올림픽 엠블럼 속 로고타입의 역사는 로고에 대한 끊임없는 종속과 독립의 과정이며, 그 줄다리기는 올림픽 엠블럼이 현재의 형식으로 존속하는 한 끝없이 계속될 예정이다.

그런데 로고타입이 올림픽 엠블럼에서 온전한 한 요소로 공인(?)받은 역사는 의외로 얼마 되지 않는다. 20세기 초반 올림픽 공식 포스터와 엠블럼들을 보면 연대가 점점 현대에 가까워져도 그 안에 포함된 문자의 위상은 그다지 달라지지 않음을 알 수 있다. 초창기에는 로고타입은 고사하고 공식 포스터조차 그다지 독립된 디자인물이란 느낌이 들지 않았다. 보고서나 프로그램북 표지를 그대로 포스터로 재활용했기 때문이다. 현대적 의미의 로고타입은 그 개념조차 출현하기 전이었다. 포스터와 엠블럼 속에서 문자들은 레터링과 기성 서체가, 글자 양식상 분류로는 세리프가 주류인 가운데 모던 스타일, 이집션, 산세리프 등이 일관된 기조 없이 대회마다 뒤섞여 사용되던 경향은 초창기를 지나 1960년 로마 대회까지도 지속된다. 길 산스 볼드를 생각나게 하는 1948년 런던 대회 포스터 정도가 눈에 띄지만, 역시 여기서 로고타입을 논하기엔 다소 억지스러운 감이 있다. 하지만 도쿄 대회부터 로고-오륜-로고타입이라는 엠블럼 구성 공식이 정착되며 로고타입은 독자적인 길을 걷기 시작한다.

중요했던 순간들을 로고타입이라는 렌즈로 조망해 보자.

글자 쓰기

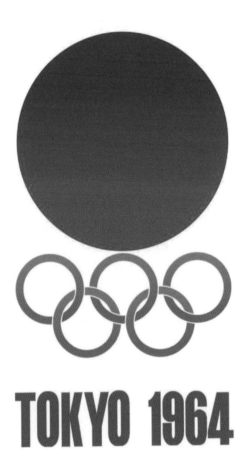

도쿄 1964

강렬한 태양(히노마루) 아래 황금빛 오륜, 그리고 역시 황금빛 색깔을 입은 강렬한 산세리프 'TOKYO 1964'. 쿠베르탱 남작이 근대 올림픽 대회를 처음 개최한 지 70여 년이 다가오고 있었지만, 그때까지 올림픽 로고타입의 시발점이라 칭할 수 있는 결과물은 출현한 적이 없었다. 올림픽 엠블럼 혹은 포스터에 들어가는 안내용 글자가 비로소 로고타입으로 격상된 시기를 꼽으라면 단연 1964년이다. 도쿄에서 촉발된 이른바 개최도시 + 연도로 구성된 '간판형' 로고타입은 모더니즘의 조류를 타고 이후 24년간 올림픽 로고타입의 절대적 주류가 되었으며 이후에도 간간이 등장해 일반인들이 축구공 하면 오각·육각형이 규칙적으로 뒤섞인 점박이 축구공 텔스타(1970)를 떠올리듯 '올림픽 엠블럼'하면 떠올릴 만한 스테레오타입을 사람들의 무의식 속에 심어 놓는 데 크게 기여했다.

왜 간판인가? 'TOKYO 1964'는 정말 간판과도 같은 명료함과 대표성을 지녔다. 로마 대회까지만 해도 올림픽 포스터 안에서 혹은 전체 올림픽 캠페인 안에서, 글자는 단순한 정보 전달 이상의 비중을 차지하지 못했다. 갖가지 장식적·예술적인 레터링과 서체가 역대 포스터들을 화려하게 장식해 왔지만, '글자가 얼마나 아름다운가'와 '글자가 얼마나 대표성을 띠는가'는 완전히 다른 문제다. 주변부를 맴도는 글자를 로고타입이라고 할 수는 없다. 도쿄에서부터 글자는 비로소 대표성을 띠기 시작했다. 로고타입 문자열은 그 단순성만큼이나 강렬하게 수용자의 머릿속으로 파고들었다. 가메쿠라 유사쿠가 이끄는 1964 도쿄 대회 디자인팀은

이전까지 많은 디자인 요소가 표류하던 지면 위의 망망대해에서 엑기스만 건져 내 수용자의 뇌리로 침투하는 첨병으로 재조직해 선보였다. 그 당당함은 어쩌면 고도성장기의 시작에 있던 일본인들의 자신감처럼 보이기도 했다.

그 재조직된 결과물을 강조하기 위해 매우 좁으면서도 두껍게 만든 산세리프가 채택되었다. 아마 문자열이 복잡한 다른 로만 알파벳을 제치고 비교적 단순하게 생긴 'TOKYO'로 시의적절하게 선택된 것도 강한 인상에 한 숟가락 정도는 보탤 수 있는 요인 이었으리라. 도쿄 올림픽 로고타입은 모더니즘이 출현한 지 한참 지나도록 산세리프·세리프가 마땅한 흐름 없이 관행적으로 섞여 사용되던 보수적인 올림픽 디자인 무대에서, 비로소 전달하려는 바를 딱 떨어지는 단순명쾌한 그래픽으로 전하는 모더니즘 사조의 시작을 알렸다.

사족을 하나 붙이고 싶다. 그간 'TOKYO 1964'를 볼 때마다 왠지 부자연스러운 느낌을 지울 수가 없었다. 맨 끝 숫자 '4'가 원인이었다. 4의 폭은 다른 숫자보다 너무 넓고, 가로 바의 높이도 너무나 낮은 탓에 앞쪽에서부터 전반적으로 유지되어 오던 높은 무게중심이 순간적으로 처져 매우 어색해 보였다. 넓이를 위해 4에서 오른쪽으로 튀어나온 바를 손으로 가려 본 적이 한두 번이 아니었지만 지금은 좀 더 유연하게 생각하려 한다. 목의 가시처럼 신경 쓰이는 그 부분으로 인해 오히려 'TOKYO 1964'가 특유의 캐릭터를 만들어낼 수 있지 않았나 하고 말이다. 이 기념비적인 로고타입에 대한 감상을 글로 풀어내기 위해 가만히 들여다보던 어느날, 나는 문득 한 가지를 더 깨달았다. 사실 '1964'에서 숫자 4가 넓은 게 아니라 9, 6이 필요 이상으로 좁았다는 것을 말이다.

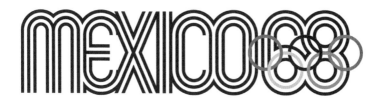

　　도쿄의 뒤를 이은 1968년 멕시코 대회에선 분위기가 완전히
달라졌다. 아예 로고타입만으로 구성된 엠블럼이 채택되었다.
도쿄에서 일장기, 오륜, 로고타입이 나눠서 책임지던 역할을 아예
로고타입에 오륜을 살짝 끼워 넣음으로써 통합해 버렸다. 극단의
압축성과 시각적 효과를 위해 연도 표기까지 일부 삭제되었다.
올림픽의 '오륜'과 '1968'을 결합하자는 아이디어를 랜스 와이먼이
육상 트랙이 연상되는 글자 형태로 구현해낸 게 'MEXICO 68'
로고타입이다.

분명 자와 컴퍼스를 쓴 기하학적인 로고타입이었지만, 기하학 하면 바로 떠오르는 그로테스크 계열 서체와는 다르게 셋 혹은 네 개의 선으로 획이 구성되는 분산성이 기하학적 장르가 불러일으키는 차가운 인상을 상당 부분 희석한다. 'MEXICO 68'을 이루는 주요 특징인, 중심부에 위치한 요소를 중심으로 주변부로 퍼져나가는 반복적인 파동 모티브는 로고타입 뿐 아니라 공식 포스터(약간 과장되긴 했지만)와 우표 · 입장권 등 다양한 인쇄물에 적용되었다. 그야말로 소리 없는 반란이었으며, 로고타입이 그 자체만으로 올림픽을 지배한 몇 안 되는 순간이었다. 후에 런던에서 이런 순간이 재현되기까지 무려 44년이 걸렸다.

흑과 백의 조화가 시각적 혼란을 불러오는 옵티컬 아트같기도 하고 멕시코 하면 떠오를 막연한 중남미의 낭만을 불러일으키기도 하는 'MEXICO 68'은 1964년과 1972년의 콘크리트 같은 산세리프 더미에서 피어난 낭만이었다. 이는 올림픽 로고타입이 기나긴 종속의 시대로 들어가기 전 마지막 만찬과도 같았지만, 당연히 당시의 디자이너들은 이를 알 턱이 없었다.

종속의 시대

1972년 뮌헨 대회 로고타입은 아드리안 프루티거가 디자인해 헬베티카와 함께 거의 모더니즘 그래픽 디자인의 상징처럼 여겨지는 유니버스로 이루어졌다. 뮌헨 대회 디자인의 주요 테마는 1 · 2 양차대전을 거치며 뿌리 깊게 박힌 전범국가 이미지를 씻고, 어디서나 통용될 수 있는 진보적이고 보편적인 국제주의 스타일을 1964, 68년에 이어 전격적으로 차용하는 것이었다. 오틀 아이허가

Munich1972

글자 쓰기

Chapter 2

엄격한 그리드에 따라 디자인한 픽토그램이 유명해지며 픽토그램 하면 바로 떠오르는 일종의 고전으로 받아들여지기 시작한 것도 이 대회에 와서다.

하지만 로고타입이라는 관점에서 본다면 뮌헨 대회는 기나긴 종속의 시작이었다. 도쿄, 멕시코 대회 그래픽에서 엿보였던 깊은 인상과 자유분방함은 뮌헨에서 완벽하게 소거되었다. 'TOKYO 1964', 'MEXICO 68' 문자열은 이 두 대회 그래픽 시스템의 핵심을 이루었다. 하지만 뮌헨 대회 포스터에서 로고타입이 차지하는 비중은 단순히 '1972년 올림픽 대회가 열리는 곳은 뮌헨입니다.'라고 명시하는 역할 이상은 아니었다. 그 전까지의 영향력은 온데간데없이 사라지고, 뮌헨 대회의 디자인 스포트 라이트는 싸이키델릭한 로고와 픽토그램 시스템에 돌아갔다. 로고타입은 공식 포스터 왼쪽 구석에서나 작게 볼 수 있을 뿐이었다.

로고타입의 위상은 1976년 몬트리올 대회에서도 놀랄 만큼 비슷하게 유지되며, 진보적 이미지에서 어느새 슬그머니 보수로 좌석을 바꿔 앉은 국제주의 스타일의 실황을 극명하게 보여줬다. 현재 몬트리올 대회 하면 떠오르거나 검색되는 이미지는 다양한 함의를 가진 'm'을 본뜬 로고와 부가적인 포스터 디자인이 거의 전부일 듯하다. 정작 시그니처라고 할 만한 로고타입은 뮌헨 대회와 마찬가지로 유니버스라는 틀에 갇힌 채 포스터들 한 켠에 간신히 자리를 지켰다. 종종 인터넷상에서 몬트리올 대회 엠블럼 속 로고타입을 유니버스가 아니라, 비슷한 에어리얼 볼드로 잘못 표시한 이미지를 본다. 그 이미지는 지금도 별 필터링 없이 검색되고 있다. 종속의 시대, 올림픽 로고타입은 대회 주인공인데도 후대 사람들이 다른 유사 서체와 구별에 어려움을

Montréal 1976

123 글자 쓰기

겨을 정도로 무색무취했다.

1980년 모스크바 대회는 사회주의 국가인 소비에트 연방에서 치러졌다. 철의 장막에 둘러싸인 독재국가에서도 로고타입의 개성을 죽이는 국제주의 스타일은 이상적인 해결책이었을까. 모스크바 대회 하면 떠오르는 이미지는 트랙을 형상화한 다섯 개의 선이 한껏 밀어 올린 크고 붉은 별, 그리고 반달눈을 가진 귀여운 곰 '미샤'밖에 떠오르지 않는다. 로고타입은 단지 그 주변 어딘가를 떠돌 뿐이었다. 모스크바 대회를 담당한 그래픽 디자이너들은 그 위상은 그대로 둔 채, 외피만을 유니버스에서 푸투라풍의 지오메트릭 산세리프로 갈아입혔다. 푸투라의 명료함과 단순성이 사회주의 체제에서 이뤄지는 통제와 상통한다고 판단해서였을까? 푸투라 디자이너 파울 레너가 1930년대 초반 통제가 심한 나치 치하에서 겪은 어려움을 생각하면 실로 아이러니다.

그다음 LA 대회에서도 로고타입을 따로 구별하기도 민망한 상황은 계속되었을 뿐 아니라 오히려 그 절정을 이루었다. 이전에는 개최도시+연도를 따로 떼어놓아 분명하게 구분하기라도 했지만 이번에는 아예 몇 번째 올림픽 대회인지를 나타내는 잡다한 문장 끝에 'Los Angeles 1984'를 욱여넣어 버린 것이다. 이렇게 긴 글자들은 빅 브라더를 연상시키는 크기도 잔상도 압도적으로 거대한 3개의 별 밑으로 옹기종기 집결했다. (대회가 1984년에 치러졌음을 생각해 보라) '에어리얼' 류의 좁은 산세리프를 기울인 글자 형태는 긴장감이라는 면에서 아마도 문자가 지구상에 존재하는 한 영원히 지속할 모티브가 아닐까 하는 생각도 든다. 상황은 1988년에도 마찬가지였다.

© 1982 L.A. Olympic Committee

TM

Games of the XXIIIrd Olympiad Los Angeles 1984

글자 쓰기

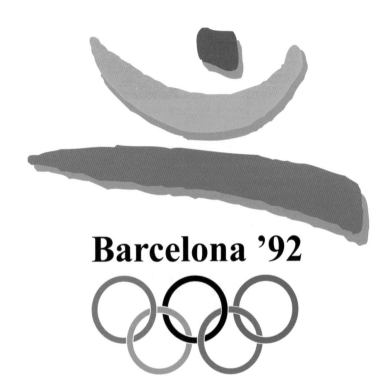

Chapter 2

모더니즘 그 다음은?

스페인이 낳은 스타 디자이너 하비에르 마리스칼이 디자인한 로고와 마스코트가 세계인의 머릿속에 깊이 각인된 1992년 바르셀로나 대회. 정형화되지 않은 자유로운 드로잉으로 이루어진 로고와 공식 캐릭터인 카탈루냐 양치기 개 '코비'는 자와 컴퍼스로 대표되는 모더니즘의 물결이 올림픽 디자인에서도 비로소 잦아들기 시작했다는 징표였다. 그런데 여기에 패러다임 교체를 함축적으로 보여주는 조용한 사건이 하나 더 있었다. 로고 밑 로고타입이 1960년 이후 32년 만에 세리프 형태로 되돌아온 것이다. 여기에 'SEOUL 1988'같이 도시와 전체 연도를 표기하던 관습도 버리고 연도를 어퍼스트로피로 간략화했다. 지난날 모더니즘 디자인이 득세할 때 활용됐던 헤드라인 논리가 아닌 완전한 본문의 논리 그것이었다. 로고타입의 형태뿐 아니라 역할까지 바뀌버림으로써, 지난 올림픽 디자인과의 깨끗한 결별을 선언했다고 봐도 무리가 없을 것이다. 세리프로 이루어진 바르셀로나 대회 로고타입의 기조는 그대로 다음 애틀랜타 대회로 이어져, 결과적으로 1970년대의 유니버스가 그랬듯 1990년대를 관통하는 새로운 표준이 되었다.

이런 흐름에 또 다른 결별을 선언한 2000년 시드니 대회 로고타입은 또 어떤가? 시드니 대회 엠블럼은 전통 무기 부메랑을 활용해 호주인들의 형상을 담고, 호주 전통 색상을 통해 올림픽에 대한 그들의 열망을 담았다. 사람이 성화를 들고 달리는 모습의 역동적인 로고는 언뜻 보면 바르셀로나 대회와 비슷해 보이기도 했지만 차별점은 명백했다. 바로 로고타입이었다. 로고의 터치와

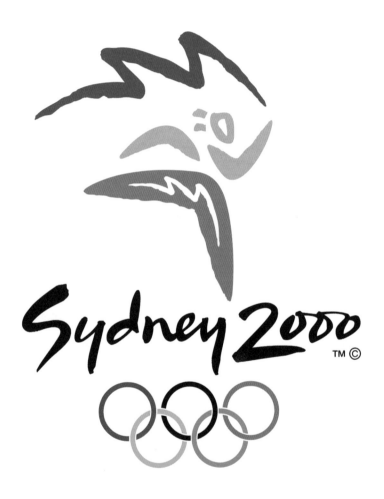

궤를 맞춰 붓으로 휘갈긴듯한 캘리그라피 작품인 'Sydney 2000'로고타입은 바르셀로나 엠블럼 속 세리프의 수동성을 넘어서 훨씬 역동적인 모습으로 엠블럼 안에서 존재감을 발산했다. 'Sydney 2000'로고타입은 1968년 이후, 기성 서체의 틀을 최초로 벗어던진 커스텀 레터링이라는 의미도 가진다.

런던의 파격

2008년을 거쳐 2012년에 치러질 런던 대회의 엠블럼과 사인 시스템 등 전반적인 디자인 결과물들이 발표되면서 올림픽 로고타입은 또다시 새로운 국면을 맞게 된다. 디자인 스튜디오 '울프 올린스'(Wolff Olins)에서 디자인한 엠블럼부터가 문제적이었다. '2012'네 숫자를 기하학적인 선으로 마구 갈랐다가 다시 제멋대로 뭉쳐 놓은듯한 엠블럼은 1997년 가레스 헤이그(Gareth Hague)가 디자인한 모나고 각진 서체 클레트(klute)를 기반으로 한 것인데 다양한 해석과 조롱, 반대를 동시에 불러왔다. 2012년 올림픽 아이덴티티가 이렇게 디자인된 이유는 근본적으로 런던이라는 도시의 지리적 특성에서 기인한다. 울프 올린스에선 지역색을 강조해 최대한의 홍보 효과를 노렸던 지금까지 대회와 다르게 런던은 더 홍보하기엔 이미 충분히 유명한 도시이며 따라서 런던만이 가진 것을 아이덴티티에 녹여내지 않아도 된다고 판단했다. 그리하여 '영국만의 이벤트가 아닌 전 세계를 위한 이벤트, 그러면서도 도전적인 것'을 목표로, 사람들이 가졌던 올림픽 엠블럼에 대한 생각을 완전히 뒤집어엎을, 파격적이고 어찌 보면 폭력적이라고까지 할 수 있는 엠블럼을 창안했다.

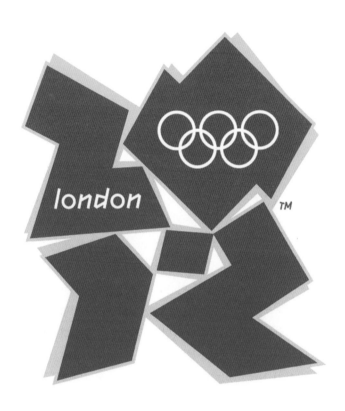

Chapter 2

Klute, A
Small-Town
Detective
Searching
For A Missing
Man Has Only
One Lead

London Olympics 2012

ABCDEFGHIJKLM
NOPQRSTUVWXYZ
abcdefghijklm
nopqrstuvwxyz
0123456789!?#
%&$@*(<|/)>

글자 쓰기

해체와 재조합이 마구 이루어지는 이런 공사현장에서 엠블럼 구성 요소인 로고타입 역시 예외가 될 순 없었다. 암묵적 공식처럼 정해져 있던 로고-오륜-로고타입, 혹은 로고-로고타입-오륜의 구성 순서는 폐기되고, 모든 것은 2012라는 엠블럼 하나로 압축되었다. 개최지 'London'과 오륜은 '2012'가 제공하는 넓은 면 안으로 들어갔다. 시각적 충격이 선사하는 아수라장의 연기를 걷어내고 다시 찬찬히 살펴보면, 로고타입이 엠블럼 그 자체로 변모했음을 알 수 있다. 아마 울프 올린스 측에서는 완전 지역색을 배제한 전 세계를 위한 디자인 요소로 특정한 모양 대신 국제적으로 통용될 수 있는 아라비아 숫자를 택한 것이 아닌가 하는 생각이 든다. 아라비아 숫자만큼 무색무취하고 국제적인 기표는 흔치 않기 때문이다. 로고타입이 엠블럼 자체를 잠식해버린 것은 1968년 멕시코 이래 두 번째로, 아마 오랫동안 다시 등장하기 어려울 것이다.

올림픽 로고타입과 완벽히 연동되는 무료 다운로드 가능한 전용 디지털 서체라는 개념도 처음 시도되었다. 울프 올린스는 클레트(klute)를 기반으로 '2012'엠블럼을 만들었으며 기본적인 디자인 방향은 유지하면서 자소의 뼈대만을 남기고 컨셉에 맞게 변형시킴으로써 런던 대회 전용서체를 완성했다. 이 서체는 디자이너가 제한된 각도 안에서 설계된 모듈 형태와 손글씨의 흔적이라는 모순된 두 가지를 동시에 결합하려 했기 때문에 상당히 생소한 모습이 되었다. a, b, d, p, q의 작은 속공간은 서체 전반에 걸쳐 획의 각도를 일관되게 유지하려는 노력의 결과다. 이 각도들이 모인 글줄을 보면 마치 이탤릭과도 같은 속도감이 엿보인다. 홀로 꼿꼿이 서 있는 대문자 O는 오륜 속 동그라미를 강하게 암시한다. 엠블럼 못지않게 충격적이었던 런던 대회 전용서체는 대회 기간

주어진 역할을 충실히 해내고, 이후에도 지속해서 배포되며 전용
디지털 폰트에 관한 좋은 선례를 남겼다.

리우데자네이루를 글자꼴에 담다

되돌아보면 1972, 1976, 1984 등 많은 대회에서 로고타입은
고유의 조형 대신 유니버스처럼 이성적인 기성 서체로 대체된 바
있다. 이후 한동안 특정 사조의 영향을 받지 않은 그래픽이
이어지던 기조에 또다시 반전이 일어난 때가 2012년 런던 대회. 앞서
말했듯 klute를 변형한 전용서체가 만들어지며 대회 전체를 일관된
시각 언어로 장식했다. 그 모양의 아름다움에 대해선 갑론을박이
있지만, 활용 양상 자체는 특기할 만하다.

2016년 리우 올림픽에서도 로고타입과 전용서체는 계속
이어지며 둘의 연결이 앞으로 대세로 자리 잡을 것임을 분명히
보여줬다. 과거엔 기성 서체가 로고타입의 자리까지 침범하며
개성을 죽이고 모더니즘에 잠식된 모습을 보여줬다면, 인식 변화와
기술 발전에 힘입어 이제는 각 대회에 맞는 전용 커스텀 서체가
만들어져 로고타입으로까지 활용되는 현상이 일어나고 있다. 이는
세계적인 조류로서, 올림픽과 비교될 만한 대규모 스포츠 이벤트인
월드컵 대회에서도 어느덧 로고타입을 겸하는 전용서체가 사인물,
방송 화면 등 글자가 활용되는 모든 영역을 뒤덮고 있다.

로고타입에 적용된 리우 대회 전용서체는 타입 디자인
스튜디오 돌턴 마그(Dalton maag)에서 디자인했다. 올림픽이
열리는 리우데자네이루를 구성하는 환경에서 영감을 얻었다고
한다. 예를 들면 m과 n은 코파카바나 해변의 보도블록, R은 가베아

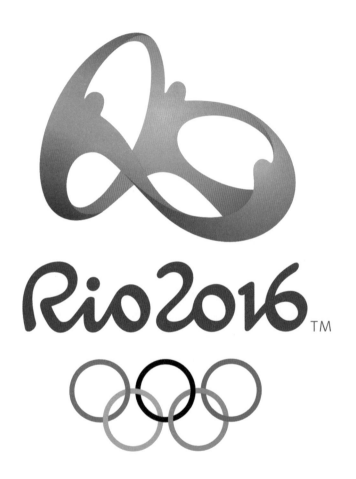

글자 쓰기

바위의 모습에서 착안했으며 하나 이상의 문자들을 사용해보면
전체가 하나의 라인으로 이어지도록 연결돼 있다. 이는 선수들의
민첩한 움직임을 연상시킨다. 어떤 글자쌍이 조합되더라도
문자가 마치 손으로 쓴 글씨처럼 연결되게 디자인하는 것은
로만 알파벳이라고 해도 생각보다 매우 어려운데, 로만 알파벳은 대·
소문자를 합해도 52자에 불과하지만 뒤에 어떤 글자가 올 것인지
모든 경우의 수는 수천 쌍에 달하고 이를 전부 디자인해서
서체 파일에 포함해야 하기 때문이다. 이는 OTF 서체 파일에만
적용되는 기술인 오픈타입 피쳐(OpenType Feature)를 활용해서
실현할 수 있었다.

스튜디오 돌턴 마그에서 디자인한 리우 올림픽 전용 서체

그렇다면 런던, 리우에 이어 새로운 조형을 보여줘야 할 도쿄 대회 로고타입은 어디로 가는 중인가. 만일 사노 켄지로가 디자인한 원래 엠블럼이 표절을 둘러싼 논란에서 안전한 고유 아이디어로 공인받아 2020년 도쿄 대회 엠블럼으로 그대로 확정되었더라면, 2012·2016년에 이어 로고타입이 나아갈 또 다른 방향을 제시할 수 있었을 것이다.

사노 켄지로의 로고는 모듈의 조합을 기본 컨셉으로 가로·세로 3·3칸 그리드 안에 원형·사각형·삼각형·호 등 각양각색의 기하도형을 배치해 이를 응용이 가능한 것이 큰 특징인데, 여기

사노 켄지로가 디자인한 2020 도쿄 올림픽 엠블럼

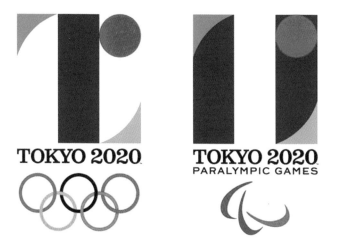

A~Z까지의 알파벳과 이를 응용한 숫자 같은 다른 타입페이스적
요소도 포함되기 때문이다. 이 엠블럼은 정해진 요소의 반복사용과
변주로 많은 것들을 표현한다는 점에서 이미 타이포그래피의
속성이 있었으며, 그 시스템이 아예 글자로 자유롭게 변용될
가능성까지 열어 놓음으로써, 그 밑을 장식하고 있는 평범한
슬랩세리프 'TOKYO2020'에도 불구하고 기존 올림픽 엠블럼과는
다르게 로고'타입' 그 자체에 가장 근접한 엠블럼이 되었을 것이다.
사노 켄지로는 표절 의혹을 해명하기 위한 기자회견에서 리에주
극장 로고와의 유사성을 부정하기 위해 실제로 A~Z등 로만 알파벳
모양으로 조합한 로고 모듈과 함께 이 모듈로 'TOKYO2020' 글자를

시현한 패널을 자료로 제시하기도 했다. 하지만 계속된 표절 논란 끝에 이 엠블럼은 도중 하차하게 되어 역대 엠블럼 리스트에 그 모습을 올릴 기회를 끝내 얻지 못했다.

폐기된 엠블럼을 대신해 조직위는 2020년 도쿄 올림픽·패럴림픽 공식 엠블럼 재공모에 들어갔다. 응모작 중 2016년 4월 간추려진 네 점의 작품 중, 독창성이나 다뤄볼 만한 독자적 포인트를 가진 작품은 없다. 마지막 시민투표를 거쳐 최종 선정된 대체 엠블럼은 A안으로, 에도 시대 전통 문양인 이치마쓰모요를 형상화한 체크무늬에 일본 전통 색상이라는 남색을 입힌 로고, 그 밑으로 DIN의 자취를 짙게 풍기는 평이한 지오메트릭 산세리프 'TOKYO2020'이 나열되어 있다. 안전한 접근이다.

이미 잘 알려진 도시인 런던의 지역성을 또다시 강조하기보다 파격을 택한 2012 런던 대회, 런던에 이어 로고타입과 전용서체의 매끄러운 연결에 최신 기술까지 보여준 2016 리우 대회에 비하면 도쿄 대회 엠블럼은 다소 아쉬운 게 사실이다. 파격적이거나 새로운 문법을 제시하지 못했다는 점에서 엠블럼 전체가 1996년 이전으로 퇴행한 듯 보이기 때문이다. 전형적인 간판식 로고타입 운용은 지난 세기의 기억을 다시 불러일으키지만, 1964년에 참신했다면 2020년에는 밋밋하고 공허하다. 도쿄가 런던과 비교해 무슨 은자의 도시처럼 비밀스러운 도시도 아닐진대 반드시 일본적인 그 무엇으로 돌아가야만 했던 걸까 하는 물음이 떠나지 않는다.

서두에서 언급했듯 올림픽이 존재하는 한, 그리고 올림픽 엠블럼이 존재하는 한, 로고타입도 계속될 것이다. 로고타입은 반세기 넘게 존재 없이 묻혀 있다가 때늦은 모더니즘의 확산으로

비로소 깨어난 이래 로고와 함께 엎치락뒤치락을 반복해 왔다. 런던과 리우로 21세기 디지털 시대에 맞는 신기원이 열리는가 싶었지만 도쿄에서 들려오는 소식은, 최소한 로고타입 디자인이라는 관점에서 본다면 아베 신조 총리의 슈퍼마리오 탈과는 달리 그다지 밝지 않다. 올림픽 엠블럼의 두 가지 방향인 지역색과 파격 그 사이 어딘가에서 길을 잃은 결과물이 우리를 기다리고 있기 때문이다. 아마 갖가지 문제를 둘러싼 내홍과 시간의 제약 때문이리라 추측한다.

도쿄에서 퇴행이 이루어졌다면 도쿄 그리고 파리 이후에는 어떤 행렬이 계속될까. 아마 런던에서처럼 개성적인 로고타입이 그대로 서체로 만들어져 경기장을 장식하고 전 세계를 통해 무료 배포되는 흐름이 지속되지 않을까. 올림픽 아이덴티티를 큰 노력 들이지 않고 손쉽게 확산시킬 수 있는 경로가 무료 서체이기 때문이다. 반드시 무료일 필요는 없다. 꼭 무료가 아니더라도 세계인에게 어필할만한 경쟁력 있는 형태를 갖춘다면 그 자체의 판매량으로도 올림픽 관련 수익사업에 지대한 공헌이 가능할 것이다. 런던, 리우 대회에선 필기 흔적에 가까운 서체가 대세였다면 그다음에는 정교한 본문형이나 런던보다도 더욱 개성 넘치는 헤드라인류가 나타날 때도 되었다. 이와 함께 엠블럼에선 멕시코시티와 런던이 살짝 보여준 것처럼 로고-오륜-로고타입의 경계 자체가 희박해지면 어떨까? 이 세 가지가 명확히 구분된 전통적인 엠블럼은 어쩐지 스포츠 내셔널리즘이 지배하던 20세기의 흔적처럼 느껴지기에 그렇다.

이런저런 많은 생각이 들지만 매 올림픽 대회의 디자인 결과물이 화제가 되고 또 어떤 기준이 되는 걸 보면 올림픽이 전

지구적인(아직은) 빅 이벤트인 것은 확실해 보인다. 근대 올림픽이 그래픽 디자인의 시작과 비슷하게 출발한 지 120년도 넘은 지금, 올림픽은 앞으로 어떤 성격을 띠게 될지 그리고 그 올림픽을 대표하는 엠블럼과 로고타입은 어떻게 진화해 나갈지 때로는 비판과 훈수를, 때로는 칭찬을 더하면서 즐겁게 지켜보는 중이다.

헤드라인으로 보는 월드컵

1990년 여름, 이탈리아에서 열린 제14회 월드컵 대회. 클린스만, 마라도나, 카레카, 바조 등 판타지 스타 간의 치열한 경쟁 속에 세 번째 우승이란 역사를 쓴 서독 팀과는 정반대로, 이전 대회에서의 선전을 기억하고 이번에는 더 높은 곳까지 오르겠노라 자신만만하게 떠난 한국 대표팀은 4년 전보다 못한 3전 전패라는 성적표를 받아 들고 초라하게 귀국했다.

90년 월드컵 기간 〈경남일보〉의 한국팀 관련 헤드라인 처리를 보면 언론의 시각이 어떻게 바뀌어 갔는가를 살짝 엿볼 수 있다. 왕년의 간판 스트라이커 이회택 감독이 이끄는 대표팀은 예선을 29득점 1실점으로 통과했고, 본선 조추첨 결과 벨기에 · 스페인 · 우루과이와 한 조가 됐다. 예선에서 보여준 유례 없는 호성적, 그리고 벨기에나 스페인이 비록 강팀이지만 서독 · 이탈리아 · 브라질같은 선두 그룹보다는 아무래도 한 단계 아래로 평가된 만큼 본선무대도 기대하게 되는건 당연했다.

당시 월드컵 참가국은 24개국이었기에 각 조에서 3위를 마크한 팀 중 상위 4개팀은 와일드카드로 16강 진출이 가능했다. 따라서 한국팀은 1승 1무 1패쯤의 성적으로 조별리그를 통과한다는 구상을 했던 것 같다. 이는 예나 지금이나 약체팀의 흔한 시나리오기도 하다.

세상에 경기에서 이기겠다고 하지 않는 감독이 어디 있겠는가를 생각하면, "우리는 구경하러 온 것 아니다."라는 이회택 감독의 자신에 찬 인터뷰를 간단히 허언이라고 치부하기엔 억울한 감이 있다. 그러나 본선 세 경기를 치른 결과는 3전 전패.

월드컵 오늘 플레이볼

아르헨티나 對 카메룬 개막경기

백48國 10억인구 위성중계 시청

한국 秘法 공격 "16强 자신"

李감독 "구경 하러 온 것 아니다"

훈련 충분…예선통과 문제 안돼

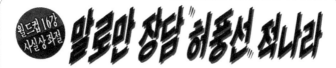

말로만 장담 "허풍선" 저나라

월드컵 16강 사실상 좌절

초조·탄식 심야의 90분…밤잠 설친 국민성원 헛일

조직·용병·공격력 모두 구멍 남은경기 더 힘들 듯

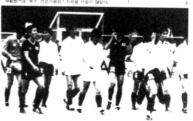

이태리 바로나경기장에서 열린 월드컵축구 E조 첫날 벨기에에 0-2로 패한 한국선수단이 허탈한 모습으로 그라운드를 나서고 있다.

글자 쓰기

걸었던 기대에 비해 성적과의 괴리가 너무 컸다. 시속 114km/h로 당시까지의 월드컵 최고속 슛으로 기록된 황보관의 스페인전 프리킥 골이 그나마 위안거리였다. 예선 경기 영상을 보면 프리킥 상황에서 최순호가 밀어주고 황보관이 차는 게 한국팀의 세트피스 레퍼토리 중 하나였던 듯한데, 이걸 스페인전에서도 시도했고, 멋지게 먹혀들어 갔다.

어쨌든 첫 기사 '플레이볼'에서 느껴지는 기대에 찬 논조와 그래픽은 벨기에와의 첫 경기 후 험악하게 바뀌었다. 초반 꿈에 부풀어 있던 견고딕을 빗김꼴로 날카롭게 변형시키고 섀도우를 준 것이 한눈에 봐도 화로 가득 차 있다. '초조 탄식 심야의 90분…밤잠 설친 국민성원 헛일'은 반전 처리해 더욱 강렬하다.

대성쎌틱

도시는 다양한 출신과 배경을 가진 문자들이 모여 이뤄진다.
최근 을지로를 중심으로 독특한 손글씨나 붓글씨 간판에 관심이
집중되는 감이 있다. 물론 그런 글자를 아카이빙 하는 일도
중요하다. 하지만 나는 그에 못지않게 '그래픽 디자이너의 오래된
글자 디자인'에도 관심을 갖고 거리를 살핀다. 붓글씨 장인의
즉흥적인 작품과는 다르게 분명 기업의 디자인 부서에서 현대적인
계획 하에 만들어졌지만 오랜 시간이 지나 노후화된 사인물이
주로 여기 속한다. 예를 들면 상도동에 있는 대성쎌틱 대리점 간판
글자를 들 수 있겠다.

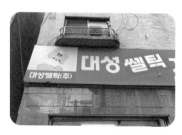
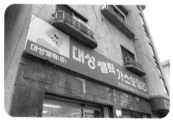
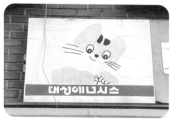
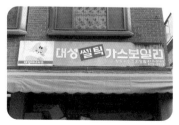

147 글자 쓰기

'대성쎌틱가스보일러'와 '대성에너시스'. 브랜드의 존재는 오래전부터 알았지만 주택가 뒷골목에서 만나니 새삼 관심이 생긴다. 신문 광고를 참고해 시간의 흐름 순으로 형태를 살필 수 있었다. 1980년대 중후반부터 매체 노출 빈도가 잦아지고 프로토타입이라고 할 만한 버전을 거쳐 90년경 지금 디자인으로 정착된 모습이다. 획을 생략하거나 단순하게 처리하고, 자소 간 가상의 라인을 일률적으로 맞추면서 모서리를 굴린 고딕은 8~90년대 로고타입의 보편적인 디자인 흐름이다.

그런데 광고 지면상에서 '대성쎌틱가스보일러'의 획을 처리하는 방식이 해마다 약간씩 다르다. 큰 변화 없이 지금까지 이어 오나 싶었는데 현재 공식 홈페이지에 있는 버전이 또 다르다. 주로 '성'자가 계속 변한다. '쎌'의 중성을 처리하는 방식도 조금씩 다르다. BI의 가장 기초여야 할 대표 로고타입 디자인이 미묘하게 계속 바뀌는 것은 일관성에서 좋지 못하다. 같은 룩으로 쓰였지만 일관성 있는 문자열 '대성에너시스'에 더 좋은 점수를 주고 싶다.

이 간판이 재미있는 이유는 글자뿐이 아니다. 옛날 사인물 중에서도 글자만 말고 재밌는 그래픽 요소까지 온전히 남은 간판을 발견하면 기분이 더 좋은데 이 경우가 그렇다. 왼쪽에 푹신푹신하게 생긴 고양이가 보이는가? 대성쎌틱 가스보일러를 검색하면 최근 광고 컨셉은 자사 상품이 두 마리 토끼를 다 잡는 효과가 있다는 의미로 '토끼'를 주로 내세우지만, 그 원조는 친근하고 지금 보면 어딘가 아련한 모습의 고양이 캐릭터였다.

80년대 가스 난방을 책임져 온 대성쎌틱이 90년대 가스 난방을 책임질 제2세대 가스보일러를 선보입니다.

앞선 기술, 앞선 성능을 자랑하는 국내유일의 가스보일러 전문회사 대성쎌틱이 90년대 가스 난방을 책임질 첨단 가스보일러를 선보입니다. 각종 첨단 기술로 난방효과, 안전성, 편리성, 내구성 등이 획기적으로 개선된 대성쎌틱의 제2세대 가스보일러 ─
한 차원 앞선 대성쎌틱 제2세대 가스보일러로 80년대에 이어 90년대의 가스난방도 계속 책임지겠습니다.

불란서 공업규격 NF는 물론 KS및 Q마크 획득 ╱

대성에너지시스

 대성쎌틱가스보일러
Chaffoteaux et Maury

● 이전약도

 대성쎌틱주식회사

대성쎌틱의 원조 격 캐릭터인 고양이가 등장하는 디자인들

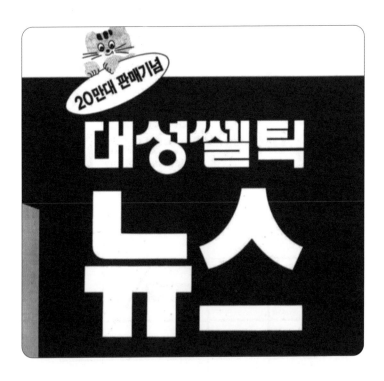

정규 사원 모집

대성쎌틱 (주) 에서
가스보일러 A/S사원으로 근무할
성실하고 책임감있는 인재를 찾습니다.

대성에너시스

■ 대성 에너시스
에너시스는 미래 에너지를 추구하는 대성쎌틱의 정신으로,
Energy(에너지)와 System(시스템)의 합성어입니다.
대성쎌틱은 에너지 산업의 선두주자로서 에너지를 통한
인간 행복을 위해 계속 연구·노력하겠습니다.

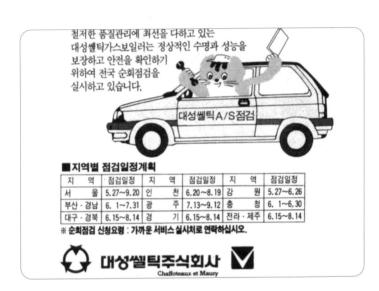

철저한 품질관리에 최선을 다하고 있는 대성쎌틱가스보일러는 정상적인 수명과 성능을 보장하고 안전을 확인하기 위하여 전국 순회점검을 실시하고 있습니다.

대성쎌틱 A/S점검

■ 지역별 점검일정계획

지 역	점검일정	지 역	점검일정	지 역	점검일정
서 울	5.27~9.20	인 천	6.20~8.19	강 원	5.27~6.26
부산·경남	6. 1~7.31	광 주	7.13~9.12	충 청	6. 1~6.30
대구·경북	6.15~8.14	경 기	6.15~8.14	전라·제주	6.15~8.14

※ 순회점검 신청요령 : 가까운 서비스 실시처로 연락하십시오.

대성쎌틱주식회사
Chaffoteaux et Maury

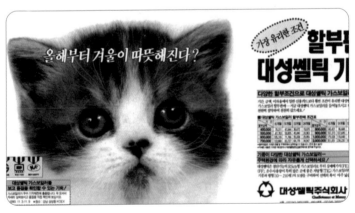

올해부터 겨울이 따뜻해진다?

가장 유리한 조건 할부...
대성쎌틱 기...

대성쎌틱주식회사
Chaffoteaux et Maury

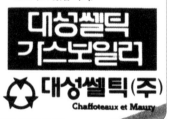
글자 쓰기

이 고양이는 은근히 여러 군데에서 등장한다. 광고마다 한 마리씩 숨어 있다. 어떤 지면 광고에선 아예 실제 고양이 얼굴이 대문짝만하게 나오기도 한다. 사실 이 친구를 모티브로 만든 캐릭터가 아닐까? 실사가 먼저인지 그래픽이 먼저인지 몰라도 참 정감 가는 캐릭터다. 보일러가 주는 '따뜻함'과 관계가 있을지도 모른다. 요즘 보면 같은 올드 캐릭터라도 클라이언트나 기억해 주는 사람들을 잘 만나면 부활하는 경우도 있던데 이 고양이 친구는 잠깐 나왔다가 소리소문없이 자취를 감춰서 아쉽다.

사라진 광고판

광화문 쪽에서 보신각을 바라보면 보신각과 함께 그 바로 뒤에 강렬한 존재감을 자랑하는 광고판이 있었다. 각도를 어떻게 잡아도 보신각과 같이 잡힐 수 밖에 없는 위치로 인지도가 아주 높은, 수십 년간 있다가 철거된 지 얼마 되지 않아 근처를 지나가본 사람이라면 모두가 기억할 크고 노란 한국파이롯트 광고판이 그것이다. '빠이롯드만년필' 7글자가 압축된 견고딕 류로 씌어 있었고 광고판이 있는 건물엔 한국파이롯트 브랜드를 가진 신화사 매장이 있었다. 어두운 밤엔 네온사인이 번쩍이는 것을 어렴풋이 본 것도 같은데 언제인지는 기억이 없다.

한국파이롯트의 포지션은 독특한 데가 있는데, 일본 본사와의 기술제휴가 있었고 이름에도 빠이롯드(예전 표기)를 달고 있었음에도, 제품이나 마케팅에서 반 독자적인 브랜드로

보신각 뒷편에 있던 한국파이롯트 광고판

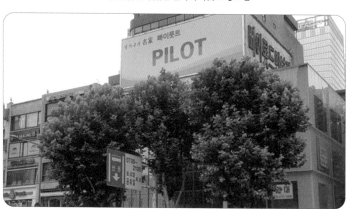

글자 쓰기

한때 랜드마크였던 빠이롯드 빌딩

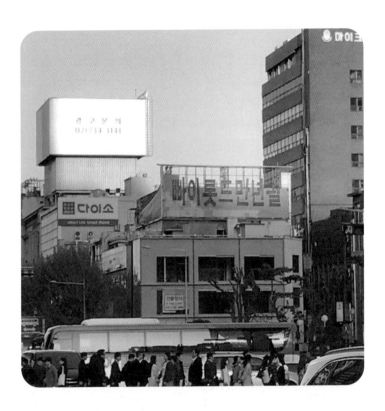

빠이롯드 빌딩이 이전한 이후의 모습

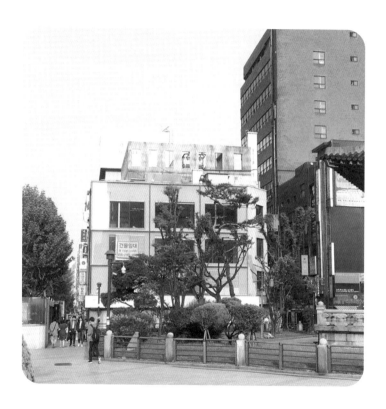

글자 쓰기

성장해 왔다는 점이다. 흑장, 은장 등 한국 시장에 맞춘 여러가지 라인업을 내놓고 외환위기 전까지 국산 필기구의 강자로 오랫동안 군림했다. 비록 규모는 작았어도 서울 심장부에 빌딩과 앞서 말한 대형 광고판도 가지고 있었다. 포털사이트를 검색하다 보면 많은 이들이 이 건물과 광고판을 랜드마크로 생각하고 있다는 것을 알 수 있다.

　　종로의 많은 빌딩들처럼, 광고판이 있던 파이롯트빌딩도 건립된 지 상당히 오래 됐다. 1959년 세워져 창업주인 고(故) 고흥명 한국빠이롯드 회장이 67년 매입, 쭉 소유해 왔다. 그러나 지속적인 매출 감소를 견디지 못하고 2016년 창업주가 별세한 후 건물을 매매, 현재 창덕궁 앞 고함빌딩으로 이전했다. 이제는 완전히 일본 파이롯트의 한국지사로 수입 판매만 담당하는 쪽으로 성격이 바뀐 것 같다. 홈페이지를 봐도 독자적인 제품도 생산했던 과거와 달리 완전히 일본 파이롯트 라인업 일색이다. 성남 공장도 처분했다. 그래도 추억의 브랜드인 한국빠이롯드가 완전히 사라진 줄 알았던 각종 인터넷 커뮤니티에선 긍정적인 반응이다.

　　과거 전성기의 한국빠이롯드만년필 로고타입은 PILOT를 전면에 내세웠지만, 한글 고딕에 맞게 레터링한 '빠이롯드'를 각종 매체에 같이 썼다. 'PILOT'의 기하학적인 O를 한글 이응에 그대로 적용할 수 없어 위아래로 긴 모양으로 레터링된 '이'를 보면 알 수 있다. 현지화가 된 셈이다. 그러나 새로운 한국파이롯트의 로고타입은 한글 이응을 'PILOT'의 O와 완전히 같은 모양으로 만들었다. 로만 알파벳에 최대한 어울리게 만들려고 노력한 느낌의 '한국파이롯트' 여섯 글자가 새롭다. 독자 제조에서 수입 판매 전문으로 바뀐 한국파이롯트의 사업 방향 변화를 대변하는 듯하다.

Chapter 2

Chapter

3

글자 만들기

공공매체와 건축물 속
글자의 기원 찾기

도로 타이포그래피

공공 타이포그래피라고 하면 도로를 빼놓을 수 없다. 자동차가
시원하게 달릴 수 있는 도시의 포장도로는 현대 사회의 동맥이다.
이런 도로의 주인은 자동차가 아니라 도로 위에서 행선지를
표시해 주는 속칭 '도로체'다. 포장 시 인부들이 별도의 도구로
같이 그리는 도로체는 아마 급속도로 바뀌는 사회에서 서체가
수십 년째 그대로라는 점에서 가장 보수적인 글자가 아닐까.
도로체와 맞먹을 정도로 보수적인 글자를 꼽으라면 붓글씨체로
쓰인 소화전 글자만이 있을 뿐이다. 하지만 돌아다니다 보면
소화전 글자는 요즘 모던한 고딕도 많다.

　　　2014년 뉴스에 이런 도로체를 윤체로 바꾸고 사다리꼴로
그려 시각적인 효과를 줌으로써 운전자들에게 판독성을
높이려는 시도가 보도된 적이 있다. 허나 견본이 윤체로 쓰였다는
게 좀 아쉽다. 도로공사를 할 경우 도로체는 대부분 인부들이
기계를 가지고 직접 그리기 때문에 특징적인 폰트의 형태를

도로 위에서 행선지를 표시해 주는 속칭 '도로체'

글자 만들기

현장 사람들이 구현하기엔 좀 어렵지 않을까 싶은 것이다. 기존 도로체를 좀 굵게 바꾸고 기본 원리만 적용하면 더 실현 가능성이 높아질 것이다.

맨홀 뚜껑과 표지판 글자도 도로를 구성하는 요소엔 필수다. 인사동에서 찍은 어떤 맨홀 뚜껑엔 아마 제작 연도일 듯한 연도가 써 있다. 어떤 뚜껑은 운이 나쁘게도 차량이 드나드는 길목에 바로 놓여 있어 각인이 뭉개졌다. 마치 한계 수명에 가까울 정도로 많이 쓰인 금속 활자를 떠올리게 한다. 맨홀 뚜껑과 도로체가 같이 엮이면 또 다른 풍경이 생겨난다. 아마 동대문 근처로 기억하는데, 맨홀 위에 그린 '진입금지' 도로체가 뚜껑을 여닫으며 돌아가 초성 'ㅈ'이 마치 로만 알파벳 J처럼 바뀌었다. 하지만 무심코 'JIN입금지'로 제대로 읽었다.

무슨 매직아이도 아니고, 중앙 우측에 숨은 글자가 뚜껑 전체를 덮고 있는 수직 수평 패턴과 완벽하게 뒤섞인 디자인도 있다. 식별에 필요한 최소의 인자만을 가지고 최대의 인식체계를 구현하는 문자인 한글의 기하학적 단순성이 가장 드라마틱하게 드러난 풍경이란 생각이 든다.

종로 5가에서 발견된 한자가 적힌 맨홀 뚜껑은 일제강점기 경성부 시절 물건이다. 다만 분명 일제강점기의 한자 레터링과 표면처리를 갖고 있는데 중앙에 있는 서울시 심볼은 광복 이후의 것. 해방정국의 혼란스러운 상황에서 맨홀 디자인 과도기가 존재했던 듯. 비슷한 연대의 맨홀 뚜껑이 서울역사박물관 앞에도 있는데 그 친구는 위쪽에 한글로 '저수조'라는 글자가 덧씌워졌다.

자동차가 다니는 도로는 아니지만 한강 주변 인도에서 특이한 맨홀 뚜껑을 만났다. 1985라는 숫자가 오히려 어색할 정도로,

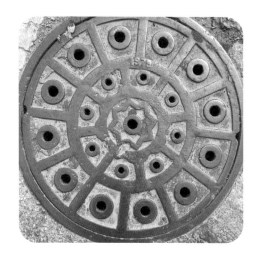

글자 만들기

지속적인 압력으로 한계 수명에 도달한 맨홀 각인.
가운데 한국전력 옛 심볼이 완전히 사라졌다

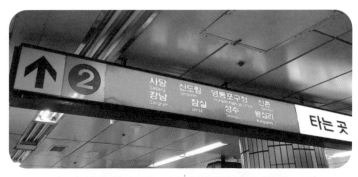

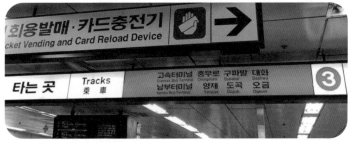

한글과 알파벳 사이에서. 동대문 인근

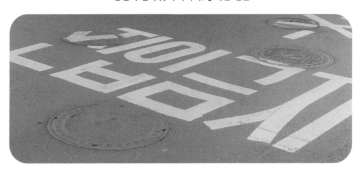

수직 수평 패턴과 완벽하게 섞인 한글 표기

경성부 시절 '소방수조' 맨홀

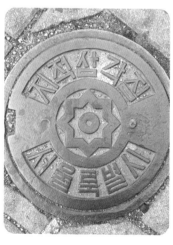

글자 만들기

글자에서 어떤 개성이나 되살릴만한 특색은 보이지 않는다.
아마 이 시절엔 발에 차이는 게 이런 친구였을 것이다. 그러나
때로는 평범하기에 더욱 소중한 것들이 있다. 이렇게 아무렇지 않은
곳, 평범한 곳에 남아 있는 대량의 옛 글자들도 더 많이 보고 싶다.

표지판은 또 어떤가. 한 번에 교체되는 게 아니라 붙여지고
떼어지는 표지판 특성상, 세월의 흔적이 쌓인 표지판이 많다.

연도 표기가 선명한 하수관로 맨홀. 망원한강공원

1980년대 글자와 서울남산체가 공존하는 남영역 주변 표지판부터
서울남산체, 한길체, 산돌고딕이 한데 모인 청계천 근처 표지판까지.
미처 담지 못한 많은 표지판이 재미있는 공존하고 있다. 도로는
조금만 관심 있게 살펴보면 짚고 넘어갈 것들 투성이인 라이브
뮤지엄이다.

다른 연대에 만들어진 글자가 한 자리에 모여 있다

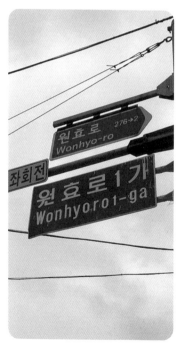

글자 만들기

수도권전철 주변 글자들

서울 주변을 오가는 시민의 한 사람으로서 전철 없이는 움직이기가
어렵다. 전철을 타고 다니다 보면 각자의 특징을 가진 많은 글자를
만나게 된다. 대표적으로 수도권전철 전용서체인 지하철체가 있다.
지하철 초기인 종로선 개통 초기(1974)엔 지하철 전용서체라는
개념이 없었다. 그 시절 흔히 그랬듯 손으로 직접 작도한 듯한 각진
고딕이 흔히 쓰였을 뿐이고 그것도 일관된 모양은 아니었다.
오늘날처럼 지하철체가 통일적으로 자리 잡은 데에는 서울지하철
2호선의 개통과 맞물린 1982년부터 84년까지의 브랜딩 작업이
큰 영향을 미쳤다. 80년 1단계 개통된 신설동-종합운동장
역사를 찍은 사진에선 사인 시스템 서체가 지하철체가 아니지만,
82년 12월 개통된 종합운동장-교대 구간에선 지하철체가 보인다.

지하철체의 디자인 컨셉에 대해 처음부터 끝까지 정리된,
일반인이 쉽게 열람할 수 있는 문헌은 없다. 한글에 맞춰 평체로
변경되고 곡률이 수정되는 등 변화는 있었지만 기본적으로는 짝을
이룬 로만 알파벳 폰트인 헬베티카에 맞춰 디자인되지 않았을까
싶은데 정확한 사실인지는 알 수 없다. 지하철 사인 특성상
한자까지 표시해야 하는데, 한자까지 기하학적인 고딕으로
통일하진 못했는지 견고딕에 쓰인 고전적인 한자를 그대로 갖고
왔다. 한자를 두껍고 넓고 납작한 지하철체 디자인에 맞추려면
로고타입에 하는 것처럼 획을 일부 생략하는 등 창의적 변형이
필요했을 것이다. 이는 신선한 인상을 줄지는 몰라도 사람들에게
정확한 정보를 제공해야 하는 곳에는 적용되기 어렵다.

30여 년간 우리와 함께 한 지하철체 사인은 거기 있다고

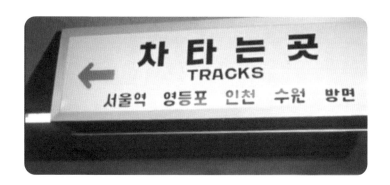

글자 만들기

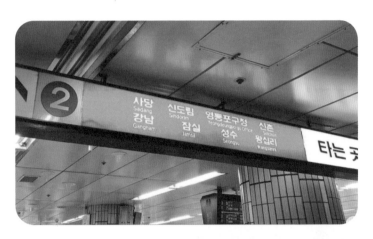

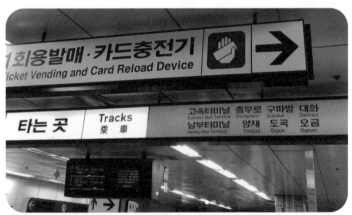

글자 만들기

의식도 못하고 살 만큼 익숙한 모습이지만 어느새 서울서체를
중심으로 한 새로운 사인물에 빠르게 잠식되고 있다. 일제
교체가 아니라 공백이 발생하면 그때그때 메우는 식으로 교체되고
있어 같은 역이라도 여러 폰트가 뒤섞인 모습들이 보인다. 이렇다
저렇다 하고 싶지는 않다. 그러나 확실한 것은 노선별 오리지널
컬러와 서체가 선명하게 살아 있는 표지판은 점점 보기 힘들어질
것이란 사실이다.

　　　수도권전철 1호선 서울역 3번 출구로 들어가다 보면 얼마
되지 않아 '차 타는 곳' 사인을 볼 수 있었다. 지하철 개통 당시 사인
서체와 같은 1974년 개통기념 영상에 등장하는 사인과 비교하면
화살표 색깔만 약간 바랬을 뿐 거의 같다. 역 출구 앞쪽이라는 비중
없는 공간에 있는 덕분에 40년이 넘게 보존될 수 있었다. 이런 도시
유산이 무관심 속에 사라지지 않도록 따로 공간을 만들어
보존했으면 좋겠다고 생각했지만, 2021년 현재는 서울남산체에
덮히고 말았다. 이 '차 타는 곳' 사인은 얼마 전까지만 해도 서울역,
종로3가, 종로5가역, 제기역 등 여러 곳에 있었는데 대부분 사라진
상태다. 양택식 시장이 종로선 개통 시에 직접 쓴 글은 다행히
시청역 리모델링에도 굳건히 보존되고 있다. 이 석판까지
사라졌다면 정말 한탄했을 것이다.

　　　전동차를 타면 한쪽 구석에 있는 대우중공업이나 현대정공,
혹은 그 외의 제작사 명판을 보는 재미도 있다. 현대정공은 지금은
현대모비스라는 이름으로 바뀐 현대자동차그룹의 계열사 중
하나이다. 1991년엔 미쓰비시 파제로를 조립생산해 갤로퍼라는
이름으로 국내 4WD 시장에 내놓기도 했다. 현대가 채택했던 넓고
굵은 한자 서예 로고타입은 작업복을 입은 고 정주영 명예회장의

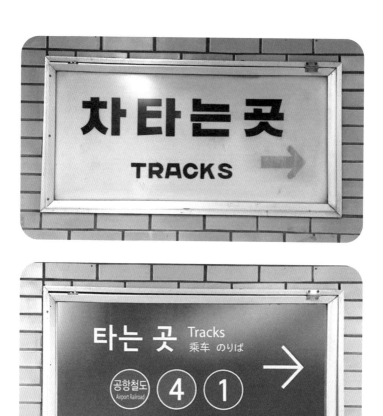

글자 만들기

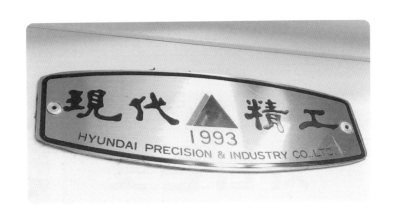

한 수도권전철 4호선 역의 공사연혁

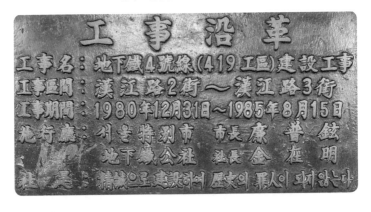

工 事 沿 革

工事名：地下鐵4號線(419工區)建設工事
工事區間：漢江路2街～漢江路3街
工事期間：1980年12月31日～1985年8月15日
施行廳：서울特別市 市長 廉 普 鉉
　　　　地下鐵公社 社長 金 在 明
註 是：精誠으로 建設하여 歷史의 罪人이 되지 않는다

완고한 얼굴과 더불어 예나 지금이나 중후장대한 사업을 주로 펼치는 현대그룹의 인상을 오랜 세월 대표했다. 그것은 개발 독재시기 한국 사회가 지향했던 방향 그 자체였다. 이런 명판은 지금은 내장재 혹은 다른 곳을 개조하며 새 명판을 달아 놓는 전동차가 많아져 생각보다 보기 힘들어졌다.

승강장 주변을 돌아다니다 보면 지하철 구간, 공사 기간, 시행 주체, 서울시 담당자와 시공사의 주요 관계자 등을 적은 공사연혁 판도 만나게 된다. 2호선은 대리석에 적은 역이 많고 비슷한 시기에 공사, 동시 개통된 3, 4호선은 동판에 붓글씨체로 새겨 놓았다. 연혁을 적은 평범한 시설물 같지만, 맨 마지막 '정성으로 건설하여 역사의 죄인이 되지 않는다'는 문구가 시선을 잡아끈다. 지하철 건설이 지금보다 훨씬 힘들고 어려웠던 시절, 공사에 임했던 사람들의 마음가짐을 알 수 있다. 전동차를 기다리며 3, 4호선이 개통된 1985년 8월 이후 한국에서 역사의 죄인이 얼마나 많이 생겼는가를 헤아려 본다.

책방 풀무질

서울시 종로구 성균관로 19, 사회과학도서를 전문으로 취급하는 책방 ‹풀무질›은 신림의 ‹그날이 오면›과 함께 서울에 단둘만 남은 관련 분야 전문 서점이다. '풀무질'은 성균관대 신방과 학회지에서 따온 이름으로서, 대장간에서 낫이나 칼을 만들 때 센 바람을 불어 넣는 과정을 일컫는 용어이다. 이를 서점 이름으로 정한 것은 폭압적인 전두환 정권에 불바람을 일으켜 맞서겠다는 의미였다. 1991년 김귀정 열사가 경찰의 폭력진압으로 사망했을 땐 시위에 나가는 학생 수백 명의 가방을 맡아주기도 했단다. (한겨레 2019/1/6)

　　1985년 문을 열어 심야책방 같은 다양한 프로그램을 운영하며 36년이란 역사를 이어 오고 있는 풀무질이지만 최근 극심한 경영난으로 폐업 위기에 맞닥뜨린 바 있다. 누적 적자가 너무 심해서 이대로라면 빠르면 2월, 늦어도 5월 중으로는 문을 닫을지도 모른다는 주인장 은종복 씨의 인터뷰 기사가 각 언론에 나간 후, 많은 사람이 안타까워하고 또 찾아왔던 모양이다. 밴드 '전범선과 양반들'을 이끄는 전범선, 고한준, 장경수 씨가 서점 집기류 일체와 4만 권에 이르는 도서를 인수해 풀무질은 그 이름을 유지할 수 있게 됐다고 한다(연합 2019/1/19). 당분간 서점에서 같이 일하며 돌파구를 찾겠다는 전범선 씨 외 두분이 이끄는 풀무질의 새로운 미래가 기대된다. 좋은 곳이지만 개인적으론 발걸음하기가 어렵고 전반적으로 노후했다는 인상이 있는데 땡스북스나 인덱스처럼 특화시키면 좋지 않을까.

　　풀무질 간판은 두 가지다. 하나는 원래 존재하던 투박한

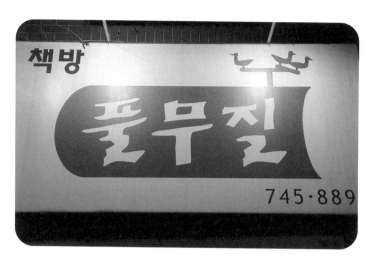

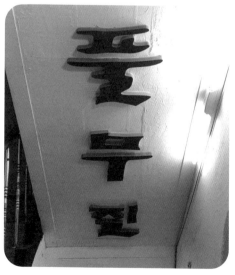

글자 만들기

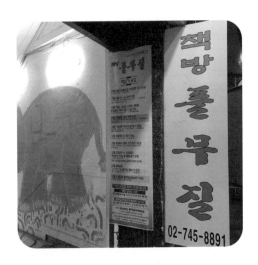

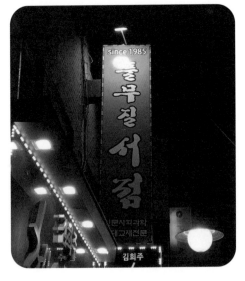

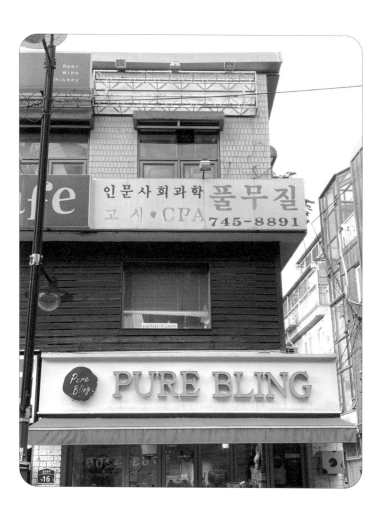

글자 만들기

글자로 된 것, 다른 하나는 HY백송으로 새로 만든 듯한 간판이다. 아마 주인장이 보기에 원래 글자와 제일 비슷해서 HY백송을 쓰지 않았나 싶은데, 그래도 원본의 카리스마엔 미치지 못한다. 흔치 않은 인문학·사회과학 도서만을 다루며 지성의 자양분이 되어 온 풀무질에 어울리는 느낌, 대장장이가 일으키는 불바람이란 이름에 어울리는 거칠고 투박한 그 느낌이 원래 글자에선 살아 있다. 현 위치 건너편엔 명조체로 된 또 다른 풀무질 간판도 있는데 그곳이 원래 서점 위치다.

　　기사가 난 이후 1년 반 만에 서점 앞에 다시 가 보았다. 새 주인과 함께 풀무질 역시 새 간판을 달았다. 녹색 아이덴티티를 유지하되 네모틀에서 벗어난 리듬이 눈에 띄는 새 간판 글자는 그래픽 디자이너 우유니게가 디자인했다. 원래 글자와는 사뭇 다른 양식이지만 마찬가지로 풀무에서 모티브를 얻었다고 한다. 새 생명을 얻은 책방 풀무질은 코로나19의 거센 바람에 취약할 수밖에 없는 지역 서점이지만, 정체성을 잃지 않고 여전히 진보적인 서적을 다루며, 이를 둘러싼 저자와의 만남과 읽기 모임 등 관련 활동을 풀무 바람 일으키듯 꾸준히 전개하고 있다.

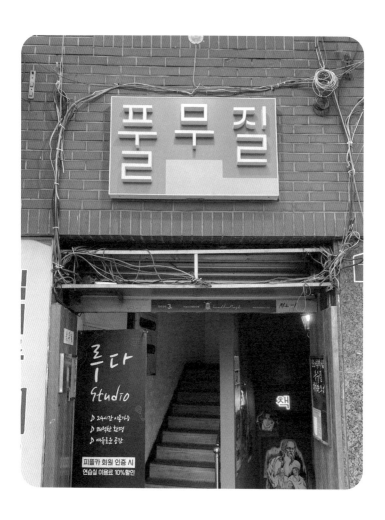

글자 만들기

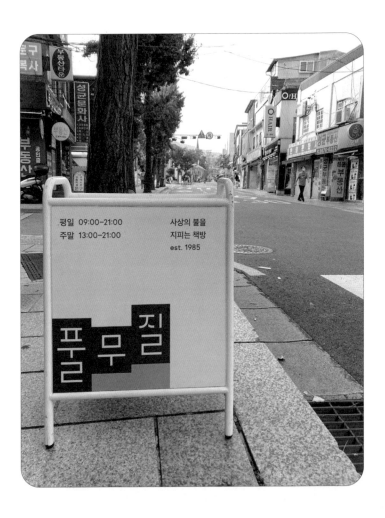

평일 09:00-21:00　　사상의 불을
주말 13:00-21:00　　지피는 책방
　　　　　　　　　　est. 1985

푸르무질

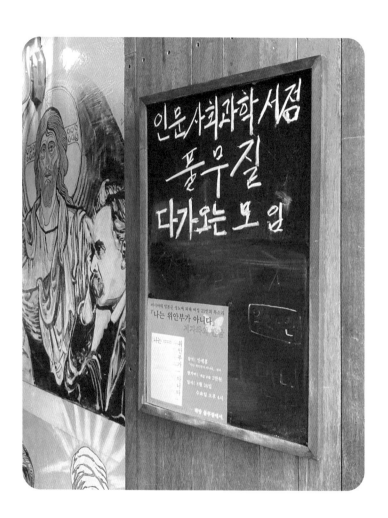

글자 만들기

예능 자막 타이포그래피[1]

1. 예능 자막이란?

웃음과 재미라는 요소는 시대를 막론하고 사람들을 매혹시켜 왔다. 책이나 영화나, 어떤 대중문화를 향유할 것인가를 선택하는 제1의 기준이 재미가 되는 세상이다. 사람들은 재미를 묻고 재미를 쫓아다닌다. 그렇다면 유행의 총아인 방송 프로그램에선 어떨까. 당연히 예외일 수 없다. 때로는 모바일 디바이스에서, 때로는 텔레비전이나 컴퓨터 화면에서 쉴 틈 없이 흘러나오며 시청자들을 울리고 웃기는 이른바 예능 프로그램. 지금은 방송 프로그램 중 단연코 '재미'를 목적으로 하는 프로그램인 '예능'의 전성시대다.

'예능 프로그램'이라는 말은 어디서 왔을까? 예능을 사전에서 찾아보면 '연극, 영화, 미술, 음악 등의 예술과 관련된 전반적인 능력을 일컫는' 단어라고 풀이돼 있다. 현대에도 그 의미가 변한 것 같지는 않다. 그러나 대한민국에서는 몇 년 전부터 미디어의 영향으로 주로 쇼, 오락 프로그램과 코미디 프로그램을 예능이라고 지칭하는 식으로 의미가 바뀌어 사용되고 있다. 대표 예능 프로그램이라 할 만한 무한도전 초창기만 해도 예능 프로그램이란 어휘는 생소했다. 대신 당시엔 연예오락방송 혹은 오락방송이라고만 했다. 무한도전의 흥행과 함께 오락 대신

[1] 윤디자인그룹이 펴내는 타이포그래피 잡지 ‹theT› 12호(발행2018.5.30)에 실린 후 추가 보완한 글입니다.

예능이란 어휘가 정착된 것이다.

예나 지금이나 관심과 재미가 생명인 예능 프로그램에서 패널들의 입담과 재미있는 코너들을 보조하면서 중요한 축을 담당하는 요소가 바로 상황에 따라 가지각색으로 등장하는 다양한 형태와 색상, 효과를 지닌 자막들이다. 똑같은 상황이라도 언제 센스 있는 자막을 치고 나오느냐, 어떤 폰트와 효과를 선택할 것인가에 따라 해당 장면의 웃음이 좌우되기도 하니 그 비중은 결코 작지 않다.

또 기술 발달과 문화 변화에 더불어 예능은 메이저 방송사만의 전유물도 아니게 되었다. 유튜버를 필두로 한 1인 미디어 창작자들에게 최대 화두는 재미다. 물론 스트리머의 성격에 맞게 기본 콘텐츠에 따른 교훈과 정보도 전달해야 하지만, 역시 그 밑에는 재미를 깔고 가야 한다. 유튜브에 예능 자막 제작법이라는 검색어를 입력하면 유명 예능에 나왔던 자막 스타일을 포토샵, 프리미어, 애프터 이펙트 등 어도비 소프트웨어로 손수 재현할 수 있는 영상들이 수두룩하다. '예능 자막'이 마치 '기타 배우기'의 기타처럼 하나의 카테고리마저 형성한 느낌이다.

사실 전달이란 기본을 지켜야 할 정갈한 뉴스 프로그램용 자막이 클래식 음악, 조용한 발라드곡 같다면 예능 자막과 이를 활용한 타이포그래피는 그 반대편 극점에 있다. 사운드 효과와 전자음, 각종 기술이 총집합한 최신 K-POP 아이돌의 앨범 속 트랙 같다는 느낌을 주는 것이다. 물론 보컬이 들어가긴 하나 전체 적으로 곡을 유지시켜주는 역할을 할 뿐 압도적인 핵심 요소로는 볼 수 없다는 점이 유사하다. 예능 자막 역시 폰트 하나로서 완성되는 게 아니라 수많은 효과와 재가공을 거쳐 탄생한다.

글자 만들기

예능 자막의 화려함은 예전처럼 한글 글꼴이 소수의
고딕과 명조만 존재했던 시대엔 절대 성취될 수 없었을 것이다.
오늘날의 풍요는 많은 글꼴 디자이너의 노력에 그 기초를 두고 있다.
제일 많이 나타나는 기성 폰트에 색을 입히고 각종 효과 혹은
작은 사진이나 모션을 더하는 것이다. 창작적인 순수 레터링은
거의, 아니 전혀 보이지 않는데 이는 시간이 흐르며 예능
프로그램에 걸맞는 재미있는 한글 폰트 팔레트가 충분해진 것과,
직접 창작하기엔 시간이 부족한 제작 환경이 복합적으로 작용한
것으로 보인다.

상황과 뉘앙스에 따라 다른 계열의 폰트를 사용한다.
어느 한 분류에 한정된 것이 아닌 캘리그라피, 정네모틀·탈네모틀,
헤드라인용 고딕, 평범한 고딕, 그리고 명조 폰트까지 다양하다.
고딕을 쓰다가도 감동적인 메시지, 마냥 웃어넘길 수 없는 심각한
부분을 다룰 때는 대체로 명조체가 등장하는 편이다.

2. 예능이 예능을 넘어서는 현상을 만들어 낼 때: 과거의 예능 자막

이상하거나 특이한 예능 자막은 일회성 웃음거리를 넘어서
시대를 건너뛰어 계속 향유되는 하나의 '밈'까지도 만들어 낸다.
예능 초창기에는 지금의 시선으로 보면 민망스럽다고 할 만한
자막이 많았다. 그렇게 오랜 시간이 지난 것도 아닌데 현재 기준으로
보면 상당히 어색한, 소위 '오글거리는' 자막들이다.

그 대표 격으로 들 수 있는 사례가 SBS에서 방영됐던 예능
〈실제상황 토요일〉의 한 코너인〈리얼로망스 연애편지〉에서 나온

소위 '섹도시발'이라는 유명한 케이스다. 여성 출연자가 무대 위에서
남성 출연자들을 유혹하며 댄스를 추는 상황. 댄스를 마무리한
출연자를 중심으로 양옆, 위아래의 네 방향으로 '섹도시발'이라는
네 글자가 화면을 꽉 채웠다. 원래 단어는'섹시도발' 이었으나 이미

SBS 〈실제상황 토요일〉의 한 장면

글자 만들기

가로쓰기로 넘어온 읽기의 흐름을 무시하고 세로쓰기로 배치하여 사람들이 '섹도시발'로 혼동하는 결과를 낳았다. 그렇지 않아도 이 화면은 전설의 섹도시발로 회자되며 엄청난 유명세를 탔다. 프로그램이 종영되고 10여 년이 지난 지금까지도 회자되고 있다. 다시 보아도 화면 네 귀퉁이에 꽉 들어찬 노란 빛깔 섹시도발이 센세이션을 일으키기 충분했다는 느낌이 든다. 수많은 연예기사 제목에 등장했고 JTBC 예능〈효리네 민박〉에서 출연자 이상순이 나무를 패는 장면에서 다시 등장, 방송사를 초월하여 오마주되었다. 지금도 많은 패러디영상의 제목으로 활약하고 있다.

가수 채연의 굴욕을 언급할 때 빠지지 않고 등장하는 '두뇌 풀가동'. 채연이 2007년 SBS 예능〈작렬 정신통일〉에 출연했을 당시 함께 깔린 자막에서 유래했다. 벌칙으로 마련된 풀장에 빠지지 않기 위해 출연자에게 다가오는 벽에 적힌 문제를 풀어 맞는 답이 적힌 구멍을 골라야 하는 미션. 문제인 2+2×2가 적힌 벽을 보여준 텔레비전 화면은 이후 비장한 표정으로 바라보는 채연 밑으로 붓글씨를 모티브로 한 윤디자인 유려체로 적힌 '두뇌 풀가동!'이라는 자막을 내보냈다. 채연은 풀이에 실패해 입수하고 말았다. 웃음 포인트는 간단한 사칙연산에 고뇌하는 모습과 이를 묘하게 조롱하는 듯한 필요 이상으로 심각한 자막 디자인. 이후 채연과 자막이 함께 잡힌 장면은 하나의 사진으로써 인터넷 커뮤니티에 광범위하게 돌아다니며 시대를 초월하는 장면으로 등극했다. '두뇌 풀가동!'이라는 문구 역시 수없이 많은 연예기사에 인용됐고 핸드폰 게임 제목으로까지 쓰이며 아예 머리를 많이 쓰는 상황을 표현할 때의 관용어구로 정착됐다.

'형이 왜 거기서 나와?'는 2014년 말 방송된 MBC 예능

SBS 예능 〈작렬 정신통일〉에 출연한 가수 채연의 영상

글자 만들기

무한도전 화면에서 유래한 문구다. 당시 이 프로그램의 고정 출연진이 음주운전으로 물의를 일으켜 하차한 사례가 있었던지라, 녹화 전날엔 술을 마시지 않기로 출연진들끼리 약속한 상황. 제작진은 유재석, 서장훈 등과 함께 몰래카메라 구도를 짜서 멤버들이 과연 약속을 지킬 것인지 유혹하는 몰래카메라를 짜 보기로 했고, 여기에 정형돈이 걸려들었다. 술을 마시자 유재석이 정형돈 앞으로 등장했고 정형돈의 놀란 표정과 함께 단정한 명조체로 "형이 왜 거기서 나와…?"하는 자막이 깔렸다. 아무것도 모르는 상태에서 당황한 정형돈의 순진무구한 표정과 꽃, 빛나는 효과에 분홍색 테두리, 그리고 좀 더 부드러운 이미지를 주도록 기울기를 준 명조체가 멋진 조화를 이루었다. 이후 정형돈과 자막이 함께 잡힌 해당 장면은 인터넷상에서 수없이 많이 언급되었고, 이후 JTBC 예능 〈밤도깨비〉에서 정형돈이 소유를 보고 놀라는 장면에서 또다시 등장하며 오마주되었다. 분위기는 비슷하지만 다른 명조체를 사용하여 차별화했다.

예능 자막과 인물이 처한 상황, 표정이 절묘하게 어울리며 인기를 끌고 있는 또 다른 케이스가 있다. 이번엔 개그맨 조세호다. 2015년 SBS 예능 〈세바퀴〉에 출연한 김흥국과 조세호. 평소에도 맥락 없는 멘트를 자주 던지는 김흥국이 조세호에게 "안재욱 결혼식에 왜 오지 않았느냐"고 질책(?)하자 억울한 조세호가 맞받는 과정에서 자막과 결합된 명장면이 나왔다. 두 인물의 대사도 대사지만 질책하는 듯한 김흥국의 단단한 고딕과 항의하는 조세호 밑부분에 깔린 불타는 듯한 자막 디자인이 멋진 대비를 이루며 역시나 수많은 패러디와 뒷얘기를 낳았다.

글자 만들기

3. 예능 자막 분석: 현재의 예능 자막

3-1. MBC 예능 ‹무한도전›

MBC 무한도전은 최초로 10여 년 이상 유지된, 모든 방송사를 통틀어 예능 프로그램의 간판이었다. 그간 무한도전을 상대로 한 수많은 프로그램이 명멸했지만 무한도전은 2018년 3월 31일까지 총 563부작으로 흔들림 없이 이어졌다. 종영의 이유도 라이벌의 약진으로 인한 부진이 아닌 자체 종영에 가깝다. 그런 만큼 자막 디자인도 별로 변화의 필요성을 느끼진 않았을 것이라는 생각이 든다. 무한도전에 등장하는 각종 자막은 초창기인 10여 년 전과 지금을 비교했을 때 주요 맥락에서의 폰트 사용이 거의 변화가 없기에 예능 자막계의 갈라파고스인 동시에 출발점이 된다.

진행하다가 다양한 변수가 등장하는데, 감정에 따라 다양한 폰트와 효과로 상황을 극대화시키고 있다. 한때 화제를 불러왔던 특집인 '컬벤져스'특집을 통해 상황별 폰트 사용을 대표적인 경우 몇 가지만 간단하게 살펴보자. '컬벤져스'편은 2018 평창 동계 올림픽에서 스위스, 미국, 영국, 중국, 일본 등을 차례로 연파하고 은메달 위업을 달성한 여자 컬링 대표팀을 섭외해서 진행했다.

프로그램상의 기본 진행은 머리정체 같은 두꺼운 고딕이다. 기본 폰트라도 장면에 압도되지 않고 돋보여야 하기에 거친 환경에서도 시청자들의 시각에 포착될 확률이 높은 두꺼운 굵기의 고딕 폰트들이 혼용된다. 반면 재미를 추구할 필요가 없거나 작은 공간에 세밀한 정보를 요하는 경우는 윤고딕. 마찬가지로 출연진들의 평범한 대사는 윤고딕200을 썼다. 평범함은 거부하는 예능인 만큼 평범한 고딕을 쓸 때도 정네모틀보다는 탈네모틀을

쓴다. 탈네모틀은 캐주얼하고 자유로운 굴곡을 가진 글줄로 정네모틀보다 무게감이 덜하기에 사용된 것으로 보인다. 정글같은 예능 화면에서 여린 윤고딕200을 보호하듯, 윤고딕200이 나올 때는 텍스트 박스가 외곽에 둘러쳐져 있다.

차 안을 비추는 첫 번째 씬. 눈이 내린 광경을 보고 조세호가 말한다. "저희를 환영하는 눈 아니겠습니까?" 이는 캘리그라피에 가까운 동글동글한 형태의 파스텔톤 색 폰트로 표시된다. 이 폰트는 이후 하하가 對일본전 마지막 샷에 대한 회고를 듣고 완전 영화라며 언제 개봉하냐고 물어보는 장면, 그리고 김은정 선수가 개인적으로 팬인 연예인(샤이니 태민)과의 전화 연결에서 요청받은 멘트를 날릴 때 등 주로 훈훈한 장면에서 표시되는 것을 알 수 있다.

조세호가 날린 이 멘트는 멤버들에 의해 무시된다. 이렇게 심각하거나 싸해지는 상황에선 위의 동글동글한 폰트와는 달리, 붓글씨라는 같은 뿌리를 가지지만 붓에 먹물이 부족해 생겨나는 갈필의 구체적인 질감까지 드러나고 좀 더 정체로 써서 심각성을 강조한 폰트를 썼다.

이어서 이렇게 멤버들끼리 아웅다웅하고 있을 때, 김태호 PD가 차량이 의성에 들어왔음을 알린다. 이처럼 화면 밖에 존재하는 PD의 멘트, 혹은 전화상의 인물처럼 외부인이 말하는 장면을 삽입할 때는 너무 무겁지 않게 납작펜으로 쓴 듯한 삐뚤빼뚤하고 경쾌한 폰트가 쓰인다.

對일본전 경기 결과를 설명할 때처럼 중요한 사실, 감동적 메시지를 전달하려 할 때는 명조체. 명조는 일반적으로 좀 더 진지한 텍스트에 적합하다고 여겨진다. '진지한 궁서체' 열풍을 보아도 그렇지만, 손글씨의 흔적이 살아있는 폰트가 그렇지 않은

폰트에 비해 진정성을 전달하기가 유리하다. 〈무한도전〉에선
명조로 쓰인 텍스트의 크기를 글자마다 들쑥날쑥하게 만들고
오른쪽으로 기울여 예능에 맞도록 변형시켰다.

대표팀 김경애 선수가 자신이 관심 있던 연예인(워너원
강다니엘)과의 전화 연결에는 안절부절못하고 관심 없는 연예인
(샤이니 태민)과의 전화 통화에선 쿨하고 사무적으로 말하는
장면에선 아무 장식이나 효과 없는 굴림체를 썼고, 유재석이 목소리
톤이 다르다며 이를 꼬집는 장면에선 불에 타버린 듯한 질감과 붉은

2018년 〈무한도전〉 '컬벤져스' 편

　　　글자 만들기

빛깔이 추가된 고딕 자막이 나왔다. 다음에 언급하겠지만 〈하트시그널2〉에서 출연진들이 나누는 어색하지만 설레고 긴장되는 대화들도 굴림체와 같은 둥근 고딕 계열인데, 비슷한 폰트라도 곡률과 비례에 따라 완전히 다른 상황에 쓰일 수 있다는 점이 재미있다.

자막이 마치 움직이는 듯한 3D효과를 사용한 예도 있다. 제일 많이 쓰이는 것이 화면 뒤에서 앞으로 튀어나오는 듯한 효과다. 유재석이 "컬링의 전설이 탄생한 의성에 드디어 왔다"며 오프닝 멘트를 던질 때 화면 뒤에서 앞으로 튀어나오는 듯한 3D 효과가 더해진 "드디어"라는 고딕체가 뜬다. 이것은 깜짝 등장이나 확 강조해야 할 문구가 있을 때 주로 쓰인다. 후에 컬링 대표팀이 등장할 때, 조세호가 대표팀에게 줄 화환을 가져오는 장면에서도 "드디어 만났다"가 이런 3D 효과가 적용되어 뜨는 모습을 볼 수 있다.

마지막으로 감정이나 동작 같은 부가 설명을 덧댈 때는 구름 형상을 띄우고 그 안에 구름체를 쓴 자막을 띄운다. 구름에 구름체라. 의도한 사용일까? 이 구름은 〈무한도전〉의 전체 자막에서 공통된 역할을 한다. 꼭 한 유형에만 국한되는 게 아니라 유재석이 화환에 쓰인 팀킴(컬링 대표팀의 별칭)이라는 단어를 보고 "(그렇다면) 우리는 팀킬"이라며 자학할 때도 주 자막 위에 자학이라는 문구가 구름으로 더해지는 등 자유롭게 사용된다.

3-2. 채널A 예능 〈하트시그널〉

인간의 원초적 욕구인 재미를 최대한으로 충족시키는 것이 예능의 목표라면, 예나 지금이나 인간 최고의 관심사라 해도 과언이 아닌 '타인에 대한 애정'을 다룬 예능도 없을 수가 없다. 작게는

프로그램상에서 패널을 서로 엮어 러브라인을 만드는 것에서부터 공개적으로 애정 관련 예능임을 표방하는 식까지. 이른바 '애정 예능'은 오락 프로그램 초창기부터 꾸준히 존재했다. 이 중 〈하트시그널〉은 정통 '입주형 애정 예능'이라고 할 수 있다. 포맷의 독창성은 일단 차치하고라도, 출연자들의 에피소드가 펼쳐지는 무대(강북 부촌의 고급 주택)나, 등장하는 전자기기·식사문화· 차량·행동 양식 등 현재 한국 사회가 품은 욕망의 축소판이라는 데엔 이견이 없으리라 생각한다.

앞서 말했듯 프로그램은 과거 SBS 애정 예능 〈짝〉을 연상시키는 〈시그널하우스〉라는 주택에서 진행된다. 여기 일정기간 입주한 사람들이(직장 등 일상생활은 그대로 영위하고 시그널 하우스에선 주거만 이루어진다) 같은 입주자들 중 호감 있는 상대를 찾고, 그 과정을 스튜디오에서 지켜보는 패널들이 하우스 입주자들의 러브라인을 예측해 알아맞히는 형식을 취하고 있다. 카메라는 이런 입주자들의 생활을 비추고, 예측자들로 불리는 스튜디오 안의 패널들은 여기 비친 입주자들의 행동 양태를 분석해서 사족을 달거나 결론을 내리며 중간중간 진행하듯 프로그램을 이끌어 간다. 이원화된 장면이 필요한 셈이다.

하우스와 스튜디오, 이 이원화된 장면에 쓰이는 폰트의 양상은 전혀 다르다. 카메라가 입주자들을 비출 때는 폰트가 복잡다단하지 않고, 색상 같은 최소한의 변화만을 허용한다. 입주자들이 서로 나누는 대화가 이때 자막의 주종을 이루는 만큼 폰트도 지나치게 화려하거나 눈에 띄지 않고 약간의 어색함과 설레임을 대변하듯 얇은 굵기의 둥근 고딕만을 사용하고 있다. 남· 녀간 대사도 단지 파스텔톤 색상으로 구분될 뿐이다. 해야 할

예능프로그램 〈하트시그널〉 시즌2의 한 장면

스튜디오에서는 패널들이 입주자들의 모습을 관찰하고 예측한다.

글자 만들기

역할이나 동작에 따라 폰트도 달라지는 - 그러니까 인물 옆에
바로 붙어 동작을 나타내는 폰트, 주 자막 폰트, 주 자막 위에
부가적으로 붙는 폰트가 모두 다른-일반 예능과 달리
〈하트시그널〉은 그렇지 않다. 다른 역할을 하는 대사는 폰트와
함께 붙는 기호만으로 구분된다. 풍경 묘사같이 성격이 아예
다른 정보를 표시해야 할 때도 정갈하고 얇은 명조꼴로 필요 없는
화려함을 최소화시키고 있다.

반면 카메라가 스튜디오를 비출 때는 하우스 분위기와는
180도 다른 자막이 등장한다. 패널들이 불꽃 튀는 토론을 통해
러브라인을 분석, 예측하는 과정에서 마치 참았던 표현 욕구가
분출되듯 일반 예능과 다를 바 없는 많은 폰트가 화면을 수놓는다.

전작의 인기를 등에 업고 2020년 3월 말부터 전파를 탄
속편 〈하트시그널3〉도 상황에 맞춘 폰트 설정은 비슷하다. 하지만
입주자 대사나 주요 자막에 독립 폰트 디자이너 채희준이
디자인한 명조 계열 폰트 '초설'을 써서 서정적인 맛을 더했다.
프로그램 외적으로도 이는 의미가 있다. 메인스트림에 있는
디자이너들이 점점 개성적인 글자 표정을 찾아서 소규모 폰트가
입점한 마켓에까지 눈을 돌리고 있다는 신호이기 때문이다.

4. 예능 자막의 미래는 어떤 모습일까.

일단 한글 디자이너가 늘어나고 시장이 커지는 만큼 한글
폰트 지도도 더욱 꼼꼼히 채워져 사용 가능한 옵션이 늘어날
것이다. 또는, 현재 주류인 형식과 달리 완전 새로운 포맷이 등장할
가능성은 없을까? 예를 들면 이원화된 포맷인 〈하트시그널〉형이

글자 만들기

주류를 이루거나 그 이상의 다차원 포맷이 등장할 수도 있겠다.

자막이 송출되는 형태 역시 지금은 정적이지만 미래엔 용도에 따라 움직이는 듯한 모션이 강조되는 등 그 변화 속도와 양상을 감히 단정 짓기 어렵겠다는 생각마저 든다. 그만큼 이 분야가 소비의 첨단을 달리고 있다는 증거다.

하지만 단 한 가지 변치 않을 사실은 환경이 변하고 기술이 변하더라도 예능 자막은 시대상을 반영하는 거울로서, 예능 프로그램이라는 형태가 존재하는 한 오직 '재미'라는 가치를 위해 끊임없이 진화해 나갈 것이라는 점이다. 포맷 변화와 자막 표시 기술의 발전, 그리고 화제성 자막 디자인과 결합해 생겨나고 향유되는 신조어까지. 이를 지켜보는 즐거움은 고스란히 시청자의 몫이다. 오늘도 완성도 높은 재미를 끌어내기 위해 작업하는 디자이너들에게 감사를 보내고 싶다.

마이너 잡지 타이틀

나는 헌책방을 좋아한다. 헌책방은 직접 가서 보는 것도 좋지만 요즘엔 인터넷 사이트를 둘러보면서 사고 싶은 책이 있나 찾아보는 재미도 쏠쏠하다. 원하는 잡지를 찾다 보면 원하든 원치 않든 다른 것들도 같이 보게 마련. 대중적으로 잘 알려지지 않았거나, 지금은 잊힌 옛날 간행물 중 타이틀이 독특한 몇 가지를 꼽아 봤다.

89년 여름 창간한 〈작가세계〉 타이틀. 도서출판 세계사에서 펴낸 〈작가세계〉는 분량의 1/3 이상을 한 작가에 집중 할애, 심층적으로 다루는 국내 흔치 않은 문학지다. 타이틀을 처음엔 그냥 미숙하게 그린 줄 알았는데 살펴보니 그게 아니다. 평범한 견고딕을 군데군데 뜯고 잘라내서 마치 학림다방 로고타입처럼 생소한 느낌을 준다. 다만 학림다방의 그것이 세월의 흐름에 따른 변형을 그대로 차용한 경우라면, 〈작가세계〉는 아예 의도적으로 이런 디자인을 썼다는 점이 다르다. 그만큼 심도 있게 파고들겠다는 뜻이었을까. 2017년 봄호를 마지막으로 휴간 기사가 날 때까지 이 타이틀은 그대로였다.

〈다리〉 창간호. 70년 9월 김상현·윤재식·윤형두 씨를 중심으로 출범한 〈다리〉는 같은 해 11월호에 실린 '사회참여를 통한 학생운동'이 문제가 돼 발행인·주간·필자가 모두 구속되는 시련을 겪으면서 70년대 초 전위적 시사지로 기능했다(중앙일보 89.7.31). 사실 '사회참여를 위한 학생운동'은 당시 국가보안법으로도 별로 꼬투리 잡을 게 없는 글이었다. 그런데도 검찰에서 문제 삼은 이유는 1971년 4월 대통령선거를 앞두고 박정희를 상대할 신민당 김대중의 손발을 묶기 위해서였다. 〈다리〉를 펴내는 범우사가

작가세계
1997년 겨울

박노해 특집

투쟁에서 성찰로 가는 먼 길

문학적 연대기(방민호) 시인을 찾아서(박동선)
시인론(도정일) 작품론(박노자·윤수필)
시인에게 보내는 편지(정상구)
작가연구자료(방민호)
신저시 겨울이 못하다 ㅋ 138

시: 문성회·최두호·이길은·박시열·정채학

작가작가자료

엽편소설/박태순 갑이백 의 그녀

비평/양선호·황현진·임철화·송지돼
생각비평/박시마오 고저
서풍/이동하·양안소·김정원·문혜진
생대/작가동등이 꿈꾸는 생활 정현우
슬 엘로우

작가연구/경영성주 백노해 수백살
단편소설/박헤저의 수 백화

35

작가세계
Writer's World
2015년 가을

김별아 특집

신작소설 〈김별아〉
작가론 현순영
작품론 정심미
인터뷰 강동식
작가연구자료 차혜림

단편소설 송민혜애 조동호
박천민이 이주아
노 미나연 손동규

시 장석주·최연·강기희·권철압·김이강·이병철·탕이참·하세성·김희숙

이 개월의 문학 한국 문학의 기록됩다 · 정지문 · 규질연
신문단평 대화하는 나모르는 사람들 닭 박전화
특별대담 군대를 드리에게 문는가 탕민호·박광성

시인산책 허형민
신작시 슬밀 타사택
대표시 영혼의 눈 외 7탄
나의 시론 이 상처된 서정의 시대의 감각을 위하여 탕규원
허형민 그들의 허이상각–허형민의 가세로 박병롤, 탕규원
허형민 시인영보 노-정

106

월간 다리
창간호
9

김대중 후보의 자서전과 공보물도 함께 발간하는 회사였던 것이다. 어쨌든 진보적인 분위기였던 잡지 논조를 대변하듯 〈다리〉 창간호 타이틀은 50년 전에 그려졌다기엔 상당히 아방가르드하다. 오히려 컴퓨터로 드로잉한 요즘 레터링에 가까운 모습. 후기로 갈수록 오히려 보수적인 붓글씨 타이틀로 바뀌는 게 아쉽다.

〈법과 사회〉 창간호. 학술단체 법과사회이론연구회가 엮고 창작과비평사에서 펴냈던 잡지다. 부정기 간행물로 창간됐다가 반년간지로 전환된 〈법과 사회〉는 억압적, 권위적 법문화를 타파하기 위한 각종 칼럼과 미국, 중국, 독일 등 각국의 법학교육을 소개하는 등 진보적인 방향을 추구했다. 타이틀의 높게 솟은 중성과 타협하지 않는 각진 자소가 참신하다. 그러나 2호부터는 마치 고딕서체인 황미디엄을 Condensed[1]하게 줄인 듯한 보수적인 타이틀로 바뀌어 창간호의 신선함이 다소 퇴색했다.

1) 가늘고 긴 활자를 의미할 때 폭이 좁다는 의미로
 서체 디자이너들이 사용하는 단어

청파동 산책 : 청아삘딩과 청파교회

숙명여자대학교가 있는 서울역 부근 청파동은 지도로 보면 도심
중의 도심에 있는데도 어쩐지 '도심'이란 말에 어울리지 않게
한산하게 느껴진다. 멀지 않은 종로나 무교동 등지의 크고 작은
건물들이 도심부 재개발로 쓸려나가는 사이 청파동, 만리동 주변은
조용하게 흘러온 듯한 인상이다.

　　가끔 어떤 엄청난 것이 무심코 옆을 스쳐 지나가거나 별로
대단찮은 것처럼 태연하게 바로 앞에 놓여 있는 광경을 볼 때가 있다.
금괴가 길가에 떨어져 있는데 주변인들은 마치 그 자리엔 그런 게
없다는 듯 무심하게 지나치고 있을 때. 나 혼자 그 현장에 홀로
떨어진 듯 이방인이 된 느낌이 들 때가 있다. 나는 건물 표지석에
관심이 많아 지금껏 수많은 표지석을 봐 왔다. 그러나 다들 '정초'나
'준공' 한자와 날짜 정도나 적어 놓지, 이런 형태는 처음 본다. 이건
차라리 그래픽 디자인이라고 해야 옳을지도 모른다.

　　드로잉과 같은 마블링과 자유로운 손글씨로 된 이 표지석
안에는 한정된 지면에 다 표현하기 어려운 1970~80년대
청년문화(청년문화라는 말만큼 애매하고 추상적인 말이 없지만
편의상 통기타, 청바지, 생맥주로 대표된다는 감성을 뭉뚱그려
이렇게 말해두자)를 연상시키는 맥락이 담겨 있다. 한마디로
'자유롭다'. 포크 실황 음반 〈맷돌〉 앨범 커버(1972), 〈양희은
고운노래 모음〉커버 뒷면(1971)에 담긴 손글씨를 참고하면 그런
감성에 대한 설명이 될지 모르겠다.

　　1974년 7월, 이 대지에 3층짜리 청아삘딩을 지은 건축주는
누구였으며 표지석을 새긴 사람은 또 누구였을까. 전국적으로 보면

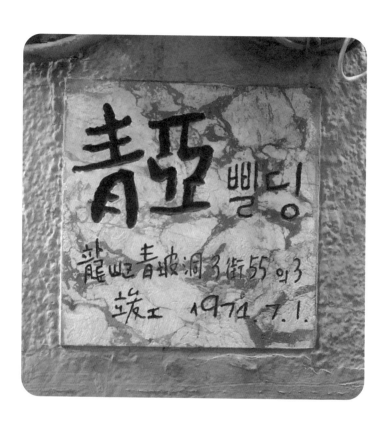

글자 만들기

1972년 발매된 포크 실황 음반 〈맷돌〉 앨범

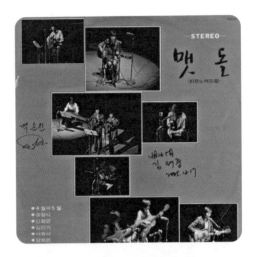

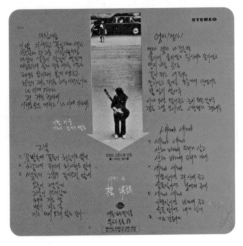

이런 형태는 오히려 많이 남아 있을 수도 있다. 그러나 적어도 서울에선 처음 보는 표지석이고 그래서 그만큼 소중하게 느껴지는 것이다. 이 표지석은 청파동이 본격적인 개발과 거리가 먼 덕분에 46년간 살아남을 수 있었다. 청아삘딩이 있는 서울시 용산구 청파동3가 55-3은 지금은 용산구 청파로 271이라는 주소로 간판을 바꿔 달았다.

청아삘딩에서 남영역 쪽으로 얼마쯤 더 가면 청파교회가 있다. '교회'라는 공간은 아마 대한민국 사회에서 가장 대중적인 종교건축일 것이다. 아직 교회라는 공간을 본격적으로 체험해 보지 못해 '교회건축이란 이래야 한다'는 통찰을 제시할 순 없어도, 남영동에 있는 청파교회는 그간 봐온 도심 속 교회의 초고층 혹은 유리궁전을 연상시키는 화려한 예배당들과는 분명 다른 느낌을 준다. 길가에 바로 접해 있는데도 관심 갖고 보지 않으면 교회인지 모르고 지나갈 만큼 고요하다.

1937년 서로 다른 두 교회가 합쳐져 지금까지 이어져 온 청파교회는 오랫동안 그 시작점을 1929년 5월 1일 세워진 용산교회로 삼았으나 문의와 연구를 거쳐 1908년으로 확정, 2005.5.1부터 97주년 예배를 드리게 됐다고 공식 홈페이지에 적혀 있다. 79년엔 아직 설립일이 1929년이었기에 예배당 정초석도 50주년 기념으로 새겨져 있다. 정초석이나 명판 글자를 보면 그 건물의 분위기가 대충 들어오는데 청파교회가 딱 그렇다. 대충 새기지 않고 붓글씨의 섬세한 흔적을 살린 것이 차분하고 잔잔하다. 맺음 하나하나 신경 쓴 게 비슷한 시기에 만들어진 수많은 불량(?) 정초석과 비교하면 가치가 높다. (지금은 없어졌지만 미아리 고개를 관통하는 동선동 고가 표지석 글자를 보면 '대충 쓴 글씨'가

남영동 청파교회(위)와 예배당 정초석(아래)

뭔지 알 수 있다. 서울역 우체국 앞 지하보도 정초석 글자도
만만찮게 불량하다.)

벽돌을 주조로 앞부분을 흰색 장방형 타일로 뒤덮은 것은
전형적인 옛날 양식. 전면에 웅장한 수직적 흐름이 계속되다
한쪽 끝에 십자가를 높이 올린 모습은 왠지 남대문 상동교회가
생각나는 구성이다. 소탈하면서도 건조하지 않다. 현판 양옆의 작은
등과 출입구 우측 틈에 쏙 들어간 나무 벤치·화단까지. 모두가
제자리를 찾아 들어간, 잘 뭉쳐진 단단한 알맹이 같다는 느낌이
드는 건축이다.

남영동 주변이 원래 재개발과 거리가 멀긴 하지만 청파교회
건물은 그중에서도 특별하다. 바뀌지 않는 동네 속에서도 아마 제일
바뀌지 않았을 건물이다. 유일하게 눈에 띄는 변화라 한다면
2009년 사진엔 무늬 창살이 건물 전면을 덮고 있었는데 지금은
창문 측 창살은 다 걷어버린 정도다. 경동교회와 같이 역동성으로
눈길을 끄는 교회건축도 있지만, 청파교회는 그와는 살짝 결이 다른
잔잔함과 단단함으로 기억에 오래 남을 것 같다.

유서 깊은 카페의 글자꼴[1]

'변치 않는 것은 오직 모든 것이 변한다는 사실뿐'이라는 말처럼 모든 것은 변하기 마련이다. 그중에서도 한국의 카페, 특히 역세권 카페들의 변화 속도는 상당하다. 자리를 옮기거나 사라지기도 하며 살아남기 위해 전면 리모델링을 통해 과거의 흔적을 털어내고 소비자의 입맛에 맞춰 끊임없이 변화를 추구한다.

반면 옛 흔적을 그대로 유지하며 오랜 시간 살아남은 카페도 있다. 이들이 이겨낸 세월의 무게와 내공의 흔적은 카페 내·외부의 글자꼴에도 고스란히 묻어난다. 60년 넘게 한자리를 지키며 한때 '서울대학교 문리대학 제25강의실'이라 불리기도 했던 대학로 학림다방이 대표적 예다.

학림다방을 배경으로 한 정찬 씨의 소설 〈베니스에서 죽다〉에는 이런 구절이 있다. '60년대 초 문을 연 학림은 수많은 젊은이들에게 추억을 남긴 채 1983년 문을 닫았다. 주인이 미국으로 이민 가 버린 것. 학림을 인수한 새 주인은 60년대 분위기를 털어내고 대학로라는 소비문화 거리에 어울리는 공간으로 꾸몄다. L선배가 망연자실한 것은 당연한 일이었다. 그 후 1987년 학림을 인수한 K사장은 과거의 정취 살리기에 골몰했다. 내부 단장을 새롭게 하는 한편, 학림의 추억을 안고 찾아오는 〈늙은 손님〉들을 반갑게 만났다.'

어디까지나 소설이란 타이틀을 달고 있긴 하지만 이 이야기는 당대 정황상 작가의 자전적 체험을 바탕 삼고 있는 것이 확실해

1) 월간 디자인 연재

글자 만들기

보인다. 실제로 <학림>이라는 타이틀을 처음 내건 신선희 씨가 60년대 초부터 20여 년간 경영해왔던 학림다방은 그녀의 미국 이민으로 제1장의 막을 내렸다. 그 후 다방을 인수한 김 모 씨가 학림이란 이름을 계승했지만 '옛날 아득하고 포근했던 학림의 분위기가 아쉽다'(1983.7.28 경향신문)는 신통치 않은 반응을 얻은 것으로 보아 예전 그대로의 내장은 아니었겠다. 그러던 차에 87년 현 사장인 이충열 씨가 학림을 인수해 예전 정취 그대로의 분위기로 다방을 되살려 놓은 것이다.

특히 입구 유리문에 시트지로 바른 명조체 '학림'에서 카페의 헤리티지가 엿보인다. 여기저기 떨어지고 잘려 나갔으며 원래 색이 무엇인지 가늠조차 어려울 정도로 낡은 이 시트지에서는 학림다방만의 시간과 아우라가 느껴진다. 초·중·종성의 자소가 꽉 찬 라운드형 고딕에 기하학적 로만 알파벳을 결합한 스타일은 1970·80년대, 그중에서도 1980년대에 특히 유행했던 양식이다. 80년대 학림이 겪은 변혁의 소용돌이 어디쯤에 있던 디자인인가. 중간에 단명했던 대학로 소비문화에 맞는 현대적 공간으로서의 학림이 남긴 유물일까?

재미있는 것은 카페 운영자가 적극적으로 이 시간의 흔적을 아이덴티티로 수용했다는 점이다. 예리한 방문객이라면, 메뉴판 커버나 원두포장지에 새겨진 '학림'이라는 두 글자가 입구에서 본 글자와 잘린 모양까지 같다는 사실을 금세 알아차리게 된다. 십수 년간 길거리에서 수없이 마주쳤던 이 흔한 명조체가 학림다방에 이르러 흔적을 안은 로고타이프로서 새로운 지위를 획득한 것이다.

황동일 시인은 학림다방을 일컬어 '매끄럽고 반들반들한 현재의 시간 위에 과거를 끊임없이 붙잡아 매 두려는 위태로운

글자 만들기

게임을 하고 있다'라고 묘사했다. 그런데 내가 보기에 학림다방은 한 가지 게임을 더 하고 있는 것처럼 보인다. 점점 떨어지고 변형되는 입구의 글자꼴을 정체성으로 붙잡고 있는 아슬아슬한 게임 말이다.

수도권 전철 3호선 안국역 사거리에는 1985년에 문 열어 올해로 32년이 된 브람스라는 터줏대감 카페가 있다. 굳이 비교하자면 학림다방보다는 살짝 젊지만, 30여 년의 시간을 짧다고 말할 수 있는 사람은 아무도 없을 것이다. 인터뷰에 의하면 브람스 안 의자와 책상·마룻바닥·계산대 등 내장재는 개업 후 한 번도 다른 형태로 교체하지 않았다. 도중에 망가져서 못 쓰게 된 것은 있어도 의도적으로 갈아엎은 가구들은 없다고 한다. 당연히 카페의 문을 열고 들어오는 사람들의 면면은 요즘 프랜차이즈 카페의 그것과는 확연한 차이가 있다. 예전에는 각종 미대 교수님들과 경기고, 바로 옆 현대그룹 사옥에서 온 사람들로 점심시간만 되면 자리가 없을 정도였다고 한다.

내장재를 바꾸지 않았듯 외부 간판 역시 오픈 후 30여 년간 바뀌지 않았다. 흰색 바탕에 명조체로 쓰인 '브람스'. 군데군데 갈라지긴 했지만, 윤명조 같은 말끔한 명조체가 아닌 붓의 흔적이 비교적 살아 있는 고전적 명조체가 클래식을 주로 틀어주는 카페 분위기를 잘 대변해 준다. 요하네스 브람스의 초상과 함께 넓은 자간으로 쓰여 있는 '브람스' 세 글자는 네온사인과 각종 컬러로 점철된 요즘 카페 간판과는 또 다른 방식으로 어두운 안국역 사거리 위에 또박또박 존재감을 각인시키고 있다. 때로는 정갈한 기존 폰트가 특색을 살려 따로 디자인한 로고타입보다 잘 어울릴 수도 있다는 좋은 예다.

중앙대학교 인근의 카페 터방내에서도 시간의 결을 느끼게

글자 만들기

된다. 1983년 문을 열었다는 이곳은 학림다방에 비해 역사는 짧지만, 벽돌로 구획한 각각의 좌석과 조명, 화장실 등을 크게 개조하지 않고 지금까지 이어오고 있어 영상과 사진으로만 접할 수 있었던 1980년대의 감성이 확 느껴진다. 이곳의 간판 역시 범상치 않다. 소위 '후렉스 간판' 형식의 메인 간판을 중앙에 두고 양옆으로 2개의 돌출 간판을 설치했는데 돌출 간판은 훗날 추가 설치한 것으로 보이지만 메인 간판은 세월의 흔적이 제법 있어 보인다.

로고타이프라 할 수 있는 간판 글자는 붓의 흔적이 엿보이지만 명조체라 하기엔 무리가 있다. 정확히는 명조체로 정제되기 전 단계인 붓글씨에 좀 더 가깝다. 좁은 자폭(한글 외곽에 가상의 사각형을 그렸을 때 손글씨는 보통 정방형보다 좁은 장방형을 이룬다), 초성 ㅌ과 ㄴ의 가파르게 상승하는 선, '방' 자에서 보이는 자연스러운 흘림이 이 글자의 태생을 말해준다. 정면 간판 왼쪽에는 마메 컷[2]을 떠올리게 하는 커피잔 일러스트레이션이 있다. 한때 한국의 뒷골목에서 자주 볼 수 있었던 스타일의 이 간판은 카페와 카페 주인의 뚝심을 거리로 끊임없이 발산한다.

카페들을 둘러보며 느낀 공통된 인상 중 하나는 공간에 대한 넘치는 애정과 고집스러우리만치 확고한 운영 원칙이었다. 무조건 손님의 기호에 맞추기보다는 자신이 세운 원칙을 고수하고 있는

2) 오래전 작업 현장에서 디자이너들이 사용하던 은어. 자그마한 무언가를 곁다리로 붙일 때 사용하는 일본어 접두어 마메(まめ)에서 나온 것으로 추정된다. 일러스트레이션으로 순화할 수 있다.

것이다. 물론 긴 시간 이런 고집에 대한 크고 작은 대가 역시 치러야 했으리라. 하지만 꼿꼿이 한자리에서 세월의 풍파를 이겨낸 이 매장들은 이제 멀리멀리 흘러 가버린 첨단 트렌드와 대척점을 이루며 다시금 주목받고 있다. 변치 않는 것은 없다는 사실을 인정해야 하지만, 그럼에도 때로는 영원히 변하지 않았으면 하는 것들도 있다. 카페와 함께해온 글자꼴들이 언제까지나 사라지지 않고 그곳에 남아 있길 바라 본다.

　　　　　글자 만들기

한국도로공사 BI의 추억

예전 이야기다. 민족 대이동의 계절이 돌아올 때마다 가족을
따라가는 어린이가 그렇듯 나 역시 자동차 뒷좌석에서 길고 지리한
과정을 거쳐야 했다. 오래된 자동차 특유의 메스꺼운 내장재
냄새(설계에 심각한 결함이 있는 것이 틀림없다) 때문에 나는 차를
장시간 탈 때면 항상 두통에 시달렸다. 너무 추울 때만 아니면
항상 창을 열어놓고 바람을 맞으며, 창문 밖을 보며 달렸다. 그런
호사도 교통체증이 없는 곳에서나 가능했지만 말이다.

그렇게 고속도로를 달릴 때 창밖을 바라보면 하루에도
몇 번씩 마주치는 BI(브랜드 아이덴티티)가 있었다. 고속도로
관리 주체인 한국도로공사의 심볼과 로고타입이었다.

그때, 내게 CI니 BI니 하는 개념 따위는, 지구 반대편에서
들려오는 명사들의 호화 만찬 소식만큼의 관심도 생기지 않는
안드로메다 속 세계였다. 그러나 한 가지만큼은 확실히 알 수
있었다. 그 심볼은 이상했다. 내가 생각하기에 보통 한국 회사의
심볼은 그 회사 영문 약자를 대입해 보면 대부분 맞아떨어졌다.
그런데 한국도로공사의 심볼은 전혀 그래 보이지 않았다.

저건 알파벳인가? 그렇다고 무슨 도로 모양을 형상화한 것
같지도 않은데. 억지로 교차로나 사거리 따위에 갖다 댈 수 있을
것 같긴 하지만. 왼쪽에 있는 선들은 속도감을 위한 장치처럼
보인다. 하지만 나머지는 무엇을 표상하는지 도통 알 수 없었다.
뭔가 쓸모없이 복잡해 보였다. 20세기 후반의 초등학생에게 신뢰할
만한 검색 루트가 있는 것도 아니고 부모님에게 물어본다고
될 성격의 문제도 아니었다. 톨게이트 티켓, 그리고 도로 군데군데

〈한글 로고타입·레터링〉(안국문화, 1992)에 실린 옛 한국도로공사 BI.

　　　　글자 만들기

나타나는 도로공사 CI가 적용된 차량과 건물 간판을 보면서 끊임없이 궁금해하는 수밖에 없었다.

시간이 지나면서 온 가족이 고속도로를 달릴 일은 적어졌다. 도로공사 CI도 바뀐 마당에, 이제 내겐 이런 의문 말고도 신경 쓸 것들이 너무나 많아졌기에 이 궁금증은 자연스럽게 기억 속에서 사라져 갔다.

훗날 알게 된 심볼의 정체는 한국도로공사의 약자 KHC 중 'KH'의 형상화였다. 좀 더 자세하게는 한국도로공사의 영문 이니셜인 'KOREA HIGHWAY CORPORATION' 중 앞 두 글자인 K, H를 이용해서 '미래를 향하여 끊임없이 전진하고자 하는' 기상을 표현해, '한국도로공사의 진취적 이미지에 부합'하도록 디자인한 심볼이라 한다.

그렇다면 로고타입은 어떨까? 심볼과 함께 디자인된 한글·한자 로고타입은 1970~80년대 유행했던 넓은 장평의 합자 스타일이다. 합자(ligature) 스타일이라는 건 중성·종성, 혹은 초·중·종성이 모두 연결된 형태를 갖고 있다는 뜻이다. 이런 합자 스타일 한글 로고타입은 CDR어소시에이츠의 디자인을 시작으로 한국외환은행이나 대림산업에부터 체신부, 바른손, 국민투자신탁 등 회사 규모와 분야를 막론하고 널리 유행했다.

'한국도로공사'라는 당시의 문자열도 분명 이런 유행의 영향을 받았을 것이다. 그러나 한 조류를 차용했을 뿐이라고 보기엔 합자 스타일은 '한국도로공사'와 찰떡으로 생각될 만큼 궁합이 잘 맞는 모양새다. 특히 한글에서 그렇다. 굵은 웨이트를 가진 글자들이 적당한 곡률을 유지하며 이리저리 연결되어 있는 모습은 도로 그 자체 아닌가. 특히 '도'와 '로'에선 초성과 중성을

연결, 자신이 어떤 회사의 로고타입인가를 대놓고 암시한다. 세로 기둥에 붙은 부리(세리프)도 기둥 본체와 완전히 같은 시각적 굵기를 가져, 부가적으로 붙은 부리가 아니라 거의 세로 기둥의 일부분으로 보일 정도다. 시작 부분은 심볼의 각도와 동일한 사선으로 마무리되어 도로 하면 연상되는 속도감을 살렸다. 완만한 호를 그리며 꺾어지는 글자 모서리 또한 한글 로고타입 중 전혀 새로운 요소가 아닌데도 '한국도로공사'에 와선 마치 이 회사만을 위해 디자인된 게 아닌가 하는 착각을 불러일으킨다. 한자 역시 한글에서 보이는 분위기를 이어가되 복잡한 획을 모두 살릴 수 없으므로, 판독이 가능한 범위 안에서 창의적인 삭제와 병합의 과정을 거쳤다. 좀 더 복잡해졌을 뿐 로고타입이 갖는 도로 관련 회사로서의 정체성은 그대로라는 인상이다.

　　지금은 완전히 다른 형태로 바뀌어 사진과 기타 자료로만 남게 된 옛 한국도로공사 BI는 개인적으론 어린 시절의 의문을, 좀 더 공식적으로는 자와 컴퍼스로 대표되는 한국 디자인사 속 특정 시기(1970~80년대)에 대한 향수를 불러일으킨다.

디테일이란 무엇인가

디지털시계 숫자판은 어떻게 생겼을까? 아마 이 질문에 대답할 수 없는 사람이 많지는 않을 것이다. 그렇다. 우리는 지금까지 살면서 손목에서, 벽에서, 혹은 차량에서 수없이 많은 디지털 시계를 보면서 살아왔다. 디지털시계 속 숫자는 대개 비슷한 크기와 모양으로 나눠진 7개의 조각을 통해 표시된다. 여기에는 다른 유려한 디자인이 끼어들 여지가 없다. 0·1·2·3·4·5 … 모든 숫자는 두 개의 정방형을 합쳐 놓은 형태의 영역 안에서만 자유롭게 변할 수 있는 것이다.

원래 그렇게 생겼고 개선의 여지는 없다고 여겼던 이 숫자판 디자인인데 일본 여행을 갔을 때 색다른 디지털시계를 만날 수 있었다. 그 색다른 경험은 기타큐슈 공항에 내려 입국 절차를 기다리면서부터 시작되었다. 일본어 서체로 된 각종 경고문과 사인물들이 시선을 잡아끌던 와중에 또렷한 존재감을 뽐내는 화면이 있었으니 바로 벽면에 걸린 시티즌 디지털시계. 말끔하다는 것 빼고 한국에서 볼 수 있는 숫자와 썩 다르지 않은 줄 알았는데 시계 화면에 표시되는 숫자가 뭔가 낯설다.

디지털시계 하면 분명 막대기를 이어 놓은 듯한 디자인 이어야 하는데 5와 3에서 보이는 저 낯선 형태는 뭘까? 어떻게 저런 디자인이 가능하지? 해답은 간단했다. 칸수나 표시 방식은 똑같지만 표시되는 구획의 형태를 오묘하게 갈라놓은 것이다. 그런 생각을 하면서 가이드의 안내대로 공항 주변에 대기 중이던 숏 휠베이스를 가진 닛산 버스에 올라탔다. 한데 버스 안 시계도 굵기 (Weight)가 다를 뿐 유사한 모양으로 칸이 분할되어 있다. 숙박한

글자 만들기

호텔과 비치되어 있던 계산기 속 숫자도 모두 마찬가지였다.

기존에 봐왔던 디지털시계 속 숫자는 표시상의 제한 때문에 해당 숫자임을 보여주는 최소한의 인자만 남겼을 뿐 구체적인 형태는 삭제되어 있다. 사람들은 인지할 수 없었던 아주 어린 시절부터 반복적으로 이런 형태에 노출되어 그나마 익숙하게 시간을 알아볼 수 있게 된 것이지, 인쇄용 숫자와 같이 두고 비교한다면 디지털 쪽의 판독성이 현저히 떨어지리라 짐작된다.

하지만 공간이 이렇게 비대칭적으로 구획된 디지털 숫자는 2·3·5·9등의 숫자가 올 때 열린 공간이 좀 더 닫혀 보여 손글씨로 쓴 숫자에 더 유사해 보이는 이점이 있다. 보다 익숙한 형태로서 시각적으로 편안함을 준다는 뜻이다. 그동안 디지털에선 어쩔 수 없다고 생각해 왔는데 이렇게 세밀한 곳에서 발견한 발상의 전환에 감탄했다.

레터링 - 꿈과 희망의 나라

수도권 전철 2·8호선과 직통되어 잠실 중심가를 점유하고 있는 롯데월드는 건물이 지닌 기능을 서류상으로 명시할 때 숙박·판매·위락·관람집회·운동·전시시설로 각종 인허가를 받은, 매머드라는 말로도 표현이 힘든 거대한 건축물이다. 동일 목적으로는 아마 세계 최대 크기를 자랑할 실내테마파크인 롯데월드 어드벤처를 짓기 위해 지하연속벽이나 PC 커튼월 같은 건축상의 각종 신공법이 동원되었고 대지면적 12만 8,246㎡·건축면적 7만 3,602㎡라는 불후의 스케일을 자랑하는 탓에 높이는 국내서도 앞선 것들이 많지만 연면적은 건설 당시 단연 국내 1위였으며, 스타필드나 코엑스몰, 센트럴시티 등 초대형 상업시설이 드물지 않게 된 지금까지도 상위권에서 많이 밀려나지는 않았을 것이다.

롯데월드가 포함된 석촌호수 주변의 잠실 노른자위 땅은 잠실개발 초기부터 서울시 간부를 비롯한 고위층의 주요 관심 대상이었다. 체계적으로 계획된 잠실지구 중앙부가 무질서하게 개발돼서는 안 되는 일이었으므로 서울시는 처음부터 이 석촌호수 북측 4만 7,580㎡ 땅을 매각할 때 이 땅을 인수할 주체는 대형 쇼핑센터와 위락시설을 개발 운영할 수 있는 능력을 갖춰야 하며 매매 즉시로 개발 관련 계획서를 제출해야 한다는 조건을 내걸었다고 한다.

이 땅은 1978년 신흥재벌 율산에게 넘어갔으나 율산의 급작스런 도산을 거쳐 한양주택으로, 1984년 한양에서 다시 전두환과 밀착 관계를 맺고 있던 신격호의 롯데로 넘어간다. 롯데가

이 자리에 테마파크를 포함한 대규모 쇼핑센터를 착공한 것이
1985년 8월 27일이었다. 공사 간 각종 난점과 강행군을 거쳐 그 전에
완공되어 있던 롯데월드호텔을 포함한 실내테마파크 롯데월드
어드벤처가 1989년 7월 12일 문을 열었고, 최종 결승점인 석촌호수
위 실외테마파크 '매직아일랜드'가 1990년 봄 개관함으로써 이
지역을 둘러싼 대공사의 1단계가 일단락된다. 건축물 자체도
힘든데 건축물만 지으면 끝나는 것이 아니라 그 특성상 안에 들어갈
각종 재미있는 놀이기구와 그 안전사항까지 동시에 완비해야 하는
어려운 공사였다.

어린이들에게 꿈과 희망을 심어줄 테마파크를 위해 각종
환상적 요소가 총동원되었을 텐데, 그중에서도 시각적으로 큰
비중을 차지하는 서체에는 그만큼의 공을 들이지 않은 듯하다.
지금까지 롯데월드 어드벤처 내부시설과 안내물에 통합적으로
쓰일 전용서체는 개발되지 않은 것으로 알고 있다. 그전에도 주요
기업에서 전용서체를 개발해 쓰는 일이 없진 않았으나, 90년 당시
개발 주체의 인식이 테마파크에 전용서체로서 다른 세계에 온
듯한 환상과 결속력을 강화시킬 수 있다는 생각까지는 미치지 못한
듯 보인다. 디스플레이 폰트 하나만 디자인했어도 테마파크에 큰
활력이 되었겠지만, 전용 캐릭터 로티의 저작권을 놓고 법정
싸움까지 간 너구리 분쟁의 예를 생각해볼 때, 그런 일이 잡음 없이
진행되었을 확률은 아주 희박했을 것 같기도 하다.

완공된 지 30년이 된 지금, 롯데월드 테마파크 놀이기구의
특색을 함축적으로 보여줄 레터링들은 어떻게 남아 있는가.
프로파간다에서 발간한 레터링 아카이빙 북은 한글 레터링의 전성
시대를 1950년부터 1985년으로 정의했다. 롯데월드에 처음 발을

디딘 후 10여 년간, 설치된 시각물에도 작지만 변화들이 관찰되고 있다. 스페인해적선이나 월드모노레일같은 기구들은 전용으로 디자인된 레터링을 여전히 갖고 있다. 아마 이것들이 롯데월드 초기부터 함께해 온 글자들이리라. 그러나 새로 생기는 코너나 시설, 혹은 대대적인 개·보수를 거친 시설은 기성 서체를 쓰거나 한글 병용을 아예 생략한 모습을 보여주고 있었다. 팍팍한 현실과의 분리를 목표로 하는 테마파크에서도 한글이 사라지거나 기성 서체로 대체되는 등, 글자 표정이 사회와 동일하게 변화해가는 건 어쩔 수 없는가 하는 생각이 문득 들었다. 뒤쪽 사진은 그 특색을 오래 유지해 왔다고 여겨지는 레터링들.

롯데월드의 형성과 건설에 대한 부분은
〈서울 도시계획 이야기〉 5권 (손정목 지음, 2019, 한울) 참조

글자 만들기

에뜨랑제

詩를 아는 소녀에게-
롯데껌 에뜨랑제

향기로운 에뜨랑제
그 향기를 곱게 접어

음-

분홍빛 향기로운 에뜨랑제
시와 향기의 만남
롯데껌 에뜨랑제

에트랑제 혹은 에뜨랑제(Etrangere)-. 불어로 외국인. 이방인을
뜻하는 단어. 어감도 그렇고, 그 뜻에서 풍겨나오는 그게 뭔지는
몰라도 어쩐지 낭만적이고 이국적인 인상 때문에 한국에서는 실제
의미와는 좀 다른 느낌으로 쓰이는 듯하다. 내가 껌을 스스로
사 먹을 나이쯤엔 이미 단종되어 흔적조차 찾을 수 없었지만,
1980년대 후반을 산 어떤 분들에겐 껌 포장지에 시가 적혀 있는
감성적인 껌 이름으로 더 친숙하게 기억될 이 에뜨랑제가 방이동
먹자골목 한켠에 간판으로 자리 잡은 것을 목격했을 때, 말 그대로
이 거리의 '에뜨랑제'처럼 느껴졌다.

　　에뜨랑제가 그 이름에 걸맞은 의미라는 건 단어 그 자체만은
아니다. 간판에 쓰인 '에뜨랑제'엔 이 먹자골목에 자리한

글자 만들기

방이동 먹자골목의 수많은 간판(위)과 그속에서 발견한
에뜨랑제(중), 그리고 여성지 마드모아젤의 서체

수많은 간판 속 흔한 글자와는 사뭇 다른 맥락이 녹아 있다. 이 '에뜨랑제'는 한글이 가질 수 있는 다양한 표정을 개척하고 저술과 교육 활동으로 한글 타이포그래피 발전에 힘썼던 디자이너 故 김진평(1949-1998) 선생이 레터링한 여성지 타이틀 〈마드모아젤〉 작업과 그 글자꼴이 같다. 파생하는데 허락을 구했을 리도 없겠고, 전문 서체 디자이너의 손길과는 거리가 먼 엉성한 비례를 갖고 있지만 획 모양이나 특징적 자소가 조정하는 과정에서 좀 일그러지긴 했어도 영락없는 〈마드모아젤〉 풍이다.

〈마드모아젤〉은 그 유려하고 세련된 인상이 후대 디자이너 들에게 지속적인 영감을 주는 듯하다. 안그라픽스에서 발간한 김진평 선생의 작품집 〈한글공감〉의 타이틀도 이 〈마드모아젤〉 에서 파생된 것이다.

에뜨랑제라는 단어가 주는 '그게 뭔진 몰라도 어쩐지 낭만적 이고 이국적인 인상'을 다른 디자이너는 어떻게 해석했을까? 롯데껌 에뜨랑제 타이틀은 위아래로 늘씬하게 뺀 고딕 형태를 갖고 있다. 카페 에뜨랑제의 오너가 〈마드모아젤〉 타이틀의 넉넉한 곡선에서 힌트를 얻었다면 롯데제과 디자이너들은 길고 얇은 모양을 우아하게 시각화해야겠다고 판단한 모양이다. 시선의 차이가 엿보인다.

미아동 주변 주택 글자

어떤 지역이 비슷한 스타일 글자로 도배된 경우가 있다. 제일 대표적인 사례가 을지로 일대 간판이고, 만리동 주변에서도 특정한 고딕이 다른 스타일보다 많은 걸 발견할 수 있다. 꼭 간판만 그런 건 아니다. 폰트 자체가 별로 없고 컴퓨터를 이용한 광범위한 폰트 이용과 통신이 불가능했던 과거엔 어떤 경우든 이런 일이 가능했다.

주택을 예로 들어보자. 아마 찾아보면 전국에 비슷한 사례가 많겠지만 대표적으로 서울시 강북구 번동 오현로·오패산로 주변을 들고 싶다. 북서울 꿈의숲 뒤쪽을 중심으로 한, 대로변에서 좀 떨어진 Y자형 대지를 보면 레고 블록 같은 빌라 수백 채가 다닥다닥 붙어 있다.

따지자면 번동, 미아동, 송중동 일대가 전부 유사한 빌라촌이긴 하다. 하지만 다른 지역은 지속적인 재건축으로 새 건물이 여기저기 뒤섞여 지붕 컬러의 녹색도(?)가 많이 저하된 반면 이 Y자형 대지에 세워진 빌라들은 급경사 험지라 아무 업자도 관심을 갖지 않은 것 같다. 거의 갈라파고스를 떠올리게 하는 일관된 적녹색 컬러를 수십 년째 유지 중이다. 자료사진을 보면 터 자체는 70년대 초부터 닦였지만 실제 주택은 80년대 후반부터 90년대 초반에 걸쳐 블록이 채워지듯 조금씩 조금씩 세워졌다. 낡지도 젊지도 않은 연식이다.

이 빌라들은 아마 건설업체 이름과 관련 있지 않을까 싶은 XX주택, OO주택…, 이런 다양한 이름을 달고 있는데, 서체도 두세 개 업체에 일괄로 맡긴 듯 거의 비슷하다. 그 시절 주류였던 둥근고딕이 대부분이고 흘림이 가미된 친구들도 있다. 형태가

글자 만들기

독특하다든가 그런 건 아니나 마치 30년 전 빌라촌에 딱 들어온 것처럼 글자들이 통째로 남아있는 게 놀라웠다.

　　로드뷰로만 봤던 이 지역을 실제로 한번 돌아봤다. 예상은 했지만 생각보다 대지가 더 가팔라 거의 등산하는 기분으로 올랐다. 주택 글자는 화면과 거의 차이가 없었다. 중성과 종성이 이어진 둥근고딕 형태가 많고 각진 고딕이 무질서하게 섞인 모양새다. 서울 지하철 4호선 미아역과 이곳을 잇는 마을버스가 있어, 시민들은 미아역에서 버스를 타서 정상 정류장에서 내린다. 묵묵히 귀가하는 시민들 틈에 끼어 주택을 돌아보고 있으니 나까지 고된 하루를 끝내고 이곳으로 퇴근한 듯한 착각에 빠진다.

미아역에서 마을버스를 타고 정상 정류장에 내리면 이곳 마을에 닿는다

'백년 지점'이 품은 대작

가치 있어 보이는 건물을 보면 정초석부터 살핀다. 서울 종로구
종로 186. 광장시장 입구 한편에 있는 우리은행 종로4가 금융
센터는 조선상업은행 시절인 1916년부터 쭉 이 자리를 지켜온
100년 점포라 한다.

　　물론 지점 건물은 100년 전 그대로가 아니다. 지금 있는
건물은 1974년 신축됐는데, 오른쪽 외벽이 뱃머리처럼 길게 빠져
배 모양을 이룬 건물 외관도 특이할뿐더러 외벽의 테라코타 벽화가
독특한 분위기를 자아낸다. 이 작품은 언뜻 보면 건물 앞에 따로
설치된 듯 보이기도 하나 사실은 건물 벽면에 붙어 한 몸을 이루고
있다. 건물을 설계한 이는 건축가 조건영이고 벽화는 오윤과 동료
윤광주, 오경환의 작품이다.

　　　　　글자 만들기

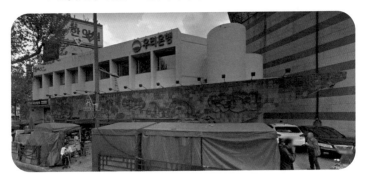

조선상업은행 시절인 1916년부터 쭉 이 자리를 지켜온 우리은행 금융센터

　　오윤(1946~1986)은 판화가다. 자본과 거리가 멀어 보이는 '민중'미술가가 '상업'은행의 벽화 작업을 맡게 된 데는 의외의 인연이 작용했다. 오윤의 대학 동창 임세택의 아버지가 당시 상업은행장이었던 임춘석이었던 것. 임세택의 말을 들은 임춘석은 동대문을 비롯한 몇 개 지점에 작업을 맡겼다. 오윤은 구름이 흘러가는 듯한 에너지를 품은 도안을 구상했고 윤광주·오경환과 함께 흙을 구웠다. 그리고 조건영이 설계한 건물 외벽에 타일 1,000여 개를 딱 맞게 붙여 상업은행 동대문지점의 벽화를 완성했다(국민일보 2010.7.22).

　　이 거대한 황톳빛 벽화는 퇴색하거나 훼손된 부분이 없진 않지만, 전체적으로는 원형을 잘 보존 중이라고 여겨진다. 상업은행은 우리은행으로, 동대문지점이 종로4가 지점으로. 40년여 세월이 흐르는 동안 바뀐 것은 이름뿐이다. 뱃머리가 이루는 뾰족한 삼각형이 어쩐지 같은 건축가가 1990년 혜화역 1번 출구 앞에 설계한 JS빌딩을 떠올리게도 한다.

　　나는 서울시 항공사진을 찾아봤다. 드넓은 바다를 항해하는

선박과 거기 붙은 벽화는 정면이 탁 트인 공간에 있어야지 밀집 지역에 있기엔 좀 부자연스럽다. 그런데 막 신축된 74년, 이 건물은 바깥이 아니라 공간이 별로 없는 골목 안쪽에 있었다. 그것도 주변 건물 배치와는 좀 다르게 사선으로 부자연스럽게 자리 잡았다. 그러던 게 77~78년경 가각정리가 이뤄지면서 사거리가 마름모꼴로 정비됨과 동시에 비로소 은행 건물이 도로와 딱 맞닿는 게 사진에서 보인다. 오윤과 조건영은 후에 건물이 도로 전면에 드러날 걸 알고 있었을까? 아니면 건축주인 상업은행장이 도시계획에 대해 미리 언질을 줬을까? 신기한 일이다.

정초석은 출입구 옆에 딱 붙어 있다. 성인 눈높이라 눈에 더 잘 띈다. 굵은 붓을 잡고 활달하게 휘갈긴 '定礎' 두 글자와 세필로 찍은 듯 좁고 간결한 숫자가 팽팽한 대비를 이룬다.

항공사진으로 본 우리은행 종로4가 지점 부근

글자 만들기

아파트 타이포그래피 1

강남구 대치동 주변 판타스틱4라 불리는 4개 APT단지 중 은마, 미도, 선경. 한자와 그로테스크 라틴이 같은 평면에 뒤엉켜 있는 모습이 과연 대한민국 아파트답다.

특히 은마의 경우가 특징적인데, '銀馬 Eunma Town 16 (동호수)'식으로 한 동이 구성되는데 銀馬 한자 로고타입과 Eunma Town 영어 로고타입은 70년대에 번성했던 헬베티카류 그로테스크이고, 숫자는 허브 루발린이 활동하던 시대의 Avant Garde풍 바로 그것이다. 이런 변종이 탄생한 이유는 한자를 쓰던 고리타분한 땅에서 자라난 사람들이 당대의 '힙스러움' 까지 좇았기 때문이다.

같은 제품이 있어도 먼저 출시된 제품이 모델 체인지를 거치면 비교적 신형이었던 제품이 구형으로 전락해 버린다. 현재 강남 지역이 딱 그렇다. 1970~80년대의 최신 구조물들이 이제는 재개발된 종로나 서울 위성도시보다 더 올드한 기운을 뿜어내는 존재가 되었다. 블록의 사이사이를 샅샅이 뒤지며 걷다 보면 그런 옛 흔적들을 심심찮게 발견할 수 있다.

은마의 아이러니는 건설 당시(1979)에는 오히려 외벽에 작도된 고딕체로 '한보·은마'라고 대문짝만하게 한글로 쓰여 있었다는 점이다. 로만과 한자만 남은 현재의 외벽이 훨씬 낡아 보인다. 90년대 초 사진만 봐도 현재와 다른데 대체 언제 회귀한 것일까.

어떤 분야건 물체건, 시간의 흐름에 따라 처음 도입됐을 때와 다르게 진화해 나간다. 아파트 디자인도 판상형·전원형으로

글자 만들기

Chapter 3

정착되기 전까지 많은 변화가 있었다. 성냥갑이란 말을 만든 주범(?)인 한국 아파트의 대세 판상형 아파트도 마포아파트(1967)와 서울 근교 신도시 아파트(90년대 중반)의 디자인이 다르다.

이걸 진화라고 불러야 하는지는 이론의 여지가 있겠지만, 명조체의 개념을 처음 확립한 최정호 시기(1960~70s)부터 윤명조(90년대 중반)에 이르기까지 폰트 디자인의 미감이 달라져 온 과정과도 비슷하다.

복도식 판상형 아파트는 80-90년대 집중적으로 번성했던 주택재벌의 전형적 유산이다. 택지개발촉진법은 아파트 전문 건설사들에겐 날개와 같았고 이를 등에 업고 수많은 건설사들이 명멸했다. 우성, 한신, 라이프, 건영, 한양, 풍림, 삼익 등과 같은 건설사들의 빛나는 전성기는 목동, 상계동과 일산, 평촌, 분당신도시 등지에서 아직도 얼마든지 확인할 수 있다. 90년대 후반 아파트거품이 꺼지며 대부분의 건설사들은 도산했지만 건축물은 살아남아 비정상적 공급의 시대를 말해 준다.

아파트 타이포그래피 2

삼호주택은 1970년대 후반에서 80년대 초반에 이르기까지 강남을 중심으로 반포 삼호가든, 진달래아파트, 개나리아파트 등을 잇따라 절찬리에 분양해 유명해진 주택건설업체다. 삼호주택을 중심으로 몇 개의 기업집단이 모여 삼호그룹을 이뤘는데, 1980년대 중반 석연치 않은 그룹해체 과정을 거쳐 대림산업에 인수됨으로써 '삼호'의 독자적인 역사는 끝나게 된다. (창업주의 친척으로 삼호 계열사를 경영하던 조덕배가 해직을 계기로 음반을 발매, 가수로 변신한 것은 은근히 알려지지 않은 사실이다.)

문헌에 의하면 대림에 인수되기 전 삼호주택의 아파트 도색과 싸인 계획을 비롯하여 광고와 판촉물을 총괄한 스튜디오는 이상철 선생이 이끄는 이가솜씨였다. 그래서 그런지 삼호주택 관련 레터링에는 <배움나무>에서부터 <뿌리깊은나무>로 이어지는 특유의 일관성 있는 직선 아이덴티티가 느껴진다. 받친글자에서 초성을 낮추고 중성을 확 올린 모양으로 디자인해 글자들이 모였을 때 집 모양 윤곽선이 형성되는 게 대단히 인상적이다. 한자는 이에 비해 평이. 한자 로고타이프에 이런 특징을 적용하려면 아무래도 어색해졌을 것이다.

아방가르드하던 삼호의 아이덴티티는 대림의 계열사가 된 후 완전히 사라졌다. 95년 신문에 실린 삼호주택 광고에서 대림과 동일한 룩으로 바뀐 사명이 뚜렷하다.

건설부지정업체 제24호　서울시등록업체 제32호

株式会社 三湖

주택사업부 : 599-7377 모델하우스 : 593-5516

주식회사 삼호

건설부지정업체 제24호 · 서울시등록업체 제32호

시공자　　대림그룹 주의회사 삼호

대림산업

아파트 타이포그래피 3 :
네거티브 스페이스와 건설업체 심볼

도심부를 제외한다면 현재 한국 도시의 최대 특징이 판상형
아파트라는 데엔 이견이 많이 없으리라 생각한다. 그들 중 많은
수가 1970년대에서 90년대 초반에 이르는 짧은 기간 동안
집중적으로 건설되었다. 아파트 장사가 땅 짚고 헤엄치기와 같던
시절, 많은 업체가 주택건설만으로 호황을 누렸다. 잠깐이나마 그들
중 일부는 재벌그룹으로 발돋움하기도 했다. 많은 이들이 지금은
쓰러진 아파트 전문 건설회사인 라이프주택, 한신공영, 우성주택,
건영주택 등이 지은 아파트에서 살았거나 지금도 살고 있다.

　　나는 일산 신시가지에 산다. 1988년 2월 공식 출범한 노태우
정부가 내세웠던 공약 중 하나가 주택난을 획기적으로 해소하기
위한 '주택 200만 호 건설'이었다. 200만 가구가 들어갈 주택을
5년 내에 짓는다는 게 말이 쉽지 당시 전국의 주택 총합을 고려해도
만만찮은 숫자였을 것이다. 그런데 1991년 말 214만 호 건설로
사업이 완료되어 공약은 현실이 되었다. 일산 신시가지는
분당 신시가지와 함께 이 공약을 실현하기 위한 중요한 방편 중
하나로 만들어졌다.

　　주택 200만 호 건설이 초래한 공과는 실로 엄청나다. 하지만
여기서 말하고 싶은 요점은, 유례없는 대규모 사업이었던 만큼
일산 신시가지는 각종 대형부터 중소·영세 주택건설업체까지
다양한 아파트가 뒤섞인 거대한 전시장이자 각축장 혹은 최후의
만찬장이 되었다는 것이다.(일산에 아파트를 지은 업체 대부분이
얼마 후 찾아온 외환위기를 전후해 사라졌다.) 건물 자체의

디자인도 있지만 CI 역시 아주 다양하게 섞였다.

부모님들 세대는 몰라도 그 베이비붐 세대의 자식들부터는 아마 아파트 외벽에 칠해진 건설사 심볼이 아주 어릴 때부터 자연스레 만나게 되는 친근한 '시각디자인'이 아니었을까? 학교 가면서, 학원 가면서, 그리고 놀러 가면서 끝없는 아파트군 속에서 독특한 심볼들이 눈에 띄었다. 그들은 색이 칠해진 공간이 아닌 빈 공간 즉 네거티브 스페이스를 적극 활용했다는 공통점이 있었다. 대표적으로 청구, 건영, 한양이 그랬고 요즘 새롭게 다가온 심볼로는 신동아 파밀리에가 있다.

청구주택은 심볼을 마치 소나무를 연상시키는 모양으로, 타입페이스는 각지게 유지하다가 90년대 초반 안쪽 네거티브 스페이스가 회사 이니셜 'CG'의 기능을 모두 할 수 있게 만든 디자인으로 바꾸었다.

건영주택은 'KY'를 원형 안에 몰아넣은 단순한 모양을 유지하다가 90년대 초반 좀 더 동적인 심볼로 교체했다. 새 심볼은 네거티브 스페이스 k와 포지티브 스페이스 y가 엇갈린 활력 있는 디자인이었다. 건축된 빌라나 아파트엔 새 심볼이 대부분 남아 있는 반면 신문 지상에선 90년대 중반까지도 한자 로고타입까지 더불어 여러 가지가 혼용된 것으로 보인다. 건영주택은 둥글둥글한 전용 타입페이스까지 개발해 사인물과 광고에 적극 활용한 점이 특이한데, 당대 건설업체 중에선 제일 눈에 띄는 사례다.

한양주택은 오랫동안 'HY'를 기조로 심볼을 유지하다가 90년대에 들어서자마자 H의 가운데 획을 추상적으로 풀어낸 새 심볼을 적용했다. 포지티브와 네거티브 스페이스가 뒤섞이며 단순한 H자 심볼에 포인트를 준다.

 株式
會社 청구주택

건설부주택건설지정업체 제70호 · 건설업면허 제614호

●주 소: 서울특별시 영등포구 여의도동 13-31 (기계진흥회관)

서울특별시 영등포구 여의도동 13-31 (기계회관)

글자 만들기

신동아건설 아파트 브랜드인 파밀리에 심볼을 나는 오랫동안 문제의식 없이 Pa로 읽었다. 그러던 어느 날, 예비군 훈련장에서 코스를 돌던 도중 건너편에 들어서 있던 신동아 파밀리에의 외벽을 물끄러미 바라보다가 혼자만 몰랐던 사실을 깨달았다. 파밀리에 심볼은 Pa가 아니라 F였던 것이다! 그제서야 날렵한 대문자 F가 눈에 들어왔다. 무의식중에 '파..'를 'Pa..'로 여겼기에 일어난 실수였다. 네거티브 스페이스 활용은 신선한 효과를 줄 수 있는 반면 이런 위험도 상존한다. 사람은 많고 의도한 대로 읽지 않는 사람은 언제나 존재하기 때문이다.

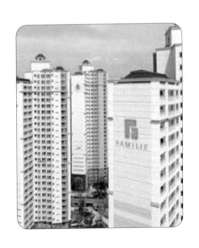

업무용 공간 타이포그래피

남대문 위쪽을 중심으로 삼성본관 건너편 북창동 지역. 삼성본관과
세종대로를 사이에 두고 마주 보는 위치에 해남빌딩이라는 업무용
빌딩이 있다. 대로에 붙어 있지만 디자인이나 건축 기법에서 특별한
점은 없어 보인다. 외형은 새롭지 않아도 이 지역의 적잖은 건물이
그렇듯 꽤 오랜 시간 이곳을 지켜 온 건물이다. 해남빌딩은 작은
길을 사이에 두고 구관과 이를 증축한 신관, 그리고 2018년 바로 옆
대지에 완전히 새로 지은 2빌딩으로 나뉘어 있다.

　　정림건축의 이전으로 한 번 더 들여다봤을 뿐 다른 인연은
없었던 해남빌딩 주변을 둘러보게 된 것은 1층의 카페 때문이었다.
카페를 이용하면서 바람도 쐴 겸 구석구석 돌아보는데 빌딩을
이루는 요소들이 생각보다 날 것으로 보존되고 있다는 느낌을

북창동 해남빌딩 구관과 신관

받았다. 시각요소가 연대별로 층층이 쌓여 있었다.

해남빌딩의 경우 세종대로에 붙은 쪽이 1962년 준공된 구관, 좀 더 높은 뒤쪽 부분이 66년 준공된 신관이다. 잘 드러나 있지만 새겨진 글자가 이상할 만큼 안 보이는 정초석엔 '1966년 9월'이란 한자가 새겨져 있다.

신관 로비엔 83년 말 처음 발표되어 20여 년간 사용된 체신부 심볼과 전용 서체가 새겨진 사설 우편함이 있으며, 화장실에선 화장지만을 쓰자는 계도성 문구가 한자 명조 스타일로 적힌 작은 타일 하나가 시선을 잡아끌었다. (지금은 주류라고 볼 수 없지만, 해남빌딩이 세워질 무렵엔 한자 명조를 시각적으로 직역한 서체가 지금보다 훨씬 활발하게 쓰였다. 1960년대 〈사상계〉표지가 대표적이다.) 아래쪽엔 요업센타 홍보 문구로 마무리.

이 '요업센타'가 1960년대 중반 정부투자기관으로 문을 연 재단법인 요업센타를 말하는 게 맞다면, 훗날 대림산업에 인수되어 대림요업으로 사명을 변경했고 변함없이 위생용 도자기 외 욕실 제품을 만드는 현 대림비앤코의 직계 선조가 된다. 당시 요업센타만의 특정할 수 있는 심볼이나 로고타입이 있으면 시각적인 연결고리를 바탕으로 확실하다고 말할 수 있을 텐데 그런 단서가 없이 평범한 레터링으로 적혀 있는 게 아쉽다. 하지만 '이 회사'가 '그 회사'일 가능성은 아주 높다고 봐야겠다.

재미있는 부분은 바깥에 있다. 준공 당시 붙였을 해남빌딩 신관 명판을 마주 보고 맞은편 길에 해남2빌딩 명판이 있다. 해남빌딩 신관 명판의 세월이 느껴지는 고풍스러운 글자에 비해, 2018년 준공된 최신 건축물인 해남2빌딩의 명판은 나눔바른 고딕으로 적혀 있다. 시간이 지나도 서체만 변할 뿐 건물이 가진

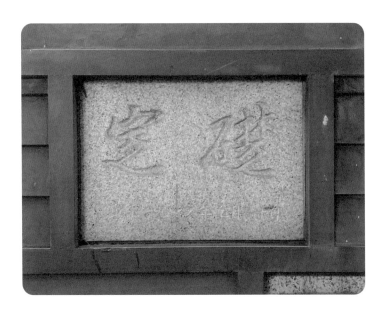

글자 만들기

화장지만을사용합시다

타일 · 🔨 🚽 🚽 · 전사지는
요업센타 제품으로! ✏

해남빌딩 신관 명판과 2018년 준공된 해남2빌딩의 명판

유전자는 그대로 보존되고 있다는 것. 흥미로운 구경이었다.

　　좀 더 위쪽으로 올라가다 보면 종로5가 전철역 수십 미터 근방에 광일빌딩이란 건물이 있다. 정확한 위치는 서울시 종로구 효제동 315-1. 1981년부터 들어서 있는 지상 5층 규모 빌딩이다. 종로5가 지하철역에서 수십 미터 근방에 있다. 근처 지대가 비교적 높고, 장방형으로 육중하고 웅장하게 만든 설계와 색깔로 인해 실제 규모보다 훨씬 위압감을 준다. 하지만 내부는 그 위압감에 걸맞지 않게 공실이 많아 해남빌딩과 달리 빌딩 지상층 전체가 텅텅 비어 있다. 어쩌면 그런 점이 위압감을 더욱 가중시키는지도. 한낮임에도 빌딩 내부는 휑했고 지하 1층 광일커피숍에선 흘러간 옛 노래들이 하염없이 흘러나올 뿐이었다. 빌딩 현관에는 상당히 오래전에 떼어진 것으로 보이는 '한국투자신탁 동대문지점' 글자 흔적이 선명했으며 검색해 보니 정보보안 관련 학원이 광일빌딩에 있다는 4~5년 전 게시물이 나오지만 지금은 모두가 불명이다.

　　1980년대 준공된 건물을 서울에서 찾기란 전혀 어렵지 않다. 그렇지만 광일빌딩 내외부처럼 글자 흔적이 옛날 그대로인 건물은 드물다. 시각물이 미라처럼 보존될 수 있었던 요인이 뭘까. 주변이 비교적 조용하고 변동이 적은 위치였기에 가능했을까. 정초석, ㅅ의 두 빗침이 모두 왼쪽으로 뻗어 나가는 올드한 형태로 만든 빌딩 안내판, 둥근고딕과 둥근 숫자로 이루어진 층별 안내판, 손으로 만든 각종 사인들이 지난 시절의 분위기를 물씬 풍긴다.

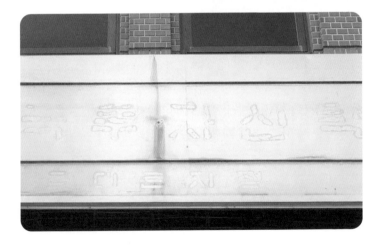

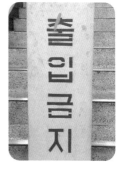

글자 만들기

그런 광일빌딩에 최근 공사 가림막이 쳐졌다. 해남빌딩보다 20년이나 더 젊은데 설마 전면 철거는 아니길 바라 본다. 철거가 아니더라도 대대적인 개수를 거치면 아마 안에 있던 시각적인 흔적들은 지워지거나 치워질 것이다. 모든 것은 타이밍이다.

결국 광일빌딩은 전면 철거라는 운명을 맞았다. 넓은 대지가 어떤 용도로 쓰일 지는 모르지만, 늦기 전에 글자를 남겨둬서 다행이다.

철거를 암시하는 불길한 가림막

사거리의 두 치과[1]

명문화된 적은 없으나 홍익대학교 정문에서부터 서교동 사거리,
위로 동교동 삼거리를 거쳐 신촌역으로 넘어가기 직전 창천동
삼거리까지의 구역을 소위 '홍대 앞'이라 하고, 홍대 앞에서 보자고
하면 보통 이 지역을 지칭한다. 원래 홍대 앞은 지금처럼 트렌디한
유흥시설과 주점이 주를 이루는 곳은 아니었다고 한다. 그러나
21세기에 들어오면서 홍대 앞은 점차 넘치는 사람, 꽉 막힌 차, 유행
따라 왔다가 사라지는 각종 가게와 술집, 고깃집들이 한데 뭉친
젊은이들의 놀이터로서 강남역 등지와 더불어 그 위치를 확고히
하게 되었다. 예로부터 이곳을 터전으로 삼아온 PaTI 안상수 날개의
언급을 잠깐 빌리자면 "90년대까지는 홍대 앞도 그리 번잡하지
않고 어디에서 만나자고 하면 금방 만나고 그랬는데, 언제부터인가
연락해서 한번 만나기가 굉장히 어려워졌어요…."(1985–2015,
안그라픽스 30년사 중)

그리고 상업화의 물결 속에 홍대 앞이 뜻하는 바는 점차
넓어져 인근 연남동 일부까지 세력권에 넣었으며 합정역 ·
상수역까지 그 물결이 쓰나미처럼 들어찬 지 오래다. 그러나 한 꺼풀
벗기면 홍대 앞과 별반 다를 바 없다 하더라도 합정역이 위치한
합정역 사거리 부근에는 아직 그 영향이 미치지 않았음을 가장
뚜렷하게 입증하는 소수의 옛날 간판이 남아 있다. 그 둘은
공교롭게도 모두 치과다. 우연인지 원래 밀집 지역이었던 건지

1) 윤디자인그룹이 펴내는 타이포그래피 잡지
⟨theT⟩13호(발행 2019.1.31)에 실린 후 더한 글입니다.

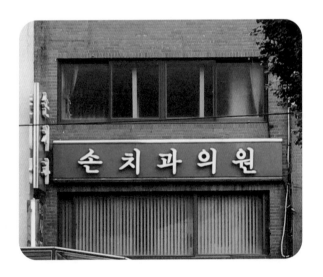

Chapter 3

합정역 사거리에 치과 하나가 더 있어, 사거리를 둘러싸고 치과임을 알리는 곳만 세 군데가 있는 셈이 되었다.

그 중 〈손치과의원〉 간판은 나를 단박에 사로잡았다. 이 간판은 특정한 거리와 각도에서만 그 진가를 살필 수 있다. 거기에 그런 것이 있을 수도 있음을 의식하면서 지나다니는 사람이 아니라면 간판의 조망은 거의 매직아이처럼 어렵기에 나름 이곳을 자주 거쳐 갔다고 자부하는 필자로서도 이 발견은 참 신기한 일이었다. 이 간판은 여러 가지가 특이하다. 일단 녹색과 흰색 두 가지 단색으로만 이루어진 점이 그렇다. 각자 자기 자랑을 못해서 안달인 수많은 친구들 혹은 후배들 사이에서 흔치 않은 건물의 연갈색 외벽과 맞물려 조용하지만 꽤 강한 색 대비를 이루고 있다. 다른 한 가지는 간판이 모두 돌출형이라는 것이다. 글자가 인쇄돼있지 않고 한 글자 한 글자를 오브제처럼 따로 매단 형태로 되어 있다. 그리고 마지막으로 제일 중요한 것은 정면 간판이 요즘 사인물에서는 멸종된 지 오래인 30~40년 전 미감을 지닌 명조체로 이루어졌다는 사실이다.

초성과 중성의 비례, 단단하고 오밀조밀한 부리의 시작과 맺음, 날카롭게 쭉쭉 뻗은 획 전개, 그리고 오른쪽으로 길게 뻗어나간 종성 ㄴ·ㄹ꼴의 맺음은 윤명조 같은 현대 명조가 출현하기 전의 대표적 특징이다. 현재 사용할 수 있는 디지털 폰트 중에서는 SM세명조와 제일 비슷하다고 보면 될 것 같다.(물론 세명조와 100% 일치하지는 않는다.) 특히 가로쓰기가 보편화된 지금 시각으로 보면 필요 이상으로 오른쪽으로 치우친 것 같은 종성 ㄴ·ㄹ꼴은 세로쓰기가 아직 국내 다수의 출판물과 신문에서 가로쓰기와 맞먹거나 압도하는 비중을 누리던 시절 세로로 썼을 때

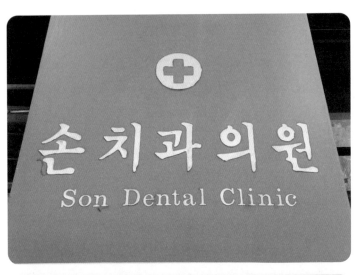

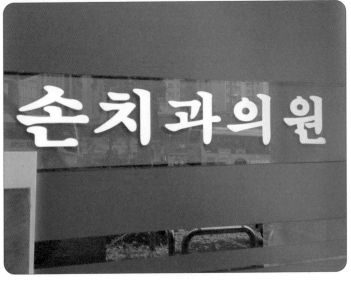

글자 밸런스가 맞아 보이도록 만들어진 장치다. 서체에서 엿보이는 세월과 더불어 그 흔한 전화번호도, 그 외의 아무런 다른 표식도 없이 손치과의원 다섯 글자만이 오브제로 당당하게 돌출되어 있는 간판에서 노(老) 의사의 내공과 자신감이 느껴진달까.

벽면 간판·출입문 서체는 정면 간판 서체와는 살짝 다르다. 벽면 간판·출입문 등에 자리 잡은 명조들은 후대에 나타난 견명조·견출명조류로서 정면 간판보다는 훨씬 신형(?)으로 보인다. 아마도 간판을 후에 새로 추가했거나 기존에 있던 간판을 유지 보수 또는 교체한 모양이다. 그런데 약간씩 다르지만 한결같이 비슷한 명조체로 패밀리룩을 이룬 데서 병원장의 취향과 고집을 알 수 있다. 여기서 또 상상을 동반한 추측이 발동한다. 손꼽히는 엘리트인 치과의사지만 전문분야를 넘어선 간판과 간판 폰트의 세계까지 알기는 쉽지 않을 것이다. 어때야 한다는 취향은 명확하되, 서체에 대한 세밀한 감식안까지 갖추기는 다소 무리였을 터. 아니면 개원 후 오래 지난 시점에서 간판 업자가 정면 간판에 사용된 서체를 더 이상 찾을 수 없다고 하여 그중 제일 비슷한 것들을 골랐을 가능성도 있다. 어느 쪽이든 손치과의원은 초록색 블라인드부터 해서 녹색을 중심으로 어느 정도 일관된 시각적 느낌을 갖게 되었다.

서울에서 오래 버텨 왔던 카페라든지 여러 가게를 조사하면서 느낀 점이지만, 설립 당시 본연의 모습을 유지하면서 오래 버틴 가게들은 주인장의 행동이나 말씨부터 시작해 가게 곳곳의 외형과 디테일까지 그런 성격이 팍팍 드러난다. 이곳도 예외는 아니다. 손치과의원의 원장님께 진료를 받아본 적은 없어도, 겉모습을 이모저모 뜯어보다 보니 이런 익스테리어를 의뢰한 사람은 어떤 사람일 것이라는 그림이 머릿속에 약간은 그려진다.

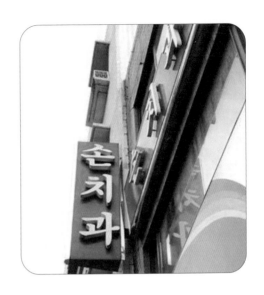

아마 의학 지식에 기반해서 꼬장꼬장하고 엄격한 진단을 내리며, 쉽게 타협하는 스타일은 아닐 것이다.

변함없는 명조와는 달리 트렌디한 고딕으로 간판을 꾸민 또 다른 치과가 인근에 있다. 정확히 말하면 트렌디하긴 하되, 현재의 트렌드는 아니고 수십 년 전의 고딕 트렌드다. 합정역 사거리를 중심으로 원을 그렸을 때 손치과와 같은 반원 안에 들어갈 정도로 가까이 있는 성심치과가 그 주인공이다. 손치과의원이 그때 그 시절 명조라면, 성심치과는 그 시절 고딕으로 치고 나온다.

건물부터 고고한 분위기를 한껏 풍기는 손치과의원 건물과는 달리 성심치과가 입주한 비교적 높은 고층 빌딩에는 치과 말고도 다양한 업종을 등에 업은 간판이 그야말로 난립하고 있다. 과장을 좀 많이 보태면 뚜렷한 원칙과 색상을 지키는 소규모 건물에 자리 잡은 손치과와 다른 간판들로 어지러운 거대한 건물에 자리 잡은 성심치과를 비교한다 했을 때 마치 자체 생태계를 고집하는 애플과 가지각색 IBM 호환 기종으로 가득 찬 마이크로소프트의 구도를 보는 듯 하다. 각설하고, 이 많은 간판들 속에서 그렇게 크지도 않은 성심치과 건물이 단번에 필자의 시선을 끈 이유는 무엇일까. 그것은 중성과 종성이 이음자로 이뤄진 레터링 때문이다. 필자가 오랫동안 길거리에서 주목해 왔던 20세기 후반 한국 디자인계 고딕 트렌드의 대표주자 격 모양이 간판 위에 그대로 있었다. 빌딩 다른 곳에는 이런 간판이 하나도 없었기에 파란색과 흰색으로만 이뤄진 성심치과 벽면 간판은 시각 정보의 홍수 속에서 단독으로 포착될 수 있었던 것이다.

성심치과 네 글자는 중성의 가로와 세로줄기가 한 획으로 이어지며(말하자면 ㅏ꼴을, ㄱ을 반전시킨 모양으로 디자인하는

Chapter 3

것이다) 꺾이는 모서리가 라운딩 처리된 기하학적 고딕은 앞서
말했듯 20세기 후반 한국의 상업 디자인계에서 제일 유행했던
형태의 전형이다. 현재까지 명시적으로 알려진 한글 이음자 고딕을
처음 시도한 디자이너는 디자인 회사 CDR의 창업주 조영제 박사다.
그는 한국외환은행과 대림산업 로고타이프를 디자인하면서 한글
사인 부착 상의 난점을 해결하기 위해 온자에서 연결 가능한
부분을 모두 연결하는 한글 이음자 형태를 고안했다. 디자인은
디자이너가 해도 결국 외부에서 사인물을 부착하는 사람은 현장
인부가 되기 마련이고 디자이너의 세심한 조율이 인부에게까지
전해지기 어렵다는 건 쉽게 추측할 수 있다. 예를 들어 현장 인부는
'한'자를 부착해야 한다고 했을 때 ㅏ와 ㄴ이 어느 각도로 어떤
거리를 두고 붙여져야 하는지 정확히 숙지가 안 될 수 있다는
뜻이다. 이때 ㅏ와 ㄴ을 붙여 준다면 헷갈림 없이 한 번에
부착함으로써 시공도 쉽고 디자인 결과물도 정확히 반영될 수
있다.[2]

그런데 이후 이 이음자 스타일은 여러 곳에서 나타났다. 후에
나타난 한글 이음자 고딕들이 모두 이런 의도를 가진 건 분명
아니었을 것이다. 그전까지 볼 수 없는 신선한 형태였기에 개발자의
의도는 모르더라도 다양한 디자이너에 의해 스타일은 차용되어서
한글 이음자 고딕은 하나의 유행을 제대로 타기 시작한다. 그리
오래지 않은 1990년대까지도 수많은 기업 CI와 헤아릴 수 없는

2) 〈한국 디자인사 수첩, 한국의 폴 랜드 조영제를
 인터뷰하다〉 (조영제, 강현주 지음, 현실문화연구,
 2010) 참조

소규모 로고와 간판이 획과 획을 이은 이런 스타일로 디자인되었다. 성심치과 벽면 간판 글자는 이런 유행의 연장선에 있다.

이렇듯 두 간판은 모양은 다르지만 그 시곗바늘은 공통 적으로 과거를 가리키고 있다. 포착 대상이 병원 간판이란 사실은 중요하다고 생각한다. 병원, 학교와 같은 시설은 이 지역이 아직 사람들의 생활구역과 완전히 유리되지 않았음을 보여주는 한 징표라고 생각하기 때문이다. 천편일률적인 연대의 간판이 모여 있는 도시보다는, 과거와 현재가 어울려 있는 그림이 더 아름답게 여겨진다. 그러기 위해선 내원 환자 수, 임대료 등 여러 조건이 충족되어야겠지만, 모쪼록 이들이 이 거리에 오래오래 남아 있기를 바랄 뿐이다. 세상에 영원한 것은 없다지만 이들이 빠진 합정역 사거리는 타이포그래피 디자이너에겐 한층 공허하게 다가올 것이다.

합정역은 아니지만 인근 동교동삼거리 황해빌딩에 있는 동교치과 간판도 재미있다. 일회성 레터링으로 된 벽면 간판이 먼저 달리고 폰트로 된(HY울릉도로 보임) 전면 간판이 나중에 달린 것 같은데, 두 간판이 공유하는 글자 DNA가 거의 같다. 정원에 가깝게 만들어져 위쪽으로 딱 붙은 종성ㅇ, '교', '과'에서 볼 수 있는 획의 연결, 갈래지읒으로 된 ㅊ 모양…. 둘의 동거는 언제까지 계속될까.

글자 만들기

실험극장

연극을 특별히 사랑한다고 생각하진 않는다. 그래도 어쩐지
'소극장'은 항상 묘하게 가까운 존재였다. 아침에 안국역 4번
출구로 터덜터덜 올라오면 예전 실험극장 터인 운현궁 돌담길이
펼쳐진다. 뒤로 돌아 주 일본대사관 문화원을 지나 舊 공간사랑
앞 정류장에서 버스를 타면 각종 연극의 산실 혜화 방면으로
간다. 퇴근하는 광역버스는 시청 맞은편 세실극장 앞을 지나
신촌으로 달린다.

임형남, 노은주가 쓴 〈골목 인문학〉엔 이런 대목이 나온다.
'운니동에는 실험극장이라는 연극 전용 소극장이 있었다. 1970년대
당시 우리나라에는 연극이 문화의 상징이고, 정기적으로 연극을
보지 않으면 지성인으로서 결격이 되는 듯한 묘한 분위기가 있었다.
… 영화보다 훨씬 비싸고 내용도 어려웠는데도 사람들이 몰려갔다.'

물론 운니동 실험극장을 실제로 본 적은 없다. 자료로
알 뿐이다. 지금 그 자리엔 복원된 운현궁 담장만이 길게 뻗어 있다.
너무나 평범하고 태연하기에 이 일대를 처음 지나면 지난 수십 년간
풍경이 변치 않은 것처럼 생각하기 쉽다. 그러나 이곳은 1970~
80년대 극단 실험극장이 운영하는, 극단 이름과 동명인 유명한
소극장이 있던 자리였다고 한다. 지난 1960년 창단된 '한국에서
가장 오래된 민간 연극단체' 실험극장이 본격적으로 자리를 잡은
계기는 75년 9월 바로 이 터에 150석 규모의 전용 소극장을
마련하면서부터다.

극단 실험극장의 로고타입은 한자다. 75년 개관과 함께
초연한 작품 〈에쿠우스〉가 가진 강렬함만큼이나 힘 있게 눌러 쓴

글자 만들기

붓글씨가 인상적이다. 實驗劇場 네 글자가 전부 밀도가 높고 끌거나 흘리면서 맺는 획이 많아 더욱 에너지 넘치게 다가온다. 예전 소극장 건물을 찍은 사진을 봐도 일렬로 내려선 實驗劇場 사인이 아주 강한 인상을 준다. 이 實驗劇場은 2020년 공연 현수막에도 보이고 홈페이지에서도 보인다.

그런가 하면 실험소극장 중·후기에 새로 걸린 듯한 한글 간판도 있다. 이 현판 글자는 실험소극장 입구라는 상징적 위치에 있었는데도 이후 눈에 띄지 않는다. 오랜 역사를 가진 한자 로고타입의 뒤를 이어 극단의 얼굴로 새롭게 쓰였으면 좋았을 거란 생각이 든다. 눈에 띌 정도로 작은 ㅇ꼴, 왼쪽으로 다소 못 미치게 그어 놓은 ㄹ 등이 생소한 느낌을 준다. 단편적인 인상 비평이지만 일반적인 고딕에서 나올 수 있는 모양이 아닌 만큼 어쩐지 '실험'이란 테마에도 잘 어울린다.

실험소극장은 88년부터 1년간 대대적인 보수를 거쳐 재개관했다. 이를 다룬 기사에서도 구성원들의 의욕적인 모습을 읽을 수 있다. 하지만 생각지 못한 변수가 실험소극장을 기다리고 있었다. 1994년은 조선 태조 이성계가 한양으로 천도, 서울이 한반도의 수도로 탈바꿈한 지 600년이 되는 해. 서울시는 서울 정도(定都) 600년을 맞아 관련된 기념사업 중 하나로 흥선대원군이 머물던 운현궁을 매입해 복원하기로 했다. 운현궁 바깥을 길게 막고 있던 실험극장 건물이 이 계획선에 걸렸다. 결국 93년 2월 18일 저녁 폐관기념식을 마지막으로 <에쿠우스>, <신의 아그네스>, <사람의 아들>, <욕탕의 여인들> 등 18년간 49편의 연극을 올린 실험소극장 운니동 시대는 철거로 막을 내렸다.

운현궁 터를 온전하게 복원함으로써 얻는 효과와 시민

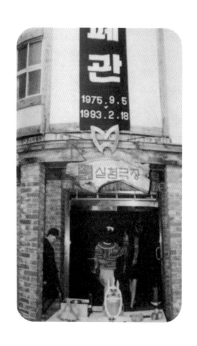

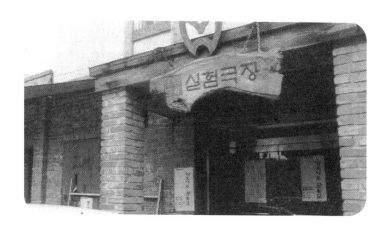

글자 만들기

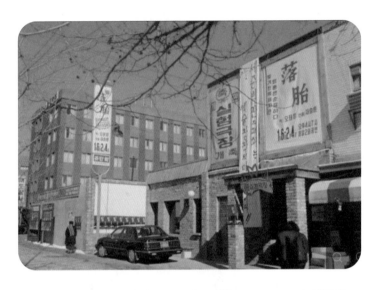

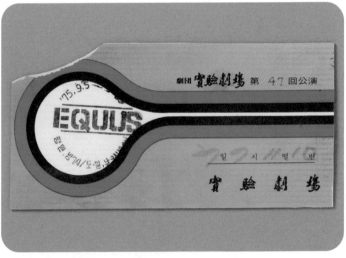

휴식의 순기능은 물론 존재한다. 그러나 어쩌면 보존해야 할 대상은 이보다 한국 소극장 1호인 실험소극장이 아니었을까. 수십 년이 지난 극장 건물의 철거를 두고 왈가왈부하는 것은 의미가 없겠지만 앞으로라도 '사라진 역사 현장 복원을 위해 살아있는 문화현장을 없애는'(93.2.19 동아일보) 우를 범해서는 안 될 것이다.

극단 실험극장은 2020년 창단 60주년을 맞았다.

글자 만들기

완고한 명조체의 향기

자주 가는 목욕탕이 집 부근 상가 건물 지하에 있다. 이곳은 내가
10년간 드나들면서 각종 번뇌와 잡생각을 비누 거품 속에, 어떤
때는 찌는 듯한 증기 속에 털어버리고 가뿐한 마음으로 돌아가는
곳이다. 엄청나게 긴 시간은 아니지만 짧다고 치부하기도 어려운
10년이란 시간 동안 이 목욕탕도 많은 부분이 변했는데, 변하지
않은 곳이 하나 있다. 지하층으로 내려가는 계단 층계참의
거울이다. 그게 의식되면서 어느 순간부터 거울 아래 붓글씨로 적혀
있는 문구의 글자 형상이 눈에 들어오기 시작했다.

　　목욕탕 인테리어를 맡았던 모 업체에서 기증한 거울인
모양이다. 손으로 만졌을 때 질감이 느껴지는 걸로 보아 인쇄하거나
필름을 붙인 글자는 아닌 듯한데 업체 이름이 상당히 깨끗하고
균일하게 씌어 있었다. 하지만, 사실 그것보다 더 눈길을 잡아끈

어딘가 닮은 두 글자

요소가 있다. 첫 번째는 보통 붓을 들고 손으로 직접 쓰게 되면
자연스럽게 흘림체로 가거나 글자를 흘린 흔적이 의도했건 아니건
보이게 마련인데(편의상 '목욕탕 명조'로 부르자) 이 목욕탕
명조에선 흘림 비슷한 자국조차도 찾아볼 수 없다는 점. 두 번째는
획의 진행과 맺음이 아주 날카롭다는 점이다. 부리의 시작과
끝이 급하게 좁아짐은 물론 초성 ㅌ과 ㄹ에서 휘어져 올라가는
맨 아래쪽 획에 이르면 마치 안구가 베일 것처럼 아슬아슬하다.
초성 ㅅ, ㅈ의 오른쪽에서 왼쪽으로 내려그은 삣침이 검을
연상시키기도 한다.

　　　여기까지 짧게 생각한 후 목욕을 끝내고 탈의실 내부에
있는 신문을 잠깐 펼쳐 들었다. 성향상 우파로 분류되는 모
일간지다. 그런데 공교롭게도 처음 보는 신문 부제목용 명조체가
아주 익숙하다. 명조체의 경우, ㅍ의 가운데 두 획 중 왼쪽 획은
내리점으로 표현하는 게 일반적 방식인데 점이 아닌 선으로 굳게
내리그은 모양이 그렇고, 왼쪽에서 오른쪽으로 삐쳐 올라가는
획의 날카로움이나 짧고 단단하게 만든 맺음 등 여러 곳에서 아까
목격한 목욕탕 명조의 분위기가 확 느껴졌다.

　　　'완고함'. 두 조형에서 공통으로 받은 인상을 한 단어로
요약하라면 완고함이 제일 적절하지 않을까. 완고함을 사전에서
찾아보면 융통성이 없고 올곧고 고집이 세다고 표현하고 있는데
이 느낌이 딱 그랬다. 획을 합치고 잇는 식으로 적절하게 흘리지
않고 또박또박 쓰인 정자체인 것이 그렇고 전체적으로 올곧고
센 형상인 것이 그렇다. 붓이 꺾일 때마다 회전을 위한 감속을
참을 수 없다는 듯 울뚝불뚝 불거져 나온 획들도 이런 완고함에
무게를 더해 준다.

특이하고 이상한 글자를 보면 이 글자꼴을 쓰거나 디자인한 사람은 어떤 이일지 상상해 보는 버릇이 있다. 프로파일링까지는 아니지만 생각이 가지를 이루며 뻗어 나간다. 거울에 목욕탕 명조를 쓴 레터러, 그리고 완고한 신문명조를 디자인한 디자이너와 이 신문명조로 지면을 조율하는 편집자. 이 세 사람의 연령대나 성향은 비슷하리라 생각된다. 작게 보면 말투와 생김새, 차림에서부터 어쩌면 세상사를 대하는 자세까지도 유사할 것 같다. 어려운 문제가 나타난다면 어떨까? 아마 원만한 해결보다 에둘러 타협하지 않는 정공법을 선호하지 않을까?

사회 초년생이 아닌, 기성 사회에서 일정 궤도에 오른 그들의 완고함은 때로 세상 사람들을 다치게 할 수도 있겠다. 무조건적인 노력제일주의를 앞세워 청춘을 혹사시키는 장년은 아닐까? 생각하자면 끝이 없다. 그러나 한 가지 확실한 것은 이 글자꼴들이 보통 내공으로 된 꼴들은 아니라는 것이다. 그 내공이 보여주는 올곧음과 아름다움 역시 이 꼴을 창조한 사람들이 지닌 성향 중 하나임은 분명하다. 그들의 완고함이 지니고 있을지 모를 부정적 이면보다는 가진 경험과 능력으로 더 아름답고 생각할 거리가 많은 세상을 만들어 주기를 기대한다.

어떤 만남

1980년대 중반 발표된 안상수체는 한글 원래 모습에 가장 가까운
기하학적 자소를 초성, 중성, 종성을 형태 변화 없이 재배치해 만든,
그때까지 존재하던 명조와 고딕체와는 전혀 다른 새롭고 낯선
모습으로 '한글이라면 이래야 한다'는 관념을 제대로 깬 폰트다.
종성 받침을 글자 중앙이 아니라 중성의 가운데 놓고 종성 쌍받침은
아예 오른쪽으로 나가 버리는 형태 또한 당시에는 단순한 '충격'을
넘어선 수준이었을 것이다.

그런 움직임이 있는 동안, 한쪽에선 여전히 붓에 기반한
고전적인 로고타입 디자인이 대세였다. 일련의 앞선 디자이너군
(群)이 자와 컴퍼스로 작도된 로고타입을 정착시키고 있었지만
사회의 모든 부분을 바꿔 놓기엔 모자랐던 것이다.

안상수체가 처음 사용된 것으로 알려져 있는 홍익시각
디자이너협회 회원전 포스터(1985)와 유튜버 Time Traveler가
업로드한 장터국수 명동지점 영상 캡처(1985). 국수와 우동류를
전문으로 하는 프랜차이즈 장터국수는 안상수체와 비슷한 시기인
1984년 선보였다. '장터국수' 로고타입은 향토적이고 친숙한
환경이라는 컨셉에 맞게, 안상수체와 반대로 직선이라고는 찾아볼
수 없는 붓의 흔적이 듬뿍 담긴 모습으로 완성됐다. 국수를 들고
입맛을 다시는 귀여운 거북이 캐릭터는 덤.

당대 아방가르드의 끝을 달렸던 안상수체와 토속적인 그래픽
아이덴티티를 상징하는 장터국수 로고타입이 원남동 인근에서
만났다. 놀랍게도 칼국수닷컴과 장터국수 원남점은 골목길 하나를
사이에 두고 이웃한 국숫집이다. '장터국수' 프랜차이즈가 사라져

289　　　　　**글자 만들기**

가는 지금까지도 원남점만은 망하지도, 이름을 바꾸지도 않고 원래 간판과 가게 분위기를 그대로 지키고 있다. 남아있는 장터국수 지점 중 포털 사이트에 검색해도 거의 처음 나오는 지점이다. 한편 우연의 일치인지, '칼국수닷컴'이란 이름은 2000년대 초반의 닷컴 열풍을 떠올리게 하는 지극히 사이버틱한 이름이다. 어쩌면 그런 이미지를 보여주고자 간판 서체로 안상수체를 선택했는지도 모를 일이다.

조만간 점심시간에 두 가게에 들러 보려 한다. 기왕 하는 식당 선택이라면 스토리가 있는 쪽이 조금 더 즐거우니까.

안상수체가 처음 사용된 것으로
알려져 있는 홍익시각디자이너협회
회원전 포스터(1985)

당대 아방가르드의 끝을 달렸던 안상수체와 토속적인 그래픽아이덴티티를 상징하는
장터국수 로고타입이 원남동 인근에서 서로 이웃하고 있다

　　　　글자 만들기

한겨레를 만든 글자[1]

1988년 5월 15일, 동아투위와 조선투위 출신 해직 기자들이 중심이 된 새로운 신문 〈한겨레신문〉 창간호가 나왔다. 국민주 공모로 만드는 완전히 새로운 중앙일간지 한겨레신문의 창간은 6·29선언과 함께 활기를 띠었다. 1987년 8월 '새언론창설연구회' 보고서에 있는 제호는 '민중신문'이라는 지금과는 전혀 다른 이름. 이후 '자주민보', '독립신문' 등 여러 시안과 투표를 거쳐 87년 10월 말 한겨레신문이라는 제호를 정식으로 결정, 이 이름으로 신문 광고를 하기 시작했다.

87년 말부터 실린 일련의 신문 광고 시리즈에 눈길이 간다. 광고의 내용도 새로웠지만 메인 카피에 쓰인 두꺼운 헤드라인 서체가 눈길을 끈다. 신문이나 서적에 흔하게 쓰이던 견고딕과는 좀 다른 서체다. 동아 조선투위 출신 해직 기자들이 겪은 험난한 세월을 상징하듯 강하고 묵직한 인상이 특징이다. 굽과 돌기를 제거하고 모서리를 굴렸으면서도 아래로 뻗을수록 넓어지는 ㅅ의 뾰족한 빗침이 독특하다. '레', '의', '다'에서 보이듯 이음보가 중성과 큰 두께 차이 없이 바로 이어지는 것도 특색 있다.

아마도 광고를 위해 그린 레터링일 이 서체는 이후 몇 편의 광고에 더 쓰였다. 대표적으로 확인할 수 있는 광고가 선거 직후에 실린 '민주화는 한판의 승부가 아닙니다'와 '대통령을 뽑는 일

1) 참고: 한겨레는 어쩌다 한겨레가 되었나 – http://www.hani.co.kr/arti/society/ archives/846769.html

만큼이나 중요한 일'로 설립기금 한국 최초의 국민주 신문인
한겨레신문 '한 서체'라고 칭할 수 있을 정도의 일관성은 부족하다.
받침에서 볼 수 있는 왼쪽 아래의 미묘한 굴림이 사라져 버린
모습이다. 디자이너가 달랐거나 별로 중요한 디자인 요소로
생각하진 않은 것 같다.

옛날 신문을 보다 보면 시리즈 광고용으로 쓰인 레터링 중
그대로 묵히기 아까운 것들이 많다. 예를 들면 대우의 기업 광고
시리즈에 일관되게 쓰인 굴림형 레터링이나 기아산업의 프라이드
광고 시리즈에 쓰인 레터링 등이 있겠다.

그렇다면 한겨레신문 제호는 어떨까? 광고용 헤드라인과는
다르게 목판본 글씨에 가까운 한겨레신문 창간 당시의 첫 제호는
오륜행실도에서 집자한 붓글씨체다. 한겨레신문의 제호가 바뀌어
온 역사도 재미있다. 오륜행실도 서체에서 획과 획의 교차점을 굴린,
마치 잉크가 번진 듯한 고딕을 거쳐 지금의 탈네모틀 고딕이 되었다.

시대가 헷갈리는 기하학 글자 :
미도파와 아이템풀의 레터러

옛 거리와 신문 이미지를 보는 일은 중요한 취미 중 하나다.
요즘에는 옛날 신문 아카이빙 사이트도 있고 인터넷 카페나 SNS도
발달해서 방법이 많아졌다. 그러던 차 컴퓨터에서 튀어 나온듯한
현대적인 글자 몇 개가 눈에 띄었다.

대농그룹이 운영했던 명동 미도파백화점

현재 롯데에 인수, 영플라자로 바뀌어 옛 흔적을 전혀 찾아볼 수 없지만 대농그룹이 운영했던 미도파백화점은 노른자위 땅 명동을 중심으로 상당히 장기간 영업했던 추억의 장소다. 그래서 그런지 남아 있는 사진도 꽤 된다. 75 송년이라는 타이틀이 붙은 사진 속 광고판의 '더블보너스대특매'는 분류상 윗선 정렬된 완성형 탈네모틀에 가깝고 군더더기 없는 선을 가졌다. 위아래로 길쭉한 장체 스타일이기도 하다. 적어도 20년 후에 유행한 모양인데, 당시 주류를 이룬 레터링과는 너무 달라 이질감이 든다. 당시 '더블 보너스대특매' 캠페인이 이뤄지던 백화점 내 다른 코너 사진을 보면 통일된 글자 형태가 아니라 임기응변식 레터링에 가깝다는 것이 아쉽다. 하지만 신문 광고에 실린 글자에선 백화점 전면 광고판의 흔적을 찾아볼 수 있다.

시간이 흘러 1980년 미도파. 아래쪽이 들쭉날쭉한 윗선 정렬된 글자는 더 이상 보이지 않는다. 그런데 '사은 빅바겐'이 이상하게 익숙하지 않은가? 이번엔 Sandoll격동고딕과 HG꼬딕씨가 불러 온 꽉 찬 네모틀 고딕의 유행과 맥락이 닿는다. 이렇게 가상의 네모틀 안에 글자면을 꽉 채워 놓은 두꺼운 고딕은 2020년 한국의 시내버스, 건물, 각종 광고, 유튜브 영상 자막 등 모든 곳에서 아주 쉽게 찾아볼 수 있다. 주변에 걸린 글자들도 세월을 감안하면 그렇게까지는 위화감이 없다. 유행은 돌고 돈다. 글자라고 그 예외는 아닌 모양이다.

많은 사람에게 익숙할 학습지 아이템풀. 본인은 눈높이 세대지만, 국내 교육시장에서 빼놓고 말하기 어려운 역사와 전통(?)을 가진 이름임이 틀림없다. 그런 아이템풀의 로고타입을 예전 신문에서도 똑같은 모양으로 발견하니 좀 놀라웠다.

아이템풀은 상당히 초창기부터 막대 자와 컴퍼스만으로 드로잉한
이 로고타입을 써 왔다. 초성이 상당히 큰 가분수 탈네모틀
'아이템풀' 네 글자는 납활자와 붓글씨의 흔적이 넘치는 지면에 혼자
다른 곳에서 탁 떨어진 듯 생소한 인상을 준다. 아이템풀 한글
로고타입은 70년대 초반부터 지금까지 거의 바뀌지 않았다.
디자인보다는 회사가 가진 보수성과 관계가 있을지도 모르겠으나,
70년대 한국 사회에 존재하던 로고타입들이 어떻게 변하거나
사라졌는지를 생각하면 그들과 동년배인 아이템풀 로고타입이
엄청나게 낡은 느낌을 주지 않는다는 사실은 놀라운 점이다.

글자 만들기

아! 옛날이여

아 – 옛날이여 지난 시절 다시 올 수 없나 그날

잘 알려진 가수 이선희의 노래 〈아! 옛날이여〉의 일부다. 유튜브
조회 수가 곧 이득이 되는 시대가 되면서, 부작용이 있지만
양질의 콘텐츠도 많아지고 있다. 그중 대로, 골목, 주택가나
유흥가를 가리지 않고 수십 년 전 찍은 거리나 생활상을 올리는
유튜버도 있다. 방송사에서 뉴스 등의 용도로 찍은 것들이
지금 풀리는 게 아닌가 싶은 그런 영상들은 제목부터 끌리는
제목을 달고 있다. 예를 들면 '1981년 무교동 뒷골목' 이나 '1997년
경복궁' 같은 것들 말이다.

거리를 지나다 보면 그 화면 속에 있으면 딱 어울릴 법한
간판이 혼자 방치되어 있는 광경을 간혹 본다. 깔끔한 도시를
좋아하는 사람들은 그런 흔적을 정리해야 할 '실패'로 여길 수도
있겠지만, 나는 그런 간판을 시각 유산이라고 부른다.

서울 종로구의 원남동 사거리 부근 어느 건물 벽면에
덩그러니 남겨진 '민물 장어구이'는 그런 옛날 먹자골목 영상에
나오는 간판과 동일한 글자 형태와 네온 형태를 갖고 있다. 합자로
된 고딕과 외곽선이 불규칙한 붓글씨의 콜라보레이션 말이다.
지금 이 건물에는 먹거리와는 관계없는 업종이 들어와 있다. 같이
있었을 다른 간판들은, 심지어 장어구이집 본체마저 세월의
흐름을 따라 사라져 버렸지만 시대착오적인 이 친구만은 풍파와
녹에 꿋꿋이 버티면서 과거의 시각문화를 증언하고 있다.

종로3가역 부근에도 비슷한 간판이 있다. 종로3가 하면

301 글자 만들기

떠오르는 것은 많다. 아마 그 중엔 밤이면 밤마다 성업 중인 야외 포차들도 빠지지 않을 것이다. 이 부근에서 마실 때면 항상 내 주의를 끄는 것이 있었으니…. 바로 '종로호프'. 연대가 최소 30년 이상 돼 보이며 때로 불이 켜져 있을 때도 있었으나 더 이상 사람의 흔적이라곤 찾을 수 없어 보이는 이 가게의 간판은, 전철역 출구의 환한 대로변에 있음에도 불구하고 어두침침한 외벽과 창문이 대장간에서 망치로 때려 만든 듯한 어설픈 레터링과 시너지 효과를 일으켜 특유의 은근하고 음침한 분위기를 한껏 내뿜는다. 사진을 찍고 싶었지만, 그 근처에 갈 일이라곤 술을 한껏 마신 늦은 밤뿐. 그런 상황에서 스마트폰 카메라로 찍어 봤자 만족스러운 컷이 나올 리 없어서 항상 '찍어야지..' 하고 지나치기만 했다. 그러던 중 출근길에 우연히 정거장을 지나쳐 내림으로써 기회가 왔다. 항상 밤에만 보다가 낮에 보니 우글우글한 맺음과 자소가 훨씬 더 어색해 보인다.

종로호프에 다시 불이 켜질 날은 언제일까. 영업은 고사하고 철거만을 기다리는 운명일까? 리뉴얼한 종로호프에서 맥주 한 잔 하고 싶다. 다 갈아엎고 흔한 프랜차이즈 가게를 만들지 말고 꼭 기존 간판을 그대로 활용해야 한다. 그것이 개성이 될 수 있다. 멀리 갈 것 없이 근처 을지로에 옛날 느낌 나는 간판을 달고 영업하는 칵테일 바 '신도시'도 있지 않은가. 좀 어설프긴 해도 '종', 초성 ㅎ, 초성 ㅍ 처럼 시각적으로 응용할 수 있는 요소도 있다. 가게에 필요한 그래픽 디자인을 간판에서 따온 글자에서 활용하고 레트로한 느낌으로 내부를 잘 꾸미면 충분히 사람들이 모이는 즐거운 아지트가 될 수 있을 텐데, 혼자만의 생각일 뿐 아직 영업은 요원해 보인다.

아직 발견하지 못했을 뿐, 도시의 아주 평범한 곳에 이런 시각
유산은 아직 많이 존재할 것이다. 최대한 돌아다니면서
사진으로라도 그들을 남겨 놓고 싶다.

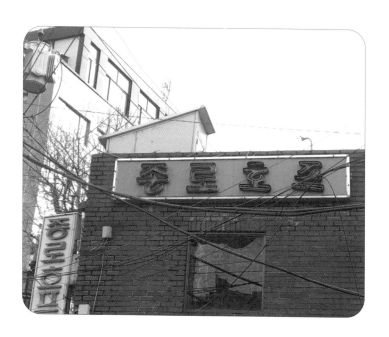

글자 만들기

대선과 타이포그래피

헌정사상 초유의 현직 대통령 탄핵으로 조기에 치러진 2017
대선에서 안철수 후보는 다른 후보와는 완전히 다른 구도의 선거
포스터를 들고나왔다. 한국에서 선거 포스터 하면 일종의 클리셰로
박힌 후보 사진 밑에 기호와 이름이 적힌 구도를 깨고, 안철수
후보가 두 팔을 번쩍 들고 있는 장면뿐이었다. 언뜻 보면 무슨
전당대회를 캡처한 텔레비전 화면을 그대로 쓴 것 같은 포스터다.

2017 대선 포스터

이는 좋은 의미든 나쁜 의미든 차별화엔 확실히 성공한 것 같다.

단일 포스터가 끼치는 영향력으로 봤을 때 대통령 선거 포스터만큼 중요한 것은 한국에 거의 없을 것이다. 내가 정치학의 대가는 아니라서 유권자의 성향과 구체적인 선거전략을 근거로 추론할 순 없지만, 역대 대선 포스터를 살피다 보니 한가지 묘한 징크스가 발견됐다. 대통령을 16년 만에 직선제로 뽑게 된 1987년 대통령 당선자 노태우는 포스터를 비롯한 선거 홍보물에서 후보명 '노태우' 세 글자를 민주정의당 로고타입의 룩 그대로 파생한 레터링을 썼고, 92년 당선자 김영삼은 헤드라인 계열의 기성 폰트를 썼다.

또한 97년 12월 당선된 김대중 후보의 포스터 속 '김대중' 세

1987년 대선 노태우 후보 포스터

1992년 대선 김영삼 후보 포스터

글자 만들기

1997년 대선 김대중 후보 포스터

차례대로 2002년부터 이후 대선에서 당선된 후보들의 포스터

글자는 레터링으로 되어 있다. 노무현 후보는 폰트, 이명박 후보는 캘리그래피, 박근혜 후보는 깔끔한 고딕 폰트…. 레터링 – 폰트– 레터링 – 폰트의 구도로 당선자가 순환해온 것을 파악할 수 있다.

그렇다면 19대 대선 당선자는 오직 선거 아이덴티티만을 위해 맞춤으로 만든 '레터링'을 쓴 후보가 될 것이다. 19대 대선에서 주요 후보로 분류되는 5명 중 문재인, 홍준표 후보가 기성 폰트가 아닌 레터링을 사용했다. 유력 후보군으로 분류된 안철수, 유승민, 심상정과 나머지 후보는 본고딕, 윤고딕, 티몬 몬소리체 등의 기성 폰트를 썼다. 그렇다면 대선 결과는? 모두가 아는 것과 같다. 이 징크스 아닌 징크스대로라면 2022년 치러질 다음 대통령 선거에는 출시되어 있는 디지털 폰트로 후보 명을 쓰는 사람이 당선되어야 하는데, 판세가 과연 어떻게 흘러갈지 궁금하다.

글자 만들기

쌍문동 속 쌍문동체

지하철 4호선 쌍문역 부근을 지나갈 무렵 눈에 띈, 낡고 때 탄 셔터 위 스텐실 글자를 보고 자연스럽게 어떤 폰트가 떠올랐다. 타이포디자인연구소의 '쌍문동'체. 보통 폰트에는 지나치게 특정적인 이름은 잘 붙지 않는다. 그런데도 폰트 이름으로 지명이 붙었다는 사실은 무엇을 뜻하는가. 폰트의 모양이 그 모든 애매함을 희석할 만큼 특정 지역색을 한가득 담고 있다는 의미일 것이다.

직접 돌아본 쌍문동은 겉으론 서울 중소 도심과 별다를 게 없어도 한 꺼풀만 벗기고 들어가면 프랜차이즈보다 옛날 간판을 단 가게가 더 많은, 향토적 분위기가 인상적인 곳이었다. 인기 드라마 <응답하라 1988>의 제작진이 옛 추억을 되살릴 드라마의 핵심 무대로 쌍문동을 선정한 것도, 그것이 나만의 생각이 아니라는 증거다. 함석헌 선생이 살던 1980년대와 현재의 쌍문동 풍경은 몇몇 신축된 빌라와 편의점을 제외하면 그다지 차이가 없어 보인다.

쌍문동체의 이름이 해당 동네와 어울리는 이유는 크게 두 가지. 일단 직선으로 편 ㅅ, ㅈ꼴과, 곡률 오차를 줄이고자 거의 사각형에 가깝게 만든 ㅇ, ㅎ의 원형꼴은 손으로 간단하고 쉽게 만들려는 흔적이라 보아도 무리가 없는데 여기에 래커와 스텐실로 찍어내는 방식까지 택했다. 이는 컴퓨터나 기계로 인쇄해 붙인 글자와 명백하게 비교된다. 대체로 '손'은 '기계'에 비해 전통적이고 영세한 것, 남겨진 것이란 이미지가 강하다. 그렇다면 쌍문동체는 영세한 가게와 옛날 골목, 다세대주택이 보존된 이곳에 어울리는 글자라는 인상을 주기에 충분하다. 다른 하나는 수단이 아닌 모양 그 자체에서 느껴지는 완고함과 투박함이다. 앞서 예로 든

쌍문동체의 ㅅ, ㅈ, ㅇ, ㅎ꼴 등을 살펴보면 말끔한 요즘 고딕에서 볼 수 있는 유연하고 활달함은 온데간데없고 경직된 선만이 있을 뿐이다. 이 경직된 선을 보는 순간 실제 쌍문동 주택을 둘러보고 느꼈던 30~40년 전이라는 시대적 배경이 겹쳐 보이면서, 당시의 정치 체제와 주 생활 양식이었던 출생 – 대학 입학·취직 – 결혼 –가정으로 이어지는 한국사회 스테레오타입이 머릿속에서 다시 불러올려진다.

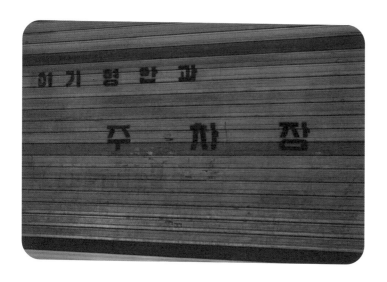

글자 만들기

변함없는 제비[1]

우표 판매처임을 알리는 사인물이 숙명여자대학교 앞 문구점에
붙어 있다. 옛 체신부 MI(Ministry Identity-정부기관
아이덴티티)를 현재의 우정사업본부 MI가 덮고 있는데, 제비를
바탕으로 한 기본 아이덴티티와 형태가 그대로라 그런지 아래쪽
체신부 MI가 여전히 은은하게 드러나 있는데도 별로 위화감이 없다.

　　체신부는 우편·전기통신 등의 업무를 종합적으로 관장하던
現 과학기술정보통신부의 모태가 된 기관이다. 체신부에서
이미지 개선과 통합적인 디자인 구축을 위해 1983년 12월 한국
정부기관으로서는 최초로 MI를 도입했다.

　　이 방대한 작업을 담당한 것은 당시 제일은행 CI를
성공적으로 만들어낸 안정언 숙명여자대학교 교수 연구팀이었다.
그 결과 신속·정확·친절을 상징하는 제비 세 마리가 날개를 활짝
펼치고 날아가는 모습을 4개의 기하도형으로 도식화한 체신부
MI가 탄생했다. 굵은 선이 점점 얇게 그라데이션되며 잔상을
남기는 형태의 그래픽은 비슷한 시기에 특히 유행했던 스타일로
보인다. 조흥은행 심볼(1985)이나 '84 LA올림픽을 위해 만들어진
휘장 디자인, 서울 북창동에 있었던 산새다방 벽면 그래픽(1985)을
같이 보면 이해가 빠를 것이다. 심볼과 로고타입, 그리고 지금도
우체국 창구나 우체통에 많이 남아 있는-빈도 높은 글자를
로고타입과 같은 룩으로 레터링한-전용서체도 같이 만들어졌다.

　　세월이 흐르는 동안 우정제비는 두 번의 위기를 맞았다.

1)　참고문헌 https://blog.naver.com/cdr2424/221466915616

글자 만들기

첫 번째가 2010년의 리뉴얼 작업. 그러나 각도를 살짝 기울이고 옛스러운 잔상을 없애는 대신 꼬리에 색을 추가, 3색 제비로 변신하는 선에서 그쳤다. 시대가 변함에 따라 형태 대신 색 그라데이션으로 바뀐 셈이다. 두 번째 위기는 2016년 정부 상징 디자인 통합 작업이었는데 우정제비는 이때도 행정자치부 장관령으로 고비를 넘기고 계속 살아남아 질긴 생명력을 과시했다. 반가운 소식을 신속하고 친절하게 전하겠다는 집배원 초심의 보이지 않는 힘이 작용한 걸까.

　　그러나 독특한 레터링과 전용서체는 살아남지 못했다. '우정사업본부'라 적힌 현행 로고타입은 기성서체인 윤디자인 2002를 쓴 것으로 보인다. 시대에 따라 옛 이미지를 걷어내려 했다고는 해도 옛 로고타입을 바탕으로 현대화하면 어땠을까 하는 아쉬움이 남는다. 깔끔함과 개성을 둘 다 잡을 수 있었을 것이다.

굵은 선이 점점 얇게 그라데이션되며 잔상을 남기는 형태의 그래픽은
비슷한 시기에 특히 유행했던 스타일로 보인다. 84 LA올림픽 디자인,
서울 북창동 산새다방 벽면 그래픽(1985) 등이 그 예이다.

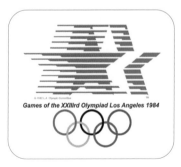

Chapter

4

글자 새기기

글자에 관한
저자의 시선이 담긴 이야기

HY견고딕	그래픽
H워얼V	H워 얼V
ㅅ튼ㅎH	ㅅ튼ㅏㅎH

HY견고딕	굴림
H워얼V	H워 얼V
ㅅ튼ㅎH	ㅅ튼ㅏㅎH

야민정음의 세계

한글 형태가 가진 단순성을 최대치로 응용했다고 평가할만한
야민정음엔 여러 종류가 있다. 댕댕이(멍멍이)부터 시작해서
떵문머(명문대), 네넴띤(비빔냉면), 팡팡떵소(관광명소),
롬곡옾눞(폭풍눈물) 등. 하나같이 주옥같은 단어들이다.
야민정음은 로만 알파벳으로 번역할 수도 있다. 예를 들면
떵작(명작)을 rnasterpiece로 번역할 수 있다.

인터넷 밈이 인터넷 공간에만 머무는 것이 아니라 마케팅과
디자인에 적극적으로 반영되기도 하는 트렌드에 맞게, 최근에는
농심에서 너구리의 타이틀 레터링을 뒤집은 패키지를 출시한 것이
인상 깊었다. '너구리'라면을 해외에서 'RtA'로 부른 사람이 있다는
사실에 착안했다고 한다. 이에 앞서 해태 갈아만든배는 필기체로
쓴 '배'가 'IdH'로 아마존에서 판매되기도 했다. 팔도비빔면도
비슷한 한글 자소로 바꿔 쓴 '괄도네넴띤'으로 출시된 바 있다.

타이틀 레터링을 뒤집은 패키지를 출시한 농심 너구리

글자 새기기

Haitai Crushed Pear Juice (238ml 8.04 oz) x 4 bottles IdH drink Quenching Thirsty ☆☆☆☆☆ 1

그런데 어느 하나 버리기 아까운 여러 예시 중 내가 정말 감명을 받은 단어는 따로 있었으니, 바로 'H워얼V'다! 대충 짐작은 가능했던 다른 야민정음과 달리 처음 들었을 땐 유추조차 할 수 없었던 H워얼V는 180도 뒤집으면 '사랑해'가 되는 단어였던 것이다.

ㄴ 서번이 ㅁ서워 같은, 구자라트 문자와 한글을 넘나드는 더 웃긴 글자도 있다. 하지만 H워얼V는 로만 알파벳과 한글을 섞은 모아쓰기를 구현해냈다는 점에서 분명 한 차원 높은 발상이라고 할 수 있다. 만약 세종대왕이 이 광경을 봤다면 어땠을까? 그는 분명 호탕하게 웃으며 다른 야민정음은 없느냐고 물었으리라 믿어 의심치 않는다.

한편으로 H워얼V는 한글과 한글디자인 사이의 모순을 분명하게 드러내는 단어이기도 하다. 한글은 분명 세계 어느 문자보다도 무한한 확장성을 가지고 있는데, '한글디자인'이라는 렌즈로 본 한글은 세계 어느 문자보다도 확장해 나가기가 어려운 문자라는 모순이 있다. 단순한 자소로 인해 모양이 조금만 바뀌어도 오독될 위험이 있고, 모아쓰기 구조가 가진 복잡한 변수 때문이다. 아이러니한 사실이다.

그러다가 문득 인터넷상에서 사람들이 쓰는 H워얼V는 모두 손글씨 혹은 고딕꼴이란 사실이 떠올랐다. 군더더기 없는 고딕이 이런 변형에 걸리적거리는 요소가 없어 제일 유리하기 때문일 것이다. 그래도 다양한 글꼴로 이를 재현한다면 어떻게 될까? 여러 가지 톤으로 사랑을 말해 보았다.

① 시작은 고전 폰트부터. 견고딕은 거절하면 한 대 맞을 것 같다. 획 대비가 좀 있는 그래픽이 의외로 감각적인 모습. 굴림은 그 명성에 걸맞게, 재촉을 받아 시큰둥하고 기계적으로 "사랑해" 하는 얼굴이 떠오른다.

HY견고딕

그래픽

HY견고딕

굴림

② 현대의 고딕은 어떨까? 디올01은 잉크트랩을 적극 활용, 작은 포인트에서도 글자가 뭉치지 않도록 한 폰트다. 아무리 작게 써도 연인이 당신의 사랑을 그냥 지나칠 위험이 없다. 모던라이프는 똑바로 보나 뒤집어 보나 시크하다. 줄 건 주고 받을 건 받고 쿨하게 돌아서는…. 역시나 뉘앙스에 제일 맞는 폰트는 주아체가 아닐까.

Tlab돋움 Condensed

H워얼V
사랑하H

Tlab 디올01

H워얼V
사랑하H

Tlab모던라이프

H워얼V
사랑하H

배달의민족 주아

H워얼V
사랑하H

③ 사실 궁금했던 건 명조꼴이었다. 궁서는 … 그만 알아보자. 뼈대만 남겨 다양한 응용이 가능한 고딕과는 달리 똑바로 봤을 때에 맞춰 최적화된 명조는 아무래도 고딕보다 생소하다. 로만 알파벳의 세리프는 한글과 100% 일치하지 않아 더욱 어색하다. 훈훈하고 무난한 명조 폰트라도 어색함은 피할 수 없는 듯. 이 와중에 산돌 빛의계승자로 말하는 사랑은 너무나 성스럽다.

궁서 | Sandoll 빛의계승자

Tlab사월의봄 | Tlab 디올02

④,⑤ 번외편. 오클락은 영화 ⟨Her⟩의 인공지능 사만다가 말하면 딱 어울릴 사랑. 엽서는 전혀 예상 못한 케이스인데 인간이 쓴 사랑 같지가 않다. 벌레체같기도 하다. 고양이? 강아지? 한편 휴먼옛체와 HY목각파임으로 쓴 '사랑해'는 라이브 카페에서 울려 퍼지는 '어느 60대 노부부 이야기'와 함께 보면 딱이겠다. 하이라이트는 아무래도 더클래식 이탤릭에게 돌아가야 할 것 같다. 너무나 스타일리시한 저 '사랑해'를 보라!

Tlab오클락

Tlab레몬그라스

Tlab오딧세이

Tlab 더클래식이탤릭 T

엽서

H워얼V

ᄉ랑ᄒH

휴먼편지

H워얼V

ᄉ랑ᄒH

휴먼옛체

H워얼V

ᄉ랑ᄒH

HY목각파임

H워얼V

ᄉ랑ᄒH

군장점 명찰도 폰트시대

특별한 사유가 없는 한 대한민국에서 사는 성인 남성은 누구나
착용하거나 착용의 문턱까지 가는 옷인 군복. 이 군복에 달리는
명찰은 어떻게 만들어지는 것일까. 오른쪽은 논산훈련소에서 받은
명찰이다. 막연히 명조 계열 서체로만 알고 있었는데 다시 구체적인
꼴을 자세히 살피니 신명조 계열로 추측된다. 왼쪽은 후에 필요
때문에 양구 읍내 모 군장점에서 주문 제작한 명찰이다.

글자 새기기

한국에는 주목받지 못하거나 그럴 필요가 없었던, 글자와 함께했던 수많은 레터러가 있다. 군부대 근처 군장점에서 명찰을 박는 아저씨들도 진정한 레터러를 가리라면 절대 빠지지 않을 것이다. 의뢰받은 이름이 무엇이건 간에 초고속으로 돌아가는 재봉틀 밑 옷감의 한정된 공간을 잘 활용해서 균일한 솜씨로 글자꼴을 만들어 낸다. 아무리 숙련되면 할 수 있다고 하지만 재봉틀을 움직이는 게 아니라 대지를 움직여서 순식간에 생성하는 글자를 보고 있으면 경이로운 감정이 먼저 든다. 손으로 하는데도 같은 글자의 모양은 99% 유사하다. 경우의 수를 다 모으면 한 벌의 폰트가 될 만한 가치가 있는 것들이다. (물론 명찰엔 로만 알파벳도 들어가기에 로만 알파벳을 박아내는 실력도 수준급이다) 군장점에 갈 때마다 유심히 살펴봤지만 1~2년 해서 나올 수 있는 실력은 아니다.

개인마다 손글씨가 다르듯 군장점마다 글자꼴 모양도 다르다. 자연스럽게 폰트 디자인 회사별로 보유한 폰트가 다른 것이 생각났다. 이 때문에 명찰 글자꼴을 보면 저 군인이 어디서 왔고 어느 집에서 명찰을 박았는지 대략 추측할 수 있다. 필자가 저 글자꼴을 제공하는 군장점에 간 것도 모두 비교해 보고 제일 꼴이 좋다는 결론을 내렸기 때문이다. 양구 읍내에서 양대 산맥을 이루는 라이벌 가게는 가격이 더 저렴했지만 꼴이 괴상해서 달고 다니기 싫었다.

글자꼴을 좀 더 깊게 살펴보면, 대지 위에 붓으로 직접 한글을 쓰듯 손을 사용해서 선이 끊기지 않고 계속 이어지게 만들어야 하는 재봉틀 글자 특성상 인공적인 고딕체인 경우는 없고 거의 모두가 한글 흘림체의 변형이다. 미싱으로 박지만 부리의

시작과 끝, 종성 ㄴ의 뭉친 부분에서 보이는 것처럼 붓글씨의
형상을 모방한 단서들이 곳곳에서 나타난다. '훈'자에서 초성 ㅎ의
일부분인 ㅇ꼴을 보자. 무게중심이 오른쪽으로 쏠린 것을 알 수
있다. 이것도 미싱으로 박을 때 필수인 요소는 아닐 텐데 붓글씨를
모방하다가 나온 흔적인 것 같다.

　　재미있는 사실은 그래픽 디자인계 한글 레터링의 흥망성쇠
과정이 이곳에서도 보인다는 점이다. 컴퓨터가 존재하지 않던 시절
명찰 물량은 각 군부대 주변 군장점의 전유물이거나 못해도
대부분을 차지했을 것이다. 하지만 컴퓨터 프로그램이 자동으로
깨끗한 폰트를 박아 주기 시작하면서 손으로 하는 레터링은 점점
밀려났다. 몇 년 전까지만 해도 논산훈련소를 제외한 신병교육대는
컴퓨터 명찰을 쓰지 않는 곳이 많았다. 지금은 아마 컴퓨터의
비중이 훨씬 늘어났으리라 추측된다. 또한 군장점 장인들 역시
수익성과 관리 문제로 컴퓨터 시스템을 채택했을 가능성도 높다.

　　언젠가 파주, 연천, 철원, 양구와 기타 전국 군부대 주변
주요 군장점의 글자 레터링을 아카이빙하고 폰트화할 수만 있다면.
그리고 그것을 견본집으로 만들 수만 있다면 사라져 가는
재봉틀 장인들에 대한 작은 경의가 아닐까 싶지만 아직 착수하지
못하고 있다.

손글씨 단상

손글씨로 판단하거나 짐작할 수 있는 것들이 많다. 기계 글쇠가
사람 손의 속도를 추월한 지 한참 지났지만 손글씨는 특정인의
지문으로서 아직 유효하다. 글씨엔 쓴 도구, 사람이 공간을
인식하는 태도, 쓸 때의 감정 같은 것들이 뒤섞여 읽힌다.

나는 초등학교 때 글씨를 잘 쓰고 싶었다. 그런데 어느 날,
반 친구가 수업 시간에 우연한 계기로 글씨 잘 쓴다는 말을
듣는 것을 목격했다. 나는 아무도 모를 경쟁심을 느꼈고 도구를
바꿔 가며 일부러 써보기도 하고 뭉그적거리며 선생님 곁을
기웃거렸지만 끝끝내 칭찬은 돌아오지 않았다. 사람들로 하여금
한눈에 잘 쓴다고 느끼게 한 '어떤 그것'을 나는 결코 따라잡을
수 없었다.

눈이 좀 트였다고 느끼기 시작한 때는 서체 디자인을
시작하고 나서다. 글자엔 최소한의 정방형 영역이 있다는 것. 그리고
잘 쓴 것처럼 보이도록 기교를 부릴 필요가 전혀 없다는 것을
깨달았다. 그 이후로는 큰 공간이 눈에 들어오고 비로소 손이
자유로워진 느낌을 받았다. 잘 쓰고 못 쓰고를 떠나 부담을
벗어버린 것이다.

사람 필체는 다 똑같지 않나 싶겠지만 내 경우는 도구에
따라서 좀 편차가 있는 편이다. 도구의 종류에 따라 조심하는
정도가 주원인이다. 만년필은 필압을 주면 망가지니 조심조심 쓰고
상대적으로 볼펜은 힘줘서 날리게 된다. 샤프펜슬이나 연필은 말할
것도 없이 가장 자유롭다. 손글씨는 거짓말을 하지 못한다.

만년필을 필체 교정용으로 쓴다는 것은 '만년필로 쓰면

글씨가 더 예쁘게 써진다'는 의미가 아니다. 정확히 그 반대다. 사람에 따라 다르겠지만, 만년필 같은 잉크펜으로 쓰는 글씨가 그 사람의 제일 별로인 글씨라고 보면 된다. 굳이 순위를 매기자면, 대충 써도 치부를 제일 잘 가릴 수 있는 도구는 연필이다. 그다음엔 샤프, 볼펜, 만년필 순으로 필체가 드러난다. 가수 전영록의 노래 중에 이런 것도 있지 않은가. 사랑은 연필로 쓰라고. 작사가는 단지 '지우기 쉽다'는 의미에서 그렇게 노래했겠지만 나는 조금 다르게 해석하고 싶다. 서로의 어쩔 수 없는 잔 실수를 이해하며, 혹은 눈감아주며 쭉 가기엔 필체의 관용도가 높은 연필만 한 도구가 없다.

　　어쨌든 잘 쓴다 혹은 특색 있다고들 말하는 글씨는 보통 두 가지 유형으로 나뉘는 것 같다. 하나는 모아 놓으니 오밀조밀하고 아름다운 글씨. 두 번째는 한 글자 한 글자가 모두 뚜렷한 개성을 가진 글씨. 폰트와 비교하면 첫 번째는 텍스트(본문용) 타입, 두 번째는 디스플레이(제목용) 타입과 연결시킬 수 있을지도 모른다.

가격 대비 닙 퀄리티가 뛰어난 파이롯트 카쿠노

　　　　　글자 새기기

이 메뉴판은 두 번째 유형이다. 메뉴판을 찬찬히 보니 법칙이 하나 눈에 띄었다. '서로 만나는 두 획을 직각보다 무조건 좁게.' 몇몇 예외를 빼면 거의 전부가 90도보다 좁은 각을 이루고 있다. 이런 수축하려는 성향 때문에 자소들이 삼각형에 가까운 독특한 모양이 됐다.

건대입구 술집 〈과장님댁〉 메뉴판 손글씨

Chapter 4

폭이 좁고 특정 자소가 둥글려져 있으며 일정한 각도와 글자틀을 유지하는, 예전 '차트 글씨'가 생각나는 아래와 같은 필체도 있다. 이런 글씨 구현 프로세스를 가진 사람들이 점차 일선(경비원 등)에서 은퇴하거나 사라지고 있다. 전통문화나 제작 기법 구술을 채록하는 것처럼 이런 분들도 한번 뵈면 필체 표본을 최대한 받아두면 귀중한 사료가 될 것이다.

건대입구 인근 빌딩의 손글씨 안내문

글자 새기기

아래 글씨는 디자인 스튜디오 프로파간다 발행 〈88seoul〉에 실린 故양승춘 교수의 메모에서 발췌한 것이다. 88올림픽 휘장 디자인에 대해 설명해 놓은 글인데, 중성 가로 줄기가 세로 보의 끝에서부터 음표처럼 늘어지는 모양은 주로 이 시절 어른들에게 드물게 발견되는 필기 형태다. 여기서 더 나아가서 '작'에선 아예 가로 줄기에서 시작, 거꾸로 세로로 긋는 아주 독특한 특징을 보여주고 있다.

만년필이란

최근 만년필 사용자가 조용히 늘고 있는 느낌이다. 모나미에선 자사 대표 볼펜 라인업인 153을 고급화함과 동시에 지속적으로 만년필 라인업을 출시하고 있다. 무난하고 모던한 디자인과 적당한 가격의 라미 사파리는 선물용으로 자리 잡은 지 오래됐다. 나도 몇 년 전부터 일상 필기용은 아니지만 수첩에 필사할 때나 특별한 용도의 필기엔 라미, 파이롯트, 플래티넘 등 여러 회사의 만년필을 쓰고 있다. 펠리칸은 잠깐 쓰다가 다른 분에게 넘겼고, 요즘엔 그 편리함 때문에 파이롯트 캡리스 데시모에 손이 자주 간다. 도무지 가격 답지 않은 날카로운 맛을 보여주는 파이롯트 카쿠노 엑스트라 파인(EF)도 종종 쓰는 편이다.

 볼펜을 안 쓰는 것은 아니다. 그러나 도구마다 힘을 발휘하는 순간은 다른 것 같다. 시내나 귀성길처럼 변수가 많은 짧은 메모엔 볼펜을 써야 쉽게 피로해지지 않는다. 만년필은 고속버스가 편안히 정속주행 하듯 길고 안정적인 환경에서 천하무적이다. 영속성이 있다보니 오랜 시간 쓰게 되고 그러다 보면 의미부여도 하고 애착도 가고, 특정 펜을 보면 거기에 얽힌 기억과 쓰던 상황도 머릿속에 줄줄이 엮여 올라온다. 내가 5년 전에 몇 번째 모나미 153을 쓸 때 어디서 뭘 하고 있었는지 기억할 순 없지만 만년필은 가능하다. 시간을 초월할 수 있는 도구가 가진 힘이다.

 처음 쓰기 시작한 펜이 기억난다. 학교에서 잠깐 빌린 라미 비스타를 갖고 노는 걸 본 후배가 집에 굴러다니는 만년필을 준다며 하나 가져온 펜의 이름은 국산 업체인 아피스 F-245였다. 파커 45의 데드카피인 F-245는 나름 금속으로 마감된 멋진 외관을 가졌지만

플래티넘 센추리와 파이롯트 커스텀74

파이롯트 캡리스 데시모. 캡리스 시리즈는
이름(Capless)답게 전무후무한 노크식 만년필이다.

내 상식 부족으로 오래 쓰지 못했다. 흔들어서 잉크가 새는 걸 고장으로 알고 한 달 만에 창고행. 지금은 소재를 모른다. 그래도 그게 시초가 되어 공부도 하고 한개 두개 사 모으면서 본격적으로 펜 생활이 시작됐으니 나한텐 나름대로 의미 있는 모델이다.

만년필은 중요한 특징이 있다. 타인이 쓸 수 없다는 것. 정확히는 타인의 사용을 최소화해야 한다는 것이다. 주인의 필기 습관에 맞게 닙이 다듬어지기 때문이기도 하고, 주인의 손을 떠나면 무슨 일이 생길지 모르기 때문이다. 뚜껑을 연 만년필 닙은 물가에 내놓은 어린아이와 다를 바 없다. 손에서 미끄러진다든가,

파커 45는 파커 51과 함께 '파커' 하면 가장 먼저 떠오르는 디자인이다

글자 새기기

책상, 책, 노트와의 크고 작은 충돌, 갑자기 건드리는 타인, 만년필을 신기해하는 타인 등 모든 경우가 님에 위협이 될 수 있다. 그런 펜을 설령 죽마고우라 해도 남에게 잠깐 써보라고 허락하는 사람은 이미 성인군자의 반열에 올랐다고 봐야 한다.

사용자가 늘어남에 따라 내 이름을 새기는 각인에 대한 관심도 덩달아 커지는 추세다. 선물용일 수도 있고, 보통 시중 펜보다 비싼 만큼 내 것이라는 애착도 클 것이다. 웬만한 펜 구입 사이트에선 어느 정도 추가금을 내는 조건에, 혹은 무료로도 각인 서비스를 제공하고 있다.

하지만 나는 웬만해선 보기 좋게 되기가 어렵기에 만년필 각인을 추천하지 않는다. 패션에 'TPO'라는 개념이 있듯 만년필에도 펜이 가진 분위기에 어울리는 글자꼴을 신중히 고려한 각인이 필요하건만 대부분의 국내 각인 서비스들이 그런 고려는 쌈 싸 먹은 경우가 많기 때문이다. 부실하거나 이상한 각인은 그 존재만으로도 펜의 격을 떨어뜨리고 웃음거리로 전락시킨다. 천하의 몽블랑 마이스터스튁이라도 사우나 개업 기념 볼펜만도 못하게 만들 수 있는, 부수는 것 다음으로 빠른 방법이 바로 부실한 각인이다.

각인은 사인펜에 견출지 붙이는 일이 아니기에 아주 신중해야 한다. 예쁘게 할 자신이 없다면 안 하는 게 여러모로 현명한 방법이다. 만년필을 팔려고 사는 건 아니지만 유사시 중고매매할 때도 각인이 있으면 가격 하락과 함께 거래 자체가 안 되는 때도 많다.

그럼에도 나는 내가 사랑하는 분신에게 꼭 이름을 새겨야겠다면 개인적인 취향으로 다음과 같은 방법을 추천한다.

ⓐ 캐주얼한 펜에는 캐주얼하게, 고급 펜에는 권위 있는
폰트로.
ⓑ 정자체는 펜의 일부분으로 흡수되지 못하고 따로 눈에
띈다. 따라서 펜에 어울리기 쉬운 모양을 지닌 스크립트
류를 추천한다.

이런 규칙을 잘 지킨 조화로운 각인 예시라면 플래티넘
나카야 펜에 한자 흘림 각인 / 카웨코 스포츠에 로만 알파벳
스크립트 각인 정도가 떠오른다. 동양권 수제 펜인 나카야엔 한자,
서양 1930년대 펜 디자인을 가진 카웨코엔 로만 스크립트가 맥락상
잘 어울린다.

예전 왕십리 주변 문방구에서 한국빠이롯드 새턴을 구입한
일이 생각난다. 간판의 오래된 그래픽체가 범상치 않은 문구점에
혹시나 해서 들어갔더니 오래된 만년필이 있었다. 그러나 50m쯤
가다가 플라스틱 피드가 너무 오래되어 허옇게 삼엽충처럼 쫄아
붙은 것을 발견하고 두 번 교환해서 얻었다. 그런데 집에 와서
시필해 보니 이번에는 캡이 바디에 체결이 제대로 되질 않아 지금은
방치되고 있다. 동대문 문방구에선 14k 금촉 만년필인
한국파이롯트 골드링 세트를 얻기도 했다. 펜 때문에 골치였던 적도
많지만 앞으로도 나는 만년필과는 떼려야 뗄 수 없는 관계를
유지할 것 같다.

문방구에서 얻은 한국파이롯트 새턴

이름 해석하기

사람은 그 이름 따라 간다는 말이 있다. 실제로 이름 효과(Name-letter Effect), 인간은 무의식적으로 자기 이름과 비슷한 문자를 가진 직업과 행동을 선택할 가능성이 높다는 가설까지 있을 정도다. 사람들은 좋지 않다는 말을 들으면 때로는 수십 년간 써왔을 수도 있는 자신을 나타내는 첫 번째 어휘인 이름을 한 번에 바꾸기도 주저하지 않는다.

동훈(東勳)은 작명소에서 전문가가 디자인한 이름이다. 풀이하면 동쪽(東) 땅에서 큰 공(勳)을 세울 사람이란 뜻인데, 과연 이름대로 살고 있는지 어떤지는 좀 의문이 든다. 하긴 모든 사람이 이름에 정해진 의미를 따라간다면 세상에 악인이 어디 있겠으며 부자, 고관대작, 난세의 영웅 아닌 사람을 찾기가 훨씬 어렵겠지만 말이다.

'나'라는 인격체에 정해진 이 꼬리표를 읽고 쓰고 말하고 들으며 깨달은 것은 이름을 구성하는 획들이 묘하게 '타이포그래피'적 – 미리 정해진 각각의 요소가 조합되어 문장이나 단어를 만들고 다시 해체되어 또 다른 메시지를 만드는 데 사용되는 활판술의 원리와 유사한 – 이란 점이다.

한글 '한동훈'은 수직·수평·원형 엘리먼트의 해체·조합으로 이뤄져 있으며 한자 '韓東勳' 역시 약간의 사선과 점으로 된 획을 빼면 규칙적으로 구획된 수직 수평의 전(田)자 공간이 연속적으로 등장한다. 로만 알파벳 handonghoon도 수직과 커브의 해체·조합을 통해 만들어진 이름임을 관찰할 수 있다. 어센더, 디센더도 규칙적으로 등장한다.

이름 효과는 단순히 글자가 생긴 모양을 지칭하는 건 아니다. 하지만 이름을 구성하는 획의 성격이 직업군의 성격과 유사하다는 면에서 다른 의미의 Name-letter Effect로 봐도 좋지 않을까.

한동훈 ㅡ|ㅇ

韓東勳 禹刂

handonghoon ɪrco

남산으로 갑시다

남산 주변 길을 걸어 내려오다가 한 노래방 간판을 발견했다. 붉은색 바탕에 재기발랄한 모양과 알록달록한 색깔로 꾸며진 높은 곳에 붙은 '남산노래방' 간판. 안상수체처럼 받침이 중성 아래쪽 중앙에 가서 붙는 형태다. 즉 네모틀이 아닌, 네모틀을 벗어난 자소가 규칙에 따라 조합되는 탈(脫)네모틀 한글이라고 할 수 있다.

조합형 탈네모틀 서체는 '탈'이라는 접두어가 주는 자유로운 느낌과는 달리 네모틀보다 경직된 형태의 서체다. 자소가 고정된 위치에 가서 붙지 않으면 유지될 수 없는 시스템이기 때문이다. 얼핏 자유로운 것 같지만 사실 더욱 원리원칙에 천착하는 시스템이다.

중앙정보부가 석관동 청사와는 별개로 남산 기슭에 바퀴벌레 증식하듯 조용히 한 채, 두 채, 청사를 지어 시국사건 관련 요인들에게 고문을 가하기 시작한 1960년대부터, 남산 제모습찾기 사업의 일환으로 국가안전기획부가 서초구 내곡동으로 이전한

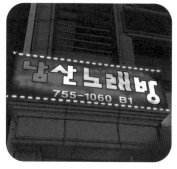

1995년까지 '남산'은 보안사 서빙고 분실과 함께 어둠과 공포의 상징으로 통했다. 대표적인 피해자로 73년 이곳으로 연행됐다가 의문사를 당한 서울법대 최종길 교수가 있다. (최 교수의 죽음을 둘러싼 진실은 아직도 규명되지 않고 있다.) 지금은 폭파 해체를 면한 본관 건물이 전혀 다른 용도인 유스호스텔로 쓰이고 있지만 이 '남산'을 둘러싼 많은 폭력적 사실들은 아직도 적잖은 입에 오르내리며 듣는 사람의 남산길을 괜스레 스산하게 만든다.

겨울이라는 시간적 배경 때문일까? 즐거운 노래방으로 해석할 수도 있지만 틀 안에 곧게 있다가 끝으로 갈수록 스멀스멀 흘러내리는 듯한 모양이 마냥 유쾌해 보이지는 않는다. 한여름의 '남산노래방'은 다른 즐거운 느낌을 전해 줄지. 지난 세기 땅의 이력이 사물을 보는 눈에 영향을 미치고 있다.

남산 길을 완전히 걸어 내려오면 가까운 명동역 4번 출구 근방에 명동크리닝이란 세탁소가 있다. 처음 간판을 올려다보며 어느 곳에나 있는 그냥 특색 있는 간판 정도로 생각하다가 가게 내부 특히 카운터에 새겨진 글자를 보고 내가 생각한 협소한 용도가 아니란 걸 깨달았다. 프랜차이즈는 아니지만 영세하다고 말하기도 어려운 반 기업형 가게에서 쓰는, 제대로 된 브랜딩 가이드는 없지만 쓰임새가 거의 CI에 근접하는 로고타입은 재미있는 아이템이다. 애매함이나 비뚤어짐 없이 자와 컴퍼스만으로 작도 가능할 글자 모양은 깨끗하고 완벽한 세탁을 향한 결벽을 드러낸 것일까?

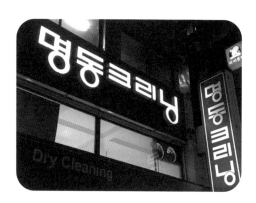

글자 새기기

김수영 소위 묘비

6·25 참전용사인 황규만 예비역 육군 준장이 2020년 6월 21일, 별세했다. 그런데 준장으로 군 생활을 마친 그는 장군 묘역 대신 묘비명에 이름이 공백으로 채워진 한 용사의 옆에 묻히기를 고집했고 결국 그대로 이뤄졌다. 어떻게 된 일일까? 그리고 이 용사는 누구기에 이름이 새겨져야 할 곳이 빈칸으로 남았을까? 이야기는 70년 전으로 거슬러 올라간다.

1950년 6월 북한의 기습 남침으로 6·25전쟁이 발발했다. 육군사관학교 1학년에 재학 중이었던 그는 불과 20세의 나이에 소대장이 되어 1950년 8월 낙동강 방어선 안강지구에 위치한 도음산 전투에 투입됐다. 방어선은 단단했지만, 종심이 짧은 특성상 한번 뚫리면 바로 인민군의 승리로 한반도가 통일되는 위급한 상황이었다.

이 지역을 돌파해 포항을 떨어뜨리고 부산까지 떨어뜨려 전쟁을 끝내려는 인민군과 전황을 뒤집으려는 국군은 맹렬하게 싸웠다. 그 중심에 있던 황규만 소위와 휘하 장병은 늘어나는 희생과 피로 속에 점점 지쳐 갔다.

그러던 어느 날 지원병력이 도착했다. 병력을 이끄는 이는 김 소위였다. 자신을 김 소위라고 소개한 그는 도우러 왔다는 말과 함께 싸우기 시작했다. 이름 몇 마디 나눌 시간조차 없었다. 아마 열악한 상황상 제대로 이름 주기도 안 된 전투복을 입었을 가능성이 높다.

밀고 밀리는 격전이 계속되던 1950년 8월 27일 '김 소위'가 적탄을 맞고 전사했다. 급박한 전황 속에서 황규만 소위는

이름 모를 그의 시신을 소나무 밑에 일단 매장하고 돌로 표시한 후 전투를 계속했다. 이 안강지구 전투로 1,500명이 넘는 군인이 산화했다.

이후 1964년 황규만 대령은 도음산을 다시 찾아 전체를 뒤진 끝에 14년 전 표시한 부분을 찾아내 유해를 발굴, 국립묘지 제 54묘역 1659호에 안장(1964.5.29)했다. 그러나 묘비명은 '육군소위 김 의 묘'. 여전히 김 소위의 이름은 알 수 없었다. 그는 생사를 함께 했던 전우의 이름을 반드시 찾겠다고 결심했다.

1976년 준장으로 예편하고 나서도 그의 노력은 멈추지 않았다. 82년부터 명절마다 김 소위를 찾아 제사를 지냈고 85년에는 김 소위가 쓰러진 도음산 바로 그 위치에 전적비를 세웠다. 그리고 40년째 되던 1990년 11월 어느 날.

"찾았다."

그의 이름은 김수영이었다.

김 소위와 갑종 1기 보병학교 동기였던 라보현 예비역 대령이 동기생 명부를 제공했다. 이 중 김씨 성을 가진 안강지구 전사자는 1922년생 김수영 한 명뿐이었다. 이를 근거로 후손 김종태(50년 6월 22일생), 김광성 씨와 다른 가족들도 찾을 수 있었다. 국방부는 비극적인 역사와 전우애를 잊지 말자는 의미로 故 김수영 소위의 묘비를 세로쓰기 두 칸쯤이 비어 있는 '김 의 묘'로 계속 유지하기로 결정했다.

서로 헤어진 지 70년이 지난 2020년 6월 황규만 예비역 육군 준장은 평소 바람대로 장병 묘역에 안장돼 있던 김 소위의 옆자리에 잠들었다.

"내세에서 김 소위를 만나면 김 소위가 나한테 아마 술 한번 잘 살 거야." (故 황규만 예비역 준장)

노병의 웃음소리가 들리는 듯하다.

시각적 문자 번역

번역이란 보통 어떤 언어로 된 글을 같은 의미의 다른 언어로 바꾸는 일을 말한다. 글을 번역할 수도 있지만 글이 입고 있는 외피, 서체 자체를 번역할 수도 있다. 어떤 문화권의 문자 모양을 다른 문화권의 문자로 바꾸는 것을 '시각적 번역'이라고 이름 붙여 보았다.

번역에 직역과 의역이 있듯 시각적 번역에도 직역과 의역이 존재할 수 있다. 여기에서 직역은 1차원적인 유사성을 갖도록 디자인하는 것을 말한다. 한마디로 비슷해 보이는 모양을 최대한 그대로 가져다 붙이는 것. 의역은 문자를 대치할 때 맥락과 전체적인 꼴을 보면서 디자인하는 것이다.(물론 글 의역과 마찬가지로 글꼴 의역도 디자이너에 따라 주관적일 수밖에 없다)

이렇게 보면 의역이 좋지 않은가 싶겠지만 어느 것이 낫다고 하긴 어렵다. 물론 글이 조금 길어지면 더 고려해야 할 점이 많을 것이다. 하지만 돋보여야 하는 그래픽 결과물에선 고심한 의역보다 돋보이는 요소를 그대로 따오는 직역이 강한 임팩트를 줄 수 있고, 기억에도 잘 남기 마련이다.

홍대 정문에서 길 건너 좌회전, 2~3분가량 걷다 보면 독특한 명판을 볼 수 있다. 1994년 4월 착공해 11월 완공한 마포구 서교동 362-2 서봉갤러리빌딩이다.[1] 독특하게도 건립 당시 건축주는 삼진제약이며 주변 상권과 어울리지 않아 쇠퇴할 우려가 있음에도 불구하고 수익이 제로에 가까운 화랑 건물을 과감하게 지었다고

1) 한국경제 1995.10.11.

서봉갤러리빌딩 명판

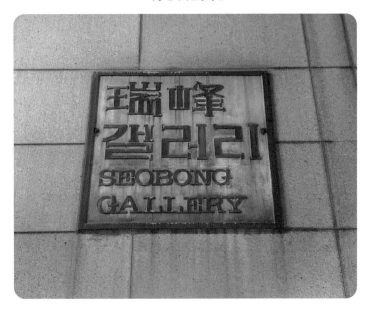

일본에서 많이 통용되는 한자 명조 양식으로 디자인한 오사카 키친 로고타입

한다.레스토랑·일식집 등으로 인건비와 화랑관리비를
충당하도록 설계했다고.

　　　예술 애호가라는 건축주의 의도와 갤러리 건물이라는
특징이 많이 반영됐는지 건물의 첫인상을 좌우하는 대형 명판도
특징적인 글꼴로 만들어져 있다. 갤러리 이름이 한자·한글·로만
알파벳 3개 문자로 씌어 있는데, 이들의 전반적인 룩을 관통하는
슬랩 세리프는 맨 아래 로만 알파벳의 영향을 강하게 받은 듯.
알파벳처럼 크고 비중 있는 슬랩 세리프를 획이 복잡한 동아시아
문자에 그대로 적용하면 너무나 복잡하고 기괴하게 변해 버린다.
때문에 세리프는 한자와 한글로 옮겨지면서 다소 작아졌다.
전체적으로는 가로세로 콘트라스트가 강조되어 수직적 단단한
글꼴이 됐다. 마치 화강석 버너구이로 마감한 건물 외장만큼이나
힘찬 분위기를 풍긴다.

　　　다음은 점포가 공항에 주로 분포해 있는 듯한 일식 체인점
오사카 키친의 로고타입. 뭔가 낯선 느낌이 들지 않는가?
그렇다. 'OSAKA KITCHEN'을 일본에서 많이 통용되는 한자
명조 양식으로 디자인한 것이다. 디자이너들이 시도하는 문자 간
번역 중 로만-한자 번역은 한국에선 찾아보기 힘든 형태다.
오사카 키친의 주메뉴를 강조하려다 보니 일본식 명조체를 가져온
듯한데, 사실 디자인 자체의 퀄리티는 외형과 외형을 1:1로
맞바꿈으로써(문자 특성을 무시한 S나 水의 우측 변을 차용한 K를
보라)차원이 낮은 편이다. 몇 가지만 바꾸면 훨씬 성공적인
디자인이 될 수 있겠다.

　　　뮤지컬 '그림자를 판 사나이'와 넷플릭스 드라마 '아이리시맨'
타이틀은 획 대비가 강한 로만 세리프의 특성을 한글로 직역한

작업물이다. 대문자 A를 그대로 ㅅ꼴에 가져왔다.

　이에 반해 의역은 같은 도구나 특징을 공유한다는 전제 하에 형태를 복사 붙여넣기 수준으로 가져오지 않고, 문자 간 특성에 맞게 한 번 더 조율한다는 특징을 가진다. 의역이 꼭 '폰트'라는 차원에서만 이뤄지는 것은 아니지만 대표적인 사례로 디지털 폰트인 옵티크와 아르바나를 예로 들고 싶다.

　옵티크는 서체 디자이너 노은유가 네덜란드 헤이그 왕립미술학교 졸업 전시의 일환으로 디자인한 폰트다. 붓과 펜이라는 한글과 라틴 알파벳 각각의 특성에 맞는 도구를 쓰면서도 두 문자 간 이질감 없는 인상을 만들어 내는 것을 목표로 했다. 이를 위해 붓과 넓은 닙을 가진 펜으로 쓰기 연습을 반복, 가장 조화로운 형태를 찾아가는 과정을 통해 만들어졌다.

　아르바나는 서체 디자이너 이노을과 로리스 올리비에가 디자인한, 한글과 라틴 위주의 멀티스크립트 폰트다. 문자 간 조화를 추구했다는 점은 비슷하지만, 문자 문화권에서 보편적으로

문자 간 차이를 고려해 의역한 폰트 옵티크

쓰이는 각자의 도구를 써서 조화를 추구한 옵티크와 다르게 아르바나는 라틴 캘리그라피의 납작펜과 스카펠 나이프의 느낌을 한글에 이식하는 방식으로 디자인했다는 것이 미묘한 차이점이다. 공개된 스케치와 폰트를 보면 양쪽에서 모두 어색하지 않은 형태를 찾으려는 디자이너의 고민이 엿보인다.

　　사람들이 순수하게 한국 저자가 쓴 글만 읽으면서 살아갈 수 없는 것처럼, 그래픽·폰트 디자이너 역시 지금 이 시각에도 한글뿐 아닌 다양한 문자를 접하고 또 한글에 이를 이식하려는 여러 시도를 하고 있다. 한글은 포용력이 넓은 문자다. 디자이너마다 다른 문자 번역 방식과 관점이 우리 시각 문화를 더욱 풍요롭게 만들어 줄 것이다.

옵티크의 형태가 선명해지는 과정

Optique is
a serif typeface
based on
the tools of
each script;
broad nib
for Latin and
brush for Hangul.

옵티크는
부리 계열 글꼴로
각 문자 고유의
쓰기 도구;
라틴은 브로드닙,
한글은 붓을
바탕으로 했다.

다른 문자 문화권의 질감을 한글에 이식한 아르바나는
기존 한글 폰트에서 보기 힘들었던 독특한 자소 디자인을 갖고 있다

Radical
Supernormal
날카롭고 **부드러운**🐝
A crisp & kinetic personality
휴머니스트 한글·라틴 글꼴, 아르바나
elegant&refined🐌
☆아르바나 블랙 등장! 예이🐌!☆
글자 획이 보여주는 '곡선과 직선', '곡선과 직선'

교과서체 트라우마

어린 시절에 그런 일이 있었는지도 까마득한 기억이 있는가 하면,
10년이 지나고 20년이 지나도 마음속 지분을 차지하는 기억도
있다. 실체가 있는 기억일 수도 있고 없는 기억일 수도 있다. 그런
기억이 내게도 있다. 그중 하나가 바로 초등학교 교과서 서체다.

　　교과서 서체의 첫인상은 아주 강렬했다. 교과서체를
국어책에서 처음 대면하는 순간 바로 못생겼다고 생각했다. 정확히

어린 시절 교과서 서체

글자 새기기

첫 순간이 기억나는 건 아니지만 그랬을 게 확실하다. 왜냐면
그 후로 내내 책을 펼칠 때마다 서체가 불만이었기 때문이다. 물론
그것을 '서체'라고 하는지도 몰랐지만. 툭 튀어나온 삐죽삐죽
날카로운 부리에 규칙적이라고 할 수 없는 자소 크기 ('마'와 '가'의
초성 크기 차이 등), 이상하게 넓어 보이는 장평과 공백은 애매한
불안감을 유발했다. 어떤 글자는 지나치게 좁아 보이고 어떤 글자는
넓어 보이는 불규칙함도 빼놓을 수 없는 단점이다. 이를 성적까지
연결 짓는 것은 억지겠지만 하여튼 글에 몰입이 되려다가도 서체가
신경 쓰여 관심이 떨어지는 때가 많았다.

불안감이라고 딱 설명하기 어려운 싸늘한 위화감이 교과서를
지배했다. 동시나 아름다운 이야기들이 책에 실리는 것을
볼 때마다, 미담이 왜 이런 못생기고 험한 꼴 안에 갇혀 있는지
의아했다. 지금 생각해 보면 활판인쇄 시절 활자를 찍는 힘으로
잉크가 번져 글자가 뭉개짐을 감안하고 설계했던 글자를, 인쇄
정밀도가 높아져 그럴 필요가 없게 된 때까지도 관성으로 계속
쓰다 보니 생긴 일이 아닌가 싶다.

각 과목별로 출판사에서 따로 만든 교과서를 쓰는
고등학교에 올라가면서 나만의 공포 영화, 글자 감옥에서 비로소
풀려날 수 있었다. 그 후 한동안 잊고 지냈다가 대한교과서체를
다룬 잡지 기사를 읽고 예전 교과서에서 봤던 못생긴 글자가 다시
떠올랐다. 찾아보니, 요즘은 교육부 교과서를 의무적으로 쓰진
않는 것 같다. 어린이들은 전문 디자이너가 현대 환경에 맞게
설계한 아름다운 꼴로 교육받을 권리가 있다. 컴퓨터, 태블릿
컴퓨터, 스마트폰 등으로 잘 만들어진 한글 서체를 전보다 훨씬
일찍 접하는 요즘이라면 더욱 그렇다.

대강포스터제[1]

<대강포스터제>는 7080 청년들의 열정이 가득했던 대학·강변 가요제 입상 곡을 현시대 그래픽 디자이너와 밴드가 포스터를 비롯한 다양한 작업과 연주로 되새김으로써, 이 소중한 노래들이 그저 '흘러가 버린 옛날 노래'가 아닌 영원히 향유하고 주목해야 할 소중한 유산이라는 것을 일깨운 전시다. 나는 제1회 대강 포스터제에 그래픽 작업물로는 참가하지 않았지만, 동시대 열렸던 TBC 젊은이의 가요제 입상 곡 중 로커스트의 <하늘색 꿈>을 골라 레터링으로 시각화해보았다.

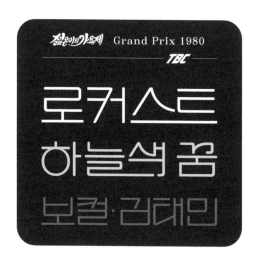

1)　2018년 열린 제1회 대강포스터제를 위해 썼던 글입니다.

아래는 내가 맡아 썼던 2018 대강포스터제 서문이다.

때는 1970년대 후반. 날로 저변을 넓혀 가는 청년문화를 위시한 자유로운 기운을 두고 볼 수 없어 유신 정권이 일으킨 폭거 '대마초 파동'으로 인해 국내 가요계는 그야말로 초토화된 상태에 빠져 있었다. 조용필·신중현·한대수를 비롯한 우리가 기억하는 수많은 기성 아티스트들에게, 그리고 한국 대중음악사에 이때는 풀 한 포기 없는 겨울이자 암흑기로 영원히 기억될 것이다. 1970년대 초반을 휩쓸던 포크와 록의 기운은 온데간데없이 압살되고, 그 빈 자리를 기존 트로트가 근근이 채워 나가는 가운데 가요계는 큰 음악적 발전이나 신드롬 없이 이어지고 있었다.

TV 채널은 단조로워지고 소신 있는 연주자들이 생계의 고통 속에서 신음하고 있던, 다시금 가요계에 불을 밝혀야 할 이때 암흑을 조금이나마 타파할만한 빛이 생각지도 못한 쪽에서 등장한다. 1977년 시작된 MBC 대학가요제가 그것이다.

MBC 대학가요제는 표면상으로는 명랑한 대학 풍토 조성과 건전가요 발굴이라는 의미를 내세웠지만 이후 수십 년간 지속 되면서 행사 현장 자체도 새로웠지만 샌드 페블즈, 김학래·임철우, 이범용·한명훈, 우순실, 이선희, 이정석, 유열, 신해철 등⋯. 가요제에 그치지 않고 향후 꾸준히 방송에 출연한 좋은 아티스트 들을 상당수 발굴해 냈다. 기성 가요의 변화에도 큰 역할을 한 셈이다. 일반적으로 스포트라이트는 최고의 영예에만 향하기 마련이지만 캠퍼스 뮤직의 독무대인 MBC 대학가요제에선 대상만이 빛나는 것도 아니었다. 1978년 본선에서 명지대 경영학과 재학 중이던 심민경이 피아노를 치며 노래했던 〈그때 그 사람〉은

수상조차 못 했지만 이후 전국적인 유행을 타면서 이듬해(1979) 원곡자 심민경을 그해 최고의 자리인 MBC 10대 가수에 올려놓는가 하면, 1980년 3인조 그룹 마그마가 노래한 본격적인 하드 록이자 동상 수상곡 〈해야〉는 마그마의 보컬이었던 조하문의 초기 명곡으로써 지금도 모교 연세대의 응원가로 사랑받는다. MBC 대학가요제가 예상을 뛰어넘는 히트를 기록하자 곧이어 강변가요제와 이를 본뜬 TBC 젊은이의 가요제·KBS 젊은이의 가요제(국풍81) 등이 첫선을 보여, 짧지만 강렬했던 젊은 가요제들의 전성기가 막을 올렸다.

이들 가요제의 인기 비결은 무엇이었을까. 무엇보다도 참가자들이 가진 오염되지 않은 신선한 음악성에서 찾을 수 있을 것이다. 해를 거듭하면서 가요제들이 신선한 아마추어들의 경연이라기보다 준비된 연습생들의 데뷔 무대로 바뀌어 버리면서 점차 인기가 시들었지만 일련의 행사들이 절정기에 보여준 에너지는 아직도 그 음악으로 면면히 전해지고 있다.

하지만 안타깝게도 그 많았던 가요제의 별들은 곡도 사람도 소수를 제외하면 찾아보기가 참 어렵다. 나라 자체의 역사가 일천한 대한민국에서 그렇지 않은 분야가 드물겠다만, 예능 계열 직업군의 그다지 유쾌하지 못한 특징은 지식과 경험의 기록, 그리고 전승이 잘 이루어지지 못한다는 점이다. 유행이 지난 노래는 자취를 싹 감춘다. 명곡은 언제나 명곡이어야 하는데 아무리 걸출한 노래를 내놓아도 길어야 10년에서 20년만 지나면 사람들의 뇌리 저편으로 실종되고 만다. 고된 환경 그리고 음악인을 그저 딴따라로 치부하는 사회적 편견과 인프라 부족 등으로 인해 이름 없이 사라져 간 음악·음악인이 얼마인지 아무도 어림할 수 없는 게

현실이다. 그들은 모두 어디로 갔을까. 현재 2, 30대는 그 시절 가요제들을 제대로 시청했다고는 할 수 없는 나이니 그저 상관없는 사건으로 치부하며 살아가면 그만이지만, 그냥 수긍하며 지내기엔 남겨진 사운드와 각종 일화가 세월을 훌쩍 뛰어넘어 우리에게 주는 감동이 너무나 크다. 음악의 힘이란 바로 거기에 있는 것일 테니.

〈2018 대강포스터제〉는 이 감동에서부터 출발했다. 대강포스터제의 최초 발상은 1970년대, 1980년대 그리고 이른 90년 대에 이르기까지 가요제들이 배출한 명곡에 강한 영감을 받은 현시대의 젊은 그래픽 디자이너들로부터 시작되었다. 비록 분야는 다르지만 각자 가진 생각과 감정을 어떤 수단에 녹여 불특정 다수에게 풀어낼 수 있다는 점에서, 그리고 젊음이 가진 열정과 추진력에서만큼은 30~40년 전의 선배들과 큰 차이가 없으리라 여겨진다.

20·30대로 이루어진 그래픽 디자이너들이 가요제 수상곡 중 하나를 골라 그 곡을 주제로 포스터를 만들어 전시한다. 가요제 전성기인 1980년대를 거쳐오지 않았다는 면이 어떻게 본다면 더 큰 의미가 있으리라 생각한다. 아무런 접점이 없는 상태에서 그만의 우수성으로 인해 곡에 끌렸고 투명한 상태에서 순수한 감상만으로 아트워크를 꾸밀 수 있기 때문이다. 7080 청년이 표출했던 사운드를 1020에 사는 청년들이 시각화한다는 것은 시공간과 분야를 넘어선 변주로써 그 자체로 단절된 시대를 잇는 작업이 될 수 있다고 생각한다. 세미나 후 밴드 활주로와 문댄서즈의 실제 공연으로써 행사는 완결된다. 특히 활주로는 당시 가요제에 직접 참가했던 밴드이다.

우리는 명맥이 소리소문없이 끊긴 수많은 행사를 봐왔다.

대강포스터제가 그 리스트에 이름을 올리기를 원치 않는다. 일회성으로 반짝했다가 그 수명을 다하기보단 화려하지 않더라도 꾸준히 오랜 시간 진행되기를 바란다. 그것이 이 포스터제의 취지이기도 하기 때문이다. 지속되면 지속될수록 보다 많은 사람에게 예전 가요제의 에너지를 알리고 또 선배들과의 끈도 계속 이어나갈 방법이 생길 것이라 기대한다.

이들을 알아보고 이들의 노래를 듣는 것은 따로 깊은 지식을 요구하는 어려운 탐구가 아니다. 1970년대 1980년대의 사회상을 굳이 깊숙이 알지 못해도 상관없다. 귀는 거짓말을 하지 않으며 시대는 변해도 음악은 영원하다. 30년 전에 나온 음악도, 50년 전에 나온 음악도 좋으면 좋은 대로 흥겨우면 흥겨운 대로 그냥 느끼면 된다. 지금도 유튜브에는 잘 알려지지 않은 명곡에 10대, 20대들의 댓글 퍼레이드가 쏟아지고 있다. 그리고 그것을 흡수해 만들어진 그래픽 결과물 역시 전혀 어렵지 않다. 곡을 듣고 그 곡을 재해석한 포스터를 보면서 그 시·청각적 감상에 빠져들기만 한다면 그 이상 어떤 절차도 설명도 필요 없다. 대강포스터제는 이런 가치에 공감할 수 있는 이들이 모인 행사다.

곡과 그래픽을 즐기시라. 접한 후 또 다른 관심이 생겨서 그때 그 시절 아티스트와 아티스트의 뒷얘기에도 관심이 간다면 금상첨화겠다. 단절된 세대를 잇고 선배에 대한 존경과 오마주를 시각적으로 표출하기. 다시 보는 가슴에 불을 밝혀라!

프리즘의 추억

지금은 온갖 주변기기를 다 만들고 있지만, 2000년대 초반 음악을 들었던 사람 치고 음원 재생기기 제조 기업 레인콤을 모르는 사람은 별로 없을 것이다. 더 꼽는다면 아이오디오 시리즈로 유명한 코원과 삼성 옙 정도가 있을 뿐이다. 레인콤은 바로 아이리버라는 브랜드로 잠깐이지만 세계적인 음향기기 제조 업체로 꼽혔던 회사다. 온갖 컬러와 디자인이 있는 지금은 아이리버 MP3 플레이어의 케이스가 다소 심심하고 둔해 보일 수 있지만, '음악 플레이어'의 디자인 하면 까맣고 거대한 워크맨 이상을 생각하기 어렵던 당시엔 MP3 플레이어를 그런 식으로 만들 수 있다는 생각 자체가 없었다.

레인콤이 만든 아이리버

2004년 2월 KBS 다큐멘터리 〈신화창조의 비밀〉을 보고 아이리버에 처음 관심을 갖게 됐다. 기판과 AA배터리를 배치하는 데 한계가 있자 기판 위에 배터리를 올림으로써 독특한 프리즘 디자인을 만들었다는 다큐 내용은 지금도 인상적이다. 여기 나온 모델이 아이리버 IFP 시리즈의 첫 모델인 IFP-100이다. 위아래로 크롬 도금하고 4줄 액정, 조그버튼과 3버튼으로 제품의 모든 조작을 하도록 만들어진 IFP-100의 인터페이스는 큰 성공을 거두며 이후 몇 년간 아이리버 제품의 표준이 된다.

아이리버는 MP3플레이어의 대세기도 했거니와 워드마크가 특히 멋졌다. 경쟁 제품인 옙과 아이오디오의 워드마크는 이에 비하면 상당히 평범해 보였다. 2002~3년만 해도 레인콤은 아직 창업주의 패기로 움직이는 벤처 기업에 가까울 때였다. 로만 알파벳 스펠링 'IRIVER'로 디자인된 워드마크는 보는 사람에 따라 약간 투박하게 느껴질 수는 있지만 넓고 낮으며 속도감이 살아 있는 디자인. 소문자 i와 닫힌 공간 없는 R의 처리가 특히 절묘했다. 무언가 '디지털 흐름을 선도한다'는 느낌을 주었다면 오버일까?

IFP-100에서 시작된 IFP 시리즈의 독특한 흑백 액정 서체는 비슷한 도트 폰트인 둥근모꼴을 연상시킨다. 이와 함께 외부 마이크, 각종 메뉴 버튼에 사용된 아방가르드도 향수를 불러일으킨다.

아이리버는 2004년 기업 아이덴티티를 리뉴얼했다. 코퍼레이트 컬러가 레드로 바뀜과 동시에 같이 바뀐 소문자 위주의 워드마크는 기존의 딱딱한 이미지와 소형 기기에서의 가독성까지 잡은 깔끔한 디자인이었지만 어쩐지 회사는 때마침 내외부의 거센 도전에 직면하며 점점 내리막을 타기 시작했다.

개인적인 첫 아이리버는 2004년 당시의 최신 모델인 IFP-

글자 새기기

1090T였다. IFP-1090T는 MP3플레이어에 무려 30만 화소 카메라를 단 모델인데, 양덕준 대표가 IFP-100을 목에 걸고 갔다가 종업원이 디지털 카메라인 줄 착각한 데서 힌트를 얻어 만들었다는 것은 당시엔 널리 퍼졌던 얘기다. 윗세대가 워크맨이나 턴테이블을 모으는 것처럼, 아이리버에 대한 향수로 첫 아이리버인 IFP-1090T를 시작으로 IFP-100, 300(메이커는 잠수함을 밀었지만 개인적으로는 스케이트보드를 닮았다고 생각한다), 500, 700, 800, IHP-100 등을 모았다. 앞으로도 틈틈이 수집해 나가려 한다.

돌아오는 길에 : 한글 단상

행사 이래 최초로 아시아에서 열린 폰트 디자이너의 축제. 세계
시각문화를 좌지우지하는 문화의 빅브라더들이 한데 모여
인사이트를 공유하는 전통의 컨퍼런스인 AtypI Tokyo 2019가 9월
7일 막을 내렸다. 사전 행사를 제외하면, 전 세계에서 모인 폰트
디자이너들이 폰트에 관한 때로는 가볍고 때로는 무거운 이야기를
발표하고 경청하고 박수쳤다. 가까운 곳이라 한국 디자이너들도
전례 없이 대거 참석했다. 전 세계를 휩쓴 코로나19 때문에
AtypI 행사의 정상적인 개최가 불가능한 지금 생각하면 더욱
즐거운 기억이다.

AtypI Tokyo 2019

글자 새기기

그 나라의 경제력을 나타내는 국내총생산(GDP) 같은 지표가 있듯이 그 나라의 시각디자인 역량을 보려면 폰트 디자인의 규모와 질을 보면 되지 않을까 한다. 특히 내부에서만 통용되는 독자적인 문자를 가진 한국 같은 나라에선 차이가 더 명료하게 나타난다.

귀국 후 공항을 빠져나오니 한글 표지판들이 눈에 들어왔다. 그런데 분명 수십 년간 지겹도록 물고 뜯고 쓰고 맛보고 한 문자인데도 도쿄에서 본 한자의 잔상이 남아서 순간적으로 낯설어 보였으며, 내가 이런데 한글에 익숙하지 않은 관광객에겐 오죽할까 싶었다. 범 한자문화권에서 그야말로 벼락같이 튀어나온 모던한 디자인이 한글이다.

지리적으로 광대한 주변국들이 모두 그림문자를 쓰는 환경 속에서 이런 변종이 생긴다는 건 얼마나 불가사의한 에너지가 필요한 일인가? 몸의 각 부분과 천하의 이치를 아주 기하학적이고 담백한 방법으로 형상화하면서, 그것들을 분해 조합해서 1만 자에 이르는 소리를 1:1로 대응시킨다는 엄청난 발상을 대체 누가 할 수 있단 말인가? 그 발상의 혁신성과 편리성이 바로 탄생 후 몇백 년간 비주류의 신세를 겪으면서도 마침내는 한국어를 쓰는 5천만이 넘는 사람들에게 공히 인정받을 수 있었던 힘의 원천일 것이다. 그런 아이디어를 내고 실천을 주도한 인물이 전근대사회 권력의 정점인 '왕' 신분이었다는 게 얼마나 다행인가?

나는 한글이 세계에서 '제일' 우수한 문자체계라고 생각지는 않는다. 하지만 그 독특함을 자각할 때마다 감탄하게 되는 것은 어쩔 수 없다.

변곡점을 둘러싼 글자들

공덕역 주변을 지나는데 발밑에 웬 동판이 있었다. 무심코 읽어
보니 YH 사건의 주 무대인 구 신민당사가 있었던 곳이라고 한다.
필자는 한국 현대사에 관심이 많은 편이다. 옛 자료나 신문을
찾아보는 것을 좋아한다. 현대사에 많은 정치 관련 사건이 있었지만
그 중 잊어버리기 어려운 것이 YH 공장 노동쟁의로 촉발된 'YH
사건'이다. YH 사건 자체는 경찰의 진압으로 여공들이 요구했던
바를 이루지 못하고 끝났다. 그러나 이 사건이 중요한 이유는
김영삼 총재 제명과 김형욱 실종, 부마 민주화 운동을 거쳐
10.26으로 가는 시작점에 있기 때문이다. 이를 둘러싼 글자들 역시
시대상을 충실하게 대변한다.

　　　신민당사 터 동판은 공간체로 쓰여 있다. 공간체는 '글자의
질서가 가진 논리의 아름다움', 한글이 갖는 공간에 대한 디자이너
특유의 철학이 담긴 고딕 폰트다. 그런데 공간체가 그런 맥락에서
동판에 쓰인 것 같지는 않다. 공간체의 사용 양상은 대부분
글자 외피가 갖는 특성, 즉 격동고딕 류의 글꼴과 비슷한, 주목성
강한 네모틀 한글꼴 용도가 컸다. 아마 여기서도 비슷할 것이다.
어쩌면 공간체의 꽉 찬 네모틀에서 복고풍을 감지했는지도 모른다.

　　　YH무역은 장용호가 66년 설립한 가발 및 의류수출업체다.
상호의 YH는 용호의 첫 글자를 따서 붙인 것이다. 한때 정부에서
수출실적이 좋은 기업에 부여하는 철탑산업훈장까지 탈 정도로
장사가 잘됐지만 가발 경기의 불황과, 건실한 발전보다 눈앞의
이익에 급급한 사주를 비롯한 경영진으로 인해 회사는 창업
15년에도 못 미쳐 기울기 시작했다. 거기다 YH노조는 동일방직,

◇굳게 닫힌 YH무역 면목동
본사정문에 폐업 공고가 나붙어
있다.

글자 새기기

한국콘트롤데이타 등과 더불어 업계에서 드문 민주노조였다. YH사건은 예견된 것이었다.

결국 사측이 79년 초 일방적으로 폐업 공고를 내자 노동자들은 여러 행선지를 두고 논의한 끝에 야당인 신민당사로 가서 농성을 이어가기로 결정한다. 들키지 않도록 삼삼오오 YH 기숙사를 빠져나간 노동자들은 신민당사에 집결했다. 불과 3개월 전 선명야당을 기치로 이철승을 누르고 당선된 '감의 정치인' 신민당 김영삼 총재는 이 노동자들을 받아들이기로 운명적인 결정을 내렸다. 이틀간의 농성 끝에 1979년 8월 11일 새벽 101호 작전으로 경찰이 폭력 진압, 노동자들을 강제로 약간의 보상과 함께 모두 귀향시킴으로써 표면적으로는 막을 내렸다. 신문 제호도 사건을 다루긴 하되 정부 여당의 논조에서 크게 벗어나지 않는 논조를 보여 준다.

노동자, 신민당 당직자, 언론인을 가리지 않고 마구 폭행 후 진압하는 과정에서 노동자 김경숙이 사망했다. 1970년대는 전태일로 열리고 김경숙으로 닫혔다는 말도 있지만, 전태일과 달리 김경숙의 사인은 지금까지도 명확히 밝혀지지 않았다. 김경숙의

당시 정부 여당과 크게 다르지 않은 논조를 보여주는 신문 제호

與野 강경對峙 오래갈듯

與 "國內版 통일戰線" 野 "殺人的 罪惡행위"

사원증으로 YH무역의 심볼도 알 수 있다. 소문자 이니셜 yh를 변형해 서로 뒤집은 형태를 심볼로 썼다는 것을 알 수 있다. '와이에이치 무역 주식회사'는 회사 고유의 글자꼴이 아닌 아주 보편적인 고딕으로 쓰여 있다. 조영제 박사가 한국 최초의 기업 아이덴티티로 꼽히는 OB맥주BI를 디자인하고 오늘날의 기업 아이덴티티와 비슷한 일본식 조어 '데코마스'라는 개념을 한국에 최초로 퍼뜨린 것이 1970년대 중반이니 어쩌면 당연한 일이다.

계속 보고 있으니, 물론 디자이너가 의도하지는 않았겠지만 중간에서 잘린 공간체 ㅅ꼴의 안쪽 빗침이 일견 노동자들의 플래카드에 있는 직접 잘라 만든 글자 같다는 생각도 든다. 신민당사가 훗날 신군부의 등장으로 신민당이 해체된 후, 대한적십자사 중앙혈액원을 거쳐 지금의 SK허브그린빌딩으로 재건축된 지도 꽤 오래전이다. 면목동 YH무역 본사 건물이 현재 녹색병원 건물로 존속하는 것과 대조를 이룬다. 문득 무심하게 서 있는 SK허브그린을 올려다본다.

폭염주의보

더운 게 나은지 추운 게 나은지 고르라면 항상 여름을 고르는 편이다. 더운 날 돌아다니면 그냥 좀 짜증 날 뿐이지만 추운 날 돌아다니면 빨리 어디든 들어가 피하고 싶어 견딜 수가 없어서다. 그런데 말로만 듣던 '기록적인 폭염'을 경험한 2018년 여름 이후로 그런 말은 하지 않게 됐다. 더워서 '숨이 막힌다'는 말을 관용어로만 썼지 실제 그런 기분을 체험한 것은 처음이었다. 한국뿐 아니라 유럽, 북미, 중동, 일본, 북한 등 거의 전 세계적으로 모기도 별로 없을 정도로 끓는 여름이었다. 장구벌레가 부화할 만한 웅덩이가 전부 말라 버렸기 때문이다. 6월 말, 러시아에서 들려오던 월드컵 조별리그 독일전을 호프집에서 라이브로 지켜보며 환호할 때만 해도 곧 시련이 다가오리라고는 미처 생각지 못했다.

그동안 '폭염' 하면 1994년 폭염이 거의 대명사 급으로 쓰였다. 나는 1994년 폭염을 체험하고 기억할 만한 나이는 아니다. 94년 폭염의 위엄(?)은 한동안 인터넷 밈으로 접했을 뿐이다. 뉴스에서 아스팔트에 계란을 까 계란 후라이를 했다는 GIF를 보고 감탄하는 식이다. 그런데 한겨레의 <징글징글한 2018년 폭염, 드디어 1994년을 넘어선다> 제하 기사를 보면 1994년 폭염과 서울·전국 열대야 일수가 동률이라고 한다. 이것은 아직 여름이 진행 중이던 8월 9일 기사고, 최종적으로는 폭염 일수 31.5일, 열대야 일수 17.7일로 관측 이래 가장 많았고, 최고 기온도 강원도 홍천 41도, 서울 39.6도로 111년 만에 가장 더운 여름으로 기록됐다.

94년엔 지하철 냉방 시설도 제대로 없고 전국적인 에어컨 보급률도 2018년보다 낮았을 테니 체감상으로는 더 하긴 했겠지만,

숫자로 한정해서 보더라도 굉장한 수치다.

　　휴대용 선풍기가 전국적으로 유행하는가 하면, 아무도 신경
쓰지 않는 가운데 선풍기 하나로 버티다가 쓸쓸히 숨을 거두는
고독사 등 폭염으로 인한 취약계층의 피해가 대대적으로 부각
되기도 했다. 원인이 무엇이든 전 세계적으로 많은 피해를 끼치고
노약자에게 특히 취약한 이런 이상 기온은 다시 오지 않기를
바라는 마음으로 폭염을 생각나게 하는 요소를 담아 레터링
해보았다.

Chapter

5

글자 중독

타입페이스 디자인에 관하여

산돌 고딕네오1 '원'(왼쪽)과 지하철체 '원'(오른쪽)

폰트 디자이너의 첫 작품

서체 디자이너가 자기 이름을 붙인 폰트라고 하면 왠지 산전수전 다 겪은 경지에 도달한 상태에서 완성된 걸작 중의 걸작을 연상하기 쉽다. 그런데 적어도 국내에선 디자이너가 자신의 이름을 딴 폰트는 대부분 경력 맨 처음이거나 초창기에 만든 폰트다. 다시 말하면, 디자인 초창기에 순수하게 자신의 생각을 투영해서 만들고 이름을 붙인 경우가 많다.

초창기 윤체 견본(1990)

안상수체(안체)는 한글꼴의 기본적인 요소인 쪽자만을 간추려 최소화한 세벌식 폰트이다. 윤디자인연구소 초창기에 만들어진 윤체도 훈민정음의 기본요소를 분석해서 도출된 사각형·삼각형·원형을 주조로 단순화시켜 만든 폰트고, 공한체·한체도 한글의 기본 조합원리를 분석해 최선이라고 간주된 세벌식 조합 형태로 만들어진 폰트다.

자신의 이름을 걸고 만든 것은 왠지 그 디자이너가 추구하는 조형의 극단, 정수만을 나타내고 있는 듯하다. 특정한 분위기나 컨셉 없이 오직 그 디자이너가 글자에 대해 갖고 있는 사상만을 표현했다는 인상이다. 그래서 군더더기 없이 기하학적인 모양을 띄고 있는 게 아닌가 하는 생각도 든다. 최근 사례인 안삼열체도 얼핏 복잡다단한 명조체로 보일지 모르나 그 실상은 '아주 단순한 기하도형의 반복·조합으로 이뤄진' 아름다운 폰트다.

기하학적이라고 말할 순 없지만 바른지원체 역시 디자이너가 한글 폰트에 대해 가진 사상, 즉 기존 명조·고딕으로 양분된 본문용 탈피, 무게중심에 따른 고른 글줄 형성, 낱글자 계열에 따라 달라지는 비례너비 같은 요소를 철저히 반영한 디자이너의 첫 폰트다.

최근 디자인과 졸업 전시엔 개성 있고 완성도 높은 여러 폰트가 지속적으로 출현하고 있다. 그 서체 역시 디자이너가 처음 만든 폰트인 경우가 많은데, 디자이너 본인의 이름을 붙이는 경우는 거의 없는 듯 보인다. 나중에 더욱 개선된 폰트가 됐을 때 디자이너 자신의 이름으로 바꿔 다는 경우가 얼마나 될지 흥미롭다.

세종대왕께서 창제하신
훈민정음은 우리의 얼이
담긴, 나라의 귀중한 문화
유산이므로 아끼고 사랑

가각간갈갑갓강갖같갚
고곡곤골곱곳공곶곹교

가각간갈갑갓강갖같갚
고곡곤골곱곳공곶곹교

가각간갈갑갓강갖같갚

글자 중독

봄들샛 눈꽃길

옷	된	검	소	됇	천
매	류	쉰	담	솔	각
준	돗	상	올	는	다
면	효	국	늙	까	릇
삵	토	숲	진	뚫	용
닻	즐	없	검	슭	괜
부	훑	넌	앉	될	렁
삐	섭	앑	핫	갤	몽
숯	교	계	갓	뺀	닭

바른지원체

가늘고 바른지원체

바른지원체 본문용

바른지원체 보통

굵고 바른지원체

인터넷 밈이 타입페이스로 – 벌래체

캘리그라피의 열풍 속에서, 여기 머리를 디밀고 손글씨로 화제가
된 또 다른 하위문화를 꼽으라면 아마 '새오체'를 꼽을 수 있을
것이다. 가랑비에 옷 젖듯 슬금슬금 퍼져나가, 새오체라는 이름에
고개를 갸우뚱하던 분들도 일단 들이밀면 아! 할 만큼 대중적으로
변했다. 새오체는 일본 작가 온다 리쿠의 소설 <나와 춤을>에
등장하는 강아지 존의 '-하새오'로 끝나는 어눌한 말투를 총칭한다.
일본 작가라니 당연히 일어로 쓰였을 텐데 어떻게 한국어가 됐을까?
새오체의 직접적 탄생 계기는 이 소설을 옮긴 권영주 씨의
번역이었다. 원작자가 어미에서 특정 글자를 의도적으로 빼
'충직하지만 어눌한 동물의 심상'을 표현한 것을 어떻게 옮길까
고심하다가 맞춤법을 틀리게 만들고 말투를 약간 변형한 것이
'-하새오' 라는 말투다.

　　　　이 새오체가 처음 세상에 나왔을 때는 그저 소설의 한
부분으로서 큰 반향을 일으키진 못했다. 폭발적으로 퍼져나가며
하나의 하위문화로 지위를 확고히 하게 된 것은 이를 응용한
다양한 시각적 결과물 덕분이라 할 수 있다. 번역된 문체가 손으로
비뚤게 쓴 글씨로 재번역되는 순간 새오체는 문체에서 문체 +
글자체가 오묘하게 합쳐진 개념으로 변한 것이다. 안타깝게도
새오체를 처음 시각화한 원작자의 신원은 알려져 있지 않지만 그가
어떤 생각으로 원본을 만들었는지는 추측해 볼 수 있을 것 같다.
원작자는 컴퓨터에 탑재된 서체를 인쇄해 붙이는 대신 가장
직접적인 시각 언어인 손글씨를 살렸다. 사람들의 터전에 출입하며
공생을 원하는 벌레 가족의 심정을 표현하기에 규칙적으로 정제된

글자 중독

서체는 적당하지 않았다. 그래서 그는 오른손 혹은 왼손으로 직접 썼을 한 안내문을 붙였다. 앞선 안내문이 새오체의 인기에 시동을 걸었다면 다음 안내문은 더 큰 파장을 불러왔다. 귀여운 고양이 가족의 온기가 느껴진다. 이 안내문들의 공통점은 먹이사슬의 상위 혹은 강자가 아닌 약한 개체, 뭔가 공존을 필요로 하는 개체들의 입장을 대변하고 있다는 것이다.

두 안내문이 담긴 사진을 가만히 보고 있으면 어딘가 눌리고 찍힌 'ㅇ'이나 각도, 강약이 모두 다른 자소로 이뤄진 문장이 내게 책더미가 쓰러지기 직전의 상황 같은 불안한 인상을 전해 준다. 하지만 이렇게 '불안정하다'고 느끼는 시선은 위에서 판면을 내려다보는 제3자인 인간의 감각일 것이다. 정작 당사자인 벌레나 고양이에겐 판면 그 자체가 온몸을 써서 흔적을 꼬물꼬물 남길 수 있는, 불안이 아닌 자유로운 한 터전이었으리라. 그런 느낌은 균형 잡힌 서체로는 애초에 재현 불가능한 요소다.

원작자가 오른손잡이인지 왼손잡이인지는 알 수 없지만 주로 사용하는 손으로 쓴 글자 같아 보이진 않는다. 사용하는 손의 필체는 각기 달라도 사용하지 않는 손으로 쓴 필체는 비슷하다고들 한다. 제대로 필기구 끝에 힘을 가할 수 없기에 다들 똑같이 흔들리고 비뚤어지기 때문인데 새오체 원작에서는 그런 '어쩔 수 없는' 라인들이 보인다. 어쩌면 이것을 쓴 사람은 글자를 쓰기 시작한 지 얼마 되지 않은, 글자 쓰기에 대한 고정관념이 적은 사람이 아닐까 하는 생각도 든다.

그런데 새오체의 인기는 특유의 이미지와 말투를 더 쉽고 편하게 누리고자 하는 사람들의 욕구 속에서, 컴퓨터를 벗어나 몸으로 행동함으로써 파생된 새오체가 컴퓨터 안으로 재입성하는

안녕하세요
출입증이애오
나도 같이 바람 쐬고 싶오
데려가 줘오
고마워오

－출입증

글자 중독

Chapter 5

역전 현상을 만들어 냈다. 빼빼로, 에어컨, 카카오톡 등 다양한 사물들이 말하는 새오체 관련 콘텐츠가 게시되는 예전 '안녕하새오'란 이름의 페이스북 페이지도 있었다. 이곳의 콘텐츠는 종이로 써서 손으로 옮긴 게 아니라 마우스와 컴퓨터 프로그램으로 그린 것이다. 비뚤어진 글자체를 굳이 컴퓨터상에서 다시 '그린' 이유는 작업과 게시, 배포의 편리함을 누리면서 손으로 쓴 감각 특유의 어눌함을 취하고 싶기 때문이다.

　　　타입페이스의 대척점 개념으로 쓰여온 새오체지만 유행을 따라 타입페이스로 제작되기도 했다. 서울대학교 타이포그래피 수업 중 타이포그래피 수업 과제 중 하나로 나온 벌레체가 그것이다. 정말 벌레가 쓴 듯한 독특한 새오체를 보고 세벌식 탈네모틀로 재현한 이 서체의 특징 중 하나는 서체 파일 속 'ㅔ', 'ㅛ' 자소를 일부러 디자인하지 않아 실제 활용 시 자동으로 '–애오'로 문장을 끝맺을 수밖에 없다는 점이다. 이외에도 새오체 결과물은 많은 사물, 많은 상황 속에서 긴장을 녹이고 일상 속 작은 웃음을 불러 일으키는 촉매로 지금까지 다양한 역할을 해오고 있다.

　　　새오체의 본질은 무엇일까? 어느 한쪽이 문을 닫아걸지 않고 더불어 존재하는 것. 새오체 문화가 벌레와 인간, 고양이와 인간이 공생하기를 바라는 원본 메시지의 차원을 넘어 몸과 컴퓨터, 손글씨와 타입페이스가 뒤섞여 공존하는 문화로 발전해온 점이 흥미롭다.

글자 중독

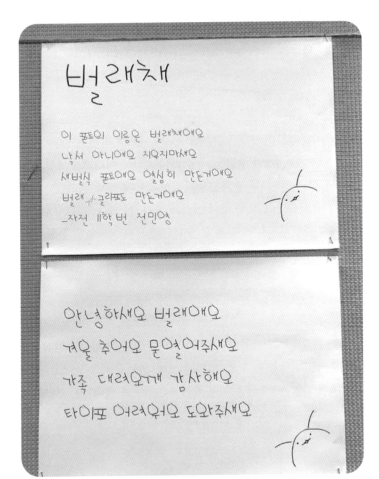

7080 글자, 폰트가 되다

폰트 디자인, 제작, 상품화가 지금보다 훨씬 까다롭던 시절, 문자는 타자기용·인쇄용·도트 프린터용·스텐실 글자·잡지·신문 표제용 핸드 레터링 등 천차만별의 형태로 존재했고, 매체 간 장벽은 견고했다. 그런데 기술 발달로 진입장벽이 허물어지자, 각자 다른 환경에 있었던 흩어진 문자를 하나둘씩 주워 모아 폰트라는 집합 안으로 끌어들이려는 움직임이 몇 년째 지속되고 있다.

재미있는 글자를 보면 '이 모양으로 다른 글자가 파생되면 어떻게 될까?'를 떠올리는 것이 인지상정. 여기에 개인적으로 폰트를 개발하기가 쉬워지고 폰트 디자인 소프트웨어, 관련 교육이 대중화된 것도 한몫한다. 인상 깊은 길거리 글자를 파생하는 스튜디오 홍단이나, 이를 아예 한나, 주아, 도현, 연성체 등의 폰트 파일로 만들어 배포하고 전시하는 배달의민족의 시도가 그렇다. 길거리 글자를 직접 원본으로 삼은 것은 아니지만 산돌에서도 격동의 시기를 시각화한 '시대의 거울' 프로젝트의 일환으로 청류, 노도, 프레스, 로타리 등 폰트 4종을 출시한 바 있다.

홍단이나 배달의민족의 사례는 이것들은 대부분 전문 그래픽 디자이너가 아닌 대중의 손글씨나 우연히 생긴 글씨를 기반으로 한 것이다. 그런데 국내에서 처음으로 기업 아이덴티티라는 개념을 정립시킨 CDR어소시에이츠에서도 2018년 자사에서 작업했던 풍부한 로고타입 중 일부를 폰트로 만드는 〈7080에 숨을 불어넣다〉라는 프로젝트를 진행했다. 이는 체계적인 아이덴티티 매뉴얼에 속한 글자를 '폰트화'했다는 점에서 새롭다. 그래픽 디자이너가 작업한 로고타입을 폰트로 디지털화해 그대로 묻혀 있기 아까운

시각 유산을 재조명하는 것이다.

박윤정&타이포랩과 협업하여 진행한 프로젝트의 최종 결과물인 CDR제스트, CDR플라우어, CDR석류 세 개의 서체는 각각 1970~80년대의 제일합섬, 피어리스화장품, 한국투자신탁 로고타입을 모티브로 한 것이다. 원 로고타입이 갖고 있는 꺾임과 곡선, 굴림이 그대로 한 벌의 폰트가 된 모습을 보니 다른 가치 있는 로고타입도 디지털 폰트로 만들면 좋겠다는 생각이 든다.

인상 깊은 시각 문화를 타이포그래피의 정점인 폰트라는 포맷에 박제하려는 시도는 소재가 고갈될 때까지 지속될 전망이다.

라운드 고딕 가설

자료를 살피다 보면 어쩐지 시대별로 주류가 되는 고딕 형태가
존재한다는 느낌이 든다. 일부러 지향한 결과가 아니라 자연스러운
유행 말이다. 예를 들면 2010년대는 말끔한 본문용 고딕과 격동고딕,
HG꼬딕씨 등의 꽉 찬 고딕이 주류를 양분한다고 단언할 수 있다.

언젠가 귀가하려고 정류장에 앉아 지나가는 다른 버스를
바라봤다. 그런데 열 대가 넘는 버스가 줄지어 지나갈 동안
꼬딕씨와 격동이 없는 광고가 없었다. 놀랍게도 단 한 대도
말이다! 이 정도의 출현 빈도면 다른 표본은 뽑아 볼 필요도 없다.
거리를 한번 보시라. 우리는 명실공히 이런 디스플레이 고딕의
시대를 살고 있다.

1970년대는 격동의 모티브가 되는 각진 고딕과 둥근 고딕이
압도적이었다면, 80년대엔 새로운 흐름이 나타나기 시작했다.
이 풍조에 '라운드 고딕'이라는 이름을 임시로 붙여 보았다.

황미디엄(1978), 지하철체(1982)등 1980년대 여러 시각물에
걸쳐 폭넓게 발견되는 이 라운드 고딕에는 몇 가지 일관된
특징이 있다. 첫째는 가로가 넓은 평체 스타일이라는 것. 둘째는
모서리를 굴린 스타일이라는 것. 셋째는 가로세로 획 대비가
심하다는 것. 네 번째는 ㅅ, ㅈ, ㅊ꼴 빗침이 미세하게 넓어지는 다른
고딕과 다르게 좁아지면서 끝난다는 것 등이다. 물론 매뉴얼 하에
만들어진 서체가 아니니 크고 작은 차이는 있겠다만, 큰 틀에서는
비슷하게 묶을 수 있겠다.

이런 고딕체가 상호 교류 없던 각각의 디자이너와
회사들에서 동시다발적으로 출현했다는 것은 주목할 만한 일이다.

이때의 한글도 지금처럼 그래픽 디자이너가 만든 한글과 전문 폰트 디자이너가 만든 한글로 구분되는데, 이 라운드 고딕은 그래픽 디자이너들이 주로 제작했기에 서적 본문보다는 주로 제목용 레터링이나 단문에서 볼 수 있다.

목동 신시가지 건설과 관련된 시각·공간계획 매뉴얼도 열람했다. 목동 신시가지 프로젝트 관련해서 여러 시각적 시도가 많았다. 대표적인 게 나무 목자를 형상화한 목동APT 특유의 심볼과 전용서체. 이 전용서체에서도 황미디엄과 지하철체로 이어지는 특징적인 서체 디자인 경향이 그대로 보인다.

글자 중독

문자별 감상

우리가 접하게 되는 대표적인 문자는 로만 알파벳, 한글, 한자가 있다. 계속 보다 보면 딱 떨어지는 근거는 없어도, 각 문자에서 느껴지는 특징을 비유하고 싶을 때가 있다. 분해할 수 없는 최소한의 형태인 자음과 모음이 해체되고 재조합되면서 단어와 문장을 만드는 로만 알파벳은 끊임없이 살아 움직이는 분자 수준의 물질, 한글은 이런 분자를 조합해서 온자를 만든 살아 숨쉬는 생명체, 그리고 한자는 이런 생명체가 채집·박제된 완벽히 아름다운 전시물 같은 느낌을 준다. 박물관에 있을 것 같다.

분자를 조합해서 움직이는 생명체를 창조하는 것은 어렵기에 영문 레터링을 깊은 고민 없이 그대로 한글화한 결과물을 보면 어색함이 느껴진다. 특히 블랙레터같이 특징이 강한 글자를 한글화 할 때 어색함이 많이 생긴다.

그런가 하면, 살아 움직이는 생명체를 죽여 박제시킨 것은 아름답지만 활기가 없다. 이미 과거의 역사가 된 것이다. 어딘가 요즘 것 같지가 않고 올드하게 보인다. 그것이 한자 명조의 획 모양을 그대로 따와서 한글화했을 때 올드한 이유라고 본다. 다행히 요즘에는 박제품이 가진 아름다움과 생명체의 생동감 사이에서 타협점을 찾은 가로세로 획 대비가 강한 여러 명조 서체가 출현하고 있다.

다른 문자의 외피를 가져오려 할 때, 차용하려는 문자의 내부 맥락을 읽는 것은 깊고 단단한 레터링을 하는 한 가지 방법이다.

handonghoon

한동훈

韓東勳

글자 중독

각진 부리 본문용 폰트

제목용 폰트의 홍수 속에서도 최근 기존에 볼 수 없었던 표정을 가진 본문용 명조 폰트(이하 본문용 폰트)들이 조용히 선보이고 있다. 이들 중 일부를 골라 각진 부리 본문용 폰트라고 이름을 붙였다. 왜 각진 부리라는 이름으로 분류했는지부터 고찰해볼 필요가 있다. 로만 알파벳에는 만듦으로써가 아닌 붓으로 쓰고 끌로 새김으로써 자연스레 생겨난 '세리프'라는 개념이 있다. 한글 명조체에도 필기도구의 흔적으로 인해 생긴 여러 돌출부가 존재하나, 이 부분을 뜻하는 고유 명칭은 오랜 세월 존재하지 않다가 적어도 현재까지 전해지는 공식 문헌에서는 〈한글의 글자표현〉(미진사, 1983)이 '부리'라는 명칭을 처음으로 명기함으로써 비로소 공식 이름표를 달게 된 듯하다. 이 부리가 둥그스름한 형태인 기존 본문용 폰트와는 달리, 사각형이나 그에 가깝게 단단히 뭉쳐 있는 모양(라운딩 스퀘어)을 '각진 부리'라 이름 지어 보았다.

본문용 폰트의 주류는 누가 뭐래도 둥근 부리였으며, 현재도 윤명조를 비롯한 기존 둥근 부리의 아성은 견고하다. 그런데 예전과는 다르게 최근 본문용 폰트라는 타이틀을 달고 나오는 폰트 중 각진 부리의 빈도가 점점 늘어나고 있다. 개인 디자이너와 디자인 회사를 가리지 않고 다양하게 출시되고 있다. 10여 년 전까지만 해도 일반인에게 잘 알려진 대표적 각진 부리 본문용 폰트는 윤디자인연구소의 청기와를 포함한 두세 가지뿐이었는데, 어느새 이 카테고리에 나눔명조, 정인자, 아리따부리, 본명조 등이 잇따라 자리를 잡았다. 지금 다시 이 카테고리가 떠오르는

까닭은 무엇일까.

예전에 고딕과 명조는 그 쓰임새와 발전단계, 형태 등의 모든 부분이 지금보다 훨씬 분리되어 있었다. 본문용, 돋보임용으로 각자 용도에 따라 발전해온 그 차이의 견고함은 마치 휴전선처럼 느껴질 정도였다. 고딕과 명조에는 각자가 가진 확고한 영역이 있었고, 딱히 더 눈에 많이 띄는 글꼴은 없었다는 생각이다. 예전 인쇄물을 오랜 시간 직접 접한 분의 의견은 다를 수 있겠지만, 적어도 조사 중에는 명조의 빈도가 우위에 있었다고 생각되었다. 그런데 21세기에 들어오면서 점점 기업 전용서체의 본격적 팽창과 디스플레이·모바일 디스플레이의 보급 등으로 고딕의 우세가 나타나기 시작한다. 이어서 장벽이 무너지듯 둘의 경계가 희미해져 가는 상황이 관찰되고 있다. 그 징후 중 하나가 바로 각진 부리 본문용 폰트의 잇따른 출현인 것이다.

기업 전용서체의 개념과 그 시작은 어떻게 정의하느냐에 따라 결론이 달라질 수 있다. 컴퓨터 시대가 아닌 1980~90년대에도 빈도가 높은 몇백 자를 드로잉해 전용서체로 쓴 사례는 얼마든지 있었다. 그러므로 그 정확한 시작은 특정하기 매우 어렵다. 다만, 요즘 주로 전용서체 프로젝트가 의뢰되고 또 존재하는 이유인 '기업 통합 브랜딩'으로써 눈에 띄는 성공을 거둔 최초의 사례는 2003년 현대카드 전용서체인 유앤아이 프로젝트이고, 이 유앤아이의 히트 이후 디지털 전용서체가 폭발적으로 늘어나기 시작했다. 따라서 최근 잇따르는 실질적인 전용서체의 시작을 현대카드 전용서체로 봐도 크게 무리는 없어 보인다. 이후부터 지금까지도 이 전용서체는 대부분 고딕 형태로 만들어지고 있다. 여러 이유가 있겠지만 기업의 로고타입이 대부분 고딕 형태로 만들어진 것, 그리고 전용서체의

활용이 주로 이미지 제고를 위한 돋보임용으로 쓰이는 것과
무관하지 않다. 본문용까지 커버해야 하는 부담이 적은 돋보임용
폰트가 제작기간이나 견적상 유리하다는 이유도 있을 것이다.
어쨌든 메르세데스 벤츠 한글 전용서체처럼 극소수의 경우를
제외하면 전용서체에 부리가 있는 경우는 잘 없다. 이 고딕
전용서체들이 퍼져 나가면서 사람들의 눈에 익숙해지기 시작했다.

디스플레이·모바일 디스플레이의 대중화 역시 마찬가지다.
화면은 종이와는 차원이 다른 개념을 요구한다. 일정한 품질을
보장하는 종이라는 바탕과는 달리 화면에서 명조가 가진 섬세한
부리와 곡선, 상투 같은 디테일이 제대로 살아남기 어렵다는 것은
어느새 하나의 상식으로 자리 잡았다. 레티나 디스플레이처럼
급속한 기술 발달로 그 차이는 빠르게 사라지고 있지만 적어도 현재
모든 디스플레이로 보았을 때 평균적으로 명조보다 고딕꼴이
원래 모양 그대로 재현되는 재현성과 판독에 우세하다는 사실은
부정할 수 없다. 종이가 아직 건재하나 현대는 화면 시대다.
디스플레이에서 일상적으로 쓰이는 글꼴로 고딕이 일방적이라는
사실 역시 명조의 존재감을 약화시킨 한 이유가 되겠다.

21세기에 들어와 심화된 이같은 고딕 우세가 직·간접적으로
명조에도 영향을 주었고 그것이 각진 부리 본문용 폰트로 나타나고
있다는 의견이다. 명조로서도 더 이상 고유의 형태를 고집할 수만은
없게 된 것. 이제 명조체는 전통적인 명조체와 고딕의 디자인을
닮거나, 고딕이 가진 기능(디스플레이)을 잠식하는 명조체로
갈라지고 있다.

나눔명조는 네이버가 나눔글꼴 프로젝트의 일환으로
2008년 한글날에 공개한 무료 폰트다. 전반적으로 고딕류가 많은

네이버 무료배포 글꼴 중 마루 부리를 제외하면 유일하게 본문용 명조의 포지션을 차지하고 있다. 나눔명조의 디자인 컨셉은 극단적인 명조. 전통과 현대, 관습과 기하도형 사이에서 고민했을 디자이너의 고뇌가 느껴진다. 양쪽으로 벌어지는 가로보를 바라보고 있자면 성격은 많이 다르지만 묘하게 헤르만 차프의 옵티마가 떠오르기도 한다.

나눔명조의 디자인 방향은 '디지털 시대를 맞아 좀 더 화면 상에서 심플한 명조'다. 그래서 디자인적으로 명조와 고딕이 만나는 접점까지 가려고 시도했다. 누가 보더라도 명조지만, 굳이 변별력에 영향을 끼치지 않는 요소를 최대한 배제해서 명조의 끝이라고 생각되는 곳에 자리매김한 것이 최종 출시된 나눔명조인 것이다. 나눔명조 디자이너가 온라인상에 공개한 자료 중 흥미로운 부분이 있다. 명조의 가로보가 현재의 나눔명조 같은 형태가 된 과정을 도식화했는데 3개의 견본 서체가 놓여 있었다. 많은 테스트의 흔적이 엿보였다. 첫째는 명조와 제일 비슷한 형태의 시작과 맺음을 가진 산돌제비. 둘째는 시작은 기존 형태이되 맺음(끝)부분을 사각형으로 간략하게 처리한 윤디자인 청기와. 마지막에 시작과 맺음 두 부분을 모두 간략하게 처리한 나눔명조가 놓여 있다. 간략해지는 과정이 시간대에 따라 매우 투명하게 보여지는 것이 흥미롭다.

네이버에서 발간한 〈나눔글꼴 이야기〉 나눔명조 항목에 적힌 디자인 컨셉을 한번 들여다보자. '기존 명조들과는 다른 현대적이고 명쾌한 인상을 주고 싶었습니다. 그래서 붓의 필력은 남아있지만 도면을 그리듯 제도한 느낌이 들도록 디자인했습니다.' 명조 자체가 필력에 직접적 영향을 받아 발전해온 글자인데 고딕의

글자 중독

어법인 제도라니 뭔가 낯선 느낌이 든다. 결국 필획을 그대로 옮기기보단 인공적으로 '재현'했다는 이야기다. 제도 설계한 글자의 성격을 띠는 고딕과 상통하는 부분을 발견할 수 있다.

'아리따 부리'는 기업 이미지를 담은 전용서체이자 무료배포 폰트인 '아리따' 라인에 속하는 본문용 폰트다. 2005년 개발한 아리따 돋움과 한 세트를 이루고 있다. 가로모임꼴에서 왼쪽으로 뻗치지 않고 수직으로 떨어지는 초성 ㄱ자 등 기본적 디자인 DNA가 일치한다. 이 아리따 부리에는 전에 볼 수 없었던 두께가 하나 추가되었다. 아리따 부리의 모양을 가느다란 선으로만 만든 총 5종 중 제일 얇은 '헤어라인'이 그것이다. 말 그대로 머리카락 굵기를 연상시키는데 국내 명조 계열 폰트 중에선 처음 시도된 형태다. 이 제일 얇은 두께 즉 헤어라인으로 가면 갈수록 글꼴의 성격과 갈래를 규정하는 특징인 부리는 마모되어, 헤어라인에선 완전히 사라져 버린다. 그 결과 맺음은 고딕과 다를 바 없으면서 뼈대는 본문용 명조를 따르고 있는 고딕과 명조의 정확히 중간적 형태가 나타난다.

다만 아리따 부리를 다른 각진 부리 폰트와 같은 범주로 묶을 수 없는 것은 디자인 방향이 순수하게 '현대성'에만 있지는 않다는 점이다. 그 증거가 ㅅ·ㅈ꼴의 안쪽 삐침이다. 뻗어 나온 형태가 아닌 맺음으로 처리된 삐침을 가진 아리따부리는 어딘지 모를 고풍스럽고 부드러운 느낌을 불러일으킨다. 그것은 아마도 그 맺음이 단아한 옛 명조 한자, 순명조꼴과 근본이 닿아 있기 때문이 아닐까. '아리따라는 이름은 시경의 아리따운 아가씨 요조숙녀에서 따온 사랑스럽고 아리따운 여성이라는 의미'라는 홈페이지의 설명을 읽으면 이해가 빠를 것이다.

정인자는 또 어떤가. 정인자는 9포인트 내외의 작은 크기에서도 잘 읽히도록 만든 폰트다. 그런데 글자 개별로 확대해 놓고 봤을 때 언급된 폰트 중 제일 캐릭터 즉 특징이 없다 해도 과언이 아니다. 명조체의 기본을 구성하는 가로보, 부리 등 모든 부분은 극단적으로 단단하고 부드럽게 절제되어 역설적으로 도무지 강한 인상이 들지 않는다. 거의 모듈화라고 해도 될 정도로 간략화되었다. 툭 튀어나온 돌기로만 처리한 ㅇ의 상투를 보면 그런 느낌은 더욱 짙어진다. 그러나 정인자는 본문용 폰트가 아닌가. 본문용 폰트의 진가는 본문으로 썼을 때 나타나는 법이다. 정인자의 캐릭터는 부분 부분의 자소가 아닌 전체 뼈대를 조망할 수 있게 됐을 때 분명하게 드러난다. 긴 글로 쓰였을 때 쉽게 무너지지 않을 것 같은 차분하고 단단한 느낌이 일품이다. 속도가 느껴지는 꺾임지읒 대신 좀 더 돌아가지만 차분한 갈래지읒을 채용한 것도 그렇다. 별로 드러나지 않는 ㅈ의 차이가 내겐 폰트 성격을 규정하는 의미심장한 단서로 읽힌다. 그간 주류를 이뤄 온 윤명조 등의 메이저 글꼴과 비교했을 때 그 차이는 확실하다.

살펴보면 가로획과 세로획 두께 차이가 많이 나는 기존 명조와 달리 두께 대비가 다소 적다. 작게 썼을 때 눈에 튀어 보이지 않게 하기 위한 특징인데, 그 정도가 고딕의 그것에까지 근접해 있다. 아이러니한 것은 고딕의 DNA를 어느 정도 갖고 있는 만큼 돋보임용 제목 서체로도 나쁘지 않다는 것이다. 아니, 나쁘지 않은 정도가 아니라 적절하다. 역시 중간적인 폰트라 할 수 있겠다. 획의 전개 자체도 SM 명조 등 일반적으로 표준이라고 생각되는 명조보다는 직선적이고, 표준 고딕보다는 곡선적인 성향을 띠고 있다.

글자 중독

본명조는 잘 알려져 있다시피 먼저 출시된 본고딕과 더불어 어도비와 구글이 모든 문자를 표현할 수 있는 폰트, 즉 깨지는 글리프(Tofu)가 존재하지 않는(No Tofu) 폰트를 목표로 공동개발한 폰트. 7가지 두께로 한 종 당 65,536자가 제공되어 총 글리프는 46만 자에 가까운 엄청나게 방대한 분량으로 배포되고 있는데 한글 부문은 한국의 산돌커뮤니케이션에서 담당했다. 본명조 역시 각진 부리를 가지고 있다. 본명조의 각진 부리에는 크게 두 가지 이유가 있다고 여겨진다. 하나는 로만 알파벳·한자 명조·가나를 비롯한 다국어 폰트 형태와의 조화. 그리고 디스플레이에서 가독성을 향상시키는 일이다. 디자인은 나름 '각진 부리' 폰트군에서는 기존 명조처럼 시작과 맺음이 둘 다 존재하는 보수적(?)인 각진 부리 형태다. 시작과 맺음이 존재하나 상당히 절제되어 있다는 것, 획 전개가 기존 명조보다 상당히 딱딱한 편이라 디스플레이상 왜곡이 적다는 건 정인자와 상통한다. 그러나 본명조는 정인자보다 다소 변수가 많고 전통적 명조에 가깝다. 이를 통해 본명조는 다국어 글꼴에서 필연적으로 요구되는 시각적 일체성과 명조의 전통적 아름다움 사이에서 절묘한 타협점을 찾았다.

기존 명조와 다른 표정을 찾고자 하는 디자이너, 그리고 디스플레이상에서 명조꼴로 높은 가독성을 달성하려는 디자이너에게 각진 부리는 좋은 대안이 되고 있다. 디스플레이 보급이 없던 시기에는 전자만이 이유였다면 현재는 전·후자 둘 다 중요한 이유가 되고 있다. 고딕에서도 최근 각진 맺음과 함께 둥그스름한 맺음을 가진 둥근 고딕이 늘어나고 있는 것처럼 견고한 형식의 틈새를 비집고 나와 재해석한 폰트가 늘어나는 일은

한글 폰트의 다양성에서 환영할 만한 일이다. 재미있는 것은 둥근 고딕이 각진 고딕보다 디스플레이상에서는 불리하다는 점이다. 곡선적인 둥근 고딕을 일컬어 고딕의 명조화라고 한다면 지나치다 못해 억지에 가까운 비약이 되겠지만, 어쨌든 큰 흐름에서 두 카테고리가 서로의 장점과 특성을 닮아가고 있는 것만은 사실이다. 그런 흐름을 포착하고 관찰하며 때로는 직접 제작함으로써 새로운 관점을 제시하는 것이 폰트 디자이너의 일상이다. 앞으로도 일선에서 지켜볼 고딕과 명조의 변화 혹은 진화가 기대된다.

글자 중독

글자 뒤집어 보기

평범한 폰트를 전후좌우로 뒤집어 본다고 뭐가 크게 달라지지 않을 것 같지만, 똑바로 볼 때는 몰랐던 크고 작은 낯선 모습이 뒤집으면 보인다. 그런 낯선 모습은 똑바로 볼 때 시각적으로 이상이 없도록 맞추려는 폰트 디자이너의 노력의 흔적이다.

　　현수막 뒤로 비친 '꽃'자. 정면에서 보면 평범한 고딕 '꽃'이다. 그냥 보면 초성 ㄲ이 이렇게 길이 차이가 많이 나는지 알고 보기는 쉽지 않을 것이다. 폰트의 성격과 디자인마다 정도는 다르지만,

대체로 쌍자음 ㄲ 아래 ㅗ가 붙을 경우 획이 서로 충돌하기에
왼쪽 ㄱ을 짧게 만들어 앞으로 보내는 등의 조정을 거친다.

수능날 아침 버스를 탔다가 창에 붙은 시험장 경유
안내문도 눈에 띄었다. 평범한 명조체인데 뒤집어 보게 되니
생소하다. 사람의 보편적인 '쓰기' 습관을 유형화한 명조체는 자와
컴퍼스를 대고 '그린' 고딕과 다르게 낱자마다 경사가 있는 듯
보인다. 이 경사들이 하나씩 모여 춤추는 듯한 리듬을 만들고 있다.

한글 특성상, 진행방향인 오른쪽으로 글자가 처져 보이면
상당히 불안정한 글줄이 되는데 명조체의 부리와 맺음을 잘못
디자인하면 그렇게 될 위험이 있다. 그래서 정면에서 봤을 때 가로
획이 왼쪽으로 살짝 틀어진 느낌으로 보정하게 된다. 대놓고
왼쪽으로 틀어 버린다는 말이 아니라, 맺음의 크기와 각도를
조절해서 '그런 것처럼' 보이게 한다는 뜻이다. 최근 등장한 명조
계열 폰트는 가로 획이 일직선인 경우도 있지만, 그 경우에도
역시 틀어져 보이지 않도록 따로 디자인한 것이다. 제대로 된 주행을
위해 캠버와 토, 캐스터를 오히려 비뚤어진 각도로 조절하는
자동차의 휠 얼라인먼트를 생각하면 쉽다.

이렇듯 명조는 고딕과 외피만 다른 게 아니라 근본적
구조에서 차이가 난다. 이 경사를 강제로 수평으로 편다면 관절을
억지로 꺾은 듯한 부자연스러운 글줄로 변할 것이다.

글자 중독

세벌식 단상

오늘날 두벌식과 함께 한글 입력 방식의 양대 축으로 자리 잡은
세벌식 배열은 이 분야의 대가 공병우 박사를 중심으로 해를
거듭하며 꾸준히 발전해 왔으며, 공 박사 타계 후에도 신세벌식 등
끊임없이 발전을 모색하는 여러 사용자에 의해 개선된 배열이
등장했다. 사실 양대 축이라 했지만 굳이 구분하자면 그렇다는
얘기다. 국내 세벌식 자판 사용자가 얼마나 되는지 정확한 집계는
불가능하겠지만 많이 잡아도 1만 명을 넘기긴 힘들지 않을까.
컴퓨터 사용 인구에 비하면 매우 민망한 수치다.

세벌식 자판

글자 중독

타자법이란 어학과 같은 것이다. 나는 세벌식 타자를 9년 전 익혔다. 초·중·종성이 피아노 치듯 순환하면서 손가락 피로를 줄이는 고유의 구조가 아주 만족스럽다. 현재 세벌식 자판의 주류는 크게 두 가지가 있는데 3-90과 3-91. 처음 배울 때부터 쭉 공병우 박사가 마지막으로 만들었다는 3-91 자판을 썼는데, 요즘엔 ~%^*&같은 각종 기호 배열을 영문 쿼티와 일치시킨 3-90으로 갈아탔는데, 모든 겹받침과 중요(괄호)를 한 키로 눌러 넣을 수 있고 가운뎃점 같은 중요 기호를 쓸 수 있는 3-91이 가끔 아쉽긴 하다.

세벌식 자판이 가진 단 하나의 치명적 단점은 사용 인구가 거의 없다는 것이다. 그런 부족함을 느끼는 순간 중 하나가 아이패드 같은 태블릿 컴퓨터에서 세벌식 자판을 지원하지 않을 때다. ipadOS 자체가 컴퓨터 기반이 아니라 두벌식 외의 선택지가 거의 없는 iOS에서 갈라져 나온 것이라 마찬가지로 지원하지 않는 것 같다. 세벌식 자판을 쓸 수 있는 앱이 있긴 하지만 앱 내부에서만 실행되는 메모장 개념이라 큰 의미는 없다.

그럼 스마트폰용으로 나온 세벌식 자판 앱은 없을까? 있다. 하지만 입력 시 양 엄지를 쓰는 것이 제일 편한 모바일 환경 특성상 세벌식의 장점이 사라지게 된다. 세벌식 자판은 왼손이 중성 종성 입력을 동시에 하는데, 손가락 열 개로는 왼쪽에서 오른쪽으로 부드럽게 넘어가며 우아하고 리듬감 있게 타이핑하는 게 별 무리 없이 가능하다. 근데 이걸 두 개로 소화하려면 중성 종성을 담당하는 왼손 엄지만 항상 화면을 글자당 두 번씩 두드려야 한다. 상상만 해도 비효율적이다. 모바일에선 양 엄지가 복서의 펀치처럼 번갈아 동작하는 두벌식이 낫다.

세벌식 자판 동호회에서 큐센에 의뢰해 제작한 키보드(2012)
두벌식과 세벌식 3-91 프린팅을 함께 넣었다

글자 중독

전 세계 문자 중 한글에서만 발생하는 현상. 한글 두벌식 오토마타가 빚어내는 '도깨비불 현상'은 그간 대표적인 단점이라고 여겨져 왔다. 그런데 발상의 전환을 통해, 이 도깨비불 현상을 가장 창의적이고 아름다운 방식으로 바꿔놓은 폰트가 선보인 바 있다. 바로 배달의민족에서 내놓은 한나체 pro다. 배달음식의 대명사인 치킨을 두벌식으로 입력할 때 두 번째 중성을 입력하기 전 '칰'에 머무르는 순간 글자는 곧바로 닭다리 그림으로 변환된다. 마찬가지로 '핏'은 조각피자 그림으로 대체되고, '컾'은 김이 모락모락 나는 커피잔 일러스트로 변한다.

초·중·종성을 제 자리에 정확하게 배정하는 세벌식 자판을 쓰는 사람은 이 폰트의 장점을 제대로 느껴볼 수 없다. 세벌식 자판에선 일부러 '칰'을 입력하지 않는 이상은 '치킨'을 입력하면서 '칰'이 되는 과정이 발생하지 않기 때문이다. 세벌식 오토마타는 치+초성 ㅋ이 오면 자동으로 인식해서 다음 초성 자리로 ㅋ을 갖다 붙이기 때문이다. 그러나 국내 대다수 환경을 차지하는 두벌식 자판 사용자들은 재밌게 활용할 수 있을 것이다. 한글 폰트의 색다른 진보다.

굳이 부작용을 꼽자면 안 그래도 도깨비불 현상이 사용자의 피로를 유발하는데, 거기다 대형 글리프가 번쩍거리도록 만들었으니 장시간 사용 시 피로도가 올라갈 수 있다는 점 정도가 있겠다. 하지만 애초에 긴 텍스트에 활용하라고 만든 폰트는 아니니 무의미한 고민일지도 모른다. 앞으로 이 현상을 응용한 유사 폰트가 등장할지 주목된다.

한글 디자인 옵션

한글 창제 원리 중에 가획의 원리라는 것이 있다. ㄱ→ㅋ나 ㄴ→ㄷ→ㅌ 처럼 기본 글자에 요소를 더해 새 글자를 만드는 원리다. ㅌ는 ㄷ에 획을 하나 더해서 만들게 되는데, 중간에 긋든 위쪽에 긋든 대체로 '획'을 더한 형태다. 그런데 요즘엔 드물게 됐지만, 마치 꼭지처럼 ㄷ 위에 꼭지를 더해 ㅌ로 만드는 선택지도 있다.

롯데제과가 창립 50주년 기념으로 출시 당시 디자인으로 재포장한 품목 중 가나초콜릿을 만났다. 롯데는 이미 TV드라마 '응답하라' 시리즈의 인기에 발맞춰 1994년 디자인을 재현한 패키지를 내놓은 적이 있다. 94년 패키지는 꽉 찬 네모틀 장체에 '가나초콜릿' 다섯 글자가 꽉 찬 디자인이었는데, 이 제품은 전보다 더 거슬러 올라간 1975년 버전이다. 마치 초콜릿이 녹아 연결된 듯한, '가', '나'가 연결되는 디테일에선 시대에 걸맞은 적당한 조악함도 엿보인다. 받쳐주는 폰트로 지나치게 현대적인 배달의민족 주아체가 쓰인 것은 아쉽지만 어쨌든 원본 패키지의 레터링을 충실하게 재현하고 있다.

전체적으로 많은 특징이 있는 글자는 아니나, 쵸코렡에서 '렡'이 묘하다. ㅎ, ㅊ는 경우에 따라 꼭지를 눕히기도 하고 세우기도 하는데 여기선 한글 원리에 따라 ㅌ도 'ㄷ+가획'으로 해석, ㄷ 위에 더해진 획을 ㅎ, ㅊ의 경우처럼 세워 버린 것이다. 그럼으로써 좁고 넓은 글자틀 속에서 획을 너무 빽빽하지 않게 유지할 수 있었다. 당시엔 새로운 디자인이 아니었을 수도 있지만, 지금 시점에서 보면 유연한 발상이다.

롯데제과가 창립 50주년 기념으로 출시 당시 디자인으로 재포장한 가나초콜릿

이런 형태의 ㅌ은 찾아보면 은근히 있다. 간판 속 '미스터'를 보면 '터'로 읽기는 쉽지 않지만, 아래 알파벳을 보면 역시 꼭지를 세운 ㅌ임을 알 수 있다. 북한 선전 포스터에서도 ㅌ의 위쪽 획을 ㅎ의 꼭지처럼 세운 디자인 ㅎ의 꼭지를 세우면 공간이 확보되는 것처럼 ㅌ의 위쪽 획도 세움으로써 '동'과 큰 차이 없는 공간을 쓰면서 글자를 그려냈다.

누구에게나 익숙하게 읽혀야 하는 긴 텍스트에 쓰이는 본문용 고딕에선 힘들겠지만, 현대 폰트 디자이너나 그래픽 디자이너들도 적절하게 활용할 수 있는 재미있는 한글 디자인 옵션이라는 생각이 든다.

글자 중독

한글 합자 이야기[1]

로만 알파벳에는 합자(ligature)라는 것이 있다. 합자는 서로 영역을
침범하기 쉬운 글자가 올 때 아예 겹치지 않는 쪽으로 디자인해
버린 특정 문자쌍이다. 혹은 미적으로 아름답게 보이도록 합자로
만들어지는 경우도 있다. 그런 합자의 일종이 모아쓰기 문자인
한글에도 존재한다. 한글 합자의 출현 이유에는 여러 가지가
있겠지만 중요한 이유 중 하나가 디자인된 한글을 실제로 구현하는
구현상의 문제였다.

　　모아쓰기 문자에는 이 방식이 가진 가독상 이점은 일단
차치하고라도 큰 단점이 있다. 바로 디자인된 글자를 인쇄용 폰트가
아닌 외부 사인물로 혹은 물리적으로 구현할 때 배치가 잘못될
가능성이 높다는 것이다. 이는 모양이 기하학적이고 단순해
초·중·종성 배치가 조금만 엇나가도 뉘앙스가 달라질 가능성 높은
문자인 한글을 물리적으로 만들어 낼 때 어려운 점이다. 실제로
길거리 간판에서 그리고 미술관 벽에 붙어 있는 시트지로 된 전시
설명글에서 종종 이런 실수의 결과물들을 본다. 비뚤어지거나
탈락한 자소들이 소리 없이 내 눈길을 잡아끌곤 한다.

　　사인을 디자인하는 것은 디자이너의 일이지만 디자이너는
대부분 사인을 실제로 설치하는 등의 실무 작업을 하지는 않는다.
디자인된 사인을 설치할 때 본래 의도와 다르게 변형되는
문제에 대한 고민은 이전에도 있었던 모양이다. 국내에 기업
아이덴티티 디자인이란 개념을 도입하는데 결코 빼놓을 수 없는

1)　　월간 디자인 연재

인물 중 하나인 조영제 교수도 그런 고민을 한 인물 중 하나였다. 그는 〈한국 디자인사 수첩: 조영제〉에서 이렇게 증언했다.

"그렇게 해서 일이 시작됐는데, 외환은행 CI에서 내가 역점을 둔 건 '외환은행'이라고 하는 한글 로고타이프였어. 좀 이유 있는 디자인 개발이었지. 한글은 모아쓰기 아니야? 처음에 간판 만드는 집에서 만들 때는 정확히 만들어져. 그런데 붙일 때는 옥상에서 밧줄을 타고 내려가서 붙인다고. 그 큰 걸 붙이는데 벽에 바짝 붙어서 하기 때문에 획 간격이 정확히 안 돼. 멀리서 보면 밸런스라고 할까, 감각의 차질이 생기는 경우가 많더라고. 그래서 가독성에 지장이 없는 범위 안에서 획끼리 연결을 하면 간판을 붙이기가 한결 쉽지 않을까 생각했어. 첫 번째 자리만 잘 잡으면 될 테니까."

이런 과정을 거쳐 나온 한국외환은행 로고타입(1979)과 비슷한 시기 만들어진 대림산업 로고타입(1980)이 20~30여 년 전 시대를 풍미했던 가로로 넓은 평체에 중성·종성이 연결된 합자(ligature)를 적용한 스타일의 시작인 셈이다. 실제로 당시 로고타입을 개발했던 많은 기업이 중성·종성이 연결된 스타일을 채택함으로써 이런 형태를 일종의 디자인 흐름으로까지 느껴지게 만들었다. 대림산업 로고타입을 디자인할 때도 외환은행과 비슷한 논리가 적용됐다. 획끼리 붙여서 건물에 부착하거나 칠할 때 오차가 덜 생기도록 한 것이다. 마치 로만 알파벳처럼 한 글자 한 글자가 하나로 연결된 단단한 로고타입은 한때 일었던 아파트 건설 붐을 타고 지금도 전국 곳곳의 아파트 건물에 오차 없이

또렷하게 각인되어 있다.

이후 대림산업은 2011년부터 전 계열사의 리브랜딩 작업을
진행했다. 한글 로고는 당연히 흔적도 없이 갈려 나갔으리라
무심코 생각하고 있던 찰나, 관련 기사가 실린 월간〈디자인〉 2012년
7월호를 읽고 나는 무릎을 탁 쳤다. 거기엔 이런 내용이 있었다.

> "하지만 대림그룹을 대표하는 대림산업의 한글CI는 그대로
> 유지하기로 했다. 한 글자의 자음과 모음이 하나의 블록처럼
> 디자인된 대림산업 CI는 … 디자인 유산에 가까울 만큼
> 가치가 높다고 판단했기 때문."

내가 감탄한 이유는 대림산업 로고타입을 보는 관점이 나와 완전히 같았기 때문이다. 큰 족적을 남긴 인물이 만든 독특한 로고타입이라 해도 30여 년 후 리브랜딩 작업 시 존치 결정을 내리는 것은 쉽지 않다. 그걸 알아볼 수 있는 디자인 팀이 그때 그 프로젝트를 진행할 수 있었던 것은 분명 행운이라고 생각한다.

중성·종성이 연결되는 한글 합자는 로고타입이 아닌 폰트 시장에도 존재한다.

그중 우아한형제들에서 배포 중인 '배달의민족 도현체'(이하 도현체)를 꼽아 보고 싶다. 도현체는 아크릴판에 자를 대고 커팅해서 만든 옛 간판을 모티브로 한 서체이다. 도현체의 중요한 특징 중 하나가 ㄷ·ㅁ·ㅂ같이 연결이 용이한 특정 자소가 올 때마다 중성과 종성이 연결된 모양이 나타난다는 것이다. 폰트와 관련한 프로그래밍 기술을 잘 활용해서 이런 생각을 실현할 수 있었다.

그렇다면 애초에 레퍼런스가 된, 아크릴판에 자를 대고 커팅하는 식으로 옛날 간판을 만든 사람들은 어떤 이유로 획을 연결시켰던 것일까? 필자는 역시 사인 부착의 편리성에 무게를 두고 싶다. 나 자신이 손으로 직접 글자를 만든다고 가정했을 때도, 오독될 염려만 없다면 붙일 수도 있는 획을 굳이 떼어 놓는 것보다는 한 덩어리로 제작하는 게 경제적이고 편리하니까.

앞서 조영제 교수의 로고타입 속 합자가 구현상의 문제를 적극적으로 해결하기 위해 만들어졌다면 도현체는 그런 결과물을 보고 매력을 느껴 오히려 중요한 디자인 특징으로 합자를 거꾸로 부각시킨 케이스다. 이렇게 어떤 형태가 만들어지고 또 재해석되어 우리 주변에서 계속 순환하는 현상을 지켜보는 건 흥미로운 일이다.

한글디자인이 가지는 어려움

초·중·종성을 조합해서 쓰는 문자 한글은 자소 하나하나의 형상뿐
아니라 자소가 만나서 이루는 공간 디자인도 고민해야 한다. 생기는
공간이 많고 적음에 따라 의미를 해치지 않는 선에서 자소와 줄기의
위치도 달라질 수 있다. 대표적인 글자가 섞임모임 계열 'ㅝ'이고 이
ㅝ가 많이 쓰이는 대표적인 글자로 '원'이 있다.

첫 번째 산돌고딕네오1같이 ㅝ꼴로 조합되는 게 정석이지만
지하철체는 일반 고딕 굵기 중 엑스트라볼드 이상에 해당하는 아주
굵은 타입페이스고 양옆으로 긴 평체 형태를 취하고 있어 곁줄기가
들어갈 공간이 없다. 결국 ㅓ의 가로 곁줄기가 위쪽으로 쑥
올라붙었다. 더 굵고 공간처리가 까다로운 폰트(레터링에서도 종종
보인다)는 아예 곁줄기가 더 올라붙어 초성 ㅇ과 붙어있는 경우도
관찰된다. 지하철체 뿐 아니라 격동고딕이나 쌍문동체처럼 제목용,
돋보임용으로 만들어진 많은 폰트가 ㅓ의 곁줄기가 초성 ㅇ과 바로
붙은 구조를 취하고 있다. 때로는 '워' 꼴에서 ㅜ의 오른쪽 끝과 ㅓ의
가로 곁줄기 끝이 일직선으로 붙은 폰트도 있다.

산돌 고딕네오1 '원'(왼쪽)과 지하철체 '원'(오른쪽)

글자 중독

ㅊ, ㅎ의 맨 위에 붙은 꼭지를 눕히느냐 세우느냐 하는
선택지도 있다. 꼭지를 세우면 가로획이 필요 없이 짧은 세로획으로
꼭지를 대체할 수 있어 나머지 자소가 들어갈 만한 공간이 많이
생긴다. 그리고 초성이 영향을 받으면 종성과 중성까지 영향을
받는 것이 한글이기에 글자 인상이 상당히 달라진다. 이것은
활용할 수 있는 공간이 부족한 두꺼운 폰트나 열악한 해상도의
모바일 디스플레이 환경을 우선한 폰트에서 꼭지를 세우는 이유
중 하나가 된다.

ㅊ에는 또 다른 고민이 있다. 대한체의 ㅊ. 윤고딕, 산돌고딕
네오 등 주류를 이루는 고딕 서체들은 대부분 갈래지읒인데
간혹 이렇게 꺾임지읒 구조를 가진 고딕계열 서체들이 있다. 이럴 때
문제가 되는 것이 사진의 '출'처럼 ㅈ형태가 극단적으로 좁아지는
경우. 원래 논리론 크게 꺾이는 부분 바깥쪽까지 각지게 다듬어야
하나 그러면 각이 너무 날카로워지고 면적의 문제도 있어 사진처럼
둥글게 보정하게 된다. 나눔바른고딕도 이렇고 함초롬돋움은 아예
수직으로 잘랐다.

바깥쪽을 둥글게 처리한 초성 ㅊ의 꺾임

이렇게 치이고 눌리는 각종 복잡한 자소들까지 포용하면서 눈에 거슬리는 보정을 최소화하며 다른 글자들과 이질감 없는 룩을 만들어야 한다는 데에 활자 디자인의 어려움이 있다.

조금만 더 살펴보자. 위는 산돌고딕네오 1, 아래는 나눔고딕.

글자 중독

○ ㅅ, ㅈ계열은 획이 가운데에서 뻗어 갈라지는 갈래지읒, 필순대로 왼쪽 먼저 뻗고 오른쪽으로 뻗는 꺾임지읒으로 나뉜다.

○ 그런데 비슷한 다른 고딕체(산돌고딕네오, 윤고딕, 맑은 고딕, 나눔스퀘어 등)와 달리 나눔·나눔바른고딕은 일반적으로 잘 쓰지 않는 구조인 꺾임지읒을 택했다.

○ 나눔고딕에서 '성'은 필순 따라 원활하게 처리할 수 있지만 ㅊ꼴을 ㅅ과 같이 부드럽게 처리하면 이상해지기 때문에 부드럽게 잇지 못하고 이음새를 딱 자를 수밖에 없다.

○ 결국 '성초'같이 초성 ㅅ와 ㅊ이 되풀이되는 문자열을 작게 보면 무뎌져 갈래지읒화된 ㅅ와 딱 잘린 ㅊ로 마치 두 가지 구조가 뒤섞인 듯한 특이한 불규칙성이 보이게 된다.

한글의 범위는 어디까지? :
폰트 디자인에 대한 짧은 이야기[1]

한글 폰트 디자이너는 매일 출근해서 한글을 열어 보고 뜯어 보는, 누구보다 일상적으로 한글의 모든 면을 마주 대하는 직업군 중 하나다. 체계상 초·중·종성을 조합해서 나올 수 있는 모든 현대 한글 낱자의 수를 세어 보면 11,172자가 된다. 처음부터 컴퓨터상에서 이를 전부 표현할 수 있는 규격을 정했다면 좋았겠지만, 여건 부족으로 1987년 3월 제정된 정보 교환용 부호에 대한 한글 공업 규격(KSC 5601-1987)에는 이 중 87년 당시 쓰이던 각종 매체를 99.999% 커버할 수 있는, 즉 빈도 높게 쓰이던 2,350자만이 제정되었다. (더 깊고 기술적인 이야기는 여기서는 생략하기로 한다.)

그런데 빈도가 높은 글자를 골랐다고는 하나 아무래도 수적으로 대부분인 8,822자를 표기할 수 없었기 때문에 만들자마자 문제가 생기기 시작했다. 대표적으로 1990년 방영된 MBC 드라마 〈똠방각하〉가 있다. '펩시콜라'를 제대로 표기할 수 없었던 것도 유명한 사례다. 이외에도 2,350자 한글 코드로 표기할 수 없는 특이한 이름을 가진 전국의 많은 사람들이 불편을 겪었다.

조합형이니 확장 완성형이니 하는 지난한 과정을 거쳐

1) 참고문헌 1 - 국어생활 21호, 〈완성형 한글 부호의 제정 배경과 보완 방안〉 1990 여름

참고문헌 2 - 국립한글박물관 전시 도록, 〈디지털 세상의 새 이름_코드명 D55C AE00〉

지금은 많은 선구자들의 노력으로 국제 표준 문자코드인 유니코드에 한글 11,172자 전부가 포함되어 근본적인 문제는 사라지게 되었다. 이제 타이핑했을 때 그 글자가 표시되냐, 안 되냐 하는 문제는 '디자이너가 어떤 규격으로 폰트를 디자인하는가'하는 문제로 넘어갔다. 그 규격이란 2,350자만 디자인해서 출시할지 아니면 11,172자 전부를 디자인해서 출시할지를 말하는데, 물론 이상적으로 봤을 때 모든 폰트를 11,172자로 만들면 좋겠지만 그러려면 그에 비례해 시간과 비용이 들게 마련이며 사용 용도에 따라 1만 자에 이르는 한글 전부가 군이 필요하진 않은 경우도 많다. 따라서 2,350자 전후의 한글 폰트는 여전히 만들어지고 있다.

표준을 제정한 연구원들이 머리를 맞대고 2,350자를 결정한 후 30년이 넘는 세월이 흘러오는 동안 언어생활은 변했고 변칙적인 글자도 많아졌다. 그 누가 미래 한국인들이 '뷁'이나 '쫇' 같은 글자를 쓰리라고 예상할 수 있었을까? 그래서 하나의 한글 폰트를 만들 때 2,350자만 디자인할 수도 있지만 내부 가이드라인에 따라 100~400여자에 이르는 글자를 추가로 디자인하는 '추가자'라는 개념이 자연스럽게 생겨났다.

이 추가자를 얼마나 제공하느냐 하는 규격은 폰트 회사마다 다르다. 어떻게 보면 표준 한글 코드 제정 전 회사마다 코드를 독자적으로 만들어서 쓰던 것과 비슷한 상황이 연출되고 있는데, 현재 이 또한 몇몇 규격을 중심으로 조금씩 통일되려는 양상을 보이고 있다. 그래도 개인적으로는 디자이너와 클라이언트마다 필요가 다르기에 추가자 규격의 완전한 통일은 힘들지 않을까 생각한다. 그리하여 한글 폰트 디자이너는 어떤 때는 2,000여 자를, 어떤 때는 1만 자에 이르는 한글을 매일 열어 보고 디자인하는

날을 지금도 이어 가고 있다.

의사는 수련 과정에서 사람의 몸을 감정적으로 대하지 않는 훈련을 받는다는 얘기를 들은 적이 있다. 어떤 면에선 폰트 디자인도 비슷하다. 글자 창을 넘기다 보면 한글로 된 각종 비속어나 은어, 혹은 그런 단어를 이루는 글자를 만나기 마련이다. 처음엔 약간 의식될 수도 있다. 하지만 계속되는 프로젝트에 따라 반복 수정하다 보면 그런 문제엔 무감각해지는 때가 온다. 글자가 가진 뜻이 아니라 흑과 백이 이루는 공간이 먼저 느껴진다. 묵묵히 글자 자체의 조형적 완성도에 집중하게 되는 것이다.

글자 중독

부록

아래아한글 필기체 미스터리

아래아한글에 궁금한 것이 있어 검색해 보다가 우연히 '필기체' 탄생에 얽힌 스토리를 읽게 됐다. 대다수 한글 글꼴이 고딕과 명조 위주였던 1990년대 초 특유의 자유로운 획으로 한 시대를 풍미한 그 필기체 말이다. 필기체는 심지어 당시 방송 자막에 쓰이기도 했다. 이 필기체는 서울대학교 기악과 89학번 J씨가 '컴퓨터연구회' 라는 교내 동아리에 소속돼 있었는데, 그녀를 남몰래 좋아하던 동아리 후배 K가 손글씨가 예쁘기로 주변에서 유명했던 J의 손글씨를 바탕으로 비트맵 폰트를 제작했고 이것이 아래아한글에 탑재된 게 '필기체'의 시초라고 한다.

　　인터넷 링크의 특성상 언제 사라질지도 모르고, 또 이야기에 대한 이해를 돕기 위해 길어도 전부를 복사해 싣는다. 원 작성자 분도 너그러이 이해해 주시리라 믿는다.

'간', '만' 처럼 초·중·종성이 자유롭게 이어진 필기체는 당시 파격이었을 것이다

기차가 서지 않는 갈이역에
키작은 소나무 하나
기차가 지날 때마다
가만히 눈을 감는다.

번호 : 740/814

등록자 : SCJINSUK

등록일시 : 95/04/15 21:20

길이 : 115줄

제 목 : 아래아 한글 필기체 글꼴의 뒷이야기

안녕하세요. 진돌스입니다.

지난 일주일 동안 너무 힘들고 바쁘게 살아서

(더 바쁘게 사신 분들께는 죄송하지만...)

마을 생활을 제대로 못했군요.

집에 들어와 잠만 자고 바로 나갔기 때문에…

오랜만에 글 하나 쓰려고요. 무슨 얘기를 할까 하다가,

문득 떠오른 게 있어서 그걸 들려 드릴까 합니다.

바로 아래아 한글 워드프로세서의 필기체 글꼴에

대한 이야기입니다.

한 번 읽어 보세요. 아마도 미처 모르고 계셨던 이야기일 테니…

지금은 각종 전단물, 광고 간판, 자막 등에 커다란 크기로

안 쓰이는 곳이 없는 아래아 한글 필기체는, 처음 나온 아래아

한글 버전에는 포함되어 있지 않았죠.

428

제 기억으론 필기체 글꼴은 1.2버전부터 포함되었습니다.
그게 90년의 일입니다.

이 필기체 글꼴의 원형을 제공한 사람은, 당시 서울대학교
기악과(바이올린 전공) 학생이었던 '전성신'이라는 여학생입니다.
성신이는 89학번이고 1학년 때부터 컴퓨터 연구회에 신입회원으로
들어가서 열심히 활동하던 여학생이었어요. 착하고 귀엽고…

친구인 우리들이 조르면 바이올린을 꺼내서 재미있는 곡들을
연주해 주기도 했죠. 지금은 미국으로 유학 가 있어서 가끔 소식을
들을 뿐입니다.

성신이는 글씨를 참 잘 썼어요. 동아리 방마다 있는 잡기장
있잖아요(저희는 그걸 열린글터라고 불렀는데), 거기다 글을 자주
써 놓고는 했는데, 워낙 알아볼 수 없는 악필들이 많아서인지

성신이의 글씨는 단연 눈에 뜨였죠.

성신이는 동아리 회지 원고를 프린터로 뽑지 않고
직접 써서 주기도 했어요. 이쁘니까…

거 뭐랄까, 그냥 귀엽고 동글동글한 필체는 아니었고, 왠지
끄적거리듯 한 글씨면서도 보기 참 좋은 그런 글씨 있잖아요.
글씨 크기가 고르지 않고 큰 놈도 있고 작은 놈도 있고,

하나하나 보면 대충 쓴 것 같지만 전체적으로 보면 그게 참 균형을
잘 이루어서 예쁘다는 생각이 걷잡을 수 없게 드는 글씨였습니다.
이런 글씨로 쓴 편지 한번 받으면 정말 좋겠다 하는 그런…
해가 바뀌고 90학번 신입회원들이 들어왔죠. 당연하게도 상냥하게
후배들을 대하는 성신이를 누나 누나 부르며 따르는 남학생들이
많았어요. 그 가운데 컴퓨터 실력이 뛰어나고 겸손해서 선배들의
많은 귀염을 받았던 후배 가운데, 형석이라는 녀석이 있었어요.

(형석이가 이 글을 너그럽게 봐주어야 할 텐데…)

형석인 좀 수줍음을 타는 편이어서, 성신이를 무척 좋아하면서도
별로 말도 못하고 그냥 속으로만 감추고 있었던 거죠. 나중에
형석이 생일 때 진실게임 하면서 다 들통이 났지만…

아시는 분들은 아시겠지만, 컴퓨터용 한글 글꼴을 디자인한다는
건 보통 힘든 일이 아니에요.

미적 감각과 함께 엄청난 노동을 감당할 수 있는 인내심을 필요로
하는 일이죠.

한글 글꼴에 관심이 많던 형석이니만큼, 좋아하는 성신이 누나의
글씨가 얼마나 마음에 들었겠어요.

어느 날인가 FE라는 성능 좋은 글꼴 편집기를 하나 만들더니,
곧이어 성신이의 글씨를 아래아 한글에서 쓸 수 있게 글꼴 한 벌로

옮기는 작업을 시작했다는 소문이 들렸어요.

모임방에 가보면 글꼴 에디터로 아무 말도 없이 뚝딱거리며 글꼴을
만들고 조합해 보는 형석이의 모습을 이따금 볼 수 있었습니다.
그리고 결국 형석이는 그 힘든 작업을 마침내 끝내고 나서 우리에게
그 글씨를 선보였죠.

컴퓨터에서 찍혀 나오는 글씨라고는 명조체, 고딕체 등 정형적인
것만 보던 우리들 앞에, 프린터로 드르륵드르륵 찍혀 나오는
성신이의 글씨를 닮은 글꼴은 얼마나 신기하고 재미있었던지요.

동아리 사람들은 그걸 모두 글씨의 원주인인 성신이의 이름을 따서
'성신체'라고 불렀어요.

아무래도 그 성신체 글꼴은 실제 성신이가 쓰던 글씨와는 조금
차이가 나요. 초성, 중성, 종성의 빌 수가 많지 않아서, 글자마다
다양한 스타일이 배어있던 사람의 손글씨를 그대로 옮긴다는 것은
무리였죠. 당사자인 성신이가 제일 민감하게 느꼈겠지요.

'이거 내 글씨하고 많이 닮았니?' 하고
조심스럽게 우리들에게 묻기도 했어요.

아무도 직접 그렇게 한글 글꼴을 손으로 만들지는 못할 것이라고
엄두도 내지 못하고 있던 저를 비롯한 동아리 회원들에게, 형석이가
만든 성신체 글꼴은 매우 신선한 충격이었습니다.

그 작업은 형석이가 선배 누나 성신이를 생각하는 애틋한
마음(이렇게 불러도 되나)이 없었다면 결코 이루어지지 못했을
것이라고 생각합니다.

결론은 이거지요. POWER OF LOVE!

처음엔 화면용 글꼴은 없었고 프린터 출력용 글꼴만 만들어졌다가,
나중에 출력용 글꼴을 고쳐서 화면에도 필기체가 나오게 되었지요.
아래아 한글의 글꼴 설정 메뉴에도 '성신체'로 표시하려다가,
성신이의 완곡한 사양으로 그냥 '필기체'라고 하게 되었습니다.

그 글꼴을 만든 형석이는 지금 선배 형들을 따라
(주)한글과컴퓨터에 입사해서 열심히 아래아 한글 및 부속
프로그램들을 만들고 있습니다. 얼마 전에 들은 소식으론
여자친구도 생겼다고 하더군요. 후…

요즘은 참 필기체 글꼴들이 많죠. 그 글씨들을 보고 있노라면,
저건 원래 어떤 사람의 글씨였을까…

누가 그 글씨를 정성껏 다듬어 글꼴로 만든 것일까 궁금해집니다.

진돌스!

이 이야기를 읽으면서 내가 처음 손글씨를 폰트로 만들어 보려고 용을 쓰던 때가 떠올랐다. 이 이야기가 사실이라면 초창기의 낭만과 프런티어 정신이 적절히 섞인 실로 아름다운 일화가 아닐 수 없다. 원글은 1995년 4월 15일 아래아한글 사용자클럽에 올라왔다. 원글에 접근할 수 있다면 참 좋겠지만 원글 링크는 지금은 접속이 불가능하다.

이야기에 등장하는 K가 사용했다는 폰트 에디터 'FE'는 실존 프로그램이다. 89년 6월 7일 자로 발매된 아래아한글 1.1용 사용설명서를 보면 "글자의 모양을 바꾸거나 새로운 글자체를 만드는데 사용하는 폰트 에디터(FED.EXE)…을 별도의 디스크에 준비해 두었으니…" 란 구절이 있다. '새로운 글자체를 만들 수 있다.'고 정확히 명시하고 있는 만큼 이것이 바로 폰트 디자인 프로그램 'FE'일 것이다. FE 혹은 FED는 Font EDitor의 약자가 아닌가 생각해 본다.

약간의 오류도 있다. 아래아한글 1.2 구동 화면을 보면 1990-1-8이란 날짜가 있는데, 판매되는 상품에 넣는 공식 날짜가 몇 개월씩 차이 날 가능성은 상식적으로 거의 없다는 걸 생각하면 90학번이라는 K가 1.2에 필기체를 탑재시킬 수는 없었다. 실제로 아래아한글에 필기체가 들어간 것은 1991년 1월로 버전은 1.51이었다. 아래아한글 출시 초기의 체계적이지 못한 시스템을 생각하면 작성자가 작성 시점(95년 현재)에서 4~5년밖에 안 된 일임에도 불구하고 착각하는 게 무리는 아니다.

진위를 알 수 없는 옛날 옛적 블로그 글이지만, 나는 이런 종류의 글을 많이 봐 온 일종의 '감'으로 이 이야기가 사실일 가능성이 대단히 높다고 생각한다. 이 이야기를 퍼뜨림으로써

어떤 이득을 얻거나 비방의 목적을 달성할 수 있는 것도 아니고, 당사자가 아니면 알 수 없는 구체적인 정황이 있다. 하지만 그런 개인적인 믿음과는 별개로 질문을 던지지 않을 수는 없다. 이는 과연 사실일까? 그리고 이 글을 적은 작성자는 누구일까?

작성자는 글 속에서 89학번 아래인 당사자들을 편한 말투로 회상하는 것으로 볼 때 같은 동아리에 있었던 선배일 것이다. 본인을 '진돌스'라고 칭하는 점(이름 + ~스 식의 닉네임), ID가 'SCJINSUK'인 점 (SC진석으로 읽힘)으로 볼 때 '석'을 '돌'로 치환한 닉네임을 쓰는 '진석'일 가능성이 높다. 또 회상의 범주에 90년이 들어가니까 최소한 이 해까지는 대학교에 다녔던 것 같다. 휴학이라는 변수가 있어 경우의 수가 너무 커지긴 하지만, 군필 남성이라면 중간에 복무기간 33개월이 들어가니 85학번쯤. 군 면제 남성이거나 여성이라면 87·88학번 정도가 해당된다.

이야기 자체가 정사(正史)가 아닌 야사(野史)이고, 당사자 들이 이 일화의 노출에 소극적일 확률이 크므로 일화가 사실인지는 아마 직접적인 인터뷰로만 알 수 있을 것이다. 1989년부터 91년 사이에 서울대학교 동아리 '컴퓨터연구회' 소속이었거나 당사자를 잘 알고 있는 분, 혹은 이 이야기를 작성한 아래아한글 사용자클럽 ID 'SCJINSUK'님이거나 'SCJINSUK'님을 잘 알고 있는 분은 제보를 부탁드린다.

필기체가 쓰인 화면.
필기체는 초창기 디지털 한글 폰트를 논할 때 빼놓을 수 없는 존재다.

부록

한동훈

handonghoons@naver.com

흑과 백이 어울리며 만들어 내는 조화가 좋아 글자를 업으로
정한 서체 디자이너. 글을 쓰고, 글씨를 쓰고, 글자를 설계하고
가르치는 등 글자와 관련된 모든 것에 관심이 있다. 한때 세계
최고의 디자이너가 되고 싶었던 적도 있지만 지금은 거창한
목표나 이름값보다 하루하루 눈앞의 일에 최선을 다하는 성실한
직업인을 꿈꾼다.

국민대학교에서 시각디자인을 전공했고 산돌을 거쳐 박윤정&
타이포랩에서 근무 중이다. 월간〈디자인〉, 계간〈디자인 평론〉에
기고했으며 서울시립청소년미디어센터, 온라인 플랫폼 클래스101,
이도타입에서 서체 디자인을 강의한다.

사명감보다는 지치지 않고 재미있게 일하는 것이 중요하다고
생각한다. 한글뿐 아니라 세상에 존재하는 모든 글자를 좋아한다.
앞으로도 '글자'라는 큰 틀 안에서 꾸준히 즐겁게 활동하는 것이
목표다.